殘酷劇場

藝術、電影、戰爭陰影

殘酷劇場

藝術、電影、戰爭陰影

伊恩・布魯瑪 著

紅桌文化
UnderTable Press

殘酷劇場：藝術、電影、戰爭陰影
Theater of Cruelty: Art, Film, and the Shadows of War

作者　　伊恩‧布魯瑪 Ian Buruma
譯者　　周如怡
校閱　　劉美玉
書籍設計　劉粹倫
總編輯　劉粹倫
發行人　劉子超
出版者　紅桌文化 / 左守創作有限公司
　　　　10464 臺北市中山區大直街 117 號 5 樓
　　　　FAX 02-2532-4986
　　　　undertablepress@gmail.com
印刷　　約書亞創藝有限公司
經銷　　高寶書版集團
　　　　11493 臺北市內湖區洲子街 88 號 3 樓
　　　　TEL 02-2799-2788

ISBN　978-986-92805-3-2
書號　ZE0124
2016 年 12 月初版
新台幣 550 元

台灣印製
本作品受智慧財產權保護

國家圖書館出版品預行編目 (CIP) 資料
殘酷劇場：藝術、電影、戰爭陰影 / 伊恩．布魯瑪 (Ian Buruma) 作；
周如怡譯 . -- 初版 . -- 臺北市：紅桌文化 , 左守創作 , 2016.12
448 面；14.5*21 公分
譯自：Theater of cruelty : art, film, and the shadows of war
ISBN 978-986-92805-3-2(平裝)
1. 電影片 2. 影評 3. 文學與戰爭
987.83　105017599

獻給

吉米·康德

Jim Conte

目次

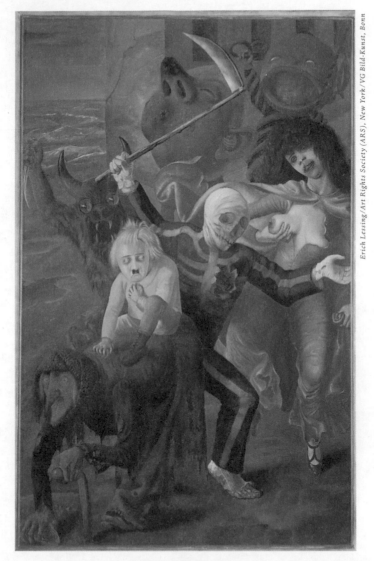

奧圖·迪克斯 〈七死罪〉
(Otto Dix : The Seven Deadly Sins, 1933)

5

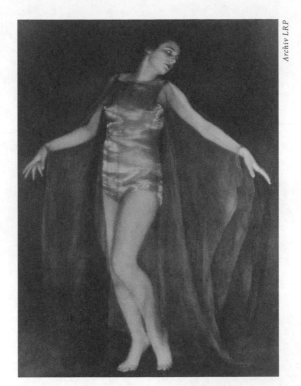

1923 年，蕾妮·希芬胥妲在柏林德意志劇院
（Deutsches Theater）演出自己的舞作
〈夢中花〉（Dream Blossom）。

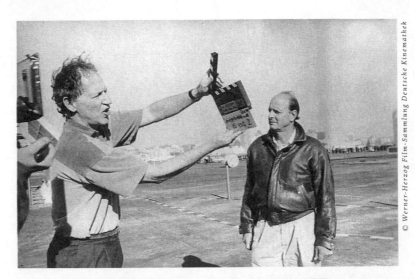

1997 年，韋納‧荷索為電影《小迪想飛》拍攝迪耶特‧登格勒。

5

1945 年 5 月 26 日，第七十二振武隊成員，
在進行自殺攻擊前一天，在日本萬世空軍基地合影留念。

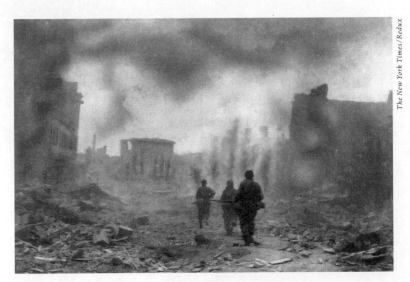

1945 年 3 月，美軍挺進德國雙橋城（Zweibrücken）。

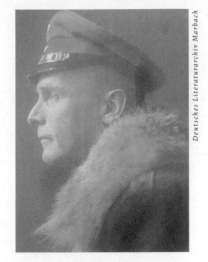

1917 年，哈利·凱斯勒伯爵

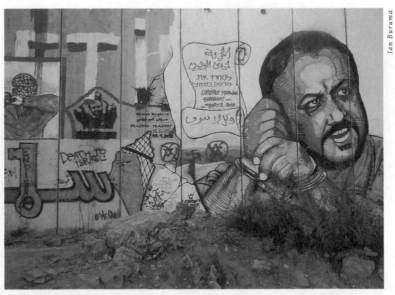

2010 年，以色列在卡拉迪亞（Qaladia）檢查哨的分隔牆，靠近拉瑪拉。

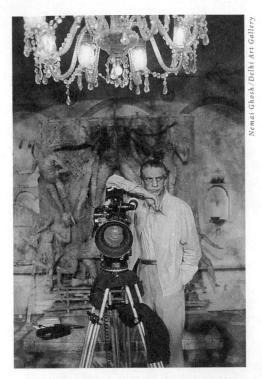

1989 年，薩特吉·雷伊拍攝《迦納夏楚：人民公敵》
(*Ghanashatru, Enemy of the People*)。

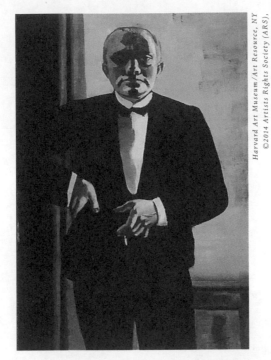

1927 年，馬克斯·貝克曼
〈穿著燕尾服的自畫像〉（Self-Portrait in Tuxedo）

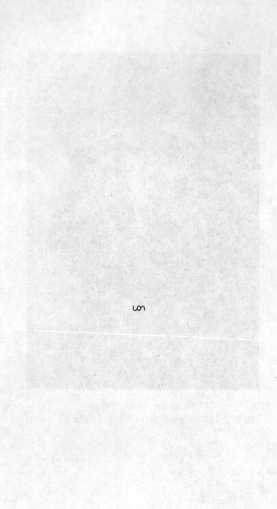

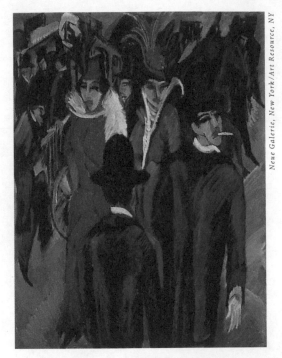

1913-1914 年，恩斯特・路德維希・克希那
〈柏林街景〉（Berlin Street Scene）

1958 年，喬治·葛羅斯
〈葛羅斯是小丑和百變女郎〉(Grosz as Clown and Variety Girl)

5

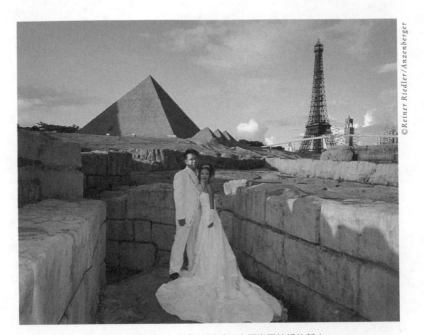

2008 年，中國深圳，在「世界之窗」主題樂園結婚的新人。

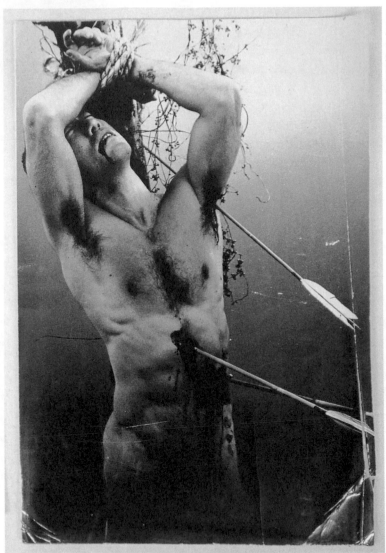

1966 年，三島由紀夫作聖瑟巴斯汀之姿。

1917 年 1 月 5 日,「心裡畏縮不前」
1977 年,羅伯特·庫朗姆 (Robert Crumb) 繪

0 前言

偶爾會有人跟我說：「你寫的東西真是包羅萬象。」我不覺得這話
有貶意，我當成是讚美。不過坦白說，和深入鑽研幾個特定主題相
比，我書寫這麼多不同的題材，並非有什麼過人之處。我想我之所
以會寫這麼多不同的議題，大概是因為生性好奇，又很容易覺得無
聊的緣故。

　　我雖然興趣廣泛，但就像狗總愛回到牠最喜歡的樹旁打轉，
我寫作也不離那幾個我最掛念的主題。（德國人稱我這種什麼事都
沾上點邊的人做 Pinkler，意思是到處撒尿的野狗；這字就沒有褒獎
的意思了。）在此，也無須深究我為何特別掛念某些特定主題，因為
這樣分析下去，很容易陷入個人的思緒，也就無法表達我想說的事
情了。

　　不過我的個人興趣確實形塑了這本文集的樣貌。首先，我一直
想了解人類為什麼會有殘暴的行為。許多動物以其他動物為食，有
些甚至會出於競爭而獵食自己的同類；但只有人類會做出極端、甚
或不經大腦思考的暴力行為，有時只是為了滿足變態的快感。

我之所以會對這問題感興趣，部分是因為我和大多數人一樣害怕暴力。我試著為這些乍看之下不合理的行為找到合理的解釋；或許沒什麼道理可言，但這是我面對恐懼的方式。有些人選擇忽略這種恐懼，我卻正好相反：就像在紐約地鐵瞥見一隻胖老鼠在軌道上跑來跑去，我的目光卻離不開這恐怖的一幕。

　　這也適用於其他形式的恐懼。結論是，恐懼往往離不開著迷。我不相信有人天生是魔鬼。人會做出邪惡的事，往往是出於堅信自己做的是對的事。一九四三年，時任德國希特勒親衛隊（Schutzstaffel, SS）最高統帥的海利希・希姆勒（Heinrich Himmler）在今日波蘭境內的波森（Posen）告訴親衛隊階將領，「基於對我們同胞的熱愛」，「終結」猶太民族是必要的任務。他應該是真心作如此想。雖說當時希姆勒正醉心於權力遊戲，但他並不是個一心只想做惡的惡人；希姆勒不是撒旦，他只是個有能力讓瘋狂的謀殺幻想實現的討厭鬼。他手下有無數人供他差遣，這些人或許是出於服從，或許是因為嗜血成性而去執行他的計畫。我相信在這些劊子手中，有些人要是換個情境，也就只是個連隻蒼蠅都不願傷害的普通人。

　　二次大戰結束後五年，我在荷蘭出生。二戰期間，荷蘭被納粹德國占領，父親被迫在德國工廠工作，母親則是猶太人。這樣的成長背景，讓我在評論戰爭是非時，很自然地覺得自己在道德上高人一等——我生在正義的一方；德國人都是邪惡的。只是，許多非德國人在德軍占領期間自願成為納粹共犯，不久之後，這個不爭的事實開始浮上檯面，正義和邪惡之間的界線也跟著模糊了。

　　我們這一輩在戰爭陰影之下長大的人，常耽溺於思索自己在極端壓力之下，究竟會做出什麼事。譬如說，我有那個膽子冒生命危險加入反抗軍嗎？受到嚴刑拷打時，我可以守住祕密嗎？我沒有辦

法回答。不過,我對另一個恐怖的問題更有興趣:在某些情境之下,我會不會做出同樣的暴行?這問題也一樣很難回答。

　　一九三〇年代的德國人,像這樣擁有高度文明、受過高等教育的民族,為什麼會受一個謀殺者煽動,陷自己於道德蕩然無存的深淵?這個問題一直在我心中揮之不去。但我明白,那些追隨希特勒的德國人並非特殊個案;這世上沒有永遠的壞人,也沒有永遠的好人。有人說,每個人心中都有一個邪惡的納粹,只等著適當時機爆發;我也不贊同這種憤世嫉俗的看法。但我相信,若賦予人操控他人的生殺大權,許多人會濫用這樣的權力;無限上綱的權力在披上了崇高的道德外衣之後,必會導致殘忍的行為。

　　藝術可以轉化我們對權力、殘酷、死亡的恐懼和著迷,本文集的書名即源於此。這並不是說所有偉大的藝術或戲劇都和這些負面的主題相關,但我讓最感興趣的,是藝術和戲劇揭露了我們所謂的文明行為,在光鮮亮麗的外表下,經常有其他動機。我猜這大概是為什麼我對一九二〇年代的德國藝術情有獨鍾。那個年代中,我最喜歡的藝術家,像是馬克斯·貝克曼(Max Beckmann)、喬治·葛羅斯(George Grosz)、恩斯特·路德維希·克希那(Ernst Ludwig Kirchner),都曾親眼目睹一次大戰的壕溝和戰地醫院,以及受盡戰火摧殘的柏林,那裡充斥著貧窮、犯罪,道德已然崩壞。這些藝術家見證了人類處境的深淵,從中開出藝術的花朵。

　　德國的戰爭同盟──日本,則犯下了二十世紀的滔天大罪。有許多不同的理論試圖解釋日本的行為,把日本在國境外道德淪喪的表現歸咎於「武士道精神」、不受基督教原罪觀念羈絆的「東方式殘忍」、極度封閉的心態。不過,這些說法都讓我難以信服。日本軍隊在中國等亞洲國家展現的殘暴行為有其特殊的環境背景;我並

不是在為日本軍隊開脫，而是認為這些因素值得深入探討。

　　我在一九七〇年代的東京住了六年，不過這個決定和戰爭本身沒什麼關係。大學時的我沒什麼方向，選了中文和中國史，兩個我一無所知的科目。我心裡盤算著這兩個科目不但可以讓我了解異國風情，學會了中文，以後也可以派上用場。不過七〇年代初期，中國文化大革命正如火如荼地進行著，可以在中國自由旅行的美夢幻滅，我學的中文看來無用武之地。

　　在學習中文的同時，我也接觸愈來愈多的日本電影，在阿姆斯特丹、巴黎、倫敦看了許多現代日本劇場。那時的我正年輕，想要出去闖一闖，日本似乎是比中國更好的選項。於是，我申請了一所日本電影學校的獎學金，攻讀電影，而這所學校附屬東京一所大學的藝術系。

　　說到日本，一般外國人最感興趣的是武術或禪宗。這些對我都沒什麼吸引力。最讓我著迷的是日本現代及傳統的電影、戲劇、文學，都流露著德國威瑪時期的風格＊，和其他民族相比，日本人似乎對用藝術來揭露文明行為背後的黑暗動機有特殊偏好。日本人在日常生活中有許多嚴格的禮教守則，這似乎可以解釋這樣的藝術偏好。這些禮教守則旨在減少人際衝突，以及人類的動物本能所帶來的風險。當人愈是感到這樣的束縛時，就愈傾向於用藝術轉化這樣的束縛感。日本藝術家、作家和戲劇家對於性和死亡，可以說進行了最為前衛的探索。我認為這種藝術表現並不是什麼特殊的東方殘酷情懷，而是基本人性。

　　我在日本只待了六年。我不想要當個「亞洲通」，成天向歐美

＊　譯按：威瑪共和（Weimar Republic）是德國從 1918 到 1933 年，兩次大戰期間、希特勒上台前的共和政體。

讀者介紹連他們都沒聽過的亞洲國家的禮俗。好奇心以及容易無聊的個性，讓我繼續闖蕩了香港、倫敦、柏林，最後，我落腳紐約。

本書其他的主題則來自我的個人興趣。閱讀、寫評論的確很有趣，但是，我從美國作家、導演蘇珊·桑塔格（Susan Sontag）那裡學到，讚美比批評更難寫，卻更經得起歲月的洗禮。這本書集結了我所著迷的各種事物。我非常感謝麥可·夏（Michael Shae）為本書所做的編輯工作。本書所有的文章原先刊載於《紐約書評》（*The New York Review of Books*），其編輯羅伯特·斯爾文（Robert Silvers）一直是我寫作生涯的指導。我希望這本書可以讓讀者認識一些我所欣賞的藝術家、導演、讓我著迷不已的題材，也了解一些關於我的好事與壞事。

1

受害者情結的
歡愉與險境

以色列記者湯姆・瑟吉夫（Tom Segev）在《第七百萬人》一書中，描述了一群以色列高中生到波蘭參觀奧許維茲（Auschwitz）等集中營的活動。學生中有些來自一般學校，有些來自宗教學校。出發前，以色列教育部確保這些學生對這趟旅程準備充分：讓學生讀過相關書籍、看過相關電影，甚至還訪問了倖存者。不過瑟吉夫發現，到了波蘭之後，學生仍然有些焦慮：我們會突然崩潰嗎？參觀完之後我們會變成不一樣的人嗎？*這些恐懼其來有自，因為從準備活動開始，學生就被灌輸這趟旅程會對他們的自我認同——身為猶太人、以色列人——有深遠的影響。

這類參觀集中營的校外教學是以色列公民教育的一部分，它所要傳達的政治訊息再直接不過：以色列是在納粹大屠殺受難者的遺骸上所建立的，以色列若是早在一九三三年就建國，大屠殺也不會發生。只有在以色列，猶太人才能享有自由和安全。納粹大屠殺就是最好的證明。希特勒的受害者本可成為以色列公民，而今卻成

* *The Seventh Million: The Israelis and the Holocaust* (Hill and Wang, 1993), p. 495.

了為猶太祖國犧牲的烈士。以色列是猶太民族存續的象徵和保證。

學生在這些讓猶太民族近乎滅亡之處的舉止，更強化了這樣的政治訊息。他們在所到之處插上以色列國旗，唱起以色列國歌。瑟吉夫也注意到這些集中營校外教學和各種宗教或偽宗教之間的相似之處。在他看來，這些在波蘭的以色列學生，和到耶路撒冷朝聖的基督徒一樣，眼中除了聖地之外，對其他事物都視而不見。學生沿著奧許維茲和貝卡瑙（Birkenau）之間的鐵軌行進，就像基督徒沿著耶路撒冷舊城中，相傳是耶穌走上十字架前所經的「苦路」（Via Dolorosa）一樣。學生帶來了祈禱書、詩集、聖經詩篇，在毒氣室的廢墟前朗誦。他們播放大屠殺倖存者耶胡達·波立克（Yehuda Poliker）所譜的音樂。到了其中一個集中營，他們在焚化爐點亮了一支蠟燭，跪下祈禱。

有些人認為這些行為根本是種世俗化的宗教。史學家索爾·費迪蘭德（Saul Friedlander）更是不客氣地批評，這是死亡和譁眾取寵的結合。一九九〇年，我也趕流行造訪了奧許維茲，這是我這輩子唯一一次。我說趕流行不是指媚俗或是一味模仿，而是指來此處憑弔的行為是一種情感的錯置，想讓情緒有出口卻放錯焦點，在此容我措辭強烈一點，這行為「並不適當」。我不是大屠殺倖存者的後代。我母親是猶太人沒錯，但她住在英國，我們也沒有任何近親死於納粹之手。但即便與此情境不相干者如我，在遇到德國觀光客時，仍不免湧起自己是正義一方的道德優越感。他們是加害者，而我可能是他們的受害者。我心想，若非上帝的恩典，今天死在這裡的可能就是我。真的有可能嗎？我開始思索起各種可能性：根據納粹德國在一九三五年通過反猶太人的紐倫堡法案（Nuremberg laws），我屬於第一級亞利安猶太混血（Mischling），還是第二級？

祖父母和外祖父母中只要有兩個是猶太人，還是要更多猶太祖先，我才能有榮幸成為猶太民族的烈士？我會在什麼時候被強制撤離？還是根本不會發生？這些關於為國捐軀烈士的病態念頭，一個接著一個出現，直到我看到一位高大的男子，打扮成美洲印地安原住民的樣子，身後跟著一群年輕人，他們來自日本、德國等世界各地，敲著鈴鼓，嚷嚷著什麼世界和平，我這才回到現實。

今日眾人對集中營的關切，恰恰與大屠殺倖存者普立摩·列維（Primo Levi）所談到的相反；他在集中營中最害怕的，莫過於被世人遺忘。親衛隊將領對猶太受難者所能說的最殘酷的話是，就算有一個猶太人能活著走出集中營，世人也不會相信集中營真的存在。親衛隊將領到底是算計錯了。我們雖然無法想像受難者所受的折磨，但我們相信這些事確曾發生。世人不但沒有遺忘猶太民族在一長串苦難歷史中，最近一次所受到的迫害，隨著時間過去，愈來愈多回憶錄和紀念專輯陸續出版。世界各地有許多大屠殺博物館和紀念碑，相關的電影和電視肥皂劇屢創票房紀錄。愈來愈多人到集中營憑弔，以至於官方必須重整生銹的鐵刺網，便於紀念及電影取景。

猶太大屠殺也出乎意料地啟發了許多人。幾乎每一個社群，無論國家民族、宗教、種族或少數性別團體，或多或少都有段沒有被公平對待的歷史。所有的人都蒙受過不公不義，而有愈來愈多人，有時甚至是太多人，要求要讓大眾知道真相，並用各種儀式，甚至是金錢來彌補。我並不是說我們不應該關心過去發生的事。若沒有這些歷史事件，包括最讓人痛心疾首的事件，我們沒辦法了解自己，了解別人。缺乏對歷史的了解，我們就無法有深刻的觀點。沒有深刻的觀點，我們彷彿在黑暗中摸索，就算是小人之言也輕易相

信。所以了解歷史是好事，我們不該遺忘死於孤寂和苦難的受害者。然而，今日各少數族群仍然容易受到各種迫害：穆斯林迫害基督徒；什葉派迫害遜尼派；遜尼派迫害什葉派；中國漢人迫害維吾爾回教徒；塞爾維亞人迫害波士尼亞人等等。但令人不安的是，愈來愈多的少數族群認為自己是歷史洪流中最大的受害者。這種看法正是缺乏歷史觀點的結果。

有時好像每個人都在和猶太人的悲劇較勁，我的一個猶太朋友稱這現象為「受難奧運」。美國華裔作家張純如（Iris Chang）因描寫一九三七年南京大屠殺一書而成為暢銷作家。當我讀到她說，希望導演史蒂芬·史匹柏（Steven Spielberg）能拍一部電影還原歷史真相時，我似乎嗅到了嫉妒的味道。（無獨有偶，她的書名的副標題正是「被遺忘的二次大戰大屠殺」*。）華裔美國人似乎不只希望被視為是一個偉大文明的後裔，也希望被視為一場大屠殺的倖存者。在一次專訪中，張純如談到一位女士在一場公開朗讀會後，熱淚盈眶地上前告訴她，她的書讓她感到「身為華裔美國人是件值得驕傲的事」。一場大屠殺似乎會讓人感到莫名的驕傲。

不單是華裔美國人容易落入這樣的歷史悲情中，印度民族主義者、亞美尼亞人、非裔美國人、美洲原住民、日裔美國人、擁抱愛滋病為自我認同的同性戀者，皆不能免俗。賴瑞·克拉莫（Larry Kramer）關於愛滋病的著作，其書名正是《大屠殺報告》（*Reports from the Holocaust*）。甚至是在經濟繁榮、以愛好和平著稱的荷蘭，青少年和二十幾歲從未經歷過任何暴行的年輕人，也開始用狹隘

* *The Rape of Nanking: The Forgotten Holocaust of World War II* (Basic Books, 1997).

的歷史觀點誇大荷蘭在二戰德國占領期間所受到的種種苦難。†其實荷蘭在二十世紀之前的歷史被認為和今日事件不相干，因而在課綱中被刪除殆盡，也無怪乎荷蘭年輕人會有如此偏頗的觀點。

近年來，電影成了再次體驗歷史悲劇的主要方式，因此導演史匹柏的名字會出現在這番討論中也是意料中事。好萊塢電影讓這些歷史事件活了起來。美國脫口秀名主持人歐普拉（Oprah Winfrey）在電影《魅影情真》（Beloved）中飾演一名奴隸。她告訴媒體記者，自己在一場演出中情緒崩潰，不停地哭泣、發抖。「我完完全全投入演出場景，整個人變得歇斯底里。」她說：「那次經驗讓我脫胎換骨。肉體上的折磨、鞭打、到田裡工作、每天被凌虐，這些和無法掌握自己人生的痛苦比起來，都不算什麼。」‡請記住，這還只是參與電影演出而已。

我並不是要說受害者的苦難都不算什麼。南京大屠殺時，日軍殘殺幾十萬中國人，這的確是場歷史悲劇。我們絕不能忘記，當年數不清的非洲男女被販賣為奴，過著淒苦的日子，不得善終。我們無法否認鄂圖曼土耳其帝國當年迫害了成千上萬的亞美尼亞人。回教侵略者殘殺了許多印度教徒，破壞了許多印度神廟。女性和同性戀者仍然受到歧視。一九九八年，美國懷俄明州拉勒米（Laramie）一位同性戀大學生慘遭殺害，這件事告訴我們人類距離公義的社會還有很長一段路要走。儘管每逢哥倫布紀念日，大家還在爭辯他是不是屠殺者，當年許多美洲原住民被殺卻是不爭的事實。以上皆是確實發生過的歷史事件。然而要是一個文化、種族、宗教、民族

† 當下這個現象似乎沒有我在寫這篇文章時嚴重。

‡ *The Washington Post*, October 15, 1998.

國家，將鞏固社群的認同感完全植基於受害者情結上，問題就來了。這種短視觀點無視於史實脈絡，在某些極端的情況下，更被拿來當作仇殺的藉口。

　　事情究竟是怎麼演變到這個地步的？為什麼有這麼多人想要對號入座，成為受難者？這些問題並沒有統一的答案。歷史論述形形色色，各有不同的目的。遭受迫害的集體記憶，無論是真是假，是十九世紀大多數國家民族主義的基礎。我們在今日集體受害情結的論述中，仍可以發現民族主義的思維，但是民族主義似乎不是發展這些論述的主要動機。別的因素似乎起了更大的作用。首先，真正的受害者，包括死去的人和倖存者，往往對這些事件保持緘默。當納粹集中營的倖存者乘著破舊、擁擠的船到達以色列時，羞恥感和心理創傷，讓之中大部分人無法談論當年所受的折磨。在這個由猶太英雄所建立的新國度中，倖存者的地位可說是模稜兩可。他們似乎急欲卸下當年集中營所留下的包袱，對那段歷史裝作視而不見，因此大部分的受害者寧願保持緘默。在歐洲，尤其是法國，情況也類似。法國前總統戴高樂特地為所有在戰時反抗德軍者建了一座屋子，紀念包括前反抗軍成員、反維奇政府分子、地下與法國政府合作者、自由法國陣線、猶太倖存者。但法裔猶太人卻對這份盛情敬謝不敏。他們最不想要的，就是再一次被單獨從群眾中挑出來。這些倖存者選擇保持緘默。

　　日裔美國人在戰時被美國政府視為內奸，其所受的苦難或許無法和和歐洲猶太人相提並論，但他們在戰後的態度卻十分類似。他們和法裔猶太人一樣，寧願當個平凡老百姓，用沉默塵封當年所受的屈辱。中國受難者則因政治變遷而有不同的反應。中華人民共和國對南京大屠殺著墨不多，因為沒有任何共產黨英雄在一九三七

年的南京殉國。其實南京當時沒有半個共產黨成員。死於南京、上海以及中國南方的士兵，多隸屬於蔣介石麾下。這些入錯黨的生還者，光是在毛澤東統治下保全性命就有極大的困難，哪來的功夫談論日本軍隊對他們的待遇？

直到他們的下一代，這些倖存者的子女才打破了沉默。在中國，政治的變革讓這些人不再沉默。鄧小平對日本和西方國家的門戶開放政策，必須要用民族主義包裝；對日本資金的依賴，得靠打擊日本人的良知來平衡，因此直到一九八二年之後，共產黨政府才開始注意到南京大屠殺。不過撇開中國不談，為什麼這些倖存者的子女會選擇在一九六〇年代和七〇年代站出來？為什麼父親死於奧許維茲集中營的塞吉·克拉斯費德（Serge Klarsfeld）比其他法國人還要熱中於讓大眾知道法裔猶太人的歷史？

緬懷父母，心生敬意，普世皆然，這是一種追思的方式。特別是在追憶我們父母經歷那段避而不談、沒有被公開承認的苦難時，我們像是在告訴世人我們是誰。我們可以理解為什麼法裔猶太人或日裔美國人選擇隱藏自己的傷疤，悄悄融入主流社會中，假裝自己和別人並沒有什麼不同，但對他們的兒孫輩來說，這並不夠，彷彿他們自我的一部分被父母的沉默消滅了。打破沉默，公開談論先人的集體苦難，無論是猶太人、日裔美國人、中國人或印度教徒，彷彿是在全世界面前確立自己的定位。年輕的一代若想要和上一代所受的苦難產生淵源，就必須要大眾一而再、再而三地確認這些歷史悲劇。正因為這些倖存者刻意抹去自己和其他人的不同之處，因此他們的子女除了祖先受難的史實之外，別無區分自己和他人不同的要素。當猶太傳統只剩下伍迪·艾倫（Woody Allen）的電影和貝果，中國傳統只剩下譚恩美（《喜福會》的作者）和星期天吃飲茶，共同

的受難記憶似乎更能確實地凝聚整個社群。

學者安東尼·阿皮亞（K. Anthony Appiah）在分析現代美國的政治認同時，也提到了這點。* 當新移民的子女變成了美國人時，也淡忘了祖先母國的語言、宗教信仰、神話和歷史。這往往讓他們開始強調自己和其他人的不同之處，雖然他們大部分和一般美國人已經沒有什麼不同了。阿皮亞談到各族裔美國人，包括非洲裔美國人時說：

> 他們的中產階級後裔平常說英語，日常生活充斥著電視影集《歡樂單身派對》（Seinfeld）、吃外賣中國菜等各種異文化。但想到祖父母時，他們便為了自己膚淺的文化認同而自慚形穢。有些人開始害怕，一旦周遭的人無法注意到他們的不同，他們就什麼都不是了。

阿皮亞繼續說：「當過去溫暖人心的種族認同不再，這類新的自我認同論述似乎讓人重新找到自我價值和鞏固社群的依歸。」只不過，這些新論述往往和費迪蘭德所言，將死亡和譁眾取寵結合的行為相去不遠。愈來愈多的自我認同，立基於如同偽宗教一般的受害者情結之上。阿皮亞對少數族裔的觀察，也可套用在女性身上：女性愈得到解放，就有愈多的極端女性主義者出現，將自己定位為受男性迫害者。

美國的少數族裔或許正面臨失去獨特之處的危機，但不同的民族之間應該還是有所區隔，男性和女性還是有所不同吧。是的，一般來說，不同的民族仍然操著不同的語言，對食物有著不同的品味，各有其獨特的歷史和神話傳說。但這些區別隨著時間也逐漸變

* "The Multicultural Misunderstanding," *The New York Review of Books*, October 9, 1997.

得模糊。某種程度上，特別是在較富裕的國家中，我們都漸漸變成一個美國化世界中的少數民族，在這個世界裡，我們一起吃中菜外賣、看《歡樂單身派對》。以宗教立國者所剩無幾，就算是伊朗和阿富汗也正努力重新定義宗教。頌揚民族英雄的國族歷史逐漸被社會史所取代，以歷史連續性為本的愛國宣傳不再，取而代之的是現代多元文化主義。這種情況在歐洲或許不若在美國嚴重，但經典古籍也逐漸變成一個過時的概念。隨著愈來愈多的美國人移居英國、德國、法國、荷蘭，這些新趨勢也動搖了歐洲民族國家之間的分界。

我們所選擇或是被強迫接受的政治體制，也許是鞏固各民族社群最有效、最解放、最致命的方法。有些國家主要是由它們的政治體制來定義的，美國就是一個例子。有時政治和宗教以君主制合而為一。然而政治總不脫非理性的元素，習俗、宗教、歷史淵源都在政治運作上留下痕跡。啟蒙運動和法國大革命的政治理論，認為烏托邦可以靠純理性建立的說法，實在是太過天真。而民族主義正是這種天真想法的產物，認為民族國家的創立是公民意識最崇高的表現。政治註定要取代宗教、地域和種族，來鞏固不同的社群。

其結果有好有壞。共產主義和法西斯主義所造成的災難，讓我們看到若把民族國家認為是人民意志的展現，有多麼地危險。儘管左派、右派意識型態的差異在一七八九年造成法國國會的分裂，冷戰更強化了兩者的對立，但最終也隨著蘇聯的解體而灰飛湮滅。特別是在歐洲，資本主義全球化以及跨國企業的政治安排，在某種程度上都打破了國家是以政治體制定義的概念。當許多決定是發生在境外時，一國的政治運作似乎不再重要了。當前英國人對於英國傳統的執著，恰好是英國逐漸融入歐洲體系的時候。

我們在這個意識型態、宗教、國界、文化分際皆瓦解的世界，

又該何去何從呢？從世俗、國際主義、世界一家的角度而言，這個世界似乎還不錯，不過前提是你要住在富裕的西方世界。我們捨棄了民族主義的歷史論述，同性戀者可以放心地出櫃加入主流社會，女性可以從事從前只有男性可擔任的工作，來自世界各地的移民讓我們的文化更為豐富，我們也不再受到宗教或政治教條的迫害。這些當然都是好事。半個世紀以來，世俗、民主、進步等改變值得額手稱慶，我們終於能夠從非理性的民族情結中解脫。但就在我們達到這些成就之後，卻有愈來愈多人想要回頭到民族主義的舒適圈中。而這一回，他們常用的手段是死亡和譁眾取寵的偽宗教。瑟吉夫認為當前以色列之所以將納粹大屠殺變成一種公民宗教，是對世俗化的猶太建國運動——錫安主義——的一種反對運動。原本被視為英雄的社會主義建國先驅，到頭來卻讓人失望，愈來愈多人因此想要探詢自己的歷史根源。然而認真遵循宗教信仰卻非易事。正如同瑟吉夫所言：「對大屠殺的情感和歷史覺知，是猶太人讓自己重回猶太歷史正統的方便捷徑，這條路不需要任何個人實際的道德承諾。憑弔大屠殺，很大一部分已成為沒有宗教信仰的以色列人，表現自己和猶太傳統之間連結的方法。*」

　　猶太人、華裔美國人或其他族群，在這點上並無二致。舉例來說，印度近年來，特別是在中產階級印度教徒之間重新燃起的印度教民族主義，即是在反抗尼赫魯（Nehru）所發想的，一個社會主義、世俗化印度的願景。由於多數都市化、中產階級的印度教徒對印度教只有粗淺的認識，於是，仇視回教徒就成了傳達宗教認同的方法。因此在印度產生了一個奇特的現象：占人口多數的族群，利

<hr>

* *The Seventh Million*, p. 516.

用歧視較為貧窮、勢力薄弱的少數族群，來鞏固自己的自我認同。但事情必須從更大的脈絡觀察，西方世界尤其如此。正如同浪漫理想主義對赫德（Herder）和費希特（Fichte）的文化崇拜，其後緊接著發生法國啟蒙智士的世俗理性主義；我們對大眾文化和死亡的欣賞，也預告了一個新浪漫時代的來臨，它會以反理性、感性、社群主義的方式出現。我們在柯林頓和布萊爾的政治操作上都可以看到這個傾向，他們用社群情感取代社會主義，強調大家一起分擔每個人的痛苦。我們也在英國戴安娜王妃過世時看到這個傾向，新聞記者傳達這個噩耗，於是所有的人一起哀悼。其實，戴安娜王妃正是我們執迷於受害者情結的最佳證明。她經常以讓人稱道的方式，和受害者站在同一陣線，擁抱愛滋病患和無家可歸的人。她自己也被視為受害者，遭到男性沙文主義、皇家勢利之徒、媒體、英國媒體等等的欺侮。所有覺得自己在某方面是受難者的人，特別是女性和少數族裔，都能在戴妃身上找到認同。這也讓我們看到各國移民、美國和歐洲體制為英國社會所帶來的變遷。英國在歐洲內部的地位姿身未明，而許多人只有在哀悼王妃的逝世時，才感覺到國家是團結一致的。

　　共同承擔痛苦，也改變了我們看待歷史的角度。歷史學不再是發現過去確實發生了什麼事，或是試圖解釋事情發生的原因。大家不僅僅認為歷史真相不再重要，還假設這個真相根本不可得。所有的事都是主觀的，都是一種社會政治因素下的人為建構。假如要說我們在學校公民課學到了什麼，那就是要尊重別人所建構的真相。更明確的說，是和我們不一樣的人所建構的真相。於是乎，我們學習人類對歷史的感受，特別是受害者的感受。透過分擔別人的痛苦，我們學著了解他們的感受，也進一步探索自己的內在。

衛斯里大學（Wesleyan University）東亞研究教授舒衡哲（Vera Schwarcz）在《連接破碎時代的大橋》（*Bridge Across Broken Time*）一書中，談到身為猶太大屠殺後裔，讓她能對南京大屠殺中國受難者，以及一九八九年在天安門廣場所發生的暴力事件感同身受。一九八九年的影像在她心中仍甚為鮮明時，舒衡哲參訪了耶路撒冷城外的大屠殺紀念碑。在那兒，她體會到：

> 難以計數的人死於一九八九年後的中國以及一九三七年的南京大屠殺，日本人和美國人的集體記憶，尚未明瞭倖存者無法立即憑弔亡者的巨大悲痛。我也感受到我個人的悲切，就算是將蠟燭的光輝放大一百萬倍，也無法撫平我的傷痛。*

我並不是要質疑舒教授的高尚情操，她甚至在書中介紹了美國人權運動人士瑪雅‧安潔蘿（Maya Angelou）的貢獻，但這樣的詮釋真的能讓我們對歷史有更深的了解嗎？其實，這番詮釋與歷史不符，因為歷史受害者的真實經驗已經被悲情模糊掉了。中國人、猶太人、同性戀確受到了苦難，但他們承受的方式卻有所不同。這些分別在這樣的情緒中消失了。無怪乎在我們這個新浪漫時代中，知名的荷蘭芭蕾舞者和小說家魯迪‧梵‧當次希（Rudi van Dantzig），在阿姆斯特丹反抗軍博物館所發行的一本小冊子宣稱，荷蘭的同性戀者和其他少數社群，應效法納粹反抗軍的精神，對抗社會歧視。

但是，這裡的重點應該不是啟蒙大眾的理性，真實性才是關鍵。當所有的真相都是由主觀認定時，只有感受才是真實的，只有

* *Bridge Across Broken Time: Chinese and Jewish Cultural Memory* (Yale University Press, 1998), p. 35.

主角本身才能知道自身感受的真偽。小說家愛德蒙‧懷特（Edmund White）對此有精闢的見解。在一篇關於愛滋病文學的文章中，他主張我們不應批判愛滋病的文學表現。他略帶矯情地說：「這實在不足以說明我的感受，但為即將踏進墳墓的男女打分數，不是高尚的行為。」接著，他將愛滋病文學擴大至一般多元文化主義，聲明一般文學的準則，不適用於多元文化，他甚至認為「確切來說，多元文化和評價作品好壞的這個行業，互不相容」；換言之，我們的批判能力不適用於任何表達他人痛苦的小說、詩詞、短文、戲劇。正如同懷特談到愛滋病文學時說：「我們不允許讓讀者評論我們。我們要他們和我們一起翻來覆去，在我們夜晚的汗水中溼透。†」

不可否認的，無論是身為猶太人、同性戀、印度教徒或中國人，我們受過的創傷以及受害者的身分，讓我們真實地感覺到自己的存在。如此粗淺的佛洛伊德式觀點，會出現在這個駁斥佛洛伊德的時代，實在讓人驚訝。其實，佛洛伊德的學說，正是典型十九世紀末政治認同下的產物。對世俗化、中產階級、德國或奧匈化的猶太人來說，心理分析是發現自我的理性方法。佛洛伊德為他在維也納的病患所做的，在某種程度上，正是懷特和其他玩弄自我認同政治學的人為各種「族群」所做的事，而這些論述則被真正的政客拿去使用。

這種以死亡為題材，譁眾取寵的新宗教，撇開對大眾心理的影響不談，還有其他因素讓人擔憂。在舒教授大談各個傷痛的族群之間建立起共同橋梁的同時，我卻以為，這種將真實性建立在集體苦難的傾向，反而有礙人類對彼此的了解。因為，我們只能表達感受，

†　*The Nation*, May 12, 1997.

而無法討論感受，或辯論感受是否為真。這種做法不能促進相互的理解，無論別人說什麼，我們只能默默接受，就算是發生暴力衝突，也不容置喙。政治論述也適用這個情況。意識型態確實帶來了許多苦難，尤其是在那些將意識型態強行加諸人民身上的政體；但沒有了政治型態，任何的政治辯論就沒有了貫穿的邏輯，政客只能用情感，而不是理念來遊說大眾。這十分容易落入極權主義，因為你沒有辦法和情感辯論；任何試著講道理的人，都會被指為沒心沒肝的冷血動物，其意見不值一聽。

要解決這些問題，並不是要人回到傳統宗教，用既有宗教傳統取代偽宗教。我原則上並不反對宗教組織，但我本身並沒有信仰，也沒有立場提倡這個解決方案。我也不反對為戰爭受難者或遭到迫害者豎立紀念碑。德國政府決定在柏林蓋一座大屠殺博物館，這決定可喜可賀，因為博物館內設有圖書館和檔案中心，若沒有這些中心，博物館就只會是一塊巨石紀念碑。在這個新計畫中，回憶和教育會同時進行。無論是事實或杜撰，和個人及社群苦難相關的文獻必須有一席之地。歷史非常重要，我們應盡量保存更多歷史；且若有人認為歷史可以促進不同的文化和社群彼此寬容了解，我們也不必大驚小怪。但是，近年來在公眾領域中，許多人試圖用和緩的療癒論述取代原本的政治討論，我認為十分不妥。

解決這個問題的第一步，可以是更進一步區辨不同事物。政治雖然深受宗教與精神科學的影響，但畢竟不能與這兩者劃上等號。回憶不等同於歷史，追悼不等同於書寫歷史。要確立一個文化傳承，並不光只是和其他人「協商自我認同的界線」。或許對我們這些已失去和先人在宗教、語言、文化連結的新生代，現在正是放下過去的時機。最後，我認為問題的核心關鍵，是我們要認清真相並不只

是一種觀點。事實不是虛構的，而是真實存在的。若欺騙自己事實和虛構小說並無不同，或是任何寫作均與小說創作無異，這簡直是在摧毀我們分辨真偽的能力。從大屠殺倖存下來的列維並非憂心未來的人無法理解他的苦痛，而是人無法認清真相。當真相和虛構失去了分別，這就是我們對列維和過去所有受難者最嚴重的背叛。

2
迷人的自戀狂
蕾妮·希芬胥妲

為納粹德國拍攝了許多宣傳影片的導演、攝影家、舞蹈家蕾妮·希芬胥妲（Leni Riefenstahl），大概算得上是公認的惡魔。最新的兩本傳記提供足夠的資料，確認她的惡行惡狀。她從小就素行不良。史蒂芬·霸可（Steven Bach）告訴我們，有一位柏林猶太男孩瓦特·魯伯夫斯基（Walter Lubovski）在溜冰場對希芬胥妲一見鍾情。*青少年在這種事情上總是有些殘忍。蕾妮和朋友把他惡整了一頓，以至於這可憐的男孩竟然在蕾妮家的渡假小屋裡割腕。蕾妮怕爸爸發現，硬是把這男孩推到沙發下。魯伯夫斯基雖然逃過一死，但卻住進了精神病院，之後他逃到美國，雙眼失明。希芬胥妲後來得知這件事，只說：「只要他還活著，就沒有一天忘記我。」

希芬胥妲對自己總是充滿浪漫的想像，認為所有的男人都會不由自主地迷戀她；似乎也有許多人拜倒石榴裙下。希芬胥妲在男人占多數的行業裡工作，十分懂得利用她的魅力，偶爾發發嗔。堅強如她，也能適時地掉下幾滴眼淚。不過在這些露水姻緣裡，

* *Leni: The Life and Work of Leni Riefenstahl* (Knopf, 2007).

她冷酷的行為似乎更像那個時代的男人，而不是女人。我們無從得知匈牙利電影編劇和影評人貝拉・巴拉茲（Béla Balázs）是不是她眾多愛情俘虜中的一位，但希芬胥姐的魅力大到讓他寫下她第一部執導的電影《藍光》（*The Blue Light*）大部分的劇本，也執導了其中幾幕，甚至答應等到電影賺錢之後，再收取酬勞。

這部徹頭徹尾的浪漫電影，描述一位眼神狂野的女子（希芬胥姐飾）爬到山上，和阿爾卑斯山雲朵之上的水晶對話。一九三二年的柏林影評人批評這部電影是在諂媚法西斯主義。希芬胥姐怒道：「這些猶太影評人根本不懂我們在想什麼！他們沒有權利評論我們的作品。」她大概忘了巴拉茲也是猶太人。不過這也不重要，因為她很快就聲稱這部電影是她的獨立創作。一九三三年之後，所有批評她的人，無論是猶太人與否，都被迫緘默。希特勒大力讚揚這部電影展現了高貴的德國精神，電影大為成功。為了維持電影的種族純淨，巴拉茲的名字從製作人員名單中被刪除，他本人也搬到莫斯科。當他向希芬胥姐要他的酬勞時，希芬胥姐把事情推給她的朋友，電影《先鋒》（*Der Stürmer*）的剪接師朱利思・斯泰歇爾（Julius Streicher）。巴拉茲一毛錢都沒拿到。

偉大的藝術家似乎不需懂得做人。不過問題是，希芬胥姐是不是如她本人等許多納粹同情者所相信的，是一位偉大的藝術家？還是她的作品摻雜了太多不良政治成分，因此無論她在技術上有多大的創新，都無法稱得上是好藝術？這又牽涉到另一個問題：法西斯或納粹藝術有可能是好的嗎？我們又該怎麼看希芬胥姐在第三帝國之前的作品？知名評論家齊格飛・克拉考爾（Siegfried Kracauer）批評《藍光》和其他以阿爾卑斯山展現德國精神的作品為「英雄式理想主義」，「與納粹精神不謀而合」。那希芬胥姐的戰後攝影作品，

包括非洲部落和印度洋的海洋生態照片，是否也具備這樣的特質？蘇珊·桑塔格對希芬胥姐作品的觀察獨具慧眼，指出她所有的作品皆流露出一種可稱之為「痴迷於法西斯主義」的情懷。*

　　桑塔格的觀察不只點出了一般大眾的看法，也說出了這些作品本身的特質。她認為喜愛希芬胥姐的人，是受到了一種帶著淫意的法西斯主義所吸引，受到強壯男人和黑色羽毛的誘惑。搖滾明星似乎特別難敵這種吸引力。滾石樂團（The Rolling Stones）的吉他手吉斯·理查茲（Keith Richards）有一回在希芬胥姐拍攝樂團主唱米克·傑格（Mick Jagger）時，穿著德國親衛隊制服出現。英國歌手布萊恩·費里（Bryan Ferry）一回在接受德國報紙訪問時，非常興奮地說：

> 納粹精心策劃他們自己被呈現的方式簡直是……哇！我說的是蕾妮·希芬胥姐的電影和亞伯特·許貝爾（Albert Speer）的建築，還有那些大規模遊行和旗幟，真是棒透了，非常好。†

以上證明桑塔格說的有理。但我們是不是還能夠將希芬胥姐最好的作品，和這些作品所產生的萬惡環境有所區分呢？

∞

蕾妮·希芬胥姐於一九〇二年生於德國柏林不算富裕的地區威町（Wedding）。她的父親亞菲特（Alfred）經營水電行，專制持家，非常反對他女兒早年接觸藝術的渴望。母親貝兒塔（Bertha）則較為支持，她可能有猶太血統。所有納粹分子在坊間都有這類的傳言，就算是真的，大概也被非常小心地隱藏在家族譜系文件中。在第三

* *Under the Sign of Saturn* (Farrar, Straus and Giroux, 1972).

† Quoted in *The Guardian*, April 16, 2007.

帝國時期，這些文件可是攸關生死的。

　　希芬胥姐早年對藝術的憧憬讓她發現了表現主義舞蹈。她在一所舞蹈學校註冊，學校吹噓惹人非議的知名舞者安妮塔・蓓兒貝（Anita Berber）曾在此就讀。蓓兒貝喜裸舞，演出名為《古柯鹼》（Cocaine）或《自殺》（Suicide）一類的作品，其中有許多非常戲劇化、與狂喜和死亡有關的動作。年輕時的希芬胥姐有代替蓓兒貝演出的經驗，最早的舞蹈演出作品包括《慾望女神的三支舞蹈》（Three Dances of Eros）、《被你征服》（Surrender）、《東方綺麗神話》（Oriental Fairy Tale），這些奠定了她之後的藝術風格。

　　希芬胥姐在一九二〇年早期的贊助者是猶太銀行家哈利・索卡爾（Harry Sokal）。他買給她許多毛皮大衣，在她身上灑下重金，求她嫁給他。兩人之間時有爭吵，索卡爾一度以死相逼，但兩人尚稱是很好的合作夥伴，一直到索卡爾和巴拉茲一樣被迫離開德國，他的名字也從《藍光》的工作名單除名。希芬胥姐在德國各地以及外國演出，觀眾盛讚她的演出熱情和美感。但藝評家約翰・謝寇夫斯基（John Schikowski）在柏林《先鋒報》（Vorwärts）卻寫道：「總歸來說，有非常強的藝術感，在藝術上沒有話說，但卻缺少了最高貴、最重要的特質：靈魂。」

　　這項觀察十分有趣，或可用來說明希芬胥姐接下來大部分的電影創作，特別是當她試圖刻畫靈魂時：包括山頂上的神祕女英雄、德國民族、希特勒和他的追隨者。她的靈性高山電影，是由這方面的專家阿諾得・方克（Arnold Fanck）博士所指導的。但她的初登場卻是《追尋力量與美感之路》（Ways to Strength and Beauty），她飾演一位古代的古典裸女。電影在一九二五年上映，德國當時正風行健康式的自然主義、裸體體操、極限運動、男性團結支持運動，

以及追尋所謂的「德意志精神」(*Deutschtum*)。霸可特別提醒我們，這些運動的最終目標是「重建人類族群」。

方克的電影和這些潮流十分契合。一九二五年，希芬胥妲在電影《聖山》(*The Holy Mountain*)中，飾演一位在山頂陷入愛情三角習題的美麗年輕女子(「舞蹈就是她的生命，表現出她狂亂的靈魂。」)。在這類電影中，男性必須做出英雄式的犧牲來抵擋危險的女性誘惑。她的兩位情敵最後選擇一起落入冰凍的深淵。

方克讓希芬胥妲擔任女主角的原因不明，但希芬胥妲從未懷疑自己的個人魅力。據說希芬胥妲把注意力轉移到男主角路易斯．川卡(Luis Trenker)身上時，方克以死相逼(索卡爾儘管出手大方，此時已被打入冷宮)。「他們都愛上我了，」她回憶道：「哦，那時候一切都很戲劇化。」不過索卡爾的金援必定有助於希芬胥妲拿到這個角色。索卡爾甚至買下了方克的公司。在《聖山》之後，希芬胥妲又接著演出《大躍進》(*The Great Leap*, 1927)、《皮茲．帕魯的白色地獄》(*The White Hell of Pitz Palu*, 1929)以及《白朗峰風暴》(*Storm over Mont Blanc*, 1930)。

雖說這些電影充其量只能算是粗淺的戲劇片，方克本人確實對視覺效果很有一套。他對各種鏡頭、角度、濾鏡做了許多試驗。他和一時之選的運鏡師漢斯．許奈伯格(Hans Schneeberger，另一位希芬胥妲的愛情俘虜)共同合作，做出戲劇化的雲層效果，用背光讓人影和阿爾卑斯山增添了神祕氣氛。他的作品結合了表現主義式的誇大戲劇效果，以及德國浪漫主義近乎宗教的情懷。桑塔格稱之為「流行式的華格納」，這形容似乎挺貼切的。

方克自己成了納粹狂熱分子，而納粹和他的藝術美感取向也相近。不過他們的靈感來源，無論是浪漫主義、表現主義、華格納

主義或是威瑪時期的前衛視覺藝術，這些本身都不是法西斯。的確，強調完美的身體、英雄式的犧牲、男性紀律、力量、純粹、大自然的遼闊，確實讓它們十分符合納粹或法西斯形式。但包浩斯建築清楚的古典線條也有同樣的效果。約瑟夫·戈貝爾（Joseph Goebbels）寫了本十分糟糕的表現主義小說《米夏爾》（Michael），他起初認為表現主義是最適合第三帝國的藝術形式。但希特勒偏好十九世紀大器的感性情懷，於是斥退了他的建言。希特勒喜歡的是英雄式的裸體人物、華格納式的豪語，與紀念碑式的古典建築。

希芬胥妲於一九三四年所拍攝的紐倫堡納粹閱兵紀錄片《意志的勝利》（Triumph of the Will），讓人不禁聯想起方克的《聖山》。霸可也持此觀點。德國年輕電影史學家尤根·亭波（Jürgen Trimborn）的《蕾妮·希芬胥妲的一生》（Leni Riefenstahl: A Life），記載了諸多細節，書寫嚴謹，稍缺樂趣，但頗值一讀。* 沒錯，「多部方克的電影隱含達爾文主義，跟國家社會主義的宣傳走得很近。」沒錯，「在將阿爾卑斯山情結推至民族主義高點時，阿諾得·方克的電影被讚為『傳達了很多德國人的信念。』」不過，亭波也寫道：

> 儘管如此，若將高山電影視為法西斯主義前身的產物，未免簡化史實。此類型電影有其他許多不同的淵源，包括浪漫主義文學、高山登山運動，與二十世紀初期對大自然的崇尚。

如果這說法是正確的，我也相信這是正確的，這還是沒辦法說明希芬胥妲的情形。靠著天分、精力以及時運，希芬胥妲學到了方克在攝影及剪輯上的創新技術，用它們來創作納粹的宣傳作品。《意志的勝利》之所以糟糕，並不是因為它的古典主義或威瑪時期粗淺的

* 由 Edna McCown 從德文譯成英文 (Faber and Faber, 2008).

德意志精神（*Deutschtumelei*），而是政治扭曲了希芬胥妲和亞伯特·許貝爾為紐倫堡閱兵所做的美術設計。

希特勒所喜愛的建築師和導演有許多共通點：年輕、野心勃勃、權力薰心、不擇手段。這並不代表他們相信納粹的意識型態。許貝爾並不是唯一在德國極權主義政權中看到機會的建築師。比他更老資格的建築師，如路德維希·米耶思·駱禾（Ludwig Mies van der Rohe），也想盡辦法拿到納粹標案。方克的神祕山景和納粹美感相符，米耶思冷靜、完美的現代主義風格也恰巧符合極權主義的目標。但米耶思較為走運，因為希特勒對他的計畫不感興趣。他不僅偏好許貝爾和希芬胥妲，這位冷血領袖似乎鍾愛這兩位藝術家。儘管沒有證據顯示希芬胥妲和希特勒之間有任何肌膚之親，希芬胥妲本人倒是樂於讓這些傳言甚囂塵上。

那她也崇拜希特勒嗎？希芬胥妲在戰後大力否認她對政治有任何興趣，包括希特勒。她堅持她只是個藝術家，不懂政治。不過她在一九三一年就讀過《我的奮鬥》（*Mein Kampf*），還對旁人表達她對這本書的喜愛，包括索卡爾。「哈利，」她說：「你一定要看這本書。這個人一定是明日之星。」一年之後，她到柏林體育館（Berlin Sportpalast）聆聽希特勒的演說。她憶道：「就像被閃電擊中一樣。」這讓人聯想起方克的高山電影，或是她自己的表現主義舞蹈：

> 我看見了難忘的人類末世影像。地球表面像是在我面前展開，像是一個半球突然從中間分開，噴出強大的水柱直沖雲霄，整個地球為之撼動。

熾熱的浪漫情懷本身是無罪的，但情感投注的對象卻讓這種情感變成一種罪惡，這對象還是一個在大型體育館內煽動群眾歇

斯底里情緒的人，任何辯解都難以讓人信服。這正是希芬胥妲的《意志的勝利》最大的問題。影片中，她對希特勒的崇拜顯而易見：從他的飛機自紐倫堡上空，以方克式的美學從天而降，到音樂用華格納《紐倫堡名歌手》的序曲以及納粹黨歌，我們知道這部「紀錄片」絕對不是對政治無感的人所拍攝的。

這當然不是一部紀錄片，而是由希芬胥妲和許貝爾精心策劃的一部「總體藝術」式（*Gesamtkunstwerk*）的宣傳片。雖然希芬胥妲本人否認，但許多證人在不同的傳記中均指出，有幾個場景是在閱兵之後，在柏林的工作室裡重新建構出來的。我們也知道希芬胥妲並非只是聽命行事，她非常希望可以製作這部影片，甚至透過遊說才得到這個機會。如同許貝爾的建築計畫，希特勒也親自參與了這部影片的製作，他是自己偉大場景的幕後製作人，標題也是他下的，因此希芬胥妲有用之不竭的資源。《意志的勝利》所動用的資源和一部好萊塢大製作沒有兩樣：三十六位攝影師、九位空拍師、十七人的燈光組、兩位靜態攝影師、其中一位專門負責拍攝希芬胥妲。她是納粹德國唯一直接聽命於首領，而不是戈貝爾宣傳部的電影製作人。

這讓戈貝爾十分惱怒，特別是希芬胥妲花錢的方式，像是她可以直接動用國庫一樣。其實她的確是直通國庫。希芬胥妲則認為，戈貝爾會這麼生氣，是因為她不願和他同床。不過這也不重要，許多偉大的導演都預算超支，惹惱戈貝爾也不是什麼罪過。《意志的勝利》是一項輝煌的成就。她用上了從方克那裡學來的剪接和攝影技巧，也用上了她自己的新發明：攝影師蹬上直排輪，把攝影機架在希特勒演說台後方的電梯裡，在群眾和演出者之間完美的鏡頭切換，用幾千人排演出這空前的場景。這部影片完全是因為她的技

術天分而成功，但問題是這部影片的題材卻難登大雅之堂。霸可觀察到：

> 她運用那個世紀最有力的藝術形式來建構宣傳一個理想，讓這位令她著迷的專制謀殺者的執政之路更為順遂，並形塑了這個讓她充滿靈感、可以加以利用的犯罪政權。

這是因為她本身就傾向於納粹意識型態，或是法西斯式的美感嗎？也不盡然。一九二〇年代時的希芬胥姐非常想要成為好萊塢明星，她不斷糾纏導演約瑟夫·馮·史坦堡（Josef von Sternberg）讓她取代《藍天使》（*The Blue Angel*）的女主角瑪琳娜·迪特麗希（Marlene Dietrich）。感謝老天爺史坦堡沒有答應，因為希芬胥姐實在沒什麼演戲的天分，也沒有執導電影的天賦。她在一九九三年德國導演瑞·慕勒（Ray Müller）的紀錄片《蕾妮·希芬胥姐：美好又恐怖的一生》（*The Wonderful, Horrible Life of Leni Riefenstahl*）中，發表了最誠實的言論。在談到《意志的勝利》時，除了不斷重複她對政治的無知之外，她說她根本不在乎要拍的是德國親衛隊還是青菜蘿蔔，她最感興趣的是畫面構圖的美感以及藝術效果。

這大概是真的。她大可以執導無線電城市餐廳歌舞秀（Radio City Music Hall）的舞蹈節目，或是拍美女出浴電影，或是幾千個不知名的人在北韓體育館中排字的景象。但希芬胥姐在一九三四年時，沒有這些機會。或許她和希特勒之間浮士德式的交易，是讓她永垂不朽的唯一機會。就算撇開她的個人看法和情感不談，她的才華，與希特勒想把他的謀殺願景變成一齣如死亡音樂劇般的浩大奇觀的計畫，搭配得天衣無縫。但這畢竟是虛偽的、錯用的情感，過於譁眾取寵而無法成為偉大的藝術。在希芬胥姐身上，希特勒找

到了他所需要的完美技術人員。

<center>∽</center>

那麼希芬胥姐在一九三六年柏林奧運所拍攝的紀錄片《奧林匹亞》（*Olympia*）呢？它應該是希芬胥姐最好的作品吧？這部片分成兩個部分：《奧林匹亞：民族的盛會》以及《奧林匹亞：美感的盛宴》。首映是在一九三八年四月，希特勒的四十九歲生日，地點在柏林動物園旁烏法宮（Ufa Palast am Zoo）電影院。所有的納粹要角，如希特勒、戈貝爾、高凌（Göring）、利本綽普（Ribbentrop）、希姆勒、黑得利希（Heydrich），均出席這場盛宴。現場星光耀眼，指揮家威廉·福特萬格勒（Wilhelm Furtwängler）、演員艾米兒·亞寧斯（Emil Jannings）、拳擊手馬克斯·謝美林（Max Schmeling）。希芬胥姐的名字成了鎂光燈的焦點；希特勒向她致意，觀眾為她瘋狂。她站在世界的頂端，至少是第三帝國的頂端。

　　就像其他很多事一樣，希芬胥姐對這部電影也扯了謊。她聲稱這部電影是由國際奧委會所委託的獨立製作，但其實是由第三帝國金援、委託製作的。無庸置疑，《奧林匹亞》是要告訴全世界德國是一個愛好運動、友善、熱情、現代化、有效率的和平民族。希芬胥姐自願為希特勒政權背書。但這個作品本身呢？也是「痴迷於法西斯主義」的例證嗎？

　　《奧林匹亞：民族的盛會》的開場融合了熟悉的新希臘古典美學和方克式的雲層，暗示現代德國是古希臘文明的延續。著名的希臘雕像〈擲鐵餅者〉的影像漸漸消失於一裸體運動員中。這場景攝於希臘德爾菲神殿，被認為是向亞利安男子氣概致意。希特勒本人非常喜愛這個雕像（原雕像已不存在），一九三八年時，還

特地買了一個羅馬時期的複製品。不過其實早在納粹之前，浪漫主義就已將德國認同建構在與古希臘的連結上，希芬胥姐所選的運動員也不是德國人，而是一位名叫安那朵·多博里安斯基（Anatal Dobriansky）的俄國年輕人。霸可告訴我們，在付了他父母一些錢之後，希芬胥姐讓他充當她的情人一陣子。

希芬胥姐和她的的支持者一樣反猶太人，因此對於猶太人所受的迫害睜一隻眼閉一隻眼，但卻不表示她也認同終結整個猶太民族。無論如何，《奧林匹亞》都不能算是一部種族歧視電影，希芬胥姐的個人品味既沒有種族歧視、也沒有特別的民族意識。她有過猶太情人，拋棄了俄國男孩之後，她開始和美國十項全能選手葛蘭·莫里斯（Glenn Morris）交往。如果要說在《奧林匹亞》有一個英雄式的完美身體形象，那也應該是美國黑人運動員傑西·歐文（Jesse Owens）。

不過，種族歧視並非是批評者將希芬胥姐式美學指為法西斯的主要原因，對完美身體的崇拜才是。這種崇拜暗示身體上的缺陷都是不好的，這些人都是次等的。這種崇拜和達爾文生存競爭法則有關，強者不但能生存，他們的身體力量甚至值得我們崇拜。這個論調不但適用在競技場上的運動員，也適用於民族和種族。

納粹分子抱持著這種觀點是再清楚不過了，而希芬胥姐本人也不例外。不過《奧林匹亞》講的是運動員、是強健體魄、是優雅地運用身體達到最大力量。希芬胥姐說她的目標是「近距離地拍攝奧林匹亞運動會，用前所未有的戲劇化手法捕捉運動競技」，這次我們沒有理由懷疑她：四十五位頂尖攝影師參與以及在剪接室中七個月的工作，成果的確如她所願。

她超越了方克對視覺影像的實驗：攝影機黏在氣球和打光板

上；掛在馬拉松選手的脖子上；綁在馬鞍上。有些動作是從專門開鑿的溝渠中，或是鐵柱頂端拍攝。她的各種要求、花錢的方式，讓戈貝爾不斷跳腳。其他攝影師被粗魯地推到旁邊，運動員也被打斷難以專心。有些場景被重新安排過，和其他片段剪接在一起。她打破所有規矩，讓每個人苦不堪言，可是她打造了一部電影傑作。容格·亨波說得好，這是「電影史上的美學里程碑」。

不過假如《奧林匹亞》的確是一部向完美肉身致敬的影片，那這充其量也是一種缺乏人情溫暖的完美。個性、人類情感，這些對希芬胥姐來說似乎都不重要。霸可談到「一種感官，甚至是情慾的感受充斥著《奧林匹亞》」，而桑塔格的評論則是針對她所謂的「情慾化的法西斯主義」。或許是個人品味問題。儘管希芬胥姐非常著迷於裸體男子在三溫暖中互相摩蹭、以及跳入湖中的場景，對我來說《奧林匹亞》中的裸體影像非但沒有色情的成分，甚至是沒有人味的。整部影片有著卡諾瓦（Canova）磨光的白色大理石雕像的冰冷美感。馬利歐·帕茲（Mario Praz）對卡諾瓦的形容是「色情冰庫」，雖然希芬胥姐和眾多男性過從甚密，這形容大概也適用於她。*

我們確實可以在其他納粹官方藝術中發現如同《奧林匹亞》中的希臘羅馬傳承，但在另一位識時務，頌揚革命英雄主義的宮廷藝術家──賈克路易·大衛（Jacques-Louis David）──的作品中，也有同樣的特徵。大衛同樣著迷於裸體戰士、偉大的領導者、浪漫主義式的死亡場景，但這些並不減損他藝術作品的美感。我們不必崇拜拿破崙也可以欣賞大衛的畫作，同樣地，我們也可以將《奧林匹亞》的冷艷美感脫離它的政治背景。另一方面，無論掩飾得再有

* 霸可提到當 1933 年高凌致電希芬胥姐，告訴她希特勒正式成為帝國元首時，她正在瑞士的一所旅館內洗三溫暖，和眾多男士一同尋歡作樂。

技巧，《意志的勝利》只是提供一種政治脈絡，除了政治目的，別無其他。而《奧林匹亞》的主題的確是運動。

<div align="center">∽</div>

希芬胥姐最大的問題，也是侷限她藝術表現的主因，是她並不只是一位冰山美人，感情上也是冷若冰霜。她缺乏對人性的了解同情，把人體當作是追求純粹美感的工具。這對拍攝《奧林匹亞》這部電影來說並不是問題，但對製作關於愛、拒絕和糾結的劇情電影，就會是個問題。電影《低地》（*Tiefland*）就是最好的證明。希芬胥姐花了超過十年，才終於在一九五四年讓這部電影上映。霸可對它的評語恰如其分：「這是一部讓人匪夷所思、譁眾取寵的電影，世界級的導演會拍出這樣的影片，實在不堪。」

　　這部電影的主題並不陌生：墮落文明的邪惡子民迫害大自然的孩子（希芬胥姐飾）。在其中一個場景中，一群貌似西班牙裔的臨時演員圍著希芬胥姐，她跳著四不像的佛朗明哥舞，那簡直是丟人現眼。這些臨時演員其實是希芬胥姐從奧地利薩爾斯堡（Salzburg）一處集中營找來的吉普賽人†，他們在被送到奧許維茲集中營之前，在此被臨時監禁。希芬胥姐的惡形惡狀又增添了一筆。她聲稱這些人都安然無恙地度過戰爭，但其實大部分都死於非命。但這部電影在藝術上之所以失敗，並不是因為法西斯主義，而是因為它的場景設計和糟糕的默片沒有兩樣，用誇張的動作（這讓人聯想到希芬胥姐早年的表現主義舞蹈）表達虛偽、不真誠的情感。好像事情從一九二〇年代之後就沒有變過一樣。

† 這個集中營在立奧普克隆宮（Schloss Leopoldskron）附近的田野中，原本屬於奧地利出生的劇場導演馬克斯·阮哈得（Max Reinhardt）。電影《真善美》之後在此取景。

別的不說，光是納粹執政，就重創了德國藝術表現。德文充斥著各種和集體謀殺有關的官方術語，藝術更是完全被納粹化的浪漫主義和古典主義所汙染。這些藝術傳統必須要由新的批判精神焚燒殆盡。新生代藝術家如安森・契夫（Anslem Kiefer）、作家如鈞特・葛拉斯（Günter Grass）、導演如韋納・荷索（Werner Herzog）、萊那・韋納・法斯賓達（Rainer Werner Fassbinder）正是這樣的一批人。但希芬胥妲過於耽溺於自己的過去，無法用批判的角度看待納粹藝術，因而無法重新塑造德國藝術。

　　「去納粹化」法庭放了希芬胥妲一馬，認為她只是搭上了納粹的順風車。此後希芬胥妲總是以受害者的姿態出現，說她對納粹的犯罪行為一無所知，她被強迫拍攝她口中所謂單純的「紀錄片」，對她的吉普賽臨時演員讚不絕口。她只是單純追求美感的藝術家，將反對她的人士一一告上法庭。她也著手進行許多藝術創作，但大部分不脫方克式的浪漫主義，缺乏批判性。這些創作包括重製《藍光》，拍攝另一部高山電影《紅魔鬼》（The Red Devils），關於原始西班牙的歡樂電影《鬥牛與聖母》（Bullfighs and Madonnas），以及一部由法國劇作家尚・寇克多（Jean Cocteau）所寫的關於腓特列大帝與伏爾泰的電影。尚・寇克多在德國占領法國時期大力頌揚希特勒，也是是少數讚揚《低地》的人。「我跟妳，」他告訴希芬胥妲：「實在是生錯了時代。」他的說法實在不足以描述這兩位在二十世紀中葉的各種作為。

　　希芬胥妲再一次回到眾人面前是在一九七〇年代初期，她出版了兩本頗受歡迎的攝影集，拍攝非洲蘇丹努巴族，《最後的努巴人》（The Last of the Nuba）以及《卡烏的人》（People of Kau）。這些裸體摔角手、身上塗滿灰燼的男子、臉上的裝飾、抹上奶油的

美麗女孩們的彩色照片，的確是拍得很好，但卻不是什麼藝術天才的作品。這些主角本身就非常動人，希芬胥姐要拍出好照片應該不是什麼難事。不過要能拍到這些照片卻是不容易。努巴族不喜歡人家窺探隱私，時年六十歲的希芬胥姐卻有如此的精力、執著，厚著臉皮堅持拍攝他們。

希芬胥姐向來對年輕健美的黑人十分著迷，她其中一部未完成的作品是《黑貨輪》（*Black Cargo*），講述奴隸買賣的電影。希芬胥姐拍攝努巴族的靈感是來自英國攝影家喬治·羅傑（George Roger）在一九五一年所拍攝的黑白照片。希芬胥姐原本想付錢請羅傑介紹她給努巴族，羅傑的回答是：「親愛的女士，我知道我們各自的背景，我和妳實在是沒什麼好說的。」

當英國軍隊解放位於德國的伯根貝爾森集中營（Bergen-Belsen）時，羅傑正受《生活》雜誌（*Life*）的委託，隨英國軍隊拍攝。他震驚地發現自己「下意識地從取景窗裡，在地上的屍體和人之間尋找適當的藝術構圖」。這正說明了希芬胥姐看待世界的方式，雖然她從來沒有從受到折磨和謀殺的羸弱受害者身上取材。桑塔格注意到在一次與法國雜誌《電影筆記》（*Cahiers du Cinéma*）的訪問中，希芬胥姐說：「我特別著迷於美麗、強壯、健康、有生命力的事物。我喜歡和諧感，當我能創作出和諧感時，我就會很快樂。」*她說的正是傑西·歐文、納粹軍隊、努巴族人。

希芬胥姐的觀點會讓她一輩子都是法西斯美學主義者嗎？她所拍攝的努巴族照片，是否沾染了德國親衛隊依著軍隊主題曲踏步的遺毒？我很難贊同這樣的觀點。的確，希芬胥姐對努巴文化的興

* *Under the Sign of Saturn*, p. 85.

趣並非來自她的自省，或是和平主義、多元文化等任何能和自由主義沾上邊的觀點。不過，把蘇丹的部落儀式視為希特勒在紐倫堡閱兵的延續，未免有點扯得太遠了。如果說，欣賞希芬胥妲的摔角手和裸體年輕人的彩色照片是政治不正確的，也有失公允。他們對希芬胥妲的吸引力，應該是來自她對都市文明的看法。她視這些人為大自然的孩子，正如同她在方克電影中所扮演的角色一樣。這的確是一種高高在上的態度，難脫浪漫主義，但絕非法西斯主義。

直到二○○三年九月，希芬胥妲在她臨死前都還在工作。她在幾次意外中僥倖逃過一劫。她所有試圖抹去歲月痕跡的努力，包括濃妝豔抹、一頭稻草般的金色假髮、注射荷爾蒙、臉部整型手術，不但徒勞無功，還讓她看起來更老。但是在她最後一部作品《水底印象》（*Underwater Impressions*）電視首映之後的一個禮拜，她又緊接著慶祝她的百歲大壽，齊格飛（Siegfried）、拉斯維加斯的洛依（Roy）、登山家阮侯·梅斯納（Reinhold Messner）都出席了。這位全世界年紀最大的水肺潛水人，用她生命最後二十年的時間，和年紀小她許多的情人霍斯特·凱特納（Horst Kettner）一起拍攝珊瑚礁和海洋生態。

這些數不清的熱帶魚和海葵照片並沒有特別受歡迎。霸可提到一位藝評家稱《水底印象》是「全世界最美的螢幕保護程式」；有一位則說是「魚鰓的勝利」，反諷她的《意志的勝利》。但希芬胥妲在水底拍攝未受汙染的大自然寧靜之美時，感到特別自在。她表示，這讓她「遠離塵囂，遠離所有的煩惱和憂慮」。或許最棒的是，這是個完全遠離人類的世界。

3

韋納·荷索
及其諸位英雄

英國知名編輯與作家蘇珊娜·克萊普（Susannah Clapp）在回憶錄
中談到英國知名旅行作家布魯斯·查特文（Bruce Chatwin）時，講
了下面這段故事。重病的查特文在辭世前不久，在倫敦的麗池飯店
會見賓客，也送了一些賓客禮物。查特文把其中一把小刀送給了一
個朋友，他說這是原住民成年禮中用來割除包皮的小刀，是他在澳
洲一處矮樹叢裡找到的。查特文曾任蘇富比拍賣的藝品鑑定部門
多年，他告訴這位朋友，根據他的判斷，「這小刀很明顯是用一種沙
漠中的蛋白石製成。橄欖綠般的顏色，非常漂亮」。不久之後，澳洲
國家畫廊的館長在這位幸運賓客的家中看到這把小刀，他拿起刀
子對著光檢視一番，喃喃地說：「嗯，這些原住民真厲害，能用啤酒
瓶碎片做出這樣的東西。」*

　　查特文潤飾現實的本事，就像阿拉丁神燈一樣神奇，摩擦幾
下就跑出深刻誘人的神祕故事。他擅於創作各種神祕故事，把平凡
無奇的事物，變得有聲有色。故事的真實性不是查特文的重點；他

* *With Chatwin: Portrait of a Writer* (London: Jonathan Cape, 1997).

既非學者、也非記者，而是高竿的說書人。此類文學之美，在於以恰如其份的隱喻，點出事件背後的意涵。此類文學的另一位大師，是波蘭作家雷沙得・卡普欽斯基（Ryszard Kapuściński），他作品細數了第三世界暴政及軍事政變。他的《皇帝》（The Emperor）雖然明著寫衣索匹亞國王海爾・色拉西（Haile Selassie）的宮廷生活，卻常被認為是在影射共產黨統治之下的波蘭。作家本人倒是予以否認。

　　查特文和卡普欽斯基皆是德國導演韋納・荷索（Werner Herzog）的好友。荷索根據查特文的一本書拍成了電影《綠色眼鏡蛇》（Cobra Verde）*，講一位在西非的瘋狂巴西奴隸販子的故事，由同樣瘋狂的德國男演員克勞斯・欽斯基（Klaus Kinski）主演。這部片稱不上是荷索最好的作品，但查特文的文字和荷索的電影可說是天作之合，因為荷索本人說故事的功力和查特文不相上下。雖然荷索自稱像中世紀的工匠，喜歡躲起來單獨工作，但他似乎不介意接受許多訪問。他常拿自己和摩洛哥馬拉喀什（Marrakech）市集裡的魔術師相提並論。我有一個很喜歡非洲、但不欣賞卡普欽斯基的朋友，他稱那些遠方的沙漠和濃密的亞馬遜雨林為「熱帶巴洛克盛宴」†。荷索和查特文及卡普欽斯基一樣，對這些「熱帶巴洛克」特別有好感。荷索喜歡不經意地提起他恐怖的經歷或是僥倖逃過一劫的事蹟：骯髒噁心的非洲監獄；奪命的祕魯大洪水；橫衝直撞的墨西哥鬥牛。在洛杉磯接受 BBC 訪問時，荷索用他低沉富有磁性的聲音談到，德國人已經不喜歡他的電影了。這時房裡突然傳來一陣巨響，荷索應聲而倒。空氣步槍劃破他的花內褲，傷勢不輕。「這

* 　原著小說是《歐伊達的總督》（The Viceroy of Quidah）。

† 　這位朋友是約翰・萊爾（John Ryle），是個學者、非洲專家和作家。

沒什麼，」他操著德國南方巴伐利亞工人的口音，一派鎮定地說：「有人攻擊我一點都不意外。‡」這實在是非常荷索式的典型作風，讓人不禁懷疑整件事是他自導自演的。

這懷疑不是空穴來風。荷索擺明了他對事實真相沒有興趣，甚至到了嗤之以鼻的地步。他稱法國電影導演與人類學家尚‧霍區（Jean Rouch）所提倡的真實電影（*cinema verité*）為「會計師真相」——隨時用手提攝影機跟著主角跑，不遺漏任何真相。卡普欽斯基總是堅持他是在報導真相，否認為營造詩意或隱喻捏造事實，荷索則不避諱地承認他在紀錄片中自創場景，也因此而成名。其實他根本不區分他的紀錄片和創作電影。在《荷索論荷索》§中，他對作者保羅‧克羅寧（Paul Cronin）說：「雖然《湖底鐘聲》（*Bells from the Deep*）和《五種聲音之死》（*Death for Five Voices*）經常被歸在同一類，但被歸為『紀錄片』是誤導——它們只是像紀錄片而已。」另一方面，《陸上行舟》（*Fitzcarraldo*）是虛構故事，講一位十九世紀末的橡膠大王（欽斯基飾），夢想要在祕魯叢林裡蓋一座歌劇院，並把一艘船拖過一座山的故事。荷索則認為這是他最成功的紀錄片。

對荷索來說，相對於「會計師真相」的是「狂喜真相」。在一場紐約公立圖書館的活動上，他解釋說：「我所追求的比較像是讓人狂喜的真相，當我們超越自我時，或是在宗教裡也有，像是中世紀的神祕主義者。」¶他在《湖底鐘聲》中成功達到這個效果。這部電影講的是俄國的信仰和迷信，西伯利亞的耶穌等等。查特文對這些

‡　你可以在 YouTube 找到這次訪問。開槍的人當場逃跑，荷索告訴 BBC 製作單位不要追究。

§　Faber and Faber, 2002.

¶　Herzog in conversation with Paul Holdengräber, "Was the Twentieth Century a Mistake?," New York Public Library, February 16, 2007.

東西也深深著迷。電影一開始就是奇特如夢般的場景，一群人在結冰的湖上爬行，從冰上窺視湖底，像是在向看不到的神祈禱。荷索用旁白說，其實他們在尋找一個埋在這個深不見底的湖冰下的偉大失落城市基特茲（Kitezh）。這城市在很久以前遭塔塔人劫掠，但神派遣大天使相助，讓居民安住在湖裡，每天敲聖鐘、唱聖歌。

傳說確實存在，而電影畫面美得讓人不寒而慄。不過這全是假的。荷索在當地村莊的酒吧裡找來了幾個醉漢，付錢要他們躺在冰上。荷索本人是這麼說的：「有一個人把臉直接貼在冰上，好像正陷入深沉的冥想一樣。會計師真相是：他醉倒睡著了，拍完還得把他叫醒。」這算欺騙嗎？荷索說不算，因為「只有透過設計、創造和虛構場景，你才能達到更強而有力的真相」。

查特文的仰慕者也正是抱持這樣的看法。我必須承認我也是眾多仰慕者之一，但我心裡還是有些矛盾的。假如我們相信這些是真的前往朝聖的人，而不是拿錢模仿朝聖的醉漢，這些影像的確會更讓人刻骨銘心。假如有某部電影或某本書宣稱內容為真實故事，人會相信它有某種程度的真實性，而不只是暫時拋開懷疑而已。一旦你知道真實情況是如何，它就少了點魔力，至少對我而言是這樣。但荷索天才的地方，在於就算他的紀錄片是虛構的，仍然能引起人的共鳴。若真要幫他說話，我們或許可以說，他所發明的東西不是在顛覆真相，而是讓真相更明確、更生動。他最喜歡的伎倆之一，是幫他的角色發明他們從沒有過的夢境或幻象。它們仍然和角色一致，因此不會讓人覺得突兀。他電影中的角色都是他覺得親近的人，因此某種程度上，無論是他紀錄片或是劇情片中的主角，個個都像是荷索自己的某一面。

荷索於戰爭期間生於慕尼黑，在偏遠的巴伐利亞阿爾卑斯山

區長大，從小沒打過電話或看過電影，夢想是成為跳台滑雪選手。因此掙脫重力的束縛飛翔，無論是在天上、氣球上或噴射機上，都是他電影經常出現的主題。他特別喜歡美國電影舞者佛萊德·阿斯泰爾（Fred Astaire）穿著舞鞋從天而降，那一幕令人難忘。他在一九七四年拍攝了一部紀錄片《木雕師史塔納的狂喜》（*The Great Ecstasy of Wood carver Steiner*），是一個奧地利跳台滑雪選手的故事。史塔納是荷索電影典型的主角，一個特立獨行的狂熱分子，將自己推至極限，無懼於死亡和孤獨。荷索說，史塔納是「《陸上行舟》橡膠大亨的兄弟，他一樣擺脫重力的束縛，將一艘船拉過山頂」。

　　一九七一年，荷索拍了他最令人驚豔的紀錄片之一，講的是另一種形式、可說是最極端的孤獨——那些陷在失明、失聰中孤獨的人。《寂靜與黑暗之境》（*Land of Silence and Darkness*）的主角是一位充滿勇氣的德國中年女子費妮·史陶賓格（Fini Straubinger），她唯一與人溝通的方法，是在別人手上敲類似點字的東西。她在青少年時期的一場意外中失明，因此她仍然有視覺記憶。其中最鮮明的回憶，就是跳台滑雪選手在空中時臉上雀躍的表情。其實史陶賓格根本沒有看過跳台滑雪。台詞是荷索幫她寫的，因為他認為「這個影像正象徵了費妮的內心狀態和孤寂感」。

　　雖然她本人也同意說這些台詞，但這麼做會減少這部電影的價值，或扭曲史陶賓格的相關事蹟嗎？這很難有一個明確的答案。沒錯，這是一種扭曲，因為它不是事實；但這並沒有讓電影效果減分，因為荷索很有技巧地讓它像是真的一樣。我們永遠無法知道史陶賓格或他人的內在世界。荷索所做的，是想像她的內在世界是什麼樣子。發明跳台滑雪選手的故事，是基於他對史陶賓格的想像。對他來說，這讓史陶賓格這個角色活了起來。這是另一種真相——

肖像畫家的真相。

　　荷索喜歡自認為是個旁觀者清的藝術家，遊走危險邊緣，單獨飛翔。不過就很多方面而言，他的藝術其實可追溯至一個豐富的藝術傳統。對狂喜的渴求；在大自然中隻身一人；深層的真相；中世紀的神祕主義者，這些都讓人聯想到十九世紀的浪漫主義。荷索經常使用華格納的音樂，如電影《黑暗的教訓》（Lessons of Darkness）是講第一次波灣戰爭後，在科威特焚燒油井的故事；他常公開談到對德國浪漫主義詩人赫德凌（Hölderlin）的喜愛，這些都表示荷索本人很清楚這個藝術傳統。他對「技術文明」的厭惡，理想化游牧生活以及尚未被文明汙染的生活方式，這也都和浪漫主義不謀而合。他有時甚至是個衛道人士。「觀光業是種罪惡，」他在他所謂的一九九九明尼蘇達宣言說：「步行是美德」*；二十世紀的「消費文化」是一項「影響無數人、大規模、加速人類毀滅的錯誤」。他在歌德學院發表演說時表示，靜坐的西藏喇嘛是好人，但靜坐的加州家庭主婦則「讓人厭惡」。他沒說為什麼。我想可能是因為他覺得家庭主婦不夠真誠，不是真心相信，只把靜坐當成一種生活方式。

　　和許多浪漫主義藝術家一樣，大自然的景致是荷索作品中一項很重要的元素，他用大自然讓影像更為逼真。很少有導演可以像他一樣，拍出可怕叢林的一線生機；蒼涼沙漠的讓人生畏；巍峨高山讓人仰止的場景。大自然不是背景，它有自己的個性。他曾評論說叢林「其實關乎我們的夢想、我們最深的情感、最大的夢魘。它不只是一個地點，而是一種心理狀態。它有近乎人類般的特質，是角色內心世界很重要的一部分。」荷索十分仰慕十九世紀德國

* 　徒步旅行是查特文所熱中的事情之一。他把他特別訂製的皮背包送給荷索。

最知名的浪漫派風景畫家卡斯柏·大衛·費德里希（Caspar David Friedrich）。費德里希雖然沒畫過叢林，但上述評論正好形容了他的畫作：形單影隻的人望向波濤洶湧的波羅的海，或站在山巔，四周雲海圍繞、白雪皚皚。費德里希認為，風景是上帝的示現。荷索曾經歷過一段「宗教狂熱時期」，青少年時就改信天主教，他說過自己的某些作品「帶一點宗教的色彩」。

　　想當然耳，戰後的德國難免對神聖事物的浪漫刻畫有所畏懼，因為這實在太像第三帝國所大力提倡的偽德國精神。這大概就是荷索的電影在國外較受歡迎的原因。（附帶一提，荷索現居於洛杉磯，因為他喜歡這裡「大家一起做夢」的氣氛。）其實，荷索對自己同胞的野蠻粗魯行徑十分敏感，他說：「甚至看到殺蟲劑廣告都會讓我緊張，殺蟲子和滅族只是五十步笑百步。」荷索絕對不會隨便處理納粹的藝術品味，因此他做出一個有趣的抉擇：重新詮釋一個被納粹剝削和庸俗化的藝術傳統。譬如說蕾妮·希芬宵妲所執導和演出的那些充滿狂喜和死亡的高山電影，在戰後不再受到歡迎，荷索說這是因為它們「和納粹意識型態是同一個取向」，因此他決定要創作「嶄新型態的現代高山電影」。

　　對我來說，荷索的電影讓我想起希特勒之前的一種很不一樣的、較為流行的浪漫冒險故事：卡爾·梅依（Karl May）講強悍的德國捕獸人在美國西部拓荒的小說。†梅依最知名的英雄是老夏特漢和他的結拜兄弟（一位十九世紀典型的高貴野蠻人，阿帕契山脈的勇士溫諾陶）兩人一起勇闖大草原。除了他的老步槍之外，老夏特漢別無現代文明的先進設備，單憑著自己的本事在危機四伏的大自

† 希特勒和愛因斯坦都是梅依的忠實讀者。

然中生存。梅依在一八九○年代尚未造訪美國，他全憑想像，參考了地圖、旅遊文學、人類學研究中的真實細節，寫出這些小說。

∽

荷索的諸位英雄中，無論是真實的、還是虛構的，和老夏特漢最像的，並不是欽思基所飾演的狂熱的先知阿奎雷（一位尋找陸上行舟的西班牙人），也不是在二○○五年《灰熊與人》（*Grizzly Man*）中，擁抱大熊的提摩西·崔德威。崔德威相信他可以在阿拉斯加冰天雪地的荒野中生存，因為大灰熊會感受到他的愛而不會攻擊他，這些大灰熊最後也不負所望。老夏特漢大概不會對大自然這麼多情，因為他知道大自然有多麼危險。

一個比較接近梅依典型的角色，應該是戰鬥機駕駛迪耶特·登格勒（Dieter Dengler）。登格勒生於德國黑森林，最後成為美國公民。自從在二戰即將結束之際，第一次看到一架美國戰機低空飛過他家，他就知道他想要飛行。這個夢想在當時的德國難以實現，所以他成了鐘錶匠學徒。之後搭上一條船前往紐約，口袋只有三毛錢。他加入美國空軍，削了幾年的馬鈴薯之後，他才明白他需要有個大學學位。在加州，他住在一輛福斯汽車公司製造的公車裡，完成了學業。加入海軍成了戰鬥機駕駛之後不久，他馬上就被送上越南戰場，在一次寮國上空的祕密任務中被擊落。他被寮國共產黨抓到，被迫跟著敵人在叢林中行動；敵人時常凌虐他，有時把他倒吊起來，讓臉埋在螞蟻窩裡，或將他綁在牛後面拖行，或用竹子戳穿他的皮膚。

他和其他美國人和泰國人關在一起，伙食除了長蟲的粥之外，他還從茅坑抓來老鼠和蛇生吃加菜。憑著他對各種技術的掌

握以及近乎超人的求生技巧，登格勒和難兄難弟端·馬丁（Duane Martin）一起越獄，赤腳穿過雨季的叢林來到泰國邊界的湄公河。不幸遇上了兇惡的村民，一把彎刀當場砍下馬丁的頭。幸運的是，瘦得只剩皮包骨的登格勒，不久後便被一位美國戰鬥機駕駛救起。每當被問起他怎麼能承受這麼多痛苦，他總是說：「這是我人生中很有趣的一段故事。」

荷索欣賞堅強的人，但這不代表他喜歡健美先生。在他看來，特別鍛鍊肌肉的人愚昧又虛假，就像靜坐的加州家庭主婦一樣「討人厭」。荷索在二十歲那年拍攝了他第一部電影，一九六二年的《赫拉克雷》（Herakles），將車禍、炸彈攻擊、健美活動剪輯在一起，以示他對低俗大男人主義的不齒。對荷索來說，男女皆可堅強，如費妮·史陶賓格，或《希望之翼》（Wings of Hope, 2000）中，智利空難的唯一倖存者朱利安·科波克（Juliane Koepcke）。荷索電影中，堅強主角不只是身體勇健，更要有堅定的意志，不畏困境。

就算登格勒這號人物不存在，荷索大概也會把他編造出來。他是完美的荷索式強人，也是荷索最好的「紀錄片」——為德國電視台所拍攝的前進地獄的系列紀錄片《小迪想飛》（Little Dieter Needs to Fly）的主角。我們看到登格勒大剌剌地走進舊金山的一家紋身店，設計師本來要在他背上刺上一個野馬拉著死神的圖案。最後他決定不要，他說在他瀕死之際，「天堂之門應聲而開」，他沒看到野馬，反而看到了天使。他說：「死神把我拒之門外。」

其實登格勒從沒想過要刺青。荷索加入這個場景，讓登格勒的死裡逃生印象更加深刻。下一幕，登格勒開著他的敞篷車回到舊金山北邊的家。奇怪的是，周圍的景致讓人聯想起德國戰前的高山電影：雲霧繚繞、遠離塵世的高山。他像是有點強迫症似的，打開、

關上車門好幾次，接著在自家沒上鎖的門前也做了一樣的事。他說，有些人可能會覺得他這習慣很奇怪，但這和他被監禁時的經驗有關。打開門讓他感到自由。

但在現實生活中，登革勒既沒有開門的怪癖，也沒刺青，只是家裡牆上掛了一組畫了敞開的門的畫作。他只是照著荷索的指示演戲罷了。在電影的後續情節裡，登格勒說，在戰俘營時他經常夢到美國海軍的救援行動，他激動地對著船艦揮手，它們卻從來沒有停下來。這也是荷索設計的。但看完《小迪想飛》之後，我們對這位在美國軍隊的德國英雄卻有了更深切的了解。他和老夏特漢一樣，靠著他的「德式優點」——效率、紀律、技術精良，讓美國同袍相形失色。登格勒本人也很會說故事，他的德國口音很奇妙地和荷索的融為一體，難以分辨。這一次導演不只是認同他的主角而已，荷索變成了登格勒。

荷索的電影長才之一是大膽的配樂方式。將科威特燃燒的油田配上華格納的《眾神的曙光》（*Twilight of the Gods*）或許是個很簡單的選擇，但看著戰鬥機從美國航空母艦上起飛，配上阿根廷音樂家卡羅素·加德（Carlos Gardel）的探戈音樂，則讓人印象深刻。越南一處村莊受到空襲時，則配上蒙古喉音歌手的唱腔，整個畫面既驚悚又漂亮。登格勒談到瀕死經驗時，又出現了華格納。他在一個巨大的魚缸前面談這件事，背後滿箱的藍色水母詭異地漂浮著，看起來就像橡膠降落傘。登格勒說，死亡看起來就像是這樣，我們一邊還聽到華格納歌劇《崔斯坦和伊索德》（*Tristan and Isode*）的終曲〈死亡之愛〉（*Liebstod*）。水母又是荷索的主意，而不是登格勒的，但卻讓整個場景充滿張力。

聽說荷索在接受訪問時，並不諱言他編寫了這些橋段，但這

種拍電影的方式還是無法讓人完全信服。假如這麼多情節都是捏造的，我們怎麼知道到底什麼是真的？或許登格勒從來沒有在寮國被擊落。或許根本沒有這個人。或許，有太多的或許。身為荷索電影的仰慕者，我所能說的，是我相信他是忠於角色的。所以，無論是門，還是水母，或夢境，這些都不影響登格勒對他確實發生了什麼事的說法。這些只是隱喻，而不是事實。登格勒本人也同意這個看法。

電影最後的情節證實了荷索不會隨意扭曲發生過的事。登格勒和荷索以及劇組一起回到東南亞叢林，他再一次赤腳走過叢林，被荷索僱用的村民綁起來，回憶起他是如何逃脫，而馬丁又是怎麼被殺死的細節。我們看到他回到出生長大的黑森林，告訴我們他的祖父是村子裡唯一一個沒有向納粹屈服的人。我們也看到他回到美國，和將他從鬼門關帶回來的戰鬥機駕駛傑尼·狄崔克（Gene Dietrick），一起享用感恩節火雞大餐。在登格勒死於漸凍人症，葬於空軍阿靈頓墓園之前的最後一幕，我們看到他興奮地在亞利桑納州圖桑（Tucson）巨大的廢棄戰機場穿梭。鏡頭拍過一排排的老舊戰鬥機、直升機、轟炸機，他說他正置身於飛機駕駛員的天堂。

這也是荷索設計的。登格勒並沒有想要去圖桑，但他表現得很興奮。畢竟飛行是他一生的最愛，他需要飛行，誰安排讓他前往這個飛機墓園並不重要，對小迪而言，他的確置身天堂。

這部紀錄片大獲成功，讓人不禁質疑何必要把它再拍成一部劇情片。或許是看在錢的份上，登格勒覺得這主意很好（不幸的是電影還沒完成登格勒就過世了）。荷索顯然深受這位勇士和他的故事的感動，因此他並沒有放棄改拍。他找來了相當於好萊塢次檔片的預算拍攝《搶救黎明》（*Rescue Dawn*），將劇組和演員，包括兩位

知名年輕演員克里斯欽·貝爾（Christian Bale，飾演登格勒）以及史蒂夫·尚恩（Steve Zahn，飾演馬丁），一起送到泰國。整個製作過程充滿了荷索典型的的困難作風：苦不堪言的拍攝環境、製作人發飆、不解人意的劇組、當地官員找麻煩。* 有些演員則經歷了少見的困難：貝爾為了他的角色減重，瘦到彷彿他親身經歷過叢林大考驗一樣；為了讓電影逼真，他也被迫吃下恐怖的蟲子和蛇。

演員非常優秀，特別是幾位配角，如傑勒米·戴維斯（Jeremy Davies）飾演反對登格勒逃脫計畫的美國戰俘傑尼，表現尤其出色。不過這部電影卻缺少像《小迪想飛》成為傑作的元素。首先是登格勒本人沒有在電影中。不知怎的，劇情片的重述沒有辦法像紀錄片一樣捕捉到故事的精彩之處。全片看起來普通，甚至流於平淡。而且電影中的登格勒太像美國人，本人其實沒那麼像，雖然這角色還是比電影中其他人堅強，更懂得利用各種資源，達成任務。電影最後一幕，登格勒回到軍艦上，受同袍鼓掌迎接，雖然與事實相符，但和紀錄片中圖桑飛機墓園的那一幕比起來，便相形失色，和好萊塢式的濫情結局沒有兩樣。

我認為，這兩部片的差別在於荷索所用的幻想情節。以《小迪想飛》這部紀錄片來說，他拍攝的手法比較像小說家；對照《搶救黎明》這部劇情片，《小迪想飛》反而更忠於登格勒的故事，沒有加入太多背景情節，自然沒有內心戲的部分，更像一部製作出色、內有劇情貫穿的紀錄片。在《小迪想飛》中，荷索正是以家族史、夢境、個人怪癖，與事實交織，描繪出登格勒這個人的全貌。這並不是說劇情片做不到這點，但這正說明了荷索把紀錄片帶往

* Daniel Zalewski 在《紐約時報》（*The New Yorker*, May 13, 2006）生動地描述了整個經過。

新的境界，也難怪他會把一般認知下的紀錄片稱之為「單純的影片」（just films）。在我們沒能發明更貼切的辭彙前，也只能借用荷索的說法了。

4
柏林之光
萊那·韋納·法斯賓達

阿費德·杜布林（Alfred Döblin）的鉅著《柏林亞歷山大廣場》（*Berlin Alexanderplatz*）出版於一九二九年，以戰前柏林工人階級的特殊用語行文，是一部難以翻譯的著作。譯者大可以忽略這些用詞，用白話英文翻譯，但這麼做就失去了原著本來的風味。譯者也可以用類比的方式，譬如翻譯成布魯克林式美語，不過讀者大概會覺得這比較像是美國作家戴蒙·銳恩（Damon Runyon）的紐約，而不是杜布林筆下險惡的柏林。* 貝爾托·布萊希特（Bertolt Brecht）及庫特·魏爾（Kurt Weill）就成功地把約翰·蓋依（John Gay）的三幕歌劇《乞丐歌劇》（*Beggar's Opera*）改編，成為經典之作；不過這不是翻譯，而是將時空場景從十八世紀的倫敦，完全置換到威瑪時期的柏林。

杜布林小說中的英雄法蘭茲·畢伯寇夫（Franz Biberkopf）是個皮條客，本性不壞，但偶爾控制不住自己的脾氣，故事中一個名叫依

*　Eugene Jolas 在 1931 年翻譯了這本小說，他本身也是位有趣的人物。這位美國人結識了愛爾蘭作家 James Joyce，在巴黎的現代主義圈子中也十分活躍。但他的翻譯並不是很恰當。他常使用美式俚語，如 Now I getcha, wait a minute, m'boy……

達的女孩就是被他拿打蛋器打死的。不過杜布林的史詩鉅著並不是這樣開場的。故事一開始，畢伯寇夫剛從柏林的梯格（Tegel）監獄被釋放，對於要在大都會這個煉獄中重新出發，內心充滿恐懼。他遇見了一位蓄鬍子的窮猶太人，試著用猶太教的智慧格言安慰他。而讓他精神為之一振的，是他和依達的妹妹匆匆一次交合。他很快又勾搭上一位名叫麗娜的波蘭女孩。這回他對自己發誓，法蘭茲·畢伯寇夫會當個正人君子，不再走回頭路。但他做不到。杜布林說（由筆者翻譯成英文）：

> 雖然他在金錢上不成問題，卻和一股難以預測的外在勢力針鋒相對，這勢力長得就像是命運。

畢伯寇夫想要相信人性美好的一面，但他所熟悉的柏林，也就是無產階級群聚的東柏林亞歷山大廣場附近的幾條街，卻讓他陷入險惡的深淵。他承擔了輕信別人的後果。

　　畢伯寇夫的命運是一連串不幸事件的總合：連續幾次見不得人的交易、酒後鬧事、偷拐搶騙、謀殺等通俗小說或低成本電影裡出現的場景。故事的關鍵場景，是他被好朋友背叛。奧圖·路得，也就是麗娜的叔叔，讓他成為事業合夥人，挨家挨戶兜售鞋帶。畢伯寇夫和一位悲傷的寡婦客戶發生了關係，她說他長得像是她過世的先生。為了感謝他的陪伴，寡婦給了他一筆豐厚的小費。他把這好事告訴了路得，路得便決定去寡婦家搶劫。畢伯寇夫得知這個消息，喝了個酩酊大醉。不過他仍然信任他的朋友，幫派小弟阮侯。阮侯沒辦法和同一個女人交往超過一兩個星期，總是堅持把她們交給畢伯寇夫拉皮條。畢伯寇夫漸漸對這些女孩心生好感，於是告訴阮侯他不要再做這種買賣了，這讓阮侯覺得很沒面子。

不久之後，畢伯寇夫捲入一次搶案，阮侯用力將他推出接應的車子，想讓他被車撞死。畢伯寇夫大難不死，但斷了一隻手臂。新女友米耶姿與他同居，把她拉客賺的錢交給他。阮侯出於惡意、嫉妒、輕侮，想要帶走米耶姿。但她抵抗阮侯的侵犯時，被阮侯勒斃。畢伯寇夫被控謀殺女友，暫時精神失常。最後他被判無罪，人也理智、清醒些，但也變成一個無趣的人。有人給他一份差事，在工廠擔任警衛。杜布林只簡單扼要地說：「他接受了這樣的安排。他的人生差不多如此。」

杜布林小說的偉大之處，不是在故事情節，而是如法斯賓達（Rainer Werner Fassbinder）在一篇文章中說的，在於他說故事的方式。[*] 法蘭茲‧畢伯寇夫是現代文學中，表現人性心理最複雜的角色之一，如同沃札克（Woyzeck）、歐布洛莫夫（Oblomov）或包法利夫人（Madame Bovary）[†] 等，讓人印象深刻。我們不僅知道他的外在特質——臃腫、力大無腦，柏林的工人，喜歡杜松子酒、啤酒、女人，不懂複雜的人際關係，流連於亞歷山大廣場附近的酒吧和便宜的舞廳。透過一連串的內心對話、夢境、焦慮、內在矛盾、希望和想像，我們也了解了他的內心世界。

世人經常將杜布林和喬依斯（Joyce）相提並論，認為《尤里西斯》（Ulysses）是他的創作雛型。杜布林否認這點，他寫道：

> 我何必去摹倣別人呢？我光聽周遭的對話就來不及了，加上我

[*] 法斯賓達的文章寫於 1980 年，收於 *Fassbinder: Berlin Alexanderplatz* (Schirmer/Mosel, 2007)。這是長島現代藝術中心一場展覽的畫冊，這本書同時也收錄了桑塔格的文章 Novel into Film: Fassbinder's Berlin Alexanderplatz (1938)。

[†] 譯按：沃札克是德國戲劇家高尤格‧布赫 (Georg Büchner) 筆下的悲劇人物。布洛莫夫是俄國十九世紀作家依凡‧岡查洛夫 (Ivan Goncharov) 筆下優柔寡斷的貴族。包法利夫人是法國作家福樓拜 (Gustave Flaubert) 筆下不堪平淡婚姻生活的女性。

經歷過的，材料多到寫不完。

他的確在動筆寫作《柏林亞歷山大廣場》之後讀了喬依斯的作品，他說這位愛爾蘭作家的作品讓他「如虎添翼 *」。其實兩位作家皆活躍於佛洛伊德和榮格的年代，也都在做相同的嘗試：透過探索他們小說英雄混亂的內在世界，找到他們有意識的外在行為和潛意識動機之間的關係。

譬如說，畢伯寇夫對自己說：

> 法蘭茲·畢伯寇夫，你發誓要做個老實人。你以前很糟糕，悖離常軌。你殺了依達，也為此付出代價。糟糕透了。那現在呢？你還是老樣子，只不過這回依達變成了米耶姿。你斷了條手臂，小心你到最後成了個醉鬼，一切全部重來，事情每況愈下，你的人生就這樣完蛋了……胡扯！這難道是我的錯嗎？是我自己要當皮條客的？才不是。我盡力了，做了所有正常人可以做的……等著蹲大牢吧！法蘭茲！有人會在你肚皮上捅上一刀。誰敢就來試試看，讓他們瞧瞧本大爺的厲害。

除了畢伯寇夫之外，所有的主要角色，包括阮侯、米耶姿、路得、一個名叫梅克的幫派混混、伊娃、畢伯寇夫的舊情人等等，我們都可以讀到他們混雜著柏林粗話的內心聲音。讀者不只可以讀到角色毫無掩飾的內心話，進入他們的潛意識，甚至可以進入柏林這個大都會的深處。亞歷山大廣場是由一幅幅隨機映入眼簾的影像交織而成的，像是讀者坐著電動車在小巷蹓躂，看到廣場附近的廣告標語、報紙頭條、流行歌、酒吧、餐廳、旅館、霓虹燈、百貨公司、當舖、廉價旅館、警察、讓人側目的勞工、妓女、地鐵站等等。法

* Quoted in the 1965 paperback edition of *Berlin Alexanderplatz* (Munich: Deutsche Taschenbuch Verlag).

斯賓達說得好：

> 有一個比杜布林是否讀過《尤里西斯》更有趣的問題，是《柏林
> 亞歷山大廣場》中的文字韻律，是不是被經過阿費德·杜布林
> 家門外的區間車節奏所影響。

用各種片段印象交織成現代大都會樣貌，並不是杜布林所獨
創的。瓦特·魯特曼（Walter Ruttman）一九二七年的實驗紀錄片
《柏林：大都會交響曲》（*Berlin: Die Sinfonie der Großstadt*），正是
用快速剪接顯示出城市本身快速喧鬧的步伐。十九世紀初期德國
達達主義畫家喬治·葛羅斯（George Grosz）不只是簡單地用各種
影像拼湊出柏林的樣子，而是讓城市居民變得透明，讓觀者可以一
窺他們最私密，通常與性和暴力有關的渴望。畢卡索、喬治·布拉克
（Georges Braque）的做法有些不同，不過大體上來說，都屬於切割
視野的立體主義。

杜布林權威式的聲音穿插在角色的言談、歌曲、警方報告、內
心想法、廣告等大城市的噪音間，無所不在；他的觀察和筆下的角
色一樣複雜。有時他疾言厲色，像布萊希特（Brecht）的角色一樣愛
說教；有時又理性分析他的病人，像個醫師。杜布林本人其實是個
在柏林執業的精神科醫生，在這裡他聽聞了很多第一手的犯罪故
事。他的語調時而諷刺，甚或挖苦，經常引用聖經闡釋故事形而上
的意義，這些故事包括《約伯記》，以及亞伯拉罕將自己的兒子以
薩獻祭給神的故事。犧牲，是杜布林重要的主題之一：置之死地而
後生。

杜布林出生於今日德國、波蘭交界的城市史特汀（Stettin），
父親是猶太商人。一九四一年，杜布林流亡美國期間，改信羅馬天

主教，據他說這是讀了齊克果（Kierkegaard）以及（出人意料）史賓諾沙（Spinoza）的結果。宿命、自由意志，以及人處在被各種自然、科技、政治等不知名力量控制的宇宙中，這些是貫穿畢伯寇夫的墮落以及最後救贖的主題。

要怎麼把這部內涵豐富的著作變成一部電影呢？一九三一年德國導演菲爾·尤茲（Phil Jutzi）做了第一次不算簡單的嘗試，還和杜布林一起合寫了劇本，且由當時最受歡迎的男演員昂利希·高尤格（Heinrich George）飾演畢伯寇夫。尤茲的《柏林亞歷山大廣場》和魯特曼的紀錄片有些類似，取景都非常好。但杜布林的多層次表現主義小說，很難被壓縮成一部八十九分鐘的劇情片。高尤格演得很好，電影本身是一部珍貴的紀錄，讓我們能一窺杜布林筆下的柏林，但小說的豐富性卻不見了。

當法斯賓達在一九八〇年將《柏林亞歷山大廣場》拍攝為十五小時長的電視迷你影集時，杜布林當年筆下的城市，已經歷了第一次世界大戰盟軍轟炸、蘇聯和東德的砲火。尚存的東柏林卻被柏林圍牆圍起，法斯賓達和他的劇組無法跨越雷池一步。想要拍一部紀錄片是不可能了，而且就算能夠重建亞歷山大廣場，法斯賓達也認為：

> 只有透過當年下層社會的人，才能真正看到他們所創造的街道、酒吧，以及他們所住的公寓等等。*

所以他用舞台布景的方式重建了整個城市，只在慕尼黑的電影棚搭建了幾個室內場景，包括畢伯寇夫的房間、他常光顧的酒吧、阮侯

* 　與 Hans Günther Pflaum 的訪談，reprinted in *The Anarchy of the Imagination: Interviews, Essays, Notes*, edited by Michael Töteberg and Leo A. Lensing (Johns Hopkins University Press, 1992), p. 47.

的公寓、一個地鐵站、幾條街。因為沒辦法拍攝城市全景或是長鏡頭，法斯賓達將鏡頭帶過各個細節、運用特寫，拍窗緣、閃爍的霓虹燈、酒吧桌子、玄關等。這是我們所熟知的電視肥皂劇常用的技巧，如《歡樂單身派對》中的曼哈頓就是在好萊塢外景棚搭建的。

其實法斯賓達的影片是用十六釐米底片快速、低成本拍製的。桑塔格指出，影片分為十四集，將小說恰當地切割成十四部短片。觀眾和讀者一樣有足夠的的時間熟悉故事情節和角色，身歷其境。減少拍攝地點的數目（原著中，畢伯寇夫住過幾個不同的地方，經常造訪的酒吧也不止一個）也是肥皂劇的特徵。一段時間後，觀眾就會熟悉這些場景，如《歡樂單身派對》中宋飛的咖啡店或公寓，就像親身造訪過很多次一樣。就許多層面而言，肥皂劇的濃縮演出比較像是舞台劇而不是電影。這可以是個優勢，就像法斯賓達的作品一樣。高度形式化的做法讓戲劇效果得以結合親切感，非常符合杜布林敘事的口吻。

法斯賓達本人對這個故事則是再熟悉不過了。他第一次讀杜布林的小說是在十四歲那年，他稱那時正陷入「難熬的青春期之際」。他對自己的同性戀傾向感到十分困惑，加上父親早逝，常活在青春期的各種擔憂之中。《柏林亞歷山大廣場》對他來說不只是小說，而是一本能幫助他面對焦慮的書。正因如此，看完第一遍之後，他將整個故事歸結成一個主題：畢伯寇夫和阮侯之間充滿暴力、虐待，卻不失親密的關係。這主題的確出現在小說裡，但可能不像法斯賓達所想的那麼重要。法斯賓達 看到了畢伯寇夫對他朋友付出單純的愛，這愛單純得太危險，甚至到了令人害怕的地步；也或許因為如此，或許因為他所受過的折磨，更需要有人來珍惜這份愛。這樣的解讀讓年輕的法斯賓達得以面對自己心中的恐懼。在現實

人生裡，或是電影中，法斯賓達的愛常常和暴力糾結在一起：他的兩位情人皆以自殺結束了生命。

畢伯寇夫這角色，在某些方面很像法斯賓達自己，都在這個醜惡的世界中尋找真愛和尊嚴。法斯賓達的前幾部電影中，也數次提到杜布林的小說。在他的第一部劇情長片《愛比死亡更冰冷》（*Love is Colder Than Death*, 1996）中，法斯賓達自己飾演一名叫做法蘭茲的皮條客。妓女喬安娜（漢娜·休葛拉 Hanna Schygulla 飾）是他的情人，但他對一個小幫派混混布魯諾（悠里·洛美爾 Ulli Lommel 飾）卻用情較深。劇中，各種操弄控制情感的手段、嫉妒、愛的殘酷、配角複雜的內心世界，都讓人聯想到《柏林亞歷山大廣場》。

法蘭茲也出現在《瘟疫諸神》（*Gods of the Plague*, 1970）中。和畢伯寇夫一樣，這個由哈利·貝爾（Harry Baer）飾演的法蘭茲在出獄之後也勾搭上幾個女人。但一樣，他最激烈的關係則是和另一位男性，一位綽號「大猩猩」的暴力幫派分子（鈞特·考夫曼 Günter Kaufmann 飾）。法斯賓達少數公開討論同性戀的電影《狐狸和牠的朋友們》（*Fox and His Friends*, 1975）中，他自己飾演一位名叫法蘭茲·畢伯寇夫的遊樂園員工，贏了樂透卻被親戚、情人和朋友欺負、剝削。這部電影的德文名稱《自由的基本權利》（*Faustrecht der Freiheit*）直接地點出貫穿杜布林小說的一個主題：在一個「人吃人」的世界，有人仍努力活得不失尊嚴。

法斯賓達大可以在《柏林亞歷山大廣場》中親自飾演畢伯寇夫，但他卻找來鈞特·蘭普希特（Günter Lamprecht），造就了電影史上最讓人印象深刻的演出之一。首先他長得就像劇中人：身材高大、步履蹣跚、活像一頭馬戲團裡表演的熊，臉上滿是困惑，無法克制的暴力習氣，以及一顆赤子之心。電影有許多特寫，深刻地傳

達了隱晦的情緒。一位將搶劫犯視為英雄、毆打情人的皮條客酒鬼，乍看不是個討喜的角色。但透過蘭普希特的表演，法斯賓達讓我們看到畢伯寇夫感性的一面。故事本身是很殘酷，但法斯賓達說故事的方式卻充滿溫情。我們學著去愛這個人生失敗的角色。

如果說畢伯寇夫像聖經中的約伯一樣，接連不斷受到各種不幸的考驗，那由苟特飛‧約翰（Gottfried John）成功飾演的阮侯，就是如撒旦一般的角色，是個令人著迷、甚至充滿誘惑的畜生。法斯賓達給了約翰許多特寫鏡頭，通常是從往上拍，帶出他狡猾邪惡的一面。就像在現實世界裡一樣，他有輕微的生理缺陷：口吃；這反倒讓他有種致命的吸引力。在原著中，阮侯被形容是個瘦弱、衣衫不整，眼神悲傷，一副「瘦長蠟黃的臉」，走起路來「腳總是打結」的樣子；在電影中，約翰駝著背、躡手躡腳的，像條蛇一樣，讓人覺得他隨時都會發出嘶嘶聲。

芭芭拉‧蘇蔻娃（Barbara Sukowa）所飾演的米耶姿則是第三個令人驚豔的角色。這個鄉下女孩來到柏林「開開眼界」，最後成為畢伯寇夫的妓女。她的行為舉止，如手指沾上口水來整理眉毛；輕佻地坐上畢伯寇夫的大腿；打情罵俏；突如其來一陣歇斯底里的尖叫，都帶著一種天真蕩婦的情調──假如世上真有「天真的蕩婦」存在的話。她身穿白衣，看起來天真無邪，正等著成為這個邪惡世界的祭品。阮侯將她拐到柏林郊外一處森林，那裡像童話故事〈糖果屋〉裡的森林一樣陰森、詭異。兩人散步時，阮侯把上衣脫了，露出一個鐵板的刺青。她問，為什麼要刺鐵板？「因為有人要躺在上面。」他答道。她不解，又問：「那不刺張床就好？」「不好，」他說：「我想鐵板比較接近事情的真相。」「你是打鐵的？」她問。「算是吧……沒人可以靠我太近……一靠近就會被燙傷。」她的確被燙傷了。她

先是和阮侯打情罵俏，然後咒罵他，阮侯在盛怒之下將她勒斃。

在這麼多情緒中，很難在暴力和魅力、甜美和冷酷、天真和狡詐之間拿捏得宜。法斯賓達和他的演員最為成功之處，就是能夠在一個結構緊密、正式、充滿美感的作品中，表達出所有這些情感。法斯賓達像畫家一般，設計了每一個鏡頭；像傀儡大師一樣，操控他的演員。幾乎每一個場景，都是人工打光：昏黃的街燈；濃霧瀰漫的夜裡閃爍的車頭燈；擁擠地鐵站的灰綠及螢光綠色調；公寓內各種不同昏黃的光線。唯一能穿透這片愁雲慘霧的，是閃爍的霓虹燈標誌。陽光很少出現。為了讓光線模糊，製造出如導演史坦堡電影中一九二〇年代的氣氛，法斯賓達用絲襪套住攝影鏡頭；森林是透過一片陰霾拍攝；室內場景的打光是用一層能反射光線的物質，用風扇進一步模糊、柔化光線。

法斯賓達將他的角色放到侷限的空間，由窗戶或鐵條構圖，充滿家具和各種物品的擁擠房間，或是鏡中倒影，營造出一種密閉窒息的感覺，人像是被關在大都會的籠中之鳥。法斯賓達的偶像，德國導演道格拉斯·史爾克（Douglas Sirk）也經常使用類似的技巧，或許法斯賓達就是從那裡得到靈感的。另一個靈感來源可能是德國畫家馬克斯·貝克曼，他畫中的人物經常擠在狹窄的閣樓或是擁擠的舞廳裡。畢伯寇夫發瘋之前的最後一個鏡頭，是他終於知道阮侯對米耶姿所做的事。我們透過鏡頭看到，屋梁下吊著鳥籠，畢伯寇夫站在鳥籠後面，歇斯底里地大笑。（原來住在籠中的金絲雀已被絕望的畢伯寇夫掐死了。）

法斯賓達親自擔任旁白，他的聲音溫和、諷刺、帶著詩意，忠於原著的精神。法斯賓達飾演的不是畢伯寇夫，而是杜布林。不過這部電影不只是一部原著小說改編的電影，法斯賓達把它變成了自

己的故事。首先，他加入一個原著中沒有的角色：巴斯特太太，一個對畢伯寇夫始終如一、善解人意、無條件地愛著他、充滿母性溫暖的房東太太，她的存在讓人安心。但她也很多管閒事，總是原諒畢伯寇夫，為他收拾殘局，做好各種安排。法斯賓達和他創造的畢伯寇夫一樣，深深為母親般的角色所吸引。他的生母，人稱麗蘿（Lilo）的麗瑟蘿特·潘蓓（Liselotte Pempeit）出現在他的幾部電影中，在《柏林亞歷山大廣場》中飾演幫派老大沉默的老婆。一九七○年，他和他的繆思女神歌手英格麗·卡芬（Ingrid Caven）結為連理。茱麗安·蘿倫絲（Juliane Lorenz）則是他最後一位信賴的女性，幫他打點日常雜貨、剪輯影片等大小事情。

不過和原著差距最多的，是法斯賓達試圖讓男性角色間多了些激情，特別是畢伯寇夫和阮侯。法斯賓達在他的文章中明白寫道，這兩個角色在杜布林的原著中「並不是同性戀，就算用最廣義的角度，他們也完全沒有這方面的傾向」。但在最後狂亂的幾集中，當畢伯寇夫在精神病院、阮侯在獄中時，阮侯和他的波蘭獄友墜入情網。法斯賓達做了原著當中明確不存在的詮釋。在原著中，阮侯對這位波蘭獄友有很深的情感，但卻非身體上的吸引。然而在電影中，鏡頭卻充滿慾望地在波蘭獄友赤裸裸的身體上徘徊，同時兩人正在床上接吻。

在故事的尾聲，原著描寫了畢伯寇夫正經歷如煉獄般的內心世界，他看見死神用斧頭砍下他的頭顱。在電視劇中，阮侯打著赤膊、穿著黑色皮靴，手持斧頭；有一幕，阮侯手持皮鞭，鞭打畢伯寇夫，一旁一個金毛怪獸正鞭打一名跪在地上的男子。這場景與其說是杜布林眼中的地獄，不如說是一九七○年代柏林皮衣酒吧的雜交派對。法斯賓達在此用的不是他常用的皮爾·拉本（Peer Raben）的

憂鬱旋律，而是七〇年代歌手盧·里德（Lou Reed）及賈妮斯·裘普琳（Janis Joplin）的音樂，這音樂在接下來的電影中餘音不斷。而躲在半掩著的門後偷看這種性虐待屠殺場面的，是戴著深色墨鏡、穿著皮夾克的法斯賓達本人。無庸置疑的，這目的是賦予電影時代性，法斯賓達認為，無論是在一九七〇或一九二〇年代，政治腐敗及性暴力都一樣普遍。只是實際拍出來的效果沒有跨越時空的普遍性，反倒有點過氣，像是法斯賓達一九六〇年代剛出道的地下劇場作品。

　　或許法斯賓達在這迷幻藥式的尾聲做得太過了，但即便如此，他也做得很勇敢，火力全開。他的一些視覺創作貼切地詮釋了杜布林自己的想像。舉例來說，原著中充斥的宗教意象，實際上就是在描述耶穌受難的過程。法斯賓達則用自己特殊的角度，在電影的最後呈現出這個意象：畢伯寇夫被釘在十字架上，所有被他殺害或拋棄的女人都瞪著他看；阮侯戴著荊棘冠；在一幕讓人印象深刻的場景中，巴斯特太太像是聖母瑪利亞一樣，哄著手臂上戴著納粹臂章的畢伯寇夫人偶，或許這在暗示等畢伯寇夫神智恢復正常之後，會完全退化成一個普通人，因此，用法斯賓達的話來說，「絕對會變成納粹分子」。

　　杜布林不可能預知德國在這本小說出版幾年之後所發生的事，但納粹的影子卻已在書中出沒。畢伯寇夫和他的朋友十分輕蔑政治，特別是社會民主黨（Social Democrats）的政治論調，認為他們只是抓住威瑪共和的尾巴不放。書中所描述的無政府主義者和共產主義者的政治集會，充滿著暴力的陰影。法斯賓達當然知道接下來會發生什麼事，他安排在畢伯寇夫神智不清的最後幾幕中，出現身著褐色制服的納粹突襲部隊行軍的場景，暗示德國的未來。我

們也聽到納粹黨歌《霍斯特·威塞爾之歌》（Horst Wessel Song）和社會主義的《國際歌》（Internationale）同時唱著，很不協調。這是電影最佳的結尾。至於原著小說，法斯賓達說：

> 它讓我們看到典型二〇年代的樣貌。對所有知道接下來所發生的事情的人來說，他們不難發現為什麼一般德國人會擁抱國家社會主義。

在他這篇一九八〇年所寫的文章中，結語是「為了讀者，為了生命」，希望有更多人讀到杜布林的偉大作品。我也作如是想，能閱讀德文原著是最幸運的，有困難的人也可以欣賞法斯賓達的好電影。但也該是時候為這本書找到一位出色的譯者，能有足夠的的創意將本書翻成英文。當然要完全譯出原本的味道是不可能的，但仍然值得一試。*

* Michael Hofmann 正在為紐約書評經典系列翻譯此書。

5
毀滅德國計畫

一九四三年的夜裡，英國皇家空軍的蘭開斯特轟炸機準備降落在德國大城市，從座艙望出去，大概就像赤身踏進光線刺眼的房間，脆弱得不堪一擊。轟炸機被交織的探照燈包圍，高射砲打得機身不時翻轉，敵機可能會從上方襲擊；在低於零度的氣溫下作戰，睡眠不足和長期精神緊繃，讓人疲憊不堪；戰鬥機奮力運轉，引擎聲震耳欲聾；這些飛行員知道自己隨時都會被炸得粉身碎骨。的確，一九四三年，超過五萬五千名英國皇家空軍轟炸司令部（RAF Bomber Command）空軍在德國喪命。

若能僥倖逃脫高射砲的攻擊，轟炸機駕駛就會看到自己幫忙建造的人間煉獄：硝煙和火焰直衝六公里高。一位目擊現場的轟炸機駕駛說，德國魯爾地區的工業城艾森（Essen）像是燃燒中的大熔爐，就算從兩百公里外望去，宛如一片紅霞。另一位駕駛回憶道：「我們基督徒所說的地獄，大概就是像這樣吧。自此，我成了和平主義者。」*

* "So muss die Hölle aussehen," *Der Spiegel*, January 6, 2003, p. 39.

試想當時被困在德國漢堡或布萊梅陰暗的地窖中的人是何等感受？吸著一氧化碳等氣體，外頭的大火慢慢地把地窖變成了個大烤箱；那些還沒窒息而亡的人，必須承受外頭如颱風肆虐般的熊熊烈火。大火耗盡了空氣中的氧氣，讓人無法呼吸，就算可以吸到幾口氣，肺也會被熱氣灼傷。也可能死於熔化的柏油路上，或是淹死在滾燙的河水中。一九四五年的春天，戰爭即將結束之際，有多達六十萬人因為人為引發的烈火，遭受灼傷、燙傷、窒息而死亡。

大火肆虐後，這些防空洞的地板變得滑膩不堪，地上長滿手指一般粗的蛆，集中營中的俘虜被迫挖出燒得焦黑的屍體。漢斯·艾利希·諾薩克（Hans Erich Nossack）是少數幾位描寫這些場景的德國作家，他寫道：

> 老鼠和蒼蠅占領了整個城市，恣意橫行。肥大的老鼠明目張膽，在街頭嬉戲；更噁心的是蒼蠅，那些螢光綠的大蒼蠅，見都沒見過。牠們成群地在路上集結，在半倒的牆上集結成一個小山交配，在窗戶玻璃碎片上小憩，懶懶地曬著太陽。當牠們飛不動的時候，就跟著我們在縫隙中爬行，我們起床第一個聽到的就是蒼蠅發出的嗡嗡聲。*

同樣的事件，不同的角度。

這些受害者，無論是在空中被炸得粉身碎骨的轟炸機駕駛；在地窖中被烤乾的平民百姓；或徒手挖掘屍體的俘虜，他們所受的苦難是相等的嗎？最終的死亡是不是抹去他們的差異？事實更為複雜。當炸彈落在漢堡的工人區翰美布克（Hammerbrook）時，歌

* 節錄自 W. G. Sebald, *On the Natural History of Destruction* (Modern Library, 2004), p. 35. An English translation by Joel Agee of Nossack's The End will be published in December 2014 by the University of Chicago Press, with a foreword by David Rieff.

手兼詩人沃夫·比爾曼（Wolf Biermann）只有六歲，和母親艾瑪一起住在這個地區。為了躲避火焰，艾瑪揹著比爾曼跳入易北河，游到安全的地方。他記得看到三個人燒得像是「向希特勒致敬的火炬」，工廠屋頂「飛到空中，像彗星劃過天際」。但比爾曼也知道，就在那一年，父親在奧許維茲集中營被處死。他在他所寫的〈楊嘎特之歌〉（The Ballad of Jan Gat）中說：「我戴著黃色大衛星†在德國出生，英國的炸彈像是天上掉下來的禮物。」

之後同樣是在一九四三年，人稱「轟炸機」、「屠夫」的空軍總司令亞·哈利斯爵士（Sir Arthur Harris）決定把柏林變成下一個漢堡，於是全力出動轟炸司令部的武裝部隊，將柏林夷為平地。我父親本來是個荷蘭大學生，在德國占領期間拒絕簽署效忠德國的誓言，被送到東柏林一處工廠強迫工作。十一月裡一個寒冷的夜裡，第一波皇家空軍轟炸機來到工廠的上空。外國工人只有一條淺淺的壕溝可以避難。工廠被直接擊中，有些工人在第一波攻擊中喪生。不過，隔天早上我父親和他朋友發現皇家空軍沒有趁亂馬上進行第二波攻擊，大感失望。

歷史記載，聯軍日夜轟炸兩年之後，才將大部分的柏林夷為平地。期間英軍負責夜間轟炸，美軍則是白天，蘇聯則動用稱之為「史達林管風琴」的火箭炮。哈利斯爵士沒有成功夷平柏林。這個十九世紀建造的城市充滿磚造建築以及林蔭大道，和以木造房屋與狹小巷道為主的中世紀城市相比，較不容易受到祝融之災。因此轟炸持續不斷，我父親和其他幾百萬人一樣，疲憊不堪，長期身處寒冷天氣中，終日與老鼠為伍。

† 譯按：納粹德國時期，令猶太人都要在衣服別上黃色的大衛星（Star of David）以資區別。

流亡南加州的德國作家托馬斯·曼（Thomas Mann）宣稱德國人是罪有應得。這也是二次大戰期間及戰後同盟國家所普遍抱持的態度。沒錯，是德國人先開始摧毀整個歐洲的。在英國皇家空軍尚未放手讓「策略性轟炸」殃及一般德國平民百姓之前，德國轟炸機已將華沙、鹿特丹、科芬特里（Coventry）摧毀大半。策略性轟炸又被稱為「區域性轟炸」，目標是摧毀整個城市，而非特定標的物。它是種「精神轟炸」，企圖打擊一般民心士氣。早在一九四〇年，亦即漢堡遭到轟炸前三年，希特勒曾幻想將倫敦炸成廢墟。他告訴建築師亞伯特·許貝爾：

> 高凌（Göring）就要開始全面轟炸倫敦了，用數不清、最新型炸彈，一處都不放過……我們把倫敦變成不毛之地。等到整個城市開始燃燒時，消防員也無用武之地了。*

儘管德國人沒能將倫敦夷為平地，今天英國球迷在足球場遇上德國隊支持者時，仍會一起把手臂張開，模仿前來倫敦的德國轟炸機，而德國球迷至今也從沒抗議過。德國知名學者及作家瑟巴德（W. G. Sebald）在蘇黎世的演說中，要求德國作家不要再刻意避免德國被摧毀的相關主題。這段後來傳誦一時的演說，出版為《論摧毀的自然史》（*On the Natural History of Destruction*）。原本對此主題保持沉默的文學界並沒有做出任何回應。「這幾乎是一種自然反應，」瑟巴德寫道：「它源自罪惡感和想要一挫勝利者威風的心理。因此人寧願緘默，視而不見。」他提到一位瑞典記者史提格·達格曼（Stig Dagerman）在一九四六年乘著火車穿過從前繁華而今只剩一堆瓦礫和荒草的漢堡市區。和德國其他地區的火車一樣，車廂裡

* Quoted in *On the Natural History of Destruction*, pp. 103-104.

擠滿了人，「但沒有人往窗外看。於是他明白，只有像他一樣的外國人才會往窗外看。」「之後，」瑟巴德說：

> 我們模糊的集體罪惡感，讓所有的人，包括本應記錄民族集體記憶的作家們，避開任何讓人感到羞恥的事件印象。譬如說一九四五年二月在德勒斯登（Dresden）舊城德國親衛隊將六千八百六十五具屍體堆在一起燒毀，多虧了他們在崔布林卡（Treblinka）集中營的豐富經驗。

雖說德國對於大屠殺的集體罪惡感是在戰後二十年才慢慢發展而來，這個不能說出口的罪惡感，或許是對德國遭受轟炸避而不談的部分原因。但對德國自由主義者、學者、藝術家來說，政治也是原因之一。舉例來說，對德勒斯登的轟炸，長久以來一直是德國復仇主義者（revanchists）以及否認德國戰爭罪行的極右派分子最喜歡的主題。極右派網站及媒體如《民族時報》（National-Zeitung）最常用的伎倆，就是將同盟軍隊對納粹的批評，以其人之道，還治其人之身。他們大談同盟國軍隊的「轟炸大屠殺」（Bombenholocaust）殲滅德國平民百姓，「只因為他們是德國人」。他們聲稱有「六百萬人」因同盟軍的轟炸而命喪黃泉。《民族時報》做出結論：「當年也有一場針對德國人的大屠殺，只是否認納粹罪行會受到處罰，但否認對德國人的大屠殺，卻不會受到任何處罰。」大部分德國人大概都不會想要和這種言論有所牽扯。

雖說邱吉爾事後（相當假惺惺地）譴責德勒斯登轟炸，因為這個軍事行動很容易被安上不良動機，不過和戰爭結束之際，德國人在西里西亞（Silesia）以及蘇得特蘭（Sudetenland）的種族滅絕行動相比，後者行為更令人髮指。因此「德國人才是受害者」這個說法，用瑟巴德的話說，「是禁忌話題」，但這並不是在旁窺看、不制止

轟炸而生的罪惡感，而是不良政治力所帶來的結果。一種極端總會導致另一種極端。為了回應新納粹分子反對「同盟國進行大屠殺」（Allied Holocaust）的示威，柏林的「反法西斯行動陣線」（Antifascist Action）在英國大使館前集結進行「感謝英格蘭」派對，唱著「紐約、倫敦和巴黎，我們都愛『轟炸機』哈利斯！*」

　　或許作家和前學生領袖彼得・史奈德（Peter Schneider）對瑟巴德的反駁並沒有錯，他說：「要我們戰後這一代，一邊回憶德國平民和難民的命運，同時還要打破納粹世代對德國崩解的緘默，這真是強人所難。†」但瑟巴德認為德國人已經把這個議題束之高閣太久，倒也是正確的。我們不該讓《民族時報》和其支持者綁架了這個議題。

<p style="text-align:center">∽</p>

德國作家悠格・費德利希（Jörg Friedrich）的作品《烈火》重重地打破了這個沉默。‡這部詳盡、百科全書式的作品，是一個個德國城市被逐月摧毀的紀錄。它在德國成為暢銷書，掀起無數的電視上的唇槍舌戰；報章雜誌上的筆戰；廣播節目討論；有關書籍也相繼出版。德國人似乎沉默太久，需要不斷地抒發壓抑的情緒。

　　費德利希不是復仇主義者，也不是否認大屠殺分子。恰好相反，他是彼得・史奈德一九六八年學生運動的要角，他的記者生涯大部分是在揭露第三帝國的罪行，用放大鏡檢視德國聯邦共和是否有任何新納粹主義的傾向。他大概覺得他已翻遍納粹罪行，是該

*　"So muss die Hölle aussehen," p. 42.

†　From Ein Volk von Opfern? (A People of Victims?), edited by Lothar Kettenacker (Berlin: Rowohlt, 2003), p. 163.

‡　The Fire: The Bombing of Germany, 1940–1945 (Columbia University Press, 2006).

看看事情的另一面了。無論如何，他對同盟軍「精神轟炸」的研究和他之前的作品，如《大屠殺百科》（*Encyclopedia of the Holocaust*）一樣，充滿了熱情和正義感。費德利希同時也出版了新作的視覺印象《烈火之處》（*Brandstätten*）。這是一本攝影集，收錄許多城市廢墟、焦屍等和轟炸有關的影像。§

　　某些不明就裡的英國評論員，不知是否真讀過《烈火》，批評費德利希指控邱吉爾是戰犯，認為他藉著控訴同盟軍否認德國的戰爭罪行。其實，費德利希並沒有說邱吉爾是戰犯，也沒有試圖為德國脫罪。雖然是一語帶過，他的確明白指出德國是轟炸大城市戰略的始作俑者，華沙和鹿特丹是前幾個受害城市。他也提到高凌的空軍部隊在一九四一年炸死了三萬英國平民百姓。他不斷提醒讀者，「德國成為廢墟是希特勒的行為所帶來的結果」。當然這種說法似乎是讓其他德國人脫罪，但這不是本文的重點。

　　但費德利希明確區分了以下兩種軍事行動：其一是將轟炸城市作為戰略手段，協助地面部隊。其二是以轟炸達到製造恐懼和全面性毀滅，以贏得勝利。他聲稱，德國人用的是第一種轟炸，而同盟軍的轟炸則是後者。這兩種軍事行動是否可以像他所說的截然二分，仍有商榷的空間。德國空軍在倫敦大轟炸（Blitz）時，的確鎖定勞工階級地區以打擊士氣，絕對不只是協助地面部隊的戰略攻擊而已。但同盟軍將這種做法推向極端，導致一九四五年在長崎和廣島投下兩顆原子彈的後果。

　　轟炸平民百姓不是什麼新鮮事。費德利希提到德國齊柏林飛船（Zeppelin）在一九一五年攻擊英國的行動。五年之後，時任空

§　*Brandstätten: Der Anblick des Bombenkriegs* (Berlin: Propyläen, 2003).

軍和戰爭部長的邱吉爾決定起事，用轟炸對付兩河流域。一九二八年，曾參與轟炸阿拉伯人和庫德族的空軍總司令休·崔查德（Hugh Trenchard）提出未來殲滅敵人最好的方法不是直接攻擊軍隊，而是摧毀工廠；切斷水、油料和電力補給；破壞支持軍隊作業的運輸線。這原本是英國皇家空軍在一九四一年上半的主要戰略，但這些威靈頓炸彈鮮少命中工廠或船塢。只有在白天或是月光皎潔的夜晚，駕駛員才有辦法看清目標，但就算看得清楚，也很難準確命中。如此效率極差的轟炸，代價卻很高，超過一半的轟炸機駕駛喪命；五個炸彈中，只有一個會落在標的物方圓八公里內。相比之下，全面轟炸城市地區似乎簡單多了。

　　早在一九四〇年，當德國軍隊看來堅不可摧時，邱吉爾相信要贏得戰爭只有一個辦法，就是「英國對納粹母國發起絕對致命、極端的轟炸攻擊 *」。邱吉爾那個世代的人會想出如此極端的辦法，除了戰情危急之外，更是因為一次世界大戰的慘痛經驗。他們不希望舊事重演，讓戰事延宕多年，軍隊相互殘殺；這件事要儘速解決。

　　但英國皇家空軍必須等到三年之後才具備這樣的能力，而此時所制定的戰略完全是出於一種無力和失敗感。新戰略的幕後推手是空軍總司令查爾斯·波妥（Charles Portal），當他在一九三四年接任時，他已經轟炸過葉門雅丹（Aden）不聽使喚的部落。實際執行波妥戰略的，則是另一位曾轟炸過兩河流域後繼任的哈利斯。此時的戰略思想已和崔查德當初的構想不同；他們認為所有的工廠，包括工人，都應該是轟炸的對象。他們希望平民百姓會因為失去家園和謀生的工具，起而反抗他們的領導人。只要丟下足夠的炸

* 　Quoted in Richard B. Frank, *Downfall: The End of the Imperial Japanese Empire* (Penguin, 1999).

彈，總有一天會令敵方士氣潰散。倫敦人在德國轟炸期間的反應，早就證明這個做法只會適得其反，但波妥聲稱德國人不像膽大的倫敦佬，非常容易驚惶失措、歇斯底里。

事實證明，德國人完全沒有起而反抗他們的領導人。根據我父親在柏林的觀察，柏林人和倫敦人一樣，反而變得更團結。精神轟炸的實際效果如何很難評估，但至少在德國並沒有什麼證據證明這些轟炸讓戰爭提早結束。祖克曼爵士（Baron Solly Zuckerman）在戰爭期間擔任轟炸戰略科學顧問，大力支持鎖定交通運輸線，反對全面性轟炸，他認為若是採用他所建議的策略，戰爭就能更早結束。†但納粹政權在一九四三年似乎並不支持祖克曼的看法。許貝爾告訴希特勒，只要再發生六次像漢堡那樣規模的轟炸，德國就得投降了。

表面上，祖克曼轟炸運輸線的策略，似乎比哈利斯的恐怖轟炸更為人道。但根據費德利希的研究，轟炸運輸中心等戰略目標，並不一定能減少傷亡，因為火車站大多位於市中心。同盟軍為了準備諾曼地登陸，轟炸了法國和比利時的鐵路線，一萬兩千名法國和比利時平民因而喪命，雖然死亡人數是一九四二年對德轟炸時的兩倍，但這些轟炸有明確的戰略目的。

只是我們很難明白，為什麼在德國大片土地都成廢墟時，還要繼續轟炸德國城市。最晚一直到一九四五年，美國和英國仍派大量空軍持續空襲已經被摧毀的城市，像是要把廢墟裡的每一隻老鼠和蒼蠅趕盡殺絕一樣。英國皇家空軍在戰爭結束前的九個月所投下的炸彈，超過整場戰役的一半。從一九四四年七月到戰爭結

† "The Doctrine of Destruction," *The New York Review of Books*, March 29, 1990.

束前，每個月平均有一萬三千五百名平民喪生。然而，當時同盟國空軍卻拒絕轟炸通往奧許維茲的鐵路，認為那沒有軍事價值。為什麼？為什麼符茲堡（Würzburg）這樣一個以巴洛克教堂及中世紀建築著稱，沒有任何軍事價值的城市，會在一九四五年三月十六日，距德國投降不到一個月時，在十七分鐘之內被夷為平地？同樣地，為什麼必須要摧毀符萊堡（Freiburg）、波茲海姆（Pforzheim）、德勒斯登呢？

祖克曼相信，「轟炸機」哈利斯就是個性喜破壞的人。有可能。但在華盛頓和倫敦，也有人相信必須要狠狠地教訓德國人。美國空軍費德利克·安德森（Frederick Anderson）將軍深信，德國被全面摧毀的故事會父傳子，子傳孫，這樣德國人就再也不會發動任何戰爭了。這也可能是部分原因。無庸置疑，純粹只是想報復，或有嗜血心理的，也大有人在。

但一個較為平淡的解釋，可能是官僚系統間的內鬨或怠惰。一旦開始執行某項策略之後，想要停止或改變這種做法，都會變得比較困難。祖克曼指出在諾曼地登陸前，高階將領對轟炸策略一事，分成兩派：一邊是哈利斯和美國空軍卡爾·史巴茲（Carl Spaatz）將軍；另一邊則是主張轟炸運輸線，如空軍總司令特拉佛德·雷馬洛利爵士（Sir Trafford Leigh-Mallory）。祖克曼寫道：

> 哈利斯和史巴茲很快連成一氣，試圖不要讓爵士的「溫和手段」阻礙了他們的「戰略」目標。史巴茲還有另一層考量，因為根據轟炸運輸線的計畫，爵士就會變成他的上司，他得服從指揮，無法自主。

這些小爭執帶來了嚴重的後果。費德利希幫了我們一個大忙，明確

地記錄了這個後果的嚴重性。

<center>5</center>

就算是錯的那一方，有時也會有正確的見解。雖然不受歡迎的極右派《民族時報》大力讚揚費德利希的著作，這並不代表費德利希是錯的。同樣地，作家馬丁·瓦瑟（Martin Walser）因為相信德國人不需要再為過去贖罪了，而飽受爭議，他將費德利希的著作和荷馬對特洛伊戰爭的描述相比擬。瓦瑟說，兩位作者都超脫了將加害者和受害者簡單二分的敘事方式。不過一個企圖征服全世界、根據意識型態做出種族滅絕的國家，和試圖阻止這一切的國家之間，似乎還是有很大的差別。雖說大部分的德國平民或許沒有做出傷天害理的事，但作為集中營受害者，和遵從一位致力於大規模屠殺的領導者之間，仍是有很大的差別。

費德利希的確沒有緬懷第三帝國的光榮過去，或是否認他們的罪行，但他也沒有和錯誤的支持者劃清界線。首先他選擇在右派的大眾小報《畫報》（Bild-Zeitung）連載部分《烈火》的內容，似乎刻意針對文化知識水準不高的讀者發言。這些人雖然不是新納粹分子，但相對來說，沒那麼掌握時事、態度保守、容易感情用事。更嚴重的是，費德利希的用字遣辭和《民族時報》的修辭策略不謀而合，如防空洞被稱為「焚化爐」（Krematorien）、皇家空軍轟炸機隊是「幫派」（Einsatzgruppe）、摧毀圖書館是「焚書」（Bücherverbrennung）。我們很難相信這種用字遣辭沒有任何政治意涵。

為什麼一位從前研究左派大屠殺、掃蕩新納粹的人，會寫出這樣一本書？人從一種極端走向另一種極端，這並非史無前例。關

於德國在戰爭期間所受的苦難，最離譜的一本著作，其作者克勞斯‧雷那‧羅爾（Klaus Rainer Röhl）本是共產主義者，後來卻走到極右派。＊羅爾把矛頭指向美國人、猶太「流亡海外分子」、德國一九六八年學運分子，指責他們一方面洗腦德國人民，讓他們對猶太大屠殺感到羞恥，另一方面卻否認摧毀德國的死亡行軍、恐怖轟炸以及「死亡集中營」。這聽起來像是個失意的極端分子的憤怒之言，從相信烏托邦的左派分子，變成自憐自艾的右派人士。

不過費德利希表達的似乎是另一種憤怒。我們可以從《烈火》的最後一章及相片輯中看出端倪。他在《烈火》的最後，不斷惋惜戰火摧毀了原本保存於圖書館及文獻庫的諸多德國書籍。的確，有許多書籍毀於戰火，但把這點當作一本長達五百九十二頁的鉅著結尾，似乎是在說失去這些書籍比失去那些人命更糟糕。從亙古綿長的角度而言，這或許是對的，但卻讓人質疑這本書的道德關懷。《烈火之處》所選的照片，特別是對這些照片的編審，也讓人有類似的印象。從這些照片中，我們看到屍體被鏟起裝進桶子裡等人類苦難的畫面，讓人震懾。（書中只淡淡提到集中營囚犯被強迫處理這些屍體，沒有多加評論。）但在費德利希的書中，真正的災難卻是美麗的舊城、古老的教堂、洛可可式皇宮、巴洛克風格市政廳、中世紀街道，皆被摧毀殆盡。這本書的前三十八頁，收集了「轟炸機」哈利斯下達轟炸令前的德國照片，完全暴露了費德利希真正關心的事。

感傷於逝去的歷史美景，並沒有什麼不對。對費德利希而言，這就像是失去了德國魂一樣。「那些犧牲性命的人，」他寫道：「離

＊　*Verbotene Trauer: Ende der deutschen Tabus* (Forbidden Mourning: The End of a German Taboo) (Munich: Universitas, 2002).

開了他們一手創造、孕育他們的地方。廢墟正代表了生還者的空虛感。」他相信德國人被剝奪了他們「特有的歷史觀點」。書中最後一系列的照片，將德國古老街道的美麗，和之後的醜惡形成強烈對比。

不同的觀點帶給我們不同的省思。費德利希不只是針對英美聯軍的精神轟炸感到憤怒，也對戰後德國人拒絕討論這些歷史文化損失，而感到痛心。對災難性毀滅的回應，是去積極建設一個全新現代化的戰後德國，而不要去談被希特勒玷汙的歷史。漢斯·馬格努斯·恩森貝格（Hans Magnus Enzensberger）曾經提到，外人若能明白「德國人是從他們的失敗中記取教訓，他們的成功是來自對過去的漠然」，就可以理解「德國人不知從何而來的精力」是其來有自了。

費德利希正是對這種漠然感到憤怒，對「古老城市的無意義犧牲」的冷漠，以及德國人對歷史文化的集體逃避。他或許太過重視物質損失，甚於人員傷亡。但是，他最想表達的是，轟炸讓德國「文化」（Kultur）喪失了一整個世代最聰明、最有能力的一群人；而失去了這一群有教養的德國猶太中產階級，對德國的損失是難以估計的。費德利希看似高度保守的言論背後，其實是一個左派分子表達對美國化和西德資本主義的不滿。這正是為什麼這位前六八年學運分子會成為德國受難的紀實者。他不僅是要把德國受難歷史的話語權，從極右派手裡拿回來，更是要拯救因希特勒十二年萬惡政權而蒙塵的德國光榮歷史。雖然有時費德利希難免落入極右派的窠臼，但這樣的嘗試仍是值得敬佩的。

6
只有故鄉好

東柏林，一九九〇年十月：通俗電影大師漢斯容格·史貝柏格（Hans-Jürgen Syberberg）走進了當年德國共產黨建國的舊會議室。他剛看完自己拍攝的電影《希特勒：一部德國電影》（*Hitler: a Film from Germany*）的片段。拍攝多年來，他還是頭一遭看這部電影。「我的天啊！」他向一群正笑得開懷、暢飲伏特加，包括桑塔格、演員艾迪絲·克列芙（Edith Clever）等諸多東德文化要角在內的觀眾說：「天啊！我當年真的很激進！如果我的敵人知道的話……相信我的小命早已不保！」這位大藝術家接著摸了摸他漂亮的領帶，順了順特意打點的髮型，環視餐桌旁的賓客，像是一隻剛吞下金絲雀的貓。

　　兩天之後，我們又在一棟舊政府建築，現在的藝術學院相遇，聆聽史貝柏格、桑塔格、克列芙等重量級人物公開討論他的作品，特別是那部希特勒電影，以及甫發行就在德國文學界引起軒然大波的論文集。* 史貝柏格開場就說，只有在這個前共黨首都，他才能

* *Vom Glück und Unglück der Kunst in Deutschland nach dem Letzten Kriege* (Berlin: Matthes & Seitz, 1990).

暢所欲言，西柏林的影劇學院早就被他的左派敵人占領了。

史貝柏格的演說令人驚豔：他的聲音渾然天成，時而戲劇性地提高聲音，批評已被美國、漂泊的「猶太左派分子」以及民主制度腐化，骯髒、無恥、沒有靈性、貪婪、空洞、無腦的當代西德文化。史貝柏格也相信奧許維茲的遺毒讓德國傳統殘缺不全，這個傳統深植於德國的土地中、在華格納的音樂裡，在赫德凌的詩中；在克萊斯特（Kleist）的字裡行間；在圖靈加（Thuringia）的民歌中；在普魯士國王的歷史榮耀裡。這是一個德國人代代相傳、血脈不斷的豐富文化（Kultur），卻因為大屠殺而被無情地分隔四十年。

一些參與討論的史貝柏格支持者，不安地在椅子上挪了挪身子，這些意見聽來似乎有些荒謬，甚至有冒犯他人之嫌，但仍不損史貝柏格大藝術家的名聲。接著一位長者從觀眾席上站了起來，他的聲音因壓抑的憤怒而顫抖。他說他看過那部希特勒電影，那部電影真是糟透了，他覺得史貝柏格其實很欣賞希特勒。雖然他自己是波蘭裔猶太人，家人大部分死於集中營，但「多虧那些動人的演說、美妙的音樂」，那部電影幾乎要讓他想要成為納粹。

當時我正試著了解史貝柏格和這個讓德國文學界喧騰一時的辯論。一九八九年十一月初，這位長者接下來的這番話卻一直留在我心裡：「為什麼？」那位波蘭裔猶太人問：「當森林著火時，德國知識分子把精力全花在討論火災的深刻意義，卻不是把正在火場裡的人或動物救出來？」

這讓我想到諾貝爾文學獎得主鈞特‧葛拉斯，他長得像一隻憂傷的海象，每晚在電視上不斷地抱怨，到最後誰也不想再聽他說話了。他不斷提起「奧許維茲」，像是在急切地召喚神明保佑重新統一的德國。他擔憂再也看不到心中的伊甸園了。當然葛拉斯的伊

甸園並不是前東德，但對他來說，至少東德讓他看到德國美好的前景，一個真正社會主義式的德國：貪婪、好萊塢、陰魂不散的納粹，都不會有一席之地。

這讓我想到史貝柏格，他悲觀地預測，他心目中的伊甸園，也就是新統一的德意志民族（Volk），很快就會被政黨政治弄得面目全非。我也想到克麗斯塔·沃芙（Christa Wolf）去年同一天在東柏林的演說。她說這場革命同時也讓語言得到了解放，其中一個被解放的詞就是「夢想」：「讓我們夢想這就是真正的社會主義，讓我們不要脫離社會主義的理想。」

史貝柏格、葛拉斯、沃芙三人，除了他們都是唾棄好萊塢的德國知識分子之外，似乎沒什麼共通點。但他們都讓我們聯想到，抱著烏托邦理想的智慧長者恩斯特·布洛赫（Ernst Bloch）曾寫道：

> 假如某個政治理念的目標看起來非常完美，我們掙脫這個信念的束縛、這個魔咒唯一的可能，就是發生一場大災難。但就算是經歷了不幸事件，我們仍無法覺醒。譬如說，經歷愛情夢碎的慘痛，我們仍然相信真愛存在。有時候，甚至這些虛妄不實的政治理念已經造成實際的災難，其影響力依舊存在，好像這些理念的願景最終會實現一樣。*

∽

桑塔格有一篇有名的文章，評論史貝柏格的《希特勒：一部德國電影》，她注意到他作品中各種不同的聲音和觀點：「在這部史貝柏格充滿熱情的作品中，除了馬克思式的分析和女性主義意識之外，

* *The Utopian Function of Art and Literature: Selected Essays*, translated by Jack Zipes and Frank Mecklenburg (MIT Press, 1989), p. 128.

我們可以看到各種不同的政治觀點交織在一起。*」桑塔格並沒有忽略史貝柏格冒犯眾多德國評論家之處，但她認為這些只是史貝柏格作品中豐富的理念、影像和反省的一部分。我們的確不該忽略這些缺失，但它們卻瑕不掩瑜。我們不能將這部電影化約成幾個粗俗的觀點，或是一個偉大、離經叛道的藝術家的誑語。

桑塔格的觀點值得敬佩，但藝術家本人卻不領情。無論是在他的文章中，或是在東柏林藝術學院的舞台上，史貝柏格都擺明了他的藝術和他的政治、社會、美學觀點都是一體的。的確，這些觀點正是他藝術創作的核心主題。

實際上，無論是在電影、戲劇或文章中，史貝柏格的觀點都是一致的。桑塔格精闢地指出，這部希特勒電影中交織的影像，正是在某人內心上演的一齣戲，而我們都知道這個人是誰。史貝柏格將希特勒毀滅歐洲，視為一場無止盡的新聞史詩影片，他向這位惡魔般的同道致敬。但這部電影談的絕對不是希特勒的內心世界。史貝柏格認為希特勒是個「天才，是世界精神（*Weltgeist*）的化現」。但所謂在影片中主導一切的「世界精神」，也只存在於史貝柏格的內心世界裡，但有意思的是，我們若想明確了解史貝柏格的哲學——假如他真有任何哲學的話，一個長得像希特勒、說腹語的洋娃娃，應該可以提供清楚的答案。

《希特勒：一部德國電影》中有四部曲，第三部是希特勒的獨白，他在這變成了一個憂鬱的傀儡娃娃，說起他對世界的遺澤：

> 各位朋友，讚嘆吧！讚嘆這個世界從死神那端的世界，進步成今日的樣貌。讚嘆我阿道夫·希特勒吧！前無古人，可以將西

* "Syberberg's Hitler," *Under the Sign of Saturn* (Farrar, Straus and Giroux, 1980).

方世界改變得這麼徹底。我們把俄國佬一路拖到易北河，還讓猶太人建立了自己的國家。這國家不久就成了美國的新殖民地——你們去問問好萊塢的外銷市場就知道了。我比誰都了解怎麼耍弄小伎倆，我知道要怎麼說、怎麼做才能討好大眾。想知道要如何在民主制度下獲得成功，來問我就對了。你們看看周圍就知道，這些人在收割我們的成果……

像我這樣的人會想要改變世界，德國第三帝國只是這場戲的浮士德序曲。你們都要接下去演出這場戲，全世界的人都要。

一九七五年十一月十日，聯合國以超過三分之二的多數決，公開裁示猶太建國主義——錫安主義，是種族歧視……

那美國呢？美國電視沒有任何奧許維茲毒氣室的相關報導，因為這麼做對美國石油業沒好處，而這年頭什麼都跟石油有關。你們看看，雖然和我們想像的有出入，但我們還是贏了。在美國……

平庸萬歲！自由萬歲！國際齊頭式平等萬歲！第三階級的人只對增加利潤、加薪、自我毀滅、冷酷無情地步向死亡感到興趣。真是好棒啊！†

　　從希特勒的嘴裡聽到對錫安主義的責難、對「第三階級」的輕蔑，就算這個希特勒只是個軟趴趴的傀儡，實際上也只是史貝柏格的傳聲筒，還是令人坐立難安。不過這樣的言論我們也不是頭一回聽到。假如我們聽到艾倫·金斯堡（Allen Ginsberg）火力全開地批

† 　完整劇本在 1982 年由 Farrar, Straus and Giroux 出版，*Hitler: A Film from Germany*, translated by Joachim Neugroschel.

評美國根本就是希特勒計畫的繼承人，我們大概也不會太驚訝（我等一會兒再來談克麗斯塔・沃芙）。這也不是第一次有人為了將德國的罪惡感解套，訴諸這等冒犯人的伎倆，把希特勒和錫安主義劃上等號。至於希特勒是源自民主制度本身缺失的說法，也是世界各地反民主人士最喜歡的例證。但史貝柏格對戰後第三階級的痛恨還不止於此：他不清楚的腦袋出現了一種黑暗高貴的德國文化，這種文化讓他的許多同胞感到不安。

史貝柏格相信，德國是一個「自然的有機集合體」（Naturgemeinschaft），是一個自然形成、有其規律的社群，這原生的土壤，開出藝術的花朵。史貝柏格寫道，藝術曾是「療癒『自我』創傷的良藥，而『自我』就是這片原生的土壤」。但現在藝術已經失去了意義，因為戰後德國人失去了對德國的認同感，將自己和孕育他們的土地之間的臍帶剪斷了。戰後德國藝術變得「骯髒、病態」；這些藝術「崇尚懦夫、叛國賊、罪犯、妓女、仇恨、醜惡、謊言、犯罪等等不自然的事物」*。換言之，這是失根的、腐敗的藝術；只有再一次為美感、為大自然及民族之美奉獻，德國藝術才能脫離這醜惡的泥沼。就像許多試圖將美感神聖化的人一樣，史貝柏格的藝術也經常從藝術高點跌到譁眾取寵的谷底：一位維也納的美學家涕泗縱橫地讀著史貝柏格對未來悲觀的看法，背景則是華格納的音樂。

一位德國記者想證實一件明顯的事：他將一卷納粹宣傳家阿佛列德・羅森堡（Alfred Rosenberg）在一九三〇年代所寫的一篇關於藝術墮落的文章，拿給史貝柏格看，並拿它和史貝柏格的作品做比較。史貝柏格承認這兩者的確有許多雷同之處，但反駁說不能因

* 　引用自 *Vom Glück und Unglück der Kunst in Deutschland nach dem Letzten Kriege.*

為羅森堡說過一樣的話，就說他的看法是錯的。他說感謝老天爺，那時候他沒有想到羅森堡，要不他可能因為德國美學傳統中的納粹禁忌，而不敢說出他真正的想法了。

但到底是誰把這個禁忌加諸德國美學傳統的？為什麼德國藝術和社會「墮落」到這般境地？在史貝柏格最新的論文集中，我們得知了問題的癥結：

> 猶太人對世界的詮釋不脫基督徒的看法，彷彿基督徒對世界的看法也是來自希臘羅馬文化。因此猶太式的分析、影像、對藝術的定義、科學、社會學、文學、政治、資訊媒體，在今日成了主導地位。從東方社會到西方世界，馬克思和佛洛伊德是現代世界的兩大支柱。這兩位都是猶太特質的代表，他們所建立的系統也是立基於此。美國和以色列聯手決定了這些系統的參數。今天人思考、感覺、行動、傳播資訊的方式，都是猶太式的。現在是歐洲文化史中的猶太年代。儘管坐擁各種高科技，我們現在只能坐以待斃，等著世界末日最終審判的到來……對多數人來說，當前世界就是這個樣子，我們在前所未有的科技高峰中感到窒息，失去了靈魂，生命沒有意義。

史貝柏格繼續用他那奇特、不合文法、詞藻華麗的語言控訴道：「假如你想要事業成功，就去追隨猶太人和左派分子」，「這高人一等的民族（*Rasse der Herrenmenschen*）被誘惑了，原本孕育出詩人和思想家的土地，如今則充斥著貪汙腐敗，滿腦子生意經，只圖安逸」。總而言之，這些控訴的結論只有一個：猶太人才是上一次戰爭真正的贏家。他們重獲祖先的土地，回到古老的故鄉（*Heimat*），而德國人則失去了自己的歷史傳統。猶太人為奧許維茲復仇的方式，就是砸下原子彈，用他們貧瘠、理性、失根的哲學來腐化歐洲文化。

先前提到，在東柏林影劇學院起身發言的那位長者，他的看法不盡正確，因為史貝柏格並不欣賞希特勒。他的看法和他經常引用的作家恩斯特·容格（Ernst Jünger）一樣：希特勒是個徹頭徹尾的瘋子，他扭曲原本純潔美好的德國文化，讓這文化變得庸俗。德國文化本是由素樸的農民（也是這古老民族中最純潔的一群人）所守護。另一群守護這文化的，則是貴族士紳（Feingeister），如容格和史貝柏格，他們是赫德凌、克萊斯特和華格納真正的傳人。雖然史貝柏格並不欣賞希特勒的種族滅絕政策，但他認為希特勒最大的罪過，不是屠殺了六百萬猶太人，而是用他的名字汙染了這高人一等的族群（Herrenvolk），讓德國血統和土地變成了禁忌，導致這個德國民族的毀滅；或者更精確的說，是摧毀了這個族群的文化。

史貝柏格不太像是地下納粹或新納粹分子，而比較像是個保守的公子哥兒。戰前的法蘭西行動聯盟（Action Française）英國貴族社交圈裡面，多的是這種人。他和艾略特（T.S. Eliot）、恩斯特·容格、查爾斯·莫拉斯（Charles Maurras）、庫其歐·馬拉巴特（Curzio Malaparte）一樣，都自詡為歐洲文化的救贖者，要將它從各種腐化的外國勢力中解救出來，而猶太野蠻主義正是他們經常提到的。在史貝柏格心中，文化和美好的社群是不可分的；而這個社群永遠存在於過去，在人類被趕出伊甸園之前，民族（Volk）是個共同體（Gemeinschaft），團結一致、和生長的土地緊密相連、秩序井然。「具有一致性的德國，西利西亞，美感，感受，熱情。或許我們應該回頭想想希特勒。或許我們應該回頭想想自己。」

從馬拉巴特和容格的例子我們可以看到，這種看法無關左右派，它可以兩者皆是。這種觀點自然是反對民主制度的。民主制度之下，各種不同的立場會彼此衝突競爭，對這些憧憬著和諧有機社

會的人來說，這是無法容忍的。以史貝柏格為例，他的政治觀點其實是綠和褐*相間。他崇拜大自然的程度，在在顯示他對人類的輕蔑，而不只是針對某個族群而已。他理想中的「德意志自然共同體」是由「植物、動物、人類」所組成的，此順序代表相對的重要性。

　　但對史貝柏格這位公子哥兒來說，其審美觀中「大自然」這個概念，比實際的大自然更具吸引力。這個反都市化的概念強調自然的秩序。他的戲劇或電影作品一點都不自然樸實，反而是非常造作。假如史貝柏格稍微有點幽默感的話，他的藝術作品就會矯情一點。最近在柏林上演了克萊斯特的《女侯爵歐》（The Marquise of O），由史貝柏格執導。有一幕艾迪絲‧克列芙結束了個人獨白後，轉過身，張開手臂，一片枯萎的橡樹葉從手中落下。葉子慢慢飄下，像隻乾枯的蝴蝶。這場景本應讓人感到深沉的憂鬱。克列芙的演出勉強過關，只因為她是個傑出的演員。若演員的演技稍差，這一幕「絕美」的場景就會比較像是查爾斯‧路德蘭（Charles Ludlam）的「荒謬劇場」。

　　但史貝柏格之所以被攻擊，並不是因為他的美學，而是因為他的政治觀點。自由派週刊《鏡報》（Der Spiegel）發表了對他最強烈的批判。†評論寫道，史貝柏格的觀點，和導致一九三三年的「焚書」，以及一九四二年「猶太人的最終解決方案」立場，如出一轍。評論繼續說道，其實史貝柏格比前人更糟糕，因為「現在我們已經知道這些事件的血腥後果……它們不只是讓人難解的荒謬言論，而是罪犯的言論。」《鏡報》評論員把史貝柏格和年輕的希特勒相

* 譯按：綠色與褐色是納粹制服採用的兩個顏色。

† 本評論是由 Hellmuth Karasek 執筆。

比擬，後者是維也納失意的藝術系學生，將自身失敗怪罪給左派猶太人的陰謀；而史貝柏格覺得自己懷才不遇，而他把這怪罪到同樣一批人身上。

《法蘭克福匯報》（*Frankfurter Allgemeine Zeitung*）文學線年輕的記者法蘭克·許瑪赫（Frank Schirrmacher），向來對模糊的政治說詞不假辭色。他反對史貝柏格，並指出其言論和一九二〇年代、一九三〇年代政治言論的相似處。和《鏡報》的評論同調，許瑪赫特別挑出史貝柏格接受《時代週報》（*Die Zeit*）的一段訪問內容，譴責這類觀點。採訪中，史貝柏格聲稱自己「可以了解」駐守在通往奧許維茲鐵路換軌處，那名德國親衛隊成員的感受。用希姆勒的話說，這個人「讓自己堅強起來」以完成任務。史貝柏格說，他並不推崇這種感受，但他可以理解；就像他也可以理解這感受的另一面，拒絕做出人道行為的原則。

毫無疑問的，對不認為自己是納粹同情者的史貝柏格來說，這些攻擊正證實了他的觀點：有些禁忌讓我們無法真實地理解德國歷史。只要有人提到和德國土地的神祕連結、認同納粹時期任何的人事物，或拿納粹出來嚇唬人，他們馬上就會被指為法西斯主義者或納粹分子。我們當然不能說這些指責是空穴來風。

雖說史貝柏格將自己誇大成一位被迫害的天才，但他的確說對了一件事。今天所有崇尚德國浪漫主義的人，難免都會被人提醒這個藝術傳統後來變了調。當我們認真討論德國人的血脈和土地之情時，總會聯想到這些討論在過去所招致的後果。套用偉大的猶太左派分子馬克思發明的字彙來說，反法西斯主義已經由抽象的概念變成具體的事物（reified）：我們不能討論反法西斯主義的是非對錯，它已經形同這個國家的宗教，是德國東半部共產政權合理化

自己歷史定位的方式。而對西德的左派知識分子來說，它是對付所有右派攻擊的道德護身符。

我們不難理解為什麼自由派德國知識分子要反對法西斯主義，也可以理解為什麼檯面上那些反法西斯主義人士講起話來，像是滿嘴道德至上的高階神父上身。這和集體罪惡感有關，也是因為許多從前和納粹政權合作者，仍然在西德的法律界、商業界甚至大學裡擔任重要職位。另一個原因則是一直到一九六○年代之前，納粹主義在西德仍是見不得人的事，無法在政治圈內公然討論。而那些敢針對納粹主義發言的人，正是史貝柏格控訴奪走德國人珍貴的民族認同的人：為逃離希特勒政權的流亡分子，如希爾多·阿多諾（Theodor Adorno）和恩斯特·布洛赫。

一九八○年代，這種情形被顛覆了。當時歷史修正主義和新保守主義當道，從芝加哥、法蘭克福到東京，都可以感受到這股潮流。即便是在德國境外，都有從新浪漫主義立場批判理性主義和自由主義的聲音。史貝柏格的出版社馬特黑及賽茲出版社（Matthes & Seitz）也參與了這個新潮流。出版社旗下的一位作者傑德·薄伏雷特（Gerd Börgfleth）對這個「憤世嫉俗的啟蒙運動」發動攻擊。和史貝柏格一樣，他譴責「回到德國的左派猶太分子」，「打算用他們世界一家的觀點，取代原本的德國精神。過去二十年來他們非常成功，以至於今天完整的德國精神再也不存在了」*。

無獨有偶，在《薩斯伯理評論》（*The Salisbury Review*）上，幾位英國作家開始莫名地崇尚起英國精神，歷史學家也開始重新檢視過去用偏左的自由派觀點所詮釋的近代史。反對反共產主義已經過

* *Konkret*, October 10, 1990.

氣，反對反法西斯主義蔚為時尚。不過羅傑‧史古敦（Roger Scruton）認為，讚揚英格蘭精神是一回事，德國人或日本人讚揚他們的民族精神則是完全另一回事，因為後者沒辦法對二次大戰自圓其說。反猶太情結是歐洲各民族主義中的古老傳統，更難以從德國「血脈與土地」（*Blut und Boden*）的民族主義精神分開。因此在德國會有火藥味十足的「歷史學者辯論」*，對史貝柏格的言論爭執不下。這也是為什麼一九八九年革命和接下兩德統一的過程中，會爆發強烈德意志民族至上的情感面向。

今年稍早，一份激進右派的媒體刊載了薄伏雷特的文章〈德意志宣言〉（*Deutsches Manifest*）。此文和史貝柏格的文章一樣，靈感皆來自一九八九年東德的起事：

> 東德的群眾運動才是「真正的」德國精神的展現，西德人早就背棄了這個精神。他們投向資本主義自由經濟瘟疫的懷抱，這場瘟疫已將德國民族的身體吞噬。他們崇尚正在摧毀土地的科技，他們相信全球化的謊言，這個謊言真正的目的是在摧毀德國民族精神。†

這種論調和史貝柏格相去不遠，但最令人難以置信的，是一些左派「反法西斯」先知，如鈞特‧葛拉斯和東德劇作家海納‧慕勒（Heiner Müller）居然也抱著類似的想法。這些先知預言了金錢和科技將會恐怖地摧毀德意志民族精神，他們也相信德意志民族被整個西方世界背叛了。的確，無論是右翼或是左傾的浪漫主義者，對共產主義都懷著莫名的遐想，認為在共產政權之下民族精神較

*　譯按：歷史學者辯論（*Historikerstreit*）指左右兩派歷史學者對納粹戰爭期間罪行的辯論。

†　*Konkret*, October 10, 1990.

為思無邪。接下來我不得不來談談克麗斯塔・沃芙。

∽

克麗斯塔・沃芙和葛拉斯、史貝柏格一樣，在德意志帝國、現今屬於波蘭境內長大。和他們一樣，她失去了故鄉，成為一生揮之不去的陰霾。她於一九二九年出生於舊稱蘭茲堡（Landsberg），今日稱為勾湊夫（Gorzow）的小城，恰好趕上了加入德國女青年團（*Bund Deutscher Mädel*，簡稱 BDM），也就是希特勒青年軍（Hitler Youth）的女性版本。儘管這可算是年輕人無知被動之舉，在她最有趣的作品《童年的樣子》（*Patterns of Childhood*）‡中，沃芙仍試著化解她對參與納粹帝國的罪惡感：

> 有些問題不要拿來問你的同輩。因為每當想到這個小小的「我」和「奧許維茲」扯上關係時，是非常讓人難以承受的。和過去的「我」有關的話包括：「我」其實可以、「我」當時或許能夠、「我」本來可以、「我」做了、「我」遵照指示。

這裡的「我」，和沃芙許多小說一樣，身分模糊。《童年的樣子》是沃芙在一次短暫回訪故鄉之後，以內心獨白的方式寫成。小說中說故事的，是一個用「你」稱之的成年人，也就是「有些問題不要拿來問『你』的同輩」中的「你」。說故事的人的童年自我，叫做納莉（Nelly），參與了支持納粹的遊行。納莉何時在小說中變成「我」並不是很清楚，但大約是在她拋棄了納粹童年，轉而投向另一個極端，也就是共產國家的時候。

沃芙矛盾的罪惡感中，其中一個要素是在當其他人受到痛苦

‡　Translated by Ursule Molinaro and Hedwig Rappolt (Farrar, Straus and Giroux,1984).

不堪時,她是一個被動的旁觀者、採訪者、作者。消除這個罪惡感的唯一方式,就是主動積極地讓這個世界變得更好,就算在現實面執行起來有困難,也要幫助建立一個理想的社群、一個政治烏托邦。她在一九七九年一次訪問中說道:「對我來說,只有寫作能讓我們有機會討論烏托邦理想。*」沃芙的烏托邦概念和她生命中兩次創傷有關:否定她一度同為共犯的納粹主義,以及被迫離開家園:

> 一九四五年一月廿九日:小女孩納莉,雖然身穿兩三層厚重的衣物難以行動(衣服中塞滿了「歷史」,假如歷史還有任何意義的話),仍被拖上了卡車,離開了她「童年的居所」,那是一個深植於德國詩歌和德國精神的地方。

沃芙大方地承認自己曾是納粹共犯(她從來沒有在她的文字中提到自己當年反對納粹,反之,年少時的她,是真心相信納粹的),這在東德的作家中,可說是非常之舉。一般的官方說法是,共產主義者是希特勒的主要受害者,而反抗者皆抱著戰到最後一兵一卒的精神;而東德是由這些前受害者及反抗者所建立的社會主義國家,因此它是反法西斯的,也較西德優越,沒有集體罪惡感這回事。納粹分子現在都住在西方世界。正如彼得·史奈德在最近的一篇論文中所言,東德是「德國的良心」。所以當這個國家最知名的小說家公開表示她一度相信納粹,甚至她家鄉中根本沒有人反對納粹,這絕對不是她那些統治國家的「同志」想聽到的。

不出所料,沃芙在自己的國家內受到馬克思評論者的攻擊,說她太過「主觀」,脫離了階級分析的觀點。但西方世界卻大力稱讚

* 以上引言皆出自 *The Fourth Dimension: Interviews with Christa Wolf*, translated by Hilary Pilkington (Verso, 1989).

她是個勇敢的異議者。東德媒體審查員沒有放過她,而她的作品卻在西方世界暢銷。只不過沃芙並非真的是個異議者,她的作品雖然主觀模糊,但她始終認為共產主義是較為優越的。這點我們在《童年的樣子》中可以清楚看到:東德或前蘇聯從來沒有納粹的影子,反倒是在智利和美國有納粹出現。我們可以從下面的節錄看出一些端倪:

> 納粹從來沒有提到猶太人在華沙猶太區的起事,當納莉還跪在耶穌像前時,正是最為騷亂的時候。(你問一位美國白人說,要是有一天黑人在他們的聚居區起事,會發生什麼事呢?這位白人語帶遺憾地說:根本沒有這個機會,因為他們是黑人啊!他們就像是在陸上的鴨子,會一個個地被射殺的。)

這樣的評論無論是在紐約、柏克萊(Berkeley)或是在東德首都東柏林(Volkskammer),都受到讚賞。這也是沃芙在東方共產世界和西方大獲成功的原因,她的作品一次滿足了許多不同的需求。我並不是在諷刺說沃芙這麼做只是為了自己的事業前途,她是真心相信美國非常腐敗,而納粹遺毒仍可見於西方資本主義世界。她在一九七五年(這個時間點很重要)的一次訪問中說:「我們這邊的『歷史展望』比較好,其他人就不是那麼幸運了,舊納粹在他們之中。」她又說:「我認為納粹是不可能在這邊重演的。眾所皆知,全世界現在都受到法西斯主義和法西斯傾向的威脅。但我認為最重要的是,由於歷史的因素,法西斯主義不會在這裡發生。我不想要把自己變成什麼樣的先知,但法西斯出現的必要條件,這裡都沒有。」

以上訪問的日期很重要,因為現在沃芙說早在一九六八年,也是在接受英國電視台訪問時,她就明白東德政府所做的,和她所期望的有本質上的不同。她「本質不同」的說法,出乎意料。從

一九六三年到一九六七年，她是共產黨中央委員會的候選人，直到一九八九年她才退黨。不過，她也的確對東德愚蠢、不知變通的官僚體系和教育體制多所批評，也對東德偏愛遊行、旗幟、群眾齊唱等以社會主義為名的各種成規，十分不以為然：

> 作家認同這個社會的基本原則，但這不代表他們會容忍東德的一些畸形現象，反倒是會有所批評。這在我們的文學界激起了許多本質性的辯論。

沃芙最知名的角色是個無法遵從社會規範或期待的個人主義者。她的《沒有容身之處》（*No Place on Earth*）＊，描述昂利希·馮·克萊斯特（Heinrich von Kleist）和浪漫主義詩人克蘿琳·馮·古德羅（Karoline von Günderrode）之間一場幻想式的會晤，講的是在一個層層架構的社會中，追尋精神自由的困境。沃芙不幸因病英年早逝，而克萊斯特和馮·古德羅則是自殺身亡。年邁、充滿恐懼的東德統治者想要的，是一群充滿活力、能為人民表率的英雄楷模，這樣的作品自然不為他們所喜愛，卻提供了處在相同困境的東德讀者極大的安慰。

不過這並沒有讓沃芙成為異議分子。她作品中一個重要主題，是人要如何為了一個崇高的理想而妥協讓步。最近在東德一位年輕女士告訴我：「住在東德就像是成為一個天主教徒。你是否忠於天主教信仰不是問題的重點，重點在於你和教會組織之間的關係，而這又事關個人的道德標準。」

沃芙對於自身道德的掙扎，激起了飽受各種宣傳轟炸的人的共鳴。不過她對共產主義的政治承諾卻從來沒有動搖過。正因如

＊　Translated by Jan van Heurck (Farrar, Straus, and Giroux, 1982).

此，她讓人可以偏安於這個近似極權主義的國家，她本人也成了共產政權眼中理想的作家。的確，她為此付出了代價，而這樣的精神犧牲讓她更顯得高貴。相比之下，那些選擇移居西德的人像是軟弱的懦夫。她的第一本小說《分裂的天堂》（*A Divided Heaven*）講一個男人決定拋下他的未婚妻前往西德，而這位未婚妻卻寧願留下來致力於讓德國變得更加美好。這裡誰是英雄再明顯不過。沃芙在許多演說中重申這一點，最遲直到一九八九年十一月，她仍鼓吹這樣的信念。

在她眼中，就算是國家審查制度也是立基於民族精神追求之上，不需要太過苛責。她在一九七五年時說：「有幾十年的時間，歌德沒辦法把他的劇本《塔索》（*Tasso*）搬上舞台，但他有因此而不滿嗎？」當然沒有。要因此放棄很容易，但「更難得是保持創作力和正義感」。沃芙所開給東德長期受苦受難的人民的處方，不是革命反抗，而是咬牙撐過去。據稱尼采說過：「戴著枷鎖跳舞，是藝術的最高境界。」但假如這個枷鎖束縛被斬斷了呢？在一九七七年被迫離開東德的作家漢斯・約欽・沙得利希（Hans Joachim Schädlich）說：「他們從來沒有喜歡過這個極權的父親，只是一旦這個父親不在了，卻不知道該怎麼過沒有他的生活。」

沃芙和其他東德作家一樣，對國家審查的尺度瞭若指掌，明白分際在哪裡。不過和其他共產國家的作家相比，東德作家算是比較幸運，因為他們的作品可以在西德出版。沃芙的一些小說，如《卡珊卓》（*Cassandra*），就有兩個不同的版本：東德的審查版、西德的完整版。†

† *Cassandra: A Novel and Four Plays*, translated by Jan van Heurck (Farrar, Straus and Giroux, 1984).

許多人相信審查制度可以激發創作，這根本沒有根據。不過在這樣艱困的環境下，的確也有大師之作。看來在枷鎖中跳舞並非完全不可能的。沃芙雖然稍微缺乏幽默感，卻是個有趣的作家。她與諾貝爾獎擦身而過，而她的作品比起其他諾貝爾獎得主並不遜色。她抒發了一位理想主義者的內心世界，她既不是盲從者，也不是異議分子。她的重要主題是追尋她自己的個人認同。她的《尋找克麗斯塔》（*The Quest for Christa T.*）* 以及《童年的樣子》將個人自傳提升至小說藝術的境界。而在《沒有容身之處》以及《卡珊卓》中，她巧妙地移除了小說和論文的界線。《卡珊卓》用女性主義重新詮釋了希臘悲劇。沃芙對她的女英雄認同度之高，讓卡珊卓更像是作者，而不是特洛伊的預言家。雖說這些作品在創作型態上展現了高度創造力，但我個人認為沃芙最好的作品是《童年的樣子》。

　　這和小說所設定的時代大有關係。這是一個對過去堅信的信念幻滅的故事。正因為她對納粹的認識，她能精準地用各種細節重繪納粹政權，其精準程度讓人不寒而慄；對這些曾經和她自己有過相同信念的人，卻又不失同情心。

　　她以東德為背景的小說則是另外一回事。她寫的不是幻滅，而是一種對烏托邦理想近乎執著的信念。這在寓言式故事，如《沒有容身之處》中較不明顯。即便是在以當代為背景的小說，她也從來沒有將東德描述為勞動階級的天堂。貫穿她所有小說的精神，並不是她相信當代共產國家的美好，而是她堅信這美好的一天終將到來。如果說《童年的樣子》講的是幻滅，她接下來的作品，就像是一個體認到現實和理想之間差距的信徒所寫下的作品。

* Translated by Christopher Middleton (Farrar, Straus and Giroux, 1979).

如果說羅馬教會給了英國小說家格雷安·葛林（Graham Greene）的作品一股特殊風味，那沃芙的藝術就是從她對共產主義的信念得到力量。不過其實，我認為這兩位作者都沒有從宗教式的信念中得到任何好處，他們的作品在某種程度上，可以說是對這些信念刻意地視而不見。沃芙對共產國家閃爍其詞的批評流於表面，就算這些批評尚稱別具一格，也抵不過她冗長地對中產階級政治、美國、資本主義等等弊端的說教。葛林，這個愛挖苦人的英國佬，對自己的執著尚有自知之明，而沃芙的信念卻讓她對現實情況視而不見。

這或許可以讓我們更了解沃芙最後一部小說《居所》（Was bleibt），原寫就於一九七九年，一九八九年重新修改，一九九〇年出版。† 這部只比短篇小說稍長的作品，講的是作者在某個早晨驚覺，家門外有兩位年輕人在監視她。他們很明顯是東德國家安全部（Stasi）的幹員，雖然小說裡沒有明白提到這個惡名昭彰的組織；和這個組織的其他業務相比，如虐待監禁者等，監視一位知名度高、人脈廣的作家似乎不算什麼。但對沃芙來說茲事體大（小說旁白顯然就是她自己），讓這位素以追尋自我靈魂著稱的矛盾作家瀕臨崩潰：「我整個人被一種無法控制的痛苦吞噬，這痛苦佇留在我體內，讓我成了另外一個人。」她所居住的城市充滿了卡夫卡式的詭譎氣氛，每個人不是竊竊私語，就是語帶模糊，在街上巧遇的老友突然不願意和妳多說——為什麼？是我做了什麼？還是他們做了什麼？還是這一切都只是我的幻想？

這時，心理危機來到了頂點：

† *Munich: Luchterhand, 1990; What Remains and Other Stories*, translated by Heike Schwarzbauer and Rick Takvorian (Farrar, Straus and Giroux, 1993).

「我」、「自己」，這兩個字在我腦海中揮之不去。我是誰？這麼多的思緒念頭，究竟哪些才是我？是想要真相的欲望嗎？還是想要求饒的我？還是那第三個，仍想要和門外這些人秉持相同信念的我？……這正是我所需要的：相信有一天可以不要有這第三個我，相信這就是我真正想要的，相信到頭來，我寧願讓門外那些人折磨我，也不要受到這第三個我的折磨。

接下來轉到小說的高潮：作者受邀發表一段演說。她留意到主辦當晚活動的文化人似乎有些緊張，但她直到後來才明白這緊張從何而來。這場演說她盡可能地誠實坦然，卻發現聽眾是一群由當局特別篩選過、受到當局信任的人，而那些在她的作品中尋得慰藉的年輕讀者，卻被警察毆打，不得其門而入。在這個比較好的德國中，秩序是得維持的。

在沃芙用她緊張的內在聲音描述這個事件時，我們突然又看到了那個加入希特勒青年組織的天真女孩納莉。她明白，但同時她也很困惑。她是個共犯，但她卻也是無辜的。她是無辜的，但是……好吧，或許，「我」其實可以、「我」或許能夠、「我」本來可以、「我」做了、「我」遵照指示。

但這一次她卻不再有狡辯的藉口。她不再是個小女孩，而是享有許多特權的中年作家。這一次，她不能把責任推卸給她所支持的政權。她用她那獨一無二的獨白方式，鉅細靡遺地分析自己內心的恐懼，似乎這些恐懼比造成這些恐懼的事由更重要，像是在森林著火時，討論火的意義。無怪乎去年春天這本書甫出版，就受到來自各方的攻擊。

首先正如同許多評論家所言，這本書來得太遲了。假如這本書在十年、五年、甚至是兩年前出版，就會是一本暢銷作品。當西德仍

對東德制度的恐怖和失敗粉飾太平時，她大可以一舉戳破這些謊言。但選在國家安全部、柏林圍牆等過去壓迫人民的卑劣工具已不復存在時出版這部作品，讓她看起來像是個自憐自艾和荒謬的機會主義者。正如同烏利希·葛萊納（Ulrich Greiner）在《德國時報》所寫的：「她在沒有任何風險時才選擇退出共產黨，這讓她處境尷尬。」他接著又說，這部作品選在這個時候出版，「並不算是膽小懦弱，因為這時已經沒有任何危險了。但這卻背叛了她自己、她的歷史，同時對那些被共產政權摧殘的人而言，只能說是冷血。」

這的確是尷尬和冷血，或許也可說是欺騙。但我們可以指責沃芙是「妥協者」，德國人所謂的「關係人士」（Mitläufer）？還是她只是個事業心強的俗人？她當初應該更積極地大聲批評東德政權嗎？然而沒有這麼做，會讓她作家的身分失去光環、讓她的作品減分？從未經歷過共產政權兩難局面的人，有時會問這些問題。要求別人應該要勇敢，而自己卻沒有處在相同的危險之中，這樣的要求似乎不是很恰當。這也有些虛偽的成分，因為許多西方知識分子大為欣賞如沃芙一樣左派、反美的作家。假如沃芙因為她的意見而被判絞刑，那麼有更多舒舒服服待在西方國家的人更是罪不可赦。沃芙從未假裝自己是個異議分子，因此我們也不能說她背叛了我們的期待。

然而我們在評論這些作品時，必須考量到這些作家在近似極權國家中的處境。赫曼·布洛赫（Hermann Broch）曾說，「真實性是自由藝術創作的唯一評量標準」。但在東德這樣的國家裡，藝術創作有可能是自由的嗎？一位逃往西德的小說家鈞特·庫內（Günter Kunert）說，在東德政權下，作家應該扮演政權和人民之間的意識型態橋梁，做不到的就會被官方禁止。不過每個作家遵守這種模式

的程度有別。但究竟藝術家要因為政治妥協到什麼地步,才會到承受不起的境地呢?庫內和沃芙一樣,當年都是享有許多特權的。但「他再也沒有辦法快樂自由地走在一群被關在牢籠的人之中。享有旅行的特權變成一種負擔壓力,而且他心裡明白這些特權和表現好不好大有關係。*」而表現好不好,當然也適用於發表的文字上。

目前德國關於前東德文學的辯論可分為兩個陣營,一邊是留在東德的作家,另一邊則是出走的。這讓我們聯想到一九四○年代後期,在原本流亡海外、後來回到東德的作家,以及那些沒有出走、和希特勒和平共處的作家之間,也有類似的辯論。托馬斯‧曼是當時最知名的流亡作家,他對他在流亡時期的德國文壇下了這樣的評語:

> 在我看來,一九三三年到一九四五年間在德國出版的作品,簡直毫無價值可言。它們沾染了血跡和羞恥,我對它們不屑一顧。我們心裡明白身邊正在發生什麼事,在德國我們不被允許、也不可能創造真正的「文化」。這些作品不過是在粉飾太平,遮掩令人髮指的罪行。我們眼睜睜地看著德國精神和藝術被利用,作為邪惡獸行的門面。†

當然東德畢竟不是第三帝國,一九九○年之前在東德出版的作品也不全是糞土。但曼口中的德國精神和文化,的確被政府拿來當做政治統治的工具。正如同當年留在納粹德國者鄙夷那些「不愛國」的流亡分子,支持共產政權者,如史帝芬‧黑岷(Stefan Heym)至今仍對出走者表示輕蔑。我之所以討論黑岷或沃芙這些作家,乃

* *Frankfurter Allgemeine Zeitung*, June 30, 1990.

† *Thomas Mann: Briefe II, 1937–1947* (Frankfurt: Fischer Taschenbuchverlag, 1979).

基於他們為一個遙不可及的理想，而跟一個腐敗、迫害人民的政府妥協，並不是要評論他們的道德操守，或說他們的作品只是一種政治宣傳。沃芙的作品絕對不僅止於此。但我們若想要了解他們的創作，就必須要了解作者的政治傾向。在現代史感傷的脈絡下，特別是談德國歷史，藝術和政治是無法截然二分的，這麼做有損於沃芙自認為她創作的主要動機：我們的回憶。

∽

史貝柏格和沃芙都著迷於克萊斯特和德國浪漫主義，這是個很有趣的現象。史貝柏格的俗不可耐，沒有納粹存在餘地的「血與土」願景，以及沃芙心目中，一個沒有史達林的理想社會主義國家，這兩位各自的烏托邦理想之間，是否在唾棄美國以及混亂的自由民主制度之外，有更深的共通點？或許他們仍眷戀著年少時的理想主義，而用他們獨特的方式重新塑造這些願景？若果真如此，在今日普遍缺乏理想主義的德國，這兩位作家確實別具一格。這正是為什麼沃芙依舊諄諄告誡大眾「有夢最美」，而史貝柏格不放過任何一個機會，唾棄反人類本質的現代世界以及生活在其中的人。他們兩位是不斷尋求理想世界的知識分子。

在一九八二年的一次訪談中，沃芙談到了十九世紀德國浪漫主義者，讓人一窺她真正的想法：「他們很敏銳地感覺到，在這個逐漸工業化、專業分工、讓人成為機器附庸的社會中，他們是不被需要的局外人。」

在這個充滿機器、合約、政黨政治紛擾的工業社會裡，想像力不被重視，知識分子和藝術家雖然通常收入不惡，卻只是勉強留在這個社會裡的局外人。這樣的社會，是東西德、左派或右派知識分

子之間的公敵。納粹和社會主義都以建立一個統一、團結、親密如家人般的德國民族為號召。他們需要理想主義者來扮演先知的角色，描繪未來的新社會秩序。沃芙是東德的先知，她所描繪的反法西斯「故鄉」和她被納粹荼毒的家鄉恰好相反：「我們是社會主義者。我們住在東德，因為我們想要對這個國家有所貢獻。假如我們只能從事寫作，那我們的存在也就失去了意義。」

正因如此，史貝柏格，甚至葛拉斯，都同樣害怕自己的意見不被重視，別人對他們的話充耳不聞，或是失去先知的光環。「故鄉」不過是個孩子氣的幻想，一個孩子心目中的理想世界，井然有序、安全、有力量。史貝柏格兩次失去「故鄉」：他在戰爭結束之際被趕出波米拉尼亞＊，一九五三年離開東德。自此之後他就念念不忘德意志民族、各種團結標誌、故鄉泥土的味道、德國吟遊詩人珍貴的詩歌、古代王侯荒蕪的城堡等。正因為這個理想的國度來自他的想像，他得透過自己兒時的童話來建構：希特勒的演說、卡爾・梅依的冒險故事、對故鄉拜魯特（Bayreuth）的回憶。這大概就是為什麼他的電影場景看起來像是巨大的玩具店，而史貝柏格像是個頑皮的孩子一樣，盡情徜徉在他幻想出的布景道具之間。

相比之下，沃芙的幻想不若史貝柏格華麗繽紛，她將她的理想國度建構在共產政權上。她對共產主義的詮釋總是充滿緬懷，像是回到在古老的過去失落的地方。這樣的詮釋似乎也蠻正確的。而她永遠不會忘懷這個地方，就像卡珊卓永遠不會忘記特洛伊城：

> 我童年的一切已不復存，過去只存在我腦海中。趁還有機會，我要在心裡重建這個地方，記得每一塊石頭擺放的位置，每一

* 譯按：波米拉尼亞（Pomerania），波羅的海以南，今日德國、波蘭交界處。

道光影閃爍的樣子。就算時日不多，也要牢記我心。我終於學
會看著它不光彩的一面，這還真是一項困難的功課。

安妮·法蘭克的
身後事

安妮·法蘭克（Anne Frank）是個野心勃勃的女孩子，她的願望多已成真。她想成為名作家，「就算在我死後仍名垂不朽！」* 和她一樣有名的作家屈指可數。在今日仍有數百萬人、用幾十種語言讀著《安妮的日記》（*The Diary of Anne Frank*），改編的電影全球賣座，改編的舞台劇贏得多項大獎，在百老匯等許多地方，炙手可熱，而當前再度改編的版本更是場場爆滿。† 不過通常一部作品能有如此高的知名度，光看原作的好壞並不能解釋作者的傳奇性地位。

安妮·法蘭克不僅是個作家，也不只是一個猶太大屠殺受難者，我們湊巧聽到她從臭氣沖天的伯根貝爾森集中營一角傳來堅定的聲音。她近乎成了聖人，像是猶太聖人烏穌拉（Ursula）、荷蘭聖女貞德（Joan of Arc），甚至是耶穌的女性版。我將她和基督教聖人相比擬，因為猶太人不會把他們的殉難者封為聖人，猶太聖人

* *The Diary of Anne Frank: The Critical Edition*, edited by David Barnouw and Gerrold van der Stroom (Doubleday, 1989), p. 587.

† Frances Goodrich and Albert Hackett, *The Diary of Anne Frank*, adapted by WendyKesselman, directed by James Lapine, at the Music Box Theater, New York City, 1997.

也不會替所有人提供救贖。如同安妮的名言，「不管發生了什麼事，我始終相信人性本善」，儘管被脫離上下文嚴重曲解，人仍心懷感激地拿它就字面解釋。這在德國特別明顯。

安妮被殘忍結束的短暫生命，不僅滿足了大眾心中尋求寬恕的渴望，更符合一種感傷的美感。她的微笑和蒙娜麗莎齊名。她的微笑出現在美國聖塔芭芭拉（Santa Barbara）最近一場宣揚「寬容」的展覽上，英國約克（York）市也將她的微笑投影在十二世紀猶太人遭到屠殺的中世紀鐘塔上。有人為她的日記譜寫配樂，甚至有許多改編卡通，其中還有日本版。安妮這個角色至少在一部知名小說中出現過，大概只差沒有被改編成冰上音樂劇。

在許多人心目中，一個多才多藝又紅顏薄命的女孩，註定永垂不朽。她的確這麼期盼過，但我想大概不是她預料的方式。位在「祕密藏身處」幾步之遙、阿姆斯特丹普林森渠街（Prinsengracht）263號的安妮法蘭克基金會（Anne Frank Foundation），每天都會收到許多來自世界各地的信件。許多人認為他們在阿根廷、比利時或日本看過安妮，而有更多人則認為自己就是安妮‧法蘭克。

人紅是非多，響亮的名氣招來許多怪人：大多無傷大雅，少部分則不然，這些怪人緊抓著救世主不放。此外，連百老匯原班人馬中飾演安妮父親的演員也說，這齣戲讓他有一種「神聖感」。他不是唯一的一個有這種感覺的人。大多數人認為，安妮的日記是讓世人得到救贖的訊息，但其實這部作品遠不止於此，這位聰穎的女孩子並不只是寫寫救贖的簡單訊息。這部日記之所以不只是一個見證紀錄，要歸因於作者如何回答那些沒有簡單答案的問題。這些問題包括性、成長、親子關係，甚至是身為猶太人、民族認同、宗教信仰、個人自由、人生意義、生存的權利等等。

正因為這日記包含的主題眾多，每個讀者都可以從中得到不同的訊息，這也是有深度的作品會有的特色。想要得到心靈慰藉的人，可以把它看做是一位有幽默感的女孩戰勝困境的故事。想要明白為何自己的族群得受苦受難的猶太人，也可從這部日記得到一些啟示。對那些把猶太大屠殺視為宗教信仰問題的人而言，安妮可作為膜拜的對象。因為安妮說過：「假如我們承受這些煎熬，有些猶太人能逃過一劫的話，等到這一切都結束時，猶太人不會再是被終結的對象，而會被大家尊為楷模。」但在日記的其他段落，安妮說她希望「不要再去分別是否為猶太人，當她跟其他年輕女孩一樣」。她相信神，但對猶太信仰的各種儀式不大在意。她說，「在宗教上，猶太人永遠沒辦法像荷蘭人、英國人或其他國家的人一樣」，不過她也說，「戰後想做的第一件事就是變成荷蘭人」！

　　然而對人生的許多重要問題，安妮仍感到遲疑，這也是她聰明的地方。但正因為「怎樣才算是猶太人」極具爭議性，那些想要從安妮那裡得到精神慰藉的猶太人，對她的遲疑多所怨言。梅耶‧列文（Meyer Levin）和安妮的父親奧圖‧法蘭克（Otto Frank），為了要在舞台上演出哪一種版本的日記而僵持不下。整件事讓人覺得，他們是在用安妮的靈魂來爭論「猶太人認同」問題。

　　每個人都想要呈現他心目中的安妮：奧圖‧法蘭克希望他的女兒教給世人寬容，而梅耶‧列文則想要她告訴其他猶太人，怎樣才算是個好猶太人。雙方各有其支持者。《紐約書評》（*The New York Review of Books*）的協力編輯芭芭拉‧愛佩斯坦（Barbara Epstein）是第一位編輯日記的美國人，也和奧圖熟識。至於勞倫斯‧葛瑞佛（Lawrence Graver）和勞夫‧梅尼克（Ralph Melnick）的兩本著作，則分別呈現了不同的觀點：葛瑞佛立場中立，而梅尼克則是

列文的支持者。* 從現在正在百老匯上演的溫蒂・凱瑟曼（Wendy Kesselman）改編版看來，列文的支持者，特別是辛西亞・歐次克（Cynthia Ozick），似乎勝出。在當前「以民族認同為政治論調」，世界大同（unvirsalism）漸得臭名之際，這也不令人意外了。

歐次克和列文一樣，指責奧圖企圖誤導大眾對他女兒日記的解讀，說「他的個性缺乏民族特色†」。指責猶太人沒有根，自古以來向來是反猶太人的藉口之一。我猜歐次克的評論應該是說奧圖應該要更像猶太人一點。我不知道所謂猶太特質到底是什麼，但奧圖的家鄉在德國，而納粹把他連根拔起。

奧圖・法蘭克出生於德國法蘭克福一個有教養、自由派的德國猶太家庭。一般這樣的家庭會聽貝多芬和布拉姆斯的音樂，讀歌德和席勒（Schiller）的小說，受德式教育，對德國懷有愛國情操。一次大戰時，奧圖在德軍擔任中尉。他沒有篤信宗教，假如因而說他「缺乏民族特色」，那我也沒什麼好說的。不過我們知道，他從來沒有以自己的猶太血統為恥。他自稱在納粹當政之前，從來沒有因為自己是猶太人而受歧視，就算在軍隊裡也沒有。這大概是真的。他和許多在法國、匈牙利、荷蘭的猶太人一樣，家世良好。對他們來說，在自己的國家裡被視為「二等公民」而遭逮捕，是重大的打擊。從納粹警方一九四四年對他的逮捕紀錄中，我們看到他尷尬的處境。奧地利警方破門而入時，看到一條在褲頭上印有奧圖軍階的褲子，原本受到嚴重打擊的奧圖，心中為之一振，「在他們心中」，奧

*　　Graver, *An Obsession with Anne Frank: Meyer Levin and the Diary* (University of California Press, 1997); Melnick, *The Stolen Legacy of Anne Frank: Meyer Levin, Lillian Hellman, and the Staging of the Diary* (Yale University Press, 1997).

†　　"Who Owns Anne Frank?," *The New Yorker*, October 6, 1997, p. 82.

圖事後回憶，「這位警察下士為之一驚‡」。但這讓人哭笑不得的故事，卻沒有在日記改編的任何舞台場景中出現過。

　　奧圖承認，猶太大屠殺讓他更有身為猶太人的自覺。誰不會呢？而奧圖對於任何會讓他再一次被孤立的事物深惡痛絕，這包括猶太民粹主義（Jewish essentailsim）和猶太排外運動（Gentiles）。許多大屠殺生還者都抱持類似的想法。多數法國猶太人欣然接受戴高樂將軍承認他們是法國公民的一分子，和其他所有愛國分子一樣，在納粹政權之後飽受迫害，沒有什麼特殊地位。這當然和史實不符，但或許並沒有扭曲他們的民族認同。他們絕大多數在大部分的時候較為認同自己是法國人，在戰後自然也樂於重回祖國的懷抱。一直要等到他們的下一代，才會重新檢討這段歷史。

　　這也是為什麼法蘭克家族唯一的生還者奧圖，在回到阿姆斯特丹之後，從當年藏匿他們一家的荷蘭婦人米耶沛‧紀兒（Miep Gies）手中接過安妮的日記時，並沒有把這本日記看作是一個「猶太」文獻。首先，這是他女兒的手記。翻著書頁，讀著親生女兒的遭遇，必定是痛不欲生。想到她無辜犧牲，徒然在死亡人數統計上添加一筆，更加深了他的痛楚。不過他手裡拿著她的親筆日記，而她想要將它出版。只有這些文字才會讓她的犧牲有價值。不過問題正是這些文字想傳達什麼樣的訊息。怎樣才算是一個好猶太人，謹守祖先的信仰，見證同胞的受難嗎？這的確是解讀這本日記的一種方式。她寫道，猶太人「將會被尊為模範。」她也說：「誰知道呢？或許世界各個民族都會從我們的宗教學到什麼。」她甚至用帶有達爾文的語調說：「每一個年代都有猶太人，而猶太人在每個年代

‡　Quoted in Ernst Schnabel, *Anne Frank: A Portrait in Courage* (Harcourt Brace, 1958), p. 136.

都必須受苦，但這也讓他們變得強壯，弱者會仆倒，但強者永遠屹立不搖！」

不過，奧圖選擇用一種普世精神看待女兒的文字。他認為，若要這世上所有的民族都和諧共處，我們應該馬上瓦解各種歧視和分別。一位猶太記者問他是否願意繼續對抗反猶太情結，奧圖回答說：「我不是要對抗反猶太情結，而是反對各種歧視，反對缺乏對人性的了解，反對偏見。反猶太主義是這三者的雛型。如果想要徹底終結反猶太情結，我們必須從根本著手。」*

這說法無懈可擊。但用歷史上的例子來鼓吹普世價值，往往會讓人忽略此歷史事件的獨特性。納粹試圖滅絕猶太民族，不只是一種極端的人類偏見，歷史上從來沒有發生過類似的事件。當安妮日記被改編成電影時（其實電影應該是改編自日記的舞台劇版本），《好萊塢報導》（*The Hollywood Reporter*）大力讚美它是「安妮最終的哲學」。這部電影告訴我們，「在許多人遭受迫害的同時，始終有一些人仍然維持他們的尊嚴。安妮證明，這個世界本質上始終是好的」。† 其實，安妮並沒有所謂的「最終哲學」，她的日記也沒有這麼令人感到安慰。不過《好萊塢報導》切實反映了奧圖的理想主義，以及百老匯及好萊塢製作人認為賣座電影該傳達的，簡單、正面的訊息。

奧圖設立了「安妮·法蘭克基金會」，旨在用「四海一家」的訊息對抗各種偏見歧視，而基金會也的確大力推廣這個理念：定期發行新聞報，在各級學校進行安妮·法蘭克教育課程，他們拍攝黑人

* *The Stolen Legacy of Anne Frank*, p. 177.

† *The Stolen Legacy of Anne Frank*, p. 178.

青少年被拒絕於舞廳門外，或土耳其移民在學校被霸凌的影片，並製作漫畫，分送四方。這些都不是壞事，但在進行這些活動的同時，集體受難的各種象徵也逐漸成為國家、民族或宗教認同的根據。這可能是肇因於缺乏歷史觀點或知識。

一九五〇年代，當我在荷蘭上小學時，歷史課上的是國家民族史，我們學到了許多民族英雄的事蹟：沉默的威廉（William the Silent）擊敗西班牙人，路依特將軍（Admiral de Ruyter）打垮英國人；荷蘭反抗軍雖然沒能打贏德國，但我們不能忘懷他們的英勇表現。曾經有一段時間，我天真的相信依林·碧莉潔（Irene Brigade）隻手拿下諾曼第海灘。現在歷史課已經不時興談這些英雄事蹟了。不只如此，學校連二十世紀之前的歷史都不教了。宗教教育，除了一些死忠的新教徒之外，也一併走出課堂之外。現在孩子學到的是各種性別、種族和性向歧視帶來的惡果。我們不再談英雄或聖人，更清楚受害人是誰。每一個荷蘭學生都知道安妮·法蘭克這位如聖人般的受害者。就這個層面來說，安妮的願望也實現了。荷蘭人張開雙手歡迎這位歷史上最知名的荷蘭受害者。

∽

奧圖·法蘭克在美國的頭號宣傳者，對安妮日記的詮釋和奧圖大相逕庭，是天大的不幸。梅耶·列文生於芝加哥，一戶立陶宛猶太移民家中。父親開了一家店，名為「裁縫師裘依」。梅耶從小就聰明，因此父母親努力工作讓他上學，但他們並不強調宗教教育。列文和奧圖·法蘭克一樣，都沒有接受猶太成年禮。但義大利孩子仍謔稱他為「凱克」（kike）或「嘻尼」（sheeny）等貶低猶太人的字眼，這讓他為雙親是中產階級下層的猶太人出身（*Yiddishkeit*）而感到羞

恥。葛拉佛表示，在某次受訪時，梅耶談到他有多痛恨「家中長者的羞恥感和自卑感，他們認為自己是無名小卒、沒社會經驗，又是猶太人」。

列文為他的猶太人身分苦惱多年，一直到他在一九四五年擔任記者，親眼看見德國集中營時，他才為這個身分找到目標。他在從布亨瓦德（Buchenwald）發出的電報中說：「我的心慢慢與他們的心相連，漸漸地能感同身受。」隨著時間推移，這樣的認同感也愈來愈強烈。列文覺得他應該要「為存活下來付出代價」，他要做為見證人，寫下身為猶太人的人生經驗。他在許多書中讓猶太人發聲，辛西亞·歐次克稱列文寫的是「猶太民族的特質」。但列文或許起步太早，在列文之後的梭爾·貝羅（Saul Bellow）、菲利浦·羅斯（Philip Roth）、伍迪·艾倫等，才讓大眾熟悉猶太人的聲音。列文講述自己重新找回猶太人認同的小說《尋根》（*In Search*），在美國沒有出版商願意接手，他只得自掏腰包，在巴黎出版。

雖說遭到被拒絕的打擊，但列文不久之後又找到新的啟示，找到更多讓猶太特質發聲的機會。他偶然發現了安妮日記的法文版，像是找到失散多年的家人一般。多年之後，當他在紐約州的高等法院和安妮的父親打官司時，他說安妮「和他抱著相同的熱情，希望真實地呈現這些人的生活」。他相信沒有幾個人可以和他一樣了解安妮，更別說是那些外族人了。後來他和奧圖取得聯繫，表示他願意在美國推廣這本書。他也認為這本書可以搬上舞台，而自願將它改編成劇本。奧圖對列文的熱情印象深刻，也就欣然同意。

以下，我就扼要地說明這個讓人悲傷的故事。日記在美國由雙日出版社（Doubleday）出版，列文刊登在《紐約書評》頭版的一篇精彩的書評，讓日記一炮而紅。但他的劇本卻被幾位製作人拒絕，

認為不適合商業舞台劇演出。莉莉安・黑爾曼（Lillian Hellman）遊說奧圖，讓另外兩位非猶太人的知名好萊塢編劇來改寫劇本。最後是由和法蘭克・卡佩拉（Frank Capra）合作而知名的夫妻檔劇作家法蘭絲・古德利希（Frances Goodrich）和亞柏特・哈克特（Albert Hackett），寫了一齣溫馨正面、充滿歡笑和淚水的舞台劇。描寫恰巧身為猶太人的一位活潑有朝氣的少女，但沒有特別強調她的猶太身分。納粹政權雖然奪走了她的生命，卻沒有辦法抹去她寬容和善意的訊息。其他的就是演藝圈歷史的範疇了。

對列文來說，這不只是個人事業上的挫敗，更是史達林分子、百老匯商人、缺乏認同的猶太人共謀竊取他真實的猶太聲音。他認為黑爾曼是頭號史達林分子。在她一手操控下，安妮被奪去了猶太身分，成了進步式國際主義的愚蠢宣傳，打擊所有民族情感，特別是錫安主義。導演葛森・凱寧（Garson Kanin）就是強行讓安妮成為美國式感傷的百老匯商人。那位缺乏認同的猶太人自然就是奧圖了，他用空虛的普世價值遮掩了他和女兒的真實身分。

而列文則漸漸開始視自己為安妮的分身，甚至將自己變成安妮。他將贊助古德利希和哈克特的好萊塢製作人，比做奪走猶太人事業的納粹分子。列文說，「無理的蔑視造成安妮和其他六百萬人死亡」，也「扼殺了」他所寫的劇本；「在生還者之間，有人有一股不由自主的衝動，將當年自己的遭遇加諸他人身上」。這最後一句話講的自然就是奧圖了。他又說：「你女兒若地下有知，一定會因為你對她的遺作所做出的不義之舉而哭泣。」列文接著用「華沙猶太聚落反抗軍」的方式對抗這齣百老匯製作。他控告奧圖違約，卻沒有成功。接著他要求賽門・維森塔（Simon Wiesenthal）調查奧圖在奧許維茲期間的行為，但維森塔沒有答應。

以上發展讓人難過，卻也沒能啟迪人心。葛拉佛和梅尼克都寫了列文的遭遇，雙方的不同之處，在於葛拉佛像是個歷史學家，而梅尼克則衷心認同他筆下英雄的陰謀論。葛拉佛並不是不同情列文的遭遇。他一方面認為列文的劇本的確較為貼近安妮日記的原文和精神，另一方面卻駁斥列文的百老匯商人、史達林追隨者、缺乏認同的猶太人的陰謀論。他把故事的發展歸因於一九五○年代的氛圍。百老匯製作人想要提供戰後大眾迫切需要的振奮人心的題材，許多美國猶太人急於「歸化」，戰後被迫對德國友善的壓力，以及左派陣營打破反共產主義的需求。葛拉佛認為，當時的時代背景加上列文自己的「不智之舉」，讓列文的劇本不受重視，模糊了「他為了讓大眾重視、了解猶太人在歐洲的遭遇，所付出的努力」，這對列文算是中肯的評論。

　　梅尼克則認為批評者對列文有失公允。對列文和梅尼克來說，黑爾曼是最不受歡迎的人士，也是策劃整個陰謀的首腦。梅尼克是從黑爾曼和各人物的相關性將她定罪。大家都知道史達林的蘇聯政府是反猶太人的，黑爾曼一度支持史達林政府，而且是個「徹頭徹尾缺乏自我認同的猶太人」，因此梅尼克推論，黑爾曼必定是史達林在百老匯的特務。梅尼克細數了史達林迫害猶太作家的事蹟，接著主張：「就在黑爾曼進行她對梅耶及安妮日記的陰謀時，史達林也在同時間開始執行他最惡名昭彰的反猶太攻擊，以『一九五三年醫生計畫』的代號執行。」

　　黑爾曼的確是共產主義者，對錫安主義沒有興趣，為人也許苛刻、報復心強，對真相如何並不在意。根據許多研究，包括葛拉佛的著作，她對安妮・法蘭克的舞台劇參與不多。其實她本人婉拒了改編安妮日記為舞台劇的劇本邀約，她說：「我覺得這本日記是很

重要的歷史文獻，大概會永垂不朽，但我絕對不適合來改編這個劇本。就算我真的寫了，這齣戲大概也會因為太沉悶，上演一天就下檔了。你應該要找一個比較樂觀開朗的人。」* 這顯示了她對演藝事業的洞見，而不是對自己的種族感到羞恥或擁護史達林主義。她和古德利希及哈克特交情不錯，所以他們也曾徵詢過她對劇本的建議。根據兩位編劇的說法，她在劇本結構上給了許多有用的建議。

的確，蘇聯政府否認猶太大屠殺的歷史獨特性。古德利希及哈克特的劇本對這點輕描淡寫地帶過。劇中很明確的指出，猶太人是受害者，而死亡集中營是他們最終的目的地。但安妮的台詞卻包括這句：「我們不是唯一承擔苦難的人。」列文視這為黑爾曼干預的證據，因為她在回憶錄《改變初衷的畫作》（*Pentimento*）中也說了一模一樣的話。梅尼克也非常憤慨地指出這點。這句話的確在《改變初衷的畫作》中出現過，但卻不是出自黑爾曼之口，而是黑爾曼聲稱曾和自己演出對手戲，一位杜撰的反抗軍女英雄茱莉亞的一段台詞。「茱莉亞」告訴「莉莉安」（故事發生在一九三〇年代末期，也就是猶太大屠殺之前），她會出錢幫助納粹政權的受害者。「猶太人嗎？」黑爾曼問道。茱莉亞回答說：「大概一半是猶太人。另外一半是受到政治迫害的人，社會主義者、共產主義分子、天主教異議分子。猶太人不是唯一受到苦難的人。」就這上下文來說，茱莉亞當然沒說錯。

假如真要追究到底是誰讓一九五〇年的舞台劇版本沾染了「修正主義」的影響，應該是導演葛森·凱寧的史達林論調，凱寧又是另一位被列文拖出來指責是仇視自身民族認同的猶太人。導

* 引用自 *Frances and Albert*, 這是一本關於 Frances Goodrich and Albert Hackett 尚未出版的手稿，作者是 David Goodrich.

演堅持拿掉彼得·馮·丹（Peter van Daan）的一句台詞，他們之所以遭遇這樣的不幸「只因為我們是猶太人！只因為我們是猶太人！」他告訴古德利希及哈克特，把原本莊嚴有格調的傳統光明節歌曲〈馬奧茲徒爾〉（Ma'oz Tzur），換成輕鬆活潑的〈喔！光明節！〉（Oh, Hanukah!）。對於安妮說猶太人在各個年代都遭逢苦難，凱寧批評說「是很難搬上檯面的辯詞。從古到今，有多少人因為他是英國人、法國人、德國人、義大利人、衣索匹亞人、信奉穆罕默德的人、黑人而受到迫害」，這話完全偏離重點，讓人質疑他到底有沒有仔細看過安妮的日記。

列文的版本從來沒有搬上舞台，因為日記的版權在奧圖手上。這實在是令人惋惜，因為今天我們永遠無法得知，他的版本是不是更能加深大眾對猶太大屠殺的了解。我想當年百老匯製作人和奧圖的判斷是正確的，古德利希及哈克特的劇本確實比較能被大眾接受，但這不代表這個劇本比較優秀。深度是一種相對的概念。舞台演出可以效果卓著，但結果是好是壞卻很難說。古德利希及哈克特的舞台劇讓德國觀眾感同身受，而之後的美國電視肥皂劇《猶太大屠殺》（Holocaust）則讓年輕的一代震撼。觀眾之所以動容，正是因為他們能夠認同這些受難者的角色，但對他們的命運自然是難以體會。好萊塢電影在國際間賣座，正是因為他們強調的是角色的性格，而不是角色的處境。在這種情況下，文化和歷史真實性難免被打了折扣。但在我來看，讓德國觀眾認同猶太受難者，比教導他們怎樣才是好猶太人要好多了。這樣的認同可能會讓人陷入自怨自艾，但至少可以讓人或多或少了解過去所造成的錯誤。

我不確定列文的版本是不是較古德利希及哈克特的更忠於原著。我只讀過列文最新出版、經過大幅修改的版本，文字累贅，

通篇說教。要重塑當年阿姆斯特丹密室裡的氣氛絕非易事，八個飽受驚嚇的人用德文、荷蘭文以及不流利的荷蘭文（安妮在日記裡模仿了這個口吻）爭論各種事情，包括猶太人問題（the Jewish Question）。但我覺得下面這段奧圖和妻子艾迪絲（Edith）的對話令人難以置信：

> 法蘭克太太：奧圖，我們沒有好好教育我們的孩子。我們自己所知不多，而他們知道的又更少了。或許上帝要讓我們這個民族消失，因為我們沒有達到祂的期望。

> 法蘭克先生：我們教導孩子信上帝。在我們那個年代，這已經很難得了。我們從來不為外在形式所蒙蔽，艾迪絲。

> 法蘭克太太：奧圖，我們並沒有真正愛上帝。說來奇怪，自從來到這裡，我愈來愈感受到祂對我們的愛。

這顯然是列文想要他的角色們所說的話。法蘭克太太雖然比較自由派，但和先生相比，還是比較虔誠。但這段對話讀起來比較像是列文自己腦袋裡的對白。他直到年紀大了才「了解」宗教。當奧圖造訪紐約時，列文帶他來到他的聚會所（synagogue），希望奧圖能和他一樣發現猶太教。至於德國生意人馮·丹先生，在列文的版本中，一下像是個友善的拉比 *，一下又像猶太肥皂劇裡面的人物。當他的兒子彼得問他，為什麼只有宗教可以幫助我們分辨是非對錯，他訓誡道：「這在我們的傳統裡就是這樣。猶太人的傳統。親愛的孩子，這世上每個人都有做自己的權利，而我們有當猶太人的權利。」這讀起來同樣像是列文抒發他的宗教情懷，而不像是日記中所描述的

* 譯按：拉比（rabbi）是猶太教領袖，負責解經的人。

馮·丹。

假如說古德利希及哈克特矯枉過正，拿掉了法蘭克一家和馮·丹一家人的猶太特質，那列文則過猶不及。說到底，這些人在慶祝基督教聖尼可拉斯節（Saint Nicholas，這個節日在荷蘭沒有重要的宗教地位）時，比慶祝猶太光明節來得更有興致。其實奧圖曾經想要給安妮一本新約聖經，讓她明白光明節的重要性。馮·丹先生的豬肉香腸是密室菜單上最令人期待的一道菜。* 關於猶太大屠殺是史無前例這一點，列文並沒有錯，但硬是把這些角色變得更像虔誠的猶太教徒，卻不是說故事的好方法。因為納粹反猶太主義令人害怕的其中一點，是這和你是否像猶太人，或是想成為猶太人都沒有關係，只要有猶太人血統，他們一個都不會放過。這正是列文所反對的事物的核心。列文痛恨像奧圖一樣的人，在他看來，這些人不願意成為好猶太人。他譴責奧圖讓自己融入周圍的社會。時至今日，列文的支持者仍然延續列文對奧圖等人的猛烈攻擊。與其說這些攻擊是因日記本身而起，不如說是和階級以及「認同」政治情結有關。

梅尼克在書中前言說，除了史達林的國際主義宣傳外，有更多原因在劇中抹去安妮「效忠猶太人」的精神，「有其他同樣糟糕的商業和歸化主義（assimilationism）因素」，而整部書都建立在這個論調上。梅尼克首先論證史達林主義和歸化主義同樣糟糕，他引用列文的話，批評願意歸化、融入周遭社會的人患有「心靈癌症，且癌細胞不斷增生，是我們同胞埋藏在靈魂深處，不可告人的祕密」。

除了美國之外，歸化主義特別要批判的對象，是富裕的德國猶

* 譯按：猶太教經典中並不包含新約聖經。猶太人所吃的肉必須經過特殊的宰殺儀式，稱為 kosher。馮·丹先生不是猶太人，他的豬肉香腸也肯定沒有經過這些儀式。

太人。大家長久以來一直對德國猶太人的觀感不佳，因為他們寧願和來自東歐、貧窮、篤信宗教的移民和難民猶太人劃清界線。他們認為這些「東方猶太人」（Ostjuden）是社會失敗者，徒然敗壞猶太人的名聲。接著許多有幸生在英美、融入當地社會的猶太人，在希特勒試圖滅絕他們不幸的同胞時，拒絕伸出援手。當年瓦特·立普曼（Walter Lippmann）甚至連一篇關於迫害猶太人的專欄文章都不肯寫。這是最廣為人知、也是最令人遺憾的例子。我們可以理解某些猶太人的怨懟，但當對德國猶太人的怨懟變成一種偏執的時候，如包括梅尼克在內，最近對這個官司的一些評論，也就沒有理性討論的餘地了。

近年來在美國，有愈來愈多人開始強調自己的少數族群身分認同。這是很正面的發展，多元文化是件好事。那些想要依循傳統和祖先宗教信仰的猶太人，也是這個趨勢的推手。但我們沒有任何理由去譴責那些選擇不這麼做的人。想要融入當地社會，不一定就是在詆毀自己的民族認同。因為父母的猶太血統感到羞恥的，不是奧圖·法蘭克，是列文。事實上，那些像法蘭克一家人一樣，無法像普通德國人善終的人，他們本身沒有錯，錯的是希特勒。認為他們是因為沒有做個好猶太人，而受到上帝的懲罰，是把上帝當作納粹分子看了。若法蘭克太太真的說過這些話，她或許是一時糊塗；但若這些話是列寧編造的，就太不像樣了。

安妮日記的三個舞台劇版本中，受到最少批評的是百老匯凱瑟曼所改寫古德利希和哈克特的版本。這個版本犀利地呈現了歷史觀點。凱瑟曼讓安妮在納粹發現他們的藏身之處前，說了這句很有名，暗示著從此無力回天的台詞——「無論如何……」（in spite of everything...），這個設定更增添了諷刺的意味。藝評家對目前這個

版本的寫實程度都大為讚賞，有個標題說這版本是「暗黑的安妮·法蘭克」，這評論很有道理。但我們在指責五〇年代為濫情而沾沾自喜的氣氛前，我們也得檢討一下自己。飾演馮·丹太太的琳達·拉芳（Linda Lavin）在接受查理·羅斯（Charlie Rose）採訪時說：「有些演員在謝幕之後哭著回到化妝室。我有時擁抱朋友，有時擁抱那些來告訴我們自己不幸遭遇的陌生人。我們了解他們的遭遇，因為我們剛在台上演了，而他們為我們擔心受怕。」

不過，他們所經歷的畢竟只是舞台表演。理查·左林（Richard Zoglin）在《時代》雜誌所寫的劇評中，說安妮的日記是「一場集體抒發悲痛的儀式」。今年十二月，我前往觀賞本劇時，我的確和現場觀眾一起「集體分享」了這樣的氣氛。我愈是看到人在這樣的場合抒發因「認同」所帶來的悲痛，我愈是敬佩奧圖·法蘭克如此維持自身的尊嚴——他或許有些天真，但他能將個人的悲慟昇華為具有普世價值的精神與行動，著實讓人肅然起敬。

8

德占時期的巴黎
——甜美與殘酷

愛蓮娜·蓓爾（Hélène Berr），二十一歲，就讀索邦大學（Sorbonne）
英語文學系：

> 一直到今天我才真的有放假的感覺。天氣很好，昨天的一場暴
> 雨讓空氣清新。鳥兒在唱歌，像是波爾·瓦勒利（Paul Valéry）
> 筆下的早晨。從今天開始我要戴上黃星。這些是我目前生活的
> 兩面：青春、美好、有趣，就像這個清爽的早晨。另一方面則是
> 這枚黃星所代表的，野蠻、醜惡。*

菲利普·尤利安（Philippe Jullian），二十三歲，藝術家，文壇明
日之星：

> 剛看完杜斯妥也夫斯基的《窮人》（*The Poor Folk*），覺得自己
> 就像是其中的一個角色。三年前我著迷於普魯斯特時，也這麼
> 覺得。用自身處境來看崇拜的作家的作品，我總會在其中找到
> 自己的影子。我怕再也找不到能讓我沉浸於其中的偉大作品。
> 看完巴爾札克、普魯斯特、杜斯妥也夫斯基，還有英國作家的

* *The Journal of Hélène Berr*, translated by David Bellos (Weinstein, 2008).

作品之後，還有什麼可以讀的呢？……

這些可憐的猶太人，衣服上總是黏著黃星，真是難看。*

　　巴黎，一九四二年六月八日。同樣的地點，同樣的日期，兩本不同的日記，兩樣情。兩位皆出身中產階級，但蓓爾的家世較尤利安顯赫：她是巴黎人；他則來自外省波爾多。她的父親雷蒙·蓓爾（Raymond Berr）是個有名的科學家，經營一家頗大的化學公司；他的父親西慕內（Simounet）則是位貧窮的退役軍人，菲利普覺得臉上無光，因此從了外公的姓氏。外公卡密耶·尤利安（Camille Jullian）是研究高盧人的知名歷史學者。菲利普是同性戀，野心勃勃，他的日記裡驕傲地描述他和尚·寇克多（Jean Cocteau）等人共進晚餐的情景。†但對愛蓮娜來說，美好的傍晚是聽貝多芬三重奏，或是和她索邦大學的朋友一起討論濟慈（Keats）的詩。但他們之間最大的不同，卻是德國占領者強加在他們身上的：她是猶太人；他不是。

　　愛蓮娜並沒有刻意強調自己的猶太人身分。相反的，蓓爾一家人對宗教不熱中，她和一般法國人沒兩樣，覺得自己是法國人更勝於是猶太人。在一九四三年十二月卅一日的日記中，她寫道：

　　　　當我使用「猶太人」這個字眼時，我其實是言不由衷。因為對我
　　　　來說，並沒有這種分別。我不覺得自己和別人有什麼不一樣，我
　　　　從來沒想過自己是另外一群人的成員。這大概就是為什麼我覺
　　　　得這麼難熬，因為我根本不懂這是怎麼一回事。

她所指的煎熬，包括每天遭受到的羞辱，隨時擔心會被流放、凌遲、

*　　*Journal, 1940–1950* (Paris: Grasset, 2009).

†　　尤利安一輩子熱愛英國文學，他之後為奧斯卡·王爾德（Oscar Wilde）寫了本傳記，在 1967 年出版，頗受好評。

甚至虐死,眼睜睜地目睹自己的父親被拖往集中營(因為他沒有把黃星縫在西裝上,而是用別針固定),母親們被迫和自己的孩子們分離,親朋好友無故失蹤。尤利安的日記裡沒有這些。這並不是說他是納粹同路人,而是他把注意力放在別的事情上。他在一九四三年十二月寫道:

> 今天是星期一。(我朋友)克萊利瑟和葛雷帝回到巴黎,打扮得光鮮亮麗。和葛雷帝共進午餐,一切都非常「自然」……我去店裡找到了有我版畫的李爾克(Rilke)詩集,整體來說我蠻失望的。不過他們的質感很好,我開心大叫。

讀著尤利安的日記,讀者們大概以為戰時的巴黎生活和承平時期相去不遠。他很少提到德國人。雖然糧食短缺,但一位關係良好的年輕藝術家,總是能夠參加菜色頗豐的晚宴。

雖說尤利安並不能代表廣大的法國民眾,但大體而言,對那些沒有佩戴黃星的人來說,的確是可以無視於蓓爾家族受到的折磨,日子照過。和納粹占領下的其他歐洲都市不同,納粹占領政府刻意要讓巴黎的生活看起來一切照舊。法國名義上是由法國維奇(Vichy)政府統治,而德國的官方政策是儘量鼓勵藝文活動,只要他們不要和德國立場有所衝突。他們派遣對法國友善的管理者,如德國「大使」奧圖·阿貝茲(Otto Abetz),來到巴黎大力扶持法國作家和藝術家。

赫柏·馮·卡拉揚(Herbert von Karajan)在巴黎指揮德國國家劇團(Deutsche Staatsoper)演出。戰爭期間寇克多的劇作照樣上演。尚保羅·沙特(Jean-Paul Sartre)和西蒙·波娃(Simone de Beauvoir)照樣出版他們的著作,而德國官員也前往觀賞沙特的劇

作。德國文宣部的首腦傑哈德·黑勒（Gerhard Heller）則大力扶持作家亞柏特·卡謬（Albert Camus）。在德國監控下，法國電影蓬勃發展。沙特和卡謬也為反抗軍發聲。和納粹合作的法國人日子就更好過了。正如同羅伯特·帕森頓（Robert Paxton）在《合作與反抗》中所言，對這些人來說，「德軍占領期間的巴黎生活是多麼甜蜜美好」*。

有極少數人從一開始就抵抗德國政權。有些篤信宗教，有些是戴高樂的死忠支持者，有些是堅定的左派分子，有些則是無法忍受被動不反抗的人。† 藝術史學者艾格涅·翁蓓特（Agnès Humbert）並沒有篤信宗教，但她恰巧符合後面三種人。她和人類博物館（Musée de l'Homme）的同事組織了法國第一個反抗團體，成員包括詩人尚·卡素（Jean Cassou）。她那扣人心弦的戰時回憶錄在二〇〇八年首次以英文出版‡，是在戰後以札記形式重組寫成的。

她憶起一九四〇年八月和卡素的一段對話：

> 我脫口說出來意。我說，我要是不能做點什麼，或是表達我的感受，真的覺得要發瘋了。卡素坦言，他也有同感，和我一樣害怕。唯一的解決之道是我們一起行動，和十個想法相同的同志聯合起來，人不用多……我那時並沒有多考慮我們的行動會有什麼實質效果，只要能讓我們保持理智，就算是成功了。

一九四一年，翁蓓特與組織裡大部分的成員都被逮捕，其中大多數都沒能熬過德國監獄和勞動營。翁蓓特抱持著左派理想的使

* *Collaboration and Resistance: French Literary Life Under the Occupation*, edited by Olivier Corpet, Claire Paulhan, and Robert O. Paxton (Five Ties. 2010).

† 共產主義者是最有組織的反抗者，但他們是在 1941 年初蘇聯被攻擊之後，才開始活躍。

‡ *Résistance: Memoirs of Occupied France*, translated by Barbara Mellor (Bloomsbury).

命感，非常勇敢。當時完全沒有德國會戰敗的跡象，她的行動對絕大多數努力讓日子照舊的法國人來說，大概非常不切實際。德國人刻意對巴黎實行寬鬆政策（只適用於非猶太人），在華沙及明斯克（Minsk）則相對嚴厲許多。此時被動接受寬鬆政策或許不是最有尊嚴的做法，但至少可以理解。

戴高樂將軍在一九四四年凱旋回到法國。他告訴同胞們，天底下只有一個「不朽的法國」，而所有的愛國志士都已起身反抗納粹侵略者。戴高樂因為這些言論受到熱烈歡迎，但其實這都只是神話。但複雜的真相卻要等到美國史學家羅伯特·帕森頓發表許多關於維奇政府的研究之後，才慢慢浮出檯面。今天多數法國人已明白當年的合作、妥協及英雄式的反抗，並不如原本所認為的太平無事，但當談到戰時巴黎表面上的承平景況，卻還是讓人感到震驚。

法國攝影師安德烈·祖卡（André Zucca）並不是個納粹分子，但他對德國卻也不特別覺得有敵意。史學家尚皮耶·阿傑瑪（Jean-Pierre Azéma）在祖卡讓人動容的攝影集《德軍占領之下的巴黎人》（*Les Parisiens sous l'Occupation*）§的前言中寫道，祖卡「實在稱不上是對猶太人友善的最佳表率」。祖卡只是想要延續他在戰前的生活，讓自己的作品刊登在最好的雜誌上。而當時刊登最先進的德國阿格法彩色攝影技術（Agfacolor）照片的雜誌，恰好是德國的宣傳雜誌《訊號》（*Signal*）。去年，這些世人已遺忘的照片在巴黎市歷史圖書館（Bibliothèque Historique de la Ville de Paris）展出時，媒體反應相當不悅。這些「讚揚占領者」、「強調被占領國家的美好生活」的照片，怎麼能夠「不經任何解釋」就展出呢？

§　Jean Baronnet, *Les Parisiens sous l'Occupation: Photographies en couleurs d'André Zucca* (Paris: Gallimard, 2000).

或許展出單位是該多附上一些說明，但這些照片確實對許多事情避而不談。我們沒有看到任何人群集結的場景。唯一看到的是一個非常模糊的影像，一個佩戴黃星的女子走在黎沃里大道（rue de Rivoli）上。沒有雜貨店貨架半缺貨、店前仍大排長龍的照片。猶太人在被用運送牲畜的火車運往東方前，暫時被關在巴黎附近環境骯髒的德涵希（Drancy）集中營，而這裡自然也沒有這個集中營的照片。但祖卡那運用當時高階阿格法彩色底片拍出的照片裡，仍然透露許多訊息。對現代觀者來說，這些照片特別令人不舒服，因為它們故意刻畫出一切如常的氣氛，當許多恐怖的事情正在街坊角落發生時，日子仍然照舊。

　　我們看到老太太們在皇家宮殿（Palais-Royal）的花園裡打毛線。我們看到香榭麗舍大道上的咖啡館內，擠滿了穿戴整齊、啜飲著餐前酒的巴黎人。我們看到年輕人泡在塞納河裡。我們在隆翔（Longchamp）賽馬場內，看見打扮入時的仕女，戴著精緻的帽子（當時正是一九四三年八月，是猶太人被大批撤離的尖峰時刻）。街道異常的冷清，不見車輛，而穿著制服的德國男男女女不時出現，喝著咖啡，走進地鐵站，在軍樂團中演奏，向凱旋門附近看不見的士兵敬禮。不過這些照片給人的整體印象，仍然是一個民族過著法國人所謂的「儘量撐下去」（se débrouiller）的生活。

∞

我們或許不願意承認，但對一些法國男女來說，德軍的占領行動其實為他們創造了新契機。很明顯的，那些「合作者」的日子確實很好過。但派翠克・布桑（Patrick Buisson）近日出版的兩冊新書的第二冊《1940-1945 情色的年代》卻揭露了巴黎占領期間令人震撼的

一面。許多法國女性在為數眾多的德國軍人身上，找到宣洩的出口，包括不願受到傳統中產階級權威束縛的年輕女性、對浪漫愛情故事仍心生嚮往的老小姐、寡婦、單身女性、婚姻不幸的婦女等。*布桑並不是要我們讚揚這數以萬計進行「平行合作」的女性，他的目的是要人了解這些女性複雜的動機。

他對那些靠著和德國人的關係，或是靠德國情人往上爬的電影明星、時尚名流、晉升上流社會的人，十分不屑一顧，包括阿樂緹（Arletty）、香奈兒、蘇西·梭利德（Suzy Solidor）等等。但他對那些在戰後報復這些女性的男人也不留情面。男人將這些女性赤裸裸地遊街示眾，剪掉她們的頭髮，在她們身上刺上納粹的標記，讓眾人對她們謾罵恥笑。布桑寫道：

> 當德軍戰敗、或是即將戰敗之時，他們以這些無助的「德國佬婊子」作為新的攻擊目標。他們藉此展現自己大部分的時候都伸展不出的男子氣概。

特別是對那些沒有生在戰時的人而言，從後世的眼光來看，很容易用簡單的道德標準評價人在德軍占領期間的行為。但若親自讀著當年法國戰時的信函、文件、書籍和照片，如二〇〇九年春天紐約圖書館舉行的展覽，會讓人更為謙卑地看待整件事。這些文獻在昏暗的燈光下不容易看得清楚，幸好我們有《合作與反抗》一書可供參考。本書不完全是展覽畫冊，但包含了大部分的展出內容。我們從書中可以看到許多證據，證明時人的勇氣、懦弱，以及片面的妥協。這本書幫助我們了解在納粹政權下生存的艱辛，特別是在巴

* *1940–1945 Années érotiques: De la Grande Prostitution à la revanche des mâles* (Paris: Albin Michel, 2008).

黎這個刻意維持門面、鼓勵妥協的城市裡。

居民想要繼續生活，作家想要發表作品，藝術家想要繼續畫畫。在其他納粹占領的國家裡，除了合作或是進行地下活動之外，沒有其他選擇的餘地。正因為在法國有更多的自由，人也面臨了更多道德抉擇，情況更為複雜。正如帕森頓所言：

> 我們要小心，不要將當年法國作家、編輯和出版社對這些危機的回應，簡單地分為「合作」或「反抗」。這是我們後知後覺所建構的框架。

舉寇克多為例。他和攝影師祖卡一樣，認為自己是「不帶政治色彩」的。他認為法國社會自十九世紀末起流行的「恐德情結」，不過是一種偏執的表現。但法國法西斯分子卻指責他是個墮落的同性戀者，敗壞法國道德風氣。惡名昭彰的合作者，如皮耶·德侯·拉侯謝（Pierre Drieu La Rochelle）以及羅伯·布拉斯拉（Brasillach），說他是「猶太化」（enjuivé）分子。而寇克多則瞧不起維奇政府，說他們是一幫「犯罪集團」*。

然而另一方面，寇克多卻也經常出沒德國文藝沙龍，和頗有文化涵養的德國官員，如作家恩斯特·容格，在美心（Maxim）用餐，他也大為讚賞希特勒最喜愛的雕塑家阿諾·貝卡（Arno Breker）的大理石雕像，展現亞利安男性氣概。他聲稱，藝術家的情誼比粗俗的愛國情操表現更可貴。寇克多在戰前即已結識貝卡，對他來說，讚美貝卡正是對他所謂心胸狹窄的大法國主義的一種反抗。除此之外，寇克多熱愛派對。而在里勒大道（rue de Lille）上的德國學院

* See p. 574 of Claude Arnaud's superb biography, *Jean Cocteau* (Paris: Gallimard, 2003), which deserves an English translation.

（German Institute）所舉辦的派對總是排場奢華，即便許多與宴者風評不佳。

另一方面，寇克多並沒有反猶太情結。他盡一切努力營救身陷德涵希集中營的詩人朋友馬克斯・雅寇（Max Jacob），可惜沒有成功。雅寇在一九四四年死於集中營。努力經營和容格、貝卡或德國學院主任卡爾・艾沛廷（Karl Epting）等人的關係，也有其他好處。有了他們的支持，就可以避免激進的法國納粹分子的干預。為寇克多寫傳的克勞德・阿諾（Claude Arnaud）說：「一九四一年春天，極端主義的媒體開始攻擊寇克多，貝卡『主動』告訴他，『在緊急狀況時，有直接和柏林聯絡的特殊管道』。」

寇克多和年輕藝術家菲利普・尤利安一樣，並不能代表在納粹統治下的多數法國民眾。但就像他大多數的同胞一樣，他只是在努力求生存（*débrouillard*）。他既不是英雄，也不是什麼卑劣之人，他不過是去適應艱困的環境。其實，僅僅是想要繼續從事寫作、拍電影或寫詩，雖然也帶了點縱情私欲的成分，本身也是一種反抗的表現。阿諾關於這段時期的研究向來被認為是十分細緻，他說這是法國藝術家和演藝圈人士在德軍進駐巴黎之後最普遍、或許也是最能自圓其說的態度：

> 戲院及夜總會得重新開張，讓德國人知道法式生活是堅毅、甚至是優越的。他們繼續讀詩、劇院上演悲劇、開懷大笑，讓德國人知道法國人沒有被擊垮。繼續熱情、寫作、跳舞、表演，以蓋過行軍隊伍的踏步聲，證明生命的力量遠勝於死亡的軍隊。

就算並不是所有的法國藝術家都抱持這樣的態度，至少寇克多的確是如此相信。然而無論他有多努力地試著在這非常時期過

著正常的藝術家生活，即便在他眼中，某些方面戰時藝術家們的生活也顯得奇怪。他在戰時最喜歡去的一個地方是在維耶優街（rue Villejust）上的妓女院克列柏之星（L'Étoile de Kléber）。老闆畢里夫人（Madame Billy）交遊廣闊，歌星艾迪特・皮雅芙（Edith Piaf）曾在她那兒住過一段時間，電影演員米凱・西蒙（Michel Simon）以及莫里斯・謝法利（Maurice Chevalier）是她的常客，女演員米絲亭潔（Mistinguiett）則和她養的小白臉經常泡在一塊兒。他們經常有好玩的對話。皮雅芙經常獻唱，換取晚餐。從黑市買來的食物味道鮮美。對寇克多而言，這是艱困時刻的避難所。

不只是寇克多及他藝術圈的朋友，德國官員（當然他們總是換上整齊的平民衣裳）也是常客，就連德國祕密警察，也因為刑求室就在附近羅利斯頓街（rue Lauriston）上，而不時造訪。假如這個組合還不夠奇怪的話，甚至法國反抗軍也常是畢里夫人的座上賓。偶爾也會有不愉快的狀況，譬如說德國警察認為有猶太人混雜其中，這時候所有的法國來客都得脫褲子接受檢查。作家羅傑・裴瑞飛（Roger Peurefitte）說，此舉讓在場男性群情激憤，只有寇克多非常享受這個過程。

這些在克列柏之星發生的場景與一般情況相去甚遠，但就和祖卡的照片一樣，它們透露戰時巴黎的某個面向，這在其他遭納粹占領的歐洲城市是難以想像的。有些人可能會認為，藝文人士如沙特和寇克多等人，繼續出版書籍、上演劇作、拍攝電影等，並沒有真的反抗德國統治，反而是一種合作妥協，因為他們幫助德國維持一切如常的門面。但正如同帕森頓及其他人所指出的，這中間有非常多灰色地帶，包括個人交情凌駕政治原則之上，反抗行動交雜著各種妥協。舉例來說，卡謬的作品是由與德國妥協合作的出版社加利

瑪（Gallimard）出版，但他同時也是地下反抗雜誌《戰鬥》（*Combat*）的編輯。

<p align="center">∽</p>

但對愛蓮娜·蓓爾來說，一切都非常明確。身為一個猶太人，她本人或許並不覺得和其他人有所不同，她的感受對她的敵人來說沒有差別。對她來說，除非情況變得非常糟糕，努力讓日子一如往常，就是在維護她的個人尊嚴。維奇政府在一九四二年頒布新法，讓她沒辦法繼續攻讀公務員學位（*agrégation*），但她仍繼續寫關於濟慈的希臘主義的博士論文。命運更捉弄人的，是她堅持不願離開故鄉巴黎。當時有關當局告訴她的家人，只要她們願意搬出巴黎，就會將她父親從德涵希集中營釋放。她在一九四二年七月二日的日記中寫道，離開就代表「放棄了尊嚴」，逃走就代表失敗。這也是為什麼她認為「錫安猶太復國運動」不值一提，因為這些人「十分不智地中了德國人的圈套」。唯一有尊嚴的做法是反抗；逃走代表「我沒有和其他法國人站在同一陣線」。

許多人好心勸說蓓爾一家逃走，但愛蓮娜認為「這些人不明白，我們和他們一樣，覺得離開這裡就像離開家園。他們不了解我們內心的想法，覺得我們註定就是要被流放。」在所受到的各種羞辱中，這大概是她感受最深的一項：即便是對她心無敵意的法國同胞，也認為她的譜系淵源讓她和他們不一樣。僅僅是因為猶太人身分而和這個社會隔離，經歷各種折磨，對她來說這不但殘酷，更是莫名其妙。若是她對這件事讓步，就是一種懦弱的表現。

不過同時這種欲加之罪卻也讓猶太人更為團結。一九四二年猶太人被強迫佩戴黃星，她覺得這真是野蠻，當下第一個反應是拒絕。

但在一九四二年六月四日，她有了不一樣的想法：「現在我覺得和那些佩戴黃星的人比起來，不佩戴才是懦弱的表現。」她接著說：「假如我真的要佩戴黃星的話，我一定要讓自己非常優雅、有尊嚴，讓大家看到。任何最勇敢的行為我都願意做。今天晚上，我相信佩戴黃星才是真正的勇敢。」

其實，愛蓮娜是少數從一開始就反抗的勇士。她在一九四一年加入一個幫助猶太小孩不要被強制離境的組織。儘管她自身家庭處境日益艱困，但她很快就明白，人性可以是多麼殘忍：一位母親被拖往集中營，只因為她六歲的孩子沒有佩戴黃星；一九四二年七月，一萬五千名猶太人在被解送至死亡集中營之前，被關在巴黎自行車競技場裡五天，沒水、沒電、沒廁所、沒食物。* 尤利安的日記中，至少在正式發行的版本中，完全沒有提到這個惡名昭彰的事件。

愛蓮娜總是在擔心親朋好友的安危，也操心她暗中照顧的孩子們。她有時候也很渴望過過正常人的生活，就算是短短幾分鐘也好。一九四二年九月七日，她來到大學的圖書館：

> 我好像是來自另一個不一樣的世界。我碰到了安德列·布德留、愛琳·葛莉芬，還有珍妮。我們一起去了歐迪翁街，然後去了克林克斯克（Klincksieck）的書店，又去了布德（Budé）的書店。然後我們一起回到我家，和德妮絲一起喝茶，聽舒曼的鋼琴協奏曲和莫札特的交響曲。

這些讓人想起昔日生活的時光愈來愈少了。到了一九四三年，那些被當局迫害的人，以及被認為沒有威脅的人，兩者的待遇、生活變得天差地遠。但她並非因為反抗者及妥協者之間的差別而不安。愛

* 當時的確有一個廁所供上萬人使用，其中有許多老弱婦孺，這個廁所有或沒有，大概也沒什麼差別吧。

蓮娜感受最深的，是她周圍那些衣冠楚楚的人所投以漠然的眼神與高高在上的態度。讓她最難以置信的，是大家竟然對問題視而不見，這也是她決定要寫日記的原因。一九四三年十月十日，她寫道：

> 每一分、每一秒，我痛苦地體認到，<u>其他同胞不知道</u>，甚至不願意去想別人所受的折磨，而這正是他們其中某些人造成的。而我仍然咬著牙，努力<u>說出事情的真相</u>。因為這是責任，這大概也是我唯一能做到的。

一星期之後，愛蓮娜和一位學生時代的好友一起走到地鐵站，朋友不是猶太人，「生活在一個和我們完全不同的世界！」這位名叫布雷納的朋友，剛從安西湖（Lake Annecy）度假回來。愛蓮娜堅持不去嫉妒這些朋友，也不費心讓他們明白為何自己表現如此無動於衷。她不想要被憐憫。但是她寫道：「看到他們和我們差這麼多，我非常痛苦。在密拉柏橋（pont Mirabeau）上時，他說：『妳不會懷念晚上可以出去的日子嗎？』我的天哪！他以為我們是因為這些事情在抗議嗎？」

這本日記讀來讓人心情低落，不僅是因為我們知道作者正步向死亡，更是因為在她寫作的當下，她大概也知道自己將來的命運。一九四三年十月廿七日，愛蓮娜以英文摘錄了一段濟慈的詩：

> 這隻活生生的手，溫暖而健康
> 會將東西緊緊抓牢，若，變冷了
> 在冰冷無聲的墳墓裡，
> 日日繞著你陰魂不散，夜夜讓你在夢中顫抖，
> 這時候，你會希望你的心不再淌血……

她並不想要她的手變得冰冷。沒有人能夠想像自己死亡的那

一刻。愛蓮娜仍然希望她能活著再見到她摯愛的未婚夫，一位名叫尚·莫瑞維亞奇（Jean Morawiecki）的哲學系學生。他逃到西班牙，加入了在北非的自由法國（Free French）軍隊。萬一她被強制驅離了，她指定莫瑞維亞奇為她日記的保管人。一直到戰後，莫瑞維亞奇才從蓓爾家的廚娘安德蕾·巴杜（Andrée Bardiau）手中拿到這本日記。

愛蓮娜和父母親終於在一九四四年三月八日早上七點被逮捕。廿七日，也是愛蓮娜二十三歲生日當天，他們被推上運送牲畜的火車，來到奧許維茲。她的母親在四月死於毒氣室，父親死於同年九月。愛蓮娜為集中營裡面的夥伴打氣，哼著〈布蘭登堡協奏曲〉以及法朗克(César Franck)的〈小提琴與鋼琴奏鳴曲〉，依舊餘音繞樑。

三月廿二日，尤利安在他的日記裡寫道：

> 我在鄉下享受了二十天快樂的時光，都不想回巴黎了。在這裡成天都有一堆擾人的事。各種突襲逮捕行動讓人神經緊張，很怕被遣送到德國。一切都充滿了不確定性，沒有英雄氣概的人大概只能發抖了。

巴黎在一九四四年八月廿五日重獲自由。尤利安很高興德國占領終於結束了。但在十月二日他寫道：

> 巴黎或許更自由了，但也讓人不自在。星期天的瓦格朗街上，有更多女士打扮光鮮，對美國人投懷送抱，比當年對德國人還誇張。在艾多樂地鐵站粗俗、淫蕩的氣氛，讓人汗顏；召開各種愚蠢的會議，簡直浪費時間、浪費生命。

那時愛蓮娜仍在奧許維茲。十一月她被轉送到德國伯根貝爾森集中營。一九四五年四月十日，就在英國和加拿大軍隊解放集中

營的前五天，愛蓮娜患了嚴重傷寒，再也沒有力氣下床。一名守衛因而對她拳打腳踢，直到她斷氣。

數以百萬人死於這場戰爭，許多人不得善終。從戰後至今，又有數百萬人死亡。讀著這位與眾不同的年輕女子內心深處的想法，讓我們明白失去這些寶貴生命的殘酷真相。她的日記中其中一段讓我印象深刻。這是在一九四三年十月廿五日。想到她的未婚夫回來時，她可能已經不在了，愛蓮娜的焦慮完全盤據了她的思緒：

> 其實，我沒那麼怕，因為我對可能要發生在我身上的事，並不恐懼。我覺得我可以承受，因為我已經承擔很多困難的事，我也不是面對挑戰就退縮的人。但我真正怕的，是美夢也許不會成真，永遠不會實現。我不怕我即將要面對的，只怕美好的事物只存在夢中。

9

扭曲的
紀錄片藝術

宣傳的目的 …… 不是要客觀呈現事實真相，特別是那些對敵人有利的真相，更不要以學術般的公正態度呈現給大眾。宣傳是要為我們的利益服務，永遠是如此，絕不妥協。

<div style="text-align: right">——阿道夫·希特勒《我的奮鬥》</div>

所有的政府都會進行宣傳。但極權政府和民主政府之間的不同，是前者壟斷了真相的話語權，沒有人可以挑戰它所建構的真相。不論是發生在過去、現在或未來的事件，都只有統治者的說法算數。這也就是為什麼從政治的角度來說，在極權社會中，「宣傳」一詞並不背負惡名，是故納粹德國有個「人民啟蒙及宣傳部」（Ministry of Volk Enlightenment and Propaganda），而蘇聯則有「勵志與宣傳部」（Department for Agitation and Propaganda）。

　　即便在民主國家，認為統治者應強迫大眾接受他們所宣傳的真相的，也大有人在，少說也能激勵人心。一位美國政府高層（可能是卡爾·羅夫 Karl Rove）說得好，「我們（布希政府）創造我們自

己的真相」*。民主政府和政黨照理說不應該對真相有獨占權，但「宣傳」一詞卻有許多負面意涵，有強迫或是公開說謊的意味。因此必須冒充為「新聞」、「資訊」或是「娛樂」（如電影《北非諜影》 Casablanca、《忠勇之家》Mrs. Miniver）。美國政府在二次大戰時期的宣傳部門叫作「戰爭資訊部」（Office of War Information）；上一次伊拉克戰爭期間，有幾個神話般英勇的事蹟被當作新聞來報導。

　　我並不是在比較兩種政府誰比較有德。在民主政體中，人也會因為揭發官方的謊言而被逮捕，但發生的機率比在獨裁政權下少。在獨裁政權下揭露真相或是懷疑政府的人，下場通常比入監服刑還慘。†我也不是反對政府提倡某些訊息，這在非常時期要動員群眾時是十分必要的（如對抗納粹德國）。或許在民主社會中，包裝宣傳是一種必要之惡，但無論在任何情況下，我們都不應容忍小說情節進入新聞內容中。

　　有時宣傳不只是出於善意，本身也可能是確實發生過的。那我們還能稱這為「宣傳」嗎？假如是出於善意，那我們還會稱它是「宣傳」嗎？假如它本身是一件好的藝術作品（如教會、國王或古巴共產黨所委託拍攝的照片），那我們還會在乎是為誰宣傳嗎？兩部精彩的紀錄片提出了類似的問題。一部是重建一九四八年美國政府試圖合理化紐倫堡大審的影片，另一部則是納粹變態邪惡的宣傳影片，攝於一九四二年，未完成，也從未公開放映。這兩部舊片的藝術成就並不高，但是《一部未完成的電影》（A Film Unfinished）卻是

一部非常傑出的作品，記錄了納粹拍攝宣傳影片的過程。

<center>∽</center>

《紐倫堡：記取教訓》（*Nuremberg: Its Lesson for Today*）是由知名導演約翰・福特（John Ford）所領軍的戰略服務局其中一個特別製片單位所發想的。福特的同事包括海軍中尉巴德・舒貝格（Budd Schulberg，他之後又寫了《碼頭風雲》*On the Waterfront* 等劇本）與其胞弟、海軍陸戰隊中士史都華・舒貝格（Stuart Schulberg）。原本的構想是要整理編輯一份關於第三帝國的影像證據，以供美國在紐倫堡的法官羅伯特・傑克森（Justice Robert H. Jackson）參考。他們取材的範圍包括納粹宣傳影片、新聞短片、私人影片等任何德國人在戰爭結束之際沒有摧毀、可供影片使用的材料。

他們從中剪輯出了三部影片。其中《納粹計畫》（*The Nazi Plan*）以及《納粹集中營》（*Nazi Concentration Camps*）兩部片，在法院審理時放映。第三部影片《紐倫堡：記取教訓》則是由為小羅斯福總統的新政（New Deal）寫過紀錄片劇本的巴瑞・羅倫茲（Pare Lorentz）擔任製作人、史都華・舒貝格執導。這部影片當年只有德國觀眾看過，最近則由史都華的女兒珊卓（Sandra）及裘許・瓦列斯基（Josh Waletzky）重新修復至相當不錯的水準。新的修復之作除了原本讓德國觀眾看到的影片之外，另外加入了陸軍通訊兵在案件審理的法庭現場所拍攝的片段。影片一開始是傑克森法官開庭致詞，他說，這個審判可以讓「和平得到保障」，「教那些打算發動侵略戰爭的人，不要輕舉妄動」。

任何熟悉納粹歷史的人，對影片大部分的內容會感到很熟悉：軍隊遊行、演講、閃電戰、貝爾森集中營裡屍體被丟到巨大亂葬崗

裡的殘酷景象。其中最不尋常的片段，是其中唯一一段不是在紐倫堡法庭中拍攝的影片。那是一輛車將一氧化碳廢氣排入一個密不透風的房間。這是由一位德國祕密警察指揮官所拍攝，他用這種簡易的毒氣室殺害猶太人以及精神病患。

修復這部一九四八年的紀錄片，本身就是一項了不起的成就。原本的影片只剩下德文配音。修復師必須將法庭上的證詞錄音，從留聲機圓筒上轉錄出來，再和螢幕上的影像做同步校對。作曲家約翰‧卡利法（John Califra）則是從原配樂作曲家漢斯奧圖‧柏格曼（Hans-Otto Borgmann）潦草寫下的音符中，重新創作了配樂。奇怪的是，柏格曼從前也為納粹宣傳電影創作配樂，如《希特勒的青年，奎克斯》（*Hitlerjunge Quex*, 1933）。

毫無疑問的，這部歷史紀錄片可以讓後人了解第三帝國面貌。但舒貝格影片的有趣之處，是讓我們看到製作這部影片時代的氛圍：當時在審判納粹戰犯，離冷戰還有一小段時間，頑強抗衡的政治還沒風行，片中洋溢著讓世界美好、公平正義的氛圍。《紐倫堡：記取教訓》是一部宣傳影片，但從一開始，各方對這部影片宣傳的目的便爭論不休。這些爭論反映出美國政府官僚體系的內鬥，以及在戰後新的世界秩序中，各種不同的政治角力。

羅伯特‧麥克魯（Robert A. McClure）是美國軍事政府的資訊控管分部（Information Control Division）主管，他認為要利用這部影片給德國人一次教訓。這也是同盟國占領政府「去納粹化」行動的一部分；其他做法包括強迫德國民眾參觀集中營，親眼目睹他們國家的所作所為。不過，影片製作人巴瑞‧羅倫茲對這部影片的期望卻更為高遠，而傑克森法官及首都華盛頓戰爭部（War Department）也抱持類似的看法。他們認為，不只當代人要記取教

訓，全人類都應該學習不重蹈覆轍。這場依據新制定的法律而開庭的大審判，本身就是一場道德教訓，用正義的光芒照亮通往未來的康莊大道，而根據舒貝格和羅倫茲的認知，這部電影是要來彰顯這個目的。

就短期而言，戰爭部希望全人類記取教訓的想法很快取得優勢。儘管麥克魯和在德國的軍事政府努力爭取，寫了好幾個不同的劇本，對審判少有著墨，強調納粹的罪行，希望可以拍成不同的電影。但最後是羅倫茲和舒貝格的版本勝出。這部影片按照紐倫堡起訴書條文分成如下幾個部分：戰爭罪、危害人類罪、危害和平罪。整部影片就是一份呈堂證供，但卻忽略了這些指控是由勝利的一方把戰後才制定的法律，強加在戰敗的一方上，法律有效性有待商榷。* 影片中自然不會包括在進行交叉辯論時，赫曼·高凌（Hermann Göring）讓傑克森法官相形見絀的場景；也沒有提到同盟國犯下的戰爭罪行，如對一般大眾進行恐怖轟炸；更沒有提到代表史達林蘇聯政府的法官，根本沒有資格參與裁決或指控他人違反危害人類罪。代表蘇聯的主要法官是依歐那·尼克辰寇（Iona Nikitcheko），一九三〇年代史達林在剷除異己時，其中幾個最不人道的案子就是由他判決的。他也告訴在紐倫堡的其他法官，要公正審理這些案子根本是不可能的。但在任何一個環節上質疑紐倫堡大審，都和影片當初拍攝的目的相違。

既然這部電影意在向全人類傳達普世訊息，最初的構想是要在美國及世界各地發行，然而傑克森法官卻有所遲疑。雖說這部電影的訊息和他的想法完全相符，他卻擔心一些不明就裡的觀眾，或

* 「戰爭罪」原本就有法學基礎，但危害和平罪（包括陰謀策動侵略戰爭）以及危害人類罪都尚未有法理基礎。

許會認同影片中拍攝手法高明、令人信服的納粹宣傳影片片段。「除非，」他說：「觀眾要知道，其中許多說法根本經不起考驗。這些影片是當時用來讚揚希特勒的宣傳片。」* 現在的觀眾多半對這段歷史有所了解，不會有傑克森法官所擔心的問題。不過當年傑克森仔細地將片子剪接過，以免對美國觀眾造成反效果。

只是當年的美國觀眾從來沒有機會看到這部電影，德國人則是在一九四八年和一九四九年蜂擁至戲院觀賞。不久之後冷戰開始，蘇聯紅軍進駐柏林，馬歇爾計畫加緊腳步進行，共產黨取代德國，成了美國的頭號敵人。這時候強調納粹罪行、增加美國人對德國人的敵意，並非明智之舉。美國官方高層不再熱中審判戰犯。因此就中程來看，原本駐德國的軍事政府所主張的（這部電影要給德國人學到教訓），因為政權更迭而勝出。

但現在冷戰已經結束，這部影片終於可以回歸到最初的目的，歷經一番曲折，增添歷史意味。影片製作完成時，審判仍在進行中，對猶太人的迫害與趕盡殺絕是納粹戰爭罪行之一，卻不是唯一的重點。此時，安妮·法蘭克的日記尚未出版，納粹指揮官阿道夫·艾希曼（Adolf Eichmann）尚未在以色列公開受審，「猶太大屠殺」（Holocaust）尚未成為現代史上罪惡的象徵，這個詞甚至尚未被使用。這部影片的主要目的，是要警告世人侵略性戰爭的可怕。今天猶太大屠殺是許多美國人最熟知的事件，甚至二次大戰的歷史，也只知道猶太大屠殺的相關細節，因此《紐倫堡：記取教訓》傳達的主要是種族歧視的禍害。這不見得是件壞事。這不過說明了隨著物換星移，我們從歷史中可以學到不同的功課，往往和當初人所設想

* 本段引言出自 Sandra Schulberg's companion book with the DVD, *The Celluloid Noose* (2010)，書中也包括巴德·舒貝格的回憶錄。

的大不相同。

<center>∽</center>

一九四八年秋天，巴德·舒貝格來到蘇聯紅軍占領下的巴貝斯堡（Babelsberg），在著名的德國烏法電影公司（*Universum Film AG*）內，找到兩盤華沙猶太人聚居區的電影膠卷。這些電影膠卷，和約莫十年後在東德所發現的其他膠卷，推測都是納粹政府一九四二年未完成的電影《猶太聚居區》（*Das Ghetto*）的片段。華沙聚居區的面積只占了整個城市不到百分之三，卻住了四十五萬名猶太人。他們擠在骯髒的房間裡，經常沒水、沒暖氣、沒有化糞池。整個聚居區在一九四三年四月被解散前，已有十萬人因飢餓和疾病，葬身於此。這部影片原本當然也是作為宣傳用。一九六〇年代時，在調查一位負責「猶太住宅區」（"Jewish residential district"）的德國親衛隊官員時，拍攝這部影片的其中一位德國攝影師威利·韋斯特（Willy Wist）出庭作證。他說：「我們當然知道這部影片是要拿來宣傳的。」但他宣稱不知道宣傳的目的。既然這部影片未完成，真正的目的就無從得知了。

　　從一九九〇年代後期所發現的《猶太聚居區》膠卷中，我們可以看出這部「紀錄片」的許多場景都是事前演練過的。底片中，穿戴整齊的猶太人被要求一次又一次地走過大街，無視於兩旁垂死羸弱的身軀；猶太警察揮著棍子驅散群眾。從餐廳外取景，高級餐廳內一位身材豐腴的年輕女子擔任服務生，周圍盡是精心挑選過的猶太臨時演員，只顧著跳舞、吃大餐，無視於餐廳外瘦得只剩皮包骨的乞丐。穿著高級皮草的紳士們佇立街頭，一旁的人衣衫襤褸。他們強迫男男女女脫光衣服，在一項宗教儀式性的沐浴中跳上

跳下，鏡頭下的人滿臉驚恐。＊猶太議會（Jewish Council）的領袖亞當·契尼亞寇夫（Adam Czerniaków）則在他的日記中描述納粹電影製作團隊在他的公寓裡排演這些場景，一位飾演他的演員和身穿猶太教正統派服裝的演員，演出他們開會的樣子。

這些底片也包括了一些駭人的場景，而我們現在知道，這在聚居區是家常便飯：警察強迫啜泣的孩子從破爛不堪的衣服裡抖出一點食物，只剩皮包骨的屍骸成堆的疊在亂葬崗裡。影片中幾乎不見德國人，但我們可以從鏡頭裡瞥見匆匆經過的德國人，臉上滿是驚恐和嫌惡。拍片過程持續了三十天。拍攝一結束，契尼亞寇夫馬上接到命令，要他列出一張遭送至集中營的名單。清單上的人幾乎沒有人倖存。契尼亞寇夫知道這些人接下來的命運會是什麼，於是吞下氰化物自盡。

我們至今仍不清楚納粹為什麼要製作這部影片，何以半途而廢。把自己犯下的罪行拿來當宣傳，就算是對納粹來說，也是十分乖張的行為。或許德國人想要讓世人相信，「猶太住宅區」內情況會這麼糟糕，都是猶太人自己的錯。特別是那些有錢的猶太人、殘酷的領導者、殘暴的聚居區警察。假如連猶太人都視自己的同胞是「低下人種」（Untermenschen），那麼納粹自然有權力把這些人從世間掃除。影片要傳達的訊息大意如此。但為什麼他們覺得有必要重申自己的正當性？到底為什麼想要讓人知道聚居區的恐怖景象？

這有可能是他們在將猶太人處死之前，有計畫地羞辱這些受害者的方式之一。大規模屠殺經常都是用這種方式開場的：塞爾維

亞人在波士尼亞集體強暴婦女；一九四七年印度教徒和回教徒在巴基斯坦與孟加拉獨立前夕相殘；以及在中國、柬埔寨、盧安達等等許多地方的屠殺。這種在殺害受害者之前加以羞辱的作為，或許反駁了這些加害者是天生具有「終結其他種族」（exterminationist）的心態。† 相反的，這或許顯示人必須先突破某些心理障礙，才能主動將其他人類殺害。他們首先必須摧毀受害者的尊嚴，貶低踐踏，直至非人為止。這部電影最初可能是抱持這樣的心態。我們知道德國人把華沙猶太聚居區當作是個動物園，好奇者甚至可以報名特別參觀行程，從鞭打淒慘的受害者中取樂。‡ 住在華沙猶太聚居區的猶太人來自各種階級、各種國籍，有些原本是德國公民。當受害者在文化上、背景上愈是與加害者相似時，加害者就愈需要貶損他們的尊嚴。這或許就是為什麼內戰總是特別殘酷。

雅兒·荷松斯基（Yael Hersonski）的《一部未完成的電影》優點是她沒有把任何答案強加諸觀眾。她承認她並不知道納粹拍攝、製作這部電影時，到底在想什麼。她的目的不是要做出政治或道德宣言，雖說修復這部影片的靈感有部分是來自政治觀點。荷松斯基，這位三十多歲的以色列人，抱著其他的想法，這涉及了電影的本質、在場見證、記錄真相的一面，還有這些對電影製作人、觀眾所產生的影響。她說：

> 我所感興趣的，是德國人如何記錄他們自己的罪行。我之所以
> 對這感興趣，是因為在電影界有這樣的陳腔濫調，認為拍電影
> 應該要像是在觀察事物一樣，像個偷窺狂，但其實不是偷窺，

† 這是由 Daniel Goldhagen 所提出的理論。*Hitler's Willing Executioners: Ordinary Germans and the Holocaust* (Knopf, 1996).

‡ Engelking and Leociak, *The Warsaw Ghetto.*

而是站在那邊，盯著發生的場景看。*

在成長過程中，她看過許多猶太大屠殺的電影和照片，她擔心我們已經對這些恐怖的影像麻木不仁了。她說：「我們遠遠地看著這些黑白歷史影像，當作是單純的插圖、（據說）客觀的紀錄，好像鏡頭背後都沒人操控一樣。」她非常有技巧地顯示出，我們對事物的認知是非常主觀的。她用幾個非常不同的觀點來詮釋同一段影片：一個觀點是參與的攝影師韋斯特在法庭留下的證詞，由演員代為唸出（韋斯特死於一九九九年）；另一個觀點則是讓現居以色列的幾位大屠殺倖存者觀賞這部影片，過程中當影像（或是回憶）太過痛苦時，他們用手遮住雙眼。他們的感言和聚居區日記的片段（包括契尼亞寇夫的日記）剪接在一起。

這位長得有點像貓頭鷹、戴著眼鏡的德國攝影師，不像是個刻意撒謊的人，卻更像是刻意忘記一切、好讓日子可以繼續過下去的人。他的影像突然出現在聚居區街道的鏡頭裡，不像是刻意安排的。他說這個經驗讓他「崩潰」，之後他便儘量和這件事保持距離；他知道聚居區裡「糟糕的生活條件」，但不知道官方對猶太人最終命運的安排。他斬釘截鐵地說，即便是猶太人自己都不知道；只是他和片中猶太人熟識的機會可說是微乎其微。當訪問談及他虐待猶太人時，如拍攝在淨身儀式中，強迫猶太人裸體、互相羞辱等情事，便顧左右而言他，談起在昏暗的燈光下拍片有多困難等技術性問題。

倖存者則是由荷松斯基拍攝的。他們大多沉默、驚恐地盯著

* 見荷松斯基的訪問紀錄，"How Yael Hersonski Finished 'A Film Unfinished,'" *The Clyde Fitch Report*, September 6, 2010.

那些影像。其中一位說，她在人群裡認出自己的母親。還有一位女性說，她從小在聚居區長大，這類事情她看很多，不大會影響到她的心情；只是有一回，她被一具屍體絆倒，跌到地上時恰好貼著死人的臉，還記得當時母親拿了一小塊麵包、沾了點果醬來安慰她，這些食物在當時非常珍貴 …… 說到這兒，她眼眶溼了。等她看到影片中，成堆屍體被當成垃圾倒進一個大洞時，她再也忍不住眼淚，說道：「今天，我是個凡人。今天我可以流淚了。我很高興我可以哭，感覺自己是個人。」

　　至於我們這些既不是受害者、也和戰爭罪行無關的觀眾呢？就某些方面來說，這正是荷松斯基的電影所提出的最沉痛的問題。無論我們喜歡與否，這部電影的確讓人感受到，我們只是這些罪行的旁觀者。但這部電影也提醒我們，人都有犯下不人道罪行的能力，因此必須謹記歷史的教訓。我記得廿年前在柏林郊外汪湖（Wannsee）的一幢別墅裡，舉辦了一次關於猶太大屠殺的展覽。就是在這裡，一九四二年一月裡的一個寒冷早晨，一群納粹高層喝著白蘭地，擬好一套滅絕猶太人的計畫。這次展覽在德國媒體上引發了一場論戰。從別墅牆上展示的照片中，我們看到在波蘭及立陶宛，嚇得發抖、被剝光上衣的女人在剛挖好的坑洞前站成一排，等著被槍決。這些照片是由行刑的德國人拍下作為紀念的，也是在謀殺他們的受害者前，最後一次的羞辱。

　　這些照片現在被拿出來展覽合適嗎？難道這些女子要再一次被我們的眼光羞辱嗎？我們是不是都強迫成為偷窺狂？然而策展人相信，呈現歷史留下來的證據，要眾人不忘卻過去，其重要性之大，儘管有窺視之虞，仍值得冒險一試。荷松斯基似乎也抱持著同樣的看法。但她巧妙地讓見證歷史罪惡的兩難局面，提升到另

一個境界。不過看著過往納粹的所作所為是一回事，看著現在正在世界各地發生的傷天害理的事，又是另一回事。我們現在透過攝影展、雜誌、電影、網路、晚間新聞，都可以看到大規模屠殺等殘忍的事件。

荷松斯基在談論她的電影時，清楚指出她的電影和今日世界的關係：「當我舒舒服服地坐在我家客廳，看著我家幾公里之外的占領區所發生的事，我的道德原則是什麼？」她並不是把加薩走廊（Gaza）比擬為華沙猶太聚居區，也不是把以色列人的行為和納粹大屠殺相提並論。問題的癥結是，當我們看著人類受苦受難的影像時，應該要作何回應，特別是就某方面來說，大家都認為我們得為此負責：

> 眼見著這些事情發生，你可以做些什麼？這是個很重要的問題，揮之不去、良心受到折磨的問題。這是我們最根本的問題。我想，這是我製作這部電影的主要原因。因為猶太大屠殺的恐怖讓人難以置信，不僅挑戰人性，也開啟了系統化地用影像記錄恐怖事件的開端。

荷松斯基相信，大量的影像轟炸，已經讓我們麻木不仁。也有些人原先這麼認為，但之後又改變了看法。＊當年製作《紐倫堡：記取教訓》時沒有這個問題，用電影記錄殘酷罪行才剛開始，視覺太令人震驚。或許這就是當年納粹沒有完成《猶太聚居區》這部電影的原因。或許德國觀眾在看到猶太人受到如此折磨的影像後，會因驚嚇過度，而忽略了宣傳影片所要傳達的訊息。希望事情這樣解釋得通。即便是在這個媒體氾濫的年代，《一部未完成的電影》所帶

＊ See Susan Sontag's *On Photography* (Farrar, Straus and Giroux, 1977) and *Regarding the Pain of Others* (Farrar, Straus and Giroux, 2003).

來的衝擊也足以證明，就算沒有創造一個更好的世界，電影影像也有讓人動容的力量。

10
珍珠港事變之
欣喜若狂

小說家山田風太郎（1922-2001）在日本以寫神怪故事而聞名。二戰爆發前，他是醫學院學生，遍讀歐洲文學，偏愛法國文學。唐納·紀恩（Donald Keene）是美國日本研究的權威，他和山田在同一年出生，同樣愛好法國文學，不過「山田大概比我讀了更多巴爾札克的作品。」即便是在一九四五年初，東京被 B-29 轟炸機炸得面目全非時，山田仍讀著梅特林克（Maeterlinck）的《貝耶埃與梅莉桑德》（*Pelléas et Mélisande*）。紀恩當時人在沖繩，背包裡放著《費德列》（*Phèdre*）。

因此，「就某些方面來說，」紀恩觀察到，「我們還滿像的。」但這位飽讀詩書、品味遍及不同文化的日本知識分子，他的日記內容卻讓人出乎意料。一九四五年三月十日，他寫道：

死一個日本人，拖一個美國人下地獄，但這是不夠的。我們每死一個日本人，就要殺掉三個美國人。七個美國人抵兩個日本人；十三個抵三個。假如日本人都變成復仇的惡魔，我們就能撐過這場戰爭。

雖然紀恩當年期待日本有朝一日會戰敗，卻從來沒有恨過日本人。他試著為山田的嗜血言論辯護，也試圖了解自己為何沒有這樣的恨意：

> 我沒有恨意或許是因為，至少有部分原因是，日本人沒有摧毀我住的城市，我也不用擔心他們可能會占領我的國家。

他接著說：「投下原子彈這件事，讓我受到很大的衝擊。」

　　的確，一九四五年三月，山田和他的七千萬日本同胞眼見自己的國家遭到全面性摧毀。但事情不僅止於此。早在慘烈戰爭的結束前，山田就堅信，一旦「大和魂」不存，他的國家也將滅亡。他和當時許多日本作家一樣（當然不只是日本作家，但我在這邊主要討論文學），對國家民族的未來，有一種勝利式、英雄式、近乎宗教的看法。紀恩篇幅不長的傑作《這麼美好的國家一定不會滅亡》正是試圖探究這個現象的原因。*

　　為什麼在日本有這麼多作家和知識分子，在聽到日本成功偷襲珍珠港時，表現得喜出望外？而這些人並不全是右派狂熱分子。紀恩提到了一位傑出的英法文學學者，也是戰後首相吉田茂的兒子，吉田建一（1912-1977）。他在戰前就讀英國劍橋國王學院，旅居倫敦及巴黎，翻譯艾倫·波（Allan Poe）、波特萊爾（Baudelaire）、莎士比亞的作品。就在珍珠港事變之後，他寫道：

> 當我們沉浸在榮耀中的同時，除了再一次振奮我們的決心之外，還能做些什麼呢？這個決心至關重要，我們每一分、每一秒都應該要思索它的意義……我們無須害怕空襲。英國和美國已經

* *So Lovely a Country Will Never Perish: Wartime Diaries of Japanese Writers* (Columbia University Press, 2010).

被屏除在我們思想的藍天之外了。

清澈的藍天、烏雲散去的意象，在珍珠港事變當時的詩及日記中經常出現。原因之一是在中國血戰十年陷入低潮，讓天空不再清澈。大家的共同感受是，在一九四一年十二月八日，日本終於和真正的敵人面對面了。在中國的戰事，依據一九三七年的官方說法是「中國事件」，整體而言給人的感受是不重視、惺惺作態，對於所有關於解放亞洲的宣傳，也不費心掩蓋日軍在海外行集體屠殺的事實。相比之下，打擊「英美野獸」像是個高貴、甚至光榮的行為。

這其中也包括了民族情結，一種自己文化不如人的羞恥感。日本知識分子，特別是那些甚為西化的人士，對此感受應該比一般民眾更為強烈。二十世紀初日本偉大的作家夏目漱石（1867-1916）在一九一四年曾經告誡他的同胞，日本追隨著西方現代化的快速腳步，將會造成集體精神崩潰。到了一九四一年，日本看來已經集體精神崩潰了。一九四一年十二月九日，戰後翻譯了《查泰萊夫人的情人》（*Lady Chatterley's Lover*）的詩人兼小說家伊藤整（1905-1969），寫道：

> 這場戰爭不是政治的延續，也不是政治的表現。這是一場我們在某個階段必須打的仗，這樣我們內心深處才能堅信，大和民族是全世界最優越的民族……我們是所謂的「黃種人」，我們是為了所遭到的歧視而戰，來證明這個種族是高人一等的。我們打的這場仗和德國人不一樣。他們是在和幾個類似的國家爭奪各種資源，我們則是為了爭取該有的自信。

紀恩補充道，伊藤不認為自己是個狂熱分子（他對納粹德國也的確不是十分了解）。從他的文字中，我們看到的是自信心嚴重

不足，羞恥感大到可以為此殺人的地步。就算到了一九四六年，如同山田一般過度激動地尋求報復的言論，也不是很常見。伊藤和山田都與紀恩結為好友，伊藤更在紀恩的推薦下，在哥倫比亞大學待了一年。

紀恩是在擔任美國海軍翻譯期間，第一次接觸到日本軍人的戰時日記。這些日記一點也稱不上是激進，也不特別帶有任何理想性。紀恩說：

> 我一邊讀著這些人生動地描述他們遭到的困境，一邊想著他們可能在寫完最後一篇日記後，就死在南太平洋的某處珊瑚礁上。這比我所讀過的任何學術性或是大眾文學作品，更讓我能感覺到和日本人的親近。

那麼他又為什麼決定要集中審視著名文壇人士的日記，而放棄這些士兵日記呢？紀恩的主要理由很簡單，這些文人日記的文筆比士兵日記好多了。「這些不知名的日本人所留下的日記，」他寫道：「通常流於反覆，因為作者的文采不足以明確地描寫他們的經驗。」除此之外，他也解釋道，沒有人可以把一個時代的日記全部看完，所以乾脆把焦點放在專業的作家身上。

這牽扯到了紀恩沒有談到的一個問題：作家和知識分子的言論到底有多少代表性？他們是否不過是用優美的文藻寫出和多數人相同的感受？或者他們的感受和看法和大多數「無名氏」日本人差異極大？關於這些問題自然沒有完美答案。因為在當時只要有任何非正統的意見，即便是寫在日記裡，都可能會有嚴重的後果，我們自然更不可能知道多數人真正的想法。「思想警察」、鄰居和閒雜人等，都在悄悄搜尋各種反政府或是失敗主義的言論。

紀恩指出了一個十分重要的關鍵，那就是極端的民族主義不一定是源自地方主義，也不一定肇因於對外面世界的不了解。相反地，通常正是那些境外經驗最豐富的人，瘋狂提倡宣傳戰爭。在某些例子中，這可能是出於對西方世界的幻滅：這些崇拜西方文學的理想主義者，在歐洲或是美國親身經歷了社會歧視或漠視。有時也可能是反過來：狂熱的日本愛國分子，責怪日本不能夠達成那些不切實際的期待。

紀恩用詩人及雕塑家高村光太郎（1883-1956），作為遭到歧視的例子。高村鍾愛羅丹的作品，曾在巴黎、紐約及倫敦求學，並和陶藝家柏納・李區（Bernard Leach）結為朋友。他寫了十分藐視自己日本同胞的詩，簡直只能用種族歧視來形容：「心胸狹窄、容易自滿、視錢如命；像狐狸、像松鼠、像鮋魚、像桃花魚、像瓦罐；長得像怪獸一樣的日本人！」這首詩出版於一九一一年。而在一九一四年，另一首受到李區啟發而寫的詩中，則包含了下列詩句：「我敬愛我那生為昂格魯薩克遜民族的朋友！我的朋友來自那產生了莎士比亞和布萊克（Blake）的民族……」以及這句：「我在巴黎成年。也是在巴黎，我第一次碰觸異性的身體；在巴黎，我的靈魂第一次得到解放……」*

然而即便是在這樣的讚美中，也摻雜了暗影。高村在一封沒有寄出的信中寫道，「就算在巴黎的歡欣鼓舞聲中」，他每天仍然忍受著「錐心蝕骨的煎熬」。他不了解「白人」。而正如同許多人一樣，原本在種族差異上的陰影，很快就影響到與性相關的層面：

*　From Keene's *Dawn to the West: Japanese Literature in the Modern Era* (Holt, Rinehart and Winston, 1984), pp. 295, 301, and 302.

就算當我在抱著一個白人女性時，我仍然不由自主地覺得我抱
著的是一塊石頭或是一具屍體。我常常想要用刀子刺穿純白、
像是上過蠟一樣的乳房。

至此，高村對珍珠港事變的反應也不令人意外了：

> 我們要永遠記得十二月八日！
> 世界史在這一天改變了！
> 英美強國
> 在這一天被逐出東亞的土地和大海
> 是日本將他們驅逐出境
> 一個在東方海上的島國
> 日本國，眾神的領土
> 由一位真神所統治著

我在這裡所要強調的，不是這首詩所鼓吹的近乎宗教式的狂
熱。這首詩值得探究的，是不只是在日本，一些作家和知識分子內
心深處，都渴望歸屬於一個民族、一個信念、一個使命。二十世紀
初，一些日本作家從西方國家返國之後，非常害怕自己因為失去了
日本人的純粹性，而成為社會邊緣人。這樣的渴望在這些作家身上
特別強烈，他們必須替自己洗去世界主義的汙點。這樣的心結，產
生了一些近乎歇斯底里的文學作品，如高村或是野口米次郎（日裔
美籍雕刻家野口勇的父親），這在一般日本民眾身上或許沒有這麼
普遍。

　　一般來說，我們將不同的文化和時代間的例子相互比較時，應
特別謹慎。在當前美國高知識分子對莎拉・寶琳（Sarah Palin）*

* 　譯按：寶琳是 2008 年美國共和黨副總統參選人。

的擁戴，也可以看到類似的心理。強調自己是為「真正的」群眾發聲（如同寶琳所說的）讓人感到欣慰，也經常讓人從這立場中獲取能量。獨自一人沉思，是一條孤單的路；然而，在戰時的日本，這樣做會引發危險。

當年亞洲普遍被視為是文化落後的，許多亞洲人自己也這麼認為。而對日本人來說，在此時生於這個孤立偏遠的國家，更讓他們有想要歸屬一個民族國家、一個「種族」的渴望，亟欲證明自己的優越。這種感受我們不難理解。讓人難以理解的是，一些受過高等教育及饒富才智的人，為什麼會突然從世界主義者變成民族至上主義狂熱分子，然後在一九四五年日本戰敗之後，又突然回歸自由主義。

當然有些作家並沒有加入這個如同雲霄飛車般的轉變。紀恩大篇幅引用了著名的短篇小說作家永井荷風（1879-1959）著名的日記。荷風（日本人通常直呼其名，以示親暱）十分不齒一九三〇年代的好戰分子，對於戰爭期間的國家宣傳，也沒有任何好感：「這是用無用的語言形容無用的情感。」荷風和野口及高村一樣，曾旅居美國和法國†，精通法國文學，熱愛法國葡萄酒及蘇格蘭威士忌。他對戰爭期間這些酒水缺乏，有所不滿。他的房子在一次轟炸行動中被夷為平地，失去所有，但他從來沒有責怪這些外國敵人摧毀他的國家。一九四四年十二月三十一日的日記中記載：「這都是日本軍國主義者害的。我們一定要記下他們的罪行，讓後人見證。」

荷風可以這麼冷靜的原因，是因為他對「從善如流」毫無興趣。他家境富裕，年紀輕輕就活躍於文壇，在一流大學裡教授法國

† 他的美國故事由 Mitsuko Iriye 翻譯，值得一讀 (Columbia University Press, 2000)。

文學，但早在一九二〇年代之前，荷風就自遠於學術界和文藝圈。他只有在脫衣舞孃、妓女、藝妓相伴時，最為自在。他早已打響離經叛道的惡名，自然也可以對戰爭抱著嘲諷的旁觀者態度。

紀恩指出，也有一些作家和荷風一樣，自始就鄙夷軍國主義。東京帝國大學法文教授渡邊一夫（1901-1975）就是其一。他咒罵「那些助長了我們民族傲氣的人，是當今所有不幸的源頭」。曾在美國受教育及居住的記者清澤洌則是另一位。* 不過最有趣的日記，還是來自那些抱持著些許懷疑，但仍追隨多數人想法的作家們。他們冒著風險所做的自我反省，正顯示了以下兩種態度的衝突：一個具有思考能力者所具有的懷疑態度，及他們不想要被孤立，想要和一般大眾一樣的渴望。

高見順（1907-1965）即是一例。和荷風一樣，他的許多戰前作品靈感來自於東京風化區的低俗環境。荷風歌詠他對溫柔鄉正在逝去或是早已不再的風光，高見的故事則是歡慶當代東京的平民生活。他似乎想要成為他們之中的一分子——至少在他的想像中。一九三三年，他因被懷疑是共產黨分子而被警察拷問。戰爭期間，高見以戰地記者的身分遊歷了中國和東南亞。他不像是伊藤或野口是狂熱民族主義分子，他對一般老百姓所承受的痛苦及堅忍抱持同情。不過我們必須承認，他對一般中國人或東南亞民眾的同情心似乎少了許多。

戰爭結束時，荷風和朋友一起喝酒慶祝到深夜。高見寫道：

我並不希望日本戰敗。我一點都不開心。之前我仍然希望日本

* 他的日記被翻譯成英文出版。*A Diary of Darkness*, edited by Eugene Soviak, translated by Eugene Soviak and Kamiyama Tamie (Princeton University Press, 1999).

能贏得勝利，所以我用我僅存的精力、用我的方式努力。現在的我非常沉重，內心裡充滿了對日本和日本人民的愛。

不過另一方面，高見也為身為作家又能夠自由表達意見而感到高興。雖然他充滿了愛國情操，但卻十分厭惡軍國極權統治下的各種審查及限制。戰爭一結束，他便開始分析自己為什麼沒有能夠抵制這些審查。這是我所讀過在專制政權之下抱持懷疑態度者，對他們所受的煎熬，吐露最誠實的心聲：

> 我尚不至於說自己至今所寫的文章是謊言連篇，但我得說，在日趨嚴苛的各種限制之下，我下筆都在自欺欺人，為安撫自己的良知，強迫違抗自己的心意，只能咬牙忍受。

但他卻為自己重獲自由的這種輕鬆感和快樂而感到羞愧，覺得自己像是背叛了那些長期受到苦難的同胞。「戰時，」他寫道：

> 事情非常糟糕，各種不由分說對言論自由的限制，某些日本人的專制……我以前常覺得，要是我們真的獲勝，就太糟了……但現在我必須面對我們戰敗的事實，我為我之前的感受而感到羞愧。

戰敗的事實，特別是在日本男性之間，觸發了過去結合了種族與性的羞辱感。他們看見許多日本女人，不全然都是妓女，向那些高大、強壯、時髦的美國大兵投懷送抱，往往只是為了一包幸運牌香菸或一雙絲襪，或這些穿著筆挺的美國大兵在擁擠的車廂內占據了所有座位等等。荷風一貫風流成性，對為了外國軍隊設置的新風化區大感興趣。他在東京一處旅館內，看到一些美國軍人試著用僅會的一點日文和櫃檯女侍搭訕，他認為這和日本軍人在中國的兇殘行徑相比，簡直太有禮貌了。

高見同樣也寫到當地婦女對外國占領者的態度。他沒有像荷風那樣的超然（和色慾薰心），當他看到一位日本女子公開在火車站和她的美國情人打情罵俏時，起初感到非常震驚。這位看似平凡的女子，似乎「因為和一位美國大兵做出大膽舉動而感到得意，就算旁邊圍著許多好奇的眼睛，她也毫不在意。這樣的景象，大概很快就稀鬆平常了。」不過高見又說：「或許這樣的變化快點來也是好事，最好是到處都可以看到這樣的景象，這對日本人來說會是很好的訓練！」

紀恩指出這樣的反應並不尋常。他說：

> 對大多數日本男性而言（包括稍早之前的高見），日本女人和美國士兵之間的大膽舉動，是在占領期間最讓人不堪的景象。

這的確如此，不過大多數日本人卻非常享受這始料未及的和平占領所帶來的自由：女性投票權、更開放的出版和媒體自由（對外國占領者、或是對美國的批評仍是被禁止的）、民主式教育、電影中的接吻鏡頭、爵士樂、獨立工會、土地改革等進步的情形。其實，日本人從天皇崇拜的大日本主義，轉向美國式民主，其步伐之快，讓許多知識分子震驚，甚至為此而羞愧：為什麼日本人需要經歷這麼可怕的軍事失敗、被外國人占領，才能得到解放？為什麼他們靠自己的力量做不到？日本人這麼自然地接受這些改變，是不是表示過去日本只有象徵性的自由？

高見說：

> 回首過去，想到這些本來應該由人民自己的政府所給予的自由權利，居然一直沒有實現，要等到外國軍隊占領自己的國家，才將這些自由賦予人民。想到這兒，我不禁感到羞愧。

而在戰前大力疾呼復仇的山田風太郎，則對戰後的各種轉變抱持著懷疑的態度。但這懷疑的態度，正是因為他在戰時讓非理性的怨懟遮蔽了他的判斷：

> 我想近來報紙上的論調，很快就會徹底改變日本人對這場戰爭及世界的看法。當今愈是熱切擁抱非理性思想的人，往後也會擁抱這新一波的潮流，因為這背後心理運作的本質是一樣的。——這些從前認為敵方將士皆是惡魔，殺他們個片甲不留的人，在不到一年之內，就會視自己是世界的罪人，開始盲信「和平」、「文化」的價值。

我們可以理解他為什麼會這麼說，而山田在許多方面也是正確的。但這樣的論調並不完全正確。擁抱個人和政治自由的「本質」(temperament)，畢竟和戰時一整個民族的集體歇斯底里不同，特別是在當年，異議者都會被嚴格處罰。專制政權下從善如流在生活上所得到的「便利」，和自由體制中的「自由」來源不同，更何況自由體制內有更多的挑戰。

　　更何況，將戰後日本的轉變比擬為改信了其他宗教，也未免太過高估這些美國占領者了。早在超過一個世紀之前，就有許多日本人開始為了更民主的制度、言論自由、社會平等而努力。日本政府在一九二〇年代大部分的時候，雖稱不上是民主的典範，卻比當時大部分由殖民政權所統治的亞洲政府，要來得自由開放。高見、山田等作家所感到羞愧的，大概不只是知識分子沒有能夠，或是沒有意願，阻止他們的國家陷入軍國主義（其實很多人心甘情願提倡這個方向），更是因為他們在民主化的過程中，沒能扮演他們原先所希望的重要角色。

　　因為這不僅是「外國軍隊」解放了日本人。真的要說起來，日

本政治人物、社會運動者、官僚、學校教師、工會領袖，都居功厥偉。我們在戰後日本及西德的轉變中學到，若是沒有當地士紳的參與和「不知名的」大眾的同意，民主化是無法成功的。作家、藝術家、學者、記者也都能有所貢獻。正因如此，法文教授渡邊一夫在一九四五年嚴詞批評他的知識分子同僚，在軍國主義之下失去了道德風骨。他說得好：「知識分子應該要堅強勇敢，才能保障思想的自由及尊嚴。」

不過世界各地的知識分子經常高估了他們的政治影響力。然而更令人氣餒的是，就算是才高八斗的作家，或學富五車的研究者，也跟一般人一樣盲從，鼓吹統治者以民族、軍隊榮耀為名，行虛榮的毀滅計畫。如同紀恩在他傑出的作品中所顯示的，上一個世紀黑暗歲月中的日本知識分子正是如此。但這對今日其他國家中的知識分子，仍是值得參考學習的一課，更別提這些國家的環境通常沒有日本當年的艱困。

為帝國捐軀的
神風特攻隊

試想擠進一個滿載一點三公噸 TNT 炸藥的人肉魚雷是什麼滋味；
或是擠進一個飛行炸彈的座艙，以每小時九百六十多公里的速度
衝撞船艦是什麼滋味；若不幸錯過目標的話，就得在一個封死的鋼
鐵棺材中慢慢窒息而亡。日本在一九四四年底所採取的自殺炸彈攻
擊，對美國海軍造成莫大的損失。船艦被擊沉，許多美國人喪命，
而且這些攻擊的殘局往往十分混亂。一位目擊者回憶道：

> 水手把來自幾架攻擊飛機的大片金屬機身丟到海裡後，開始用
> 水柱沖洗甲板，水很快就被鮮血染紅了。日本飛行員的屍塊遍
> 布四處──舌頭、幾撮黑髮、腦、手臂、一條腿。一名水手砍下
> 一根手指，拔下戒指當作戰利品。不久之後，甲板就清乾淨了。*

自殺炸彈攻擊雖然駭人聽聞，卻無法改變日本戰敗的命運。
或許這些攻擊的本意並非如此。這類攻擊比較像是戲劇化的死亡
姿態，一種保住顏面的絕招；為的是日本人自己，而不是為了敵方。

* Quoted in Ivan Morris, *The Nobility of Failure: Tragic Heroes in the History of Japan* (Holt, Rinehart and Winston, 1975), p. 294.

自殺炸彈攻擊的創始人，海軍副上將大西瀧治郎，在一九四四年成立第一個神風特攻隊單位時，就這麼承認了，他說：「就算被擊敗了，神風特攻隊的高貴情操，保證我們的家園不會被摧毀。沒有了這樣的情操，戰敗後，毀滅勢不可免。*」大西在日本投降後的隔天自殺身亡，但他的信念至今仍在日本神風特攻隊紀念博物館傳誦著。來這邊做校外教學的學生，被告知這些年輕的自殺飛行員犧牲了自己的性命，以保障子子孫孫的和平榮景。

這些無論是自願或偶有出於脅迫，用這種可怕的方式死去的年輕人，究竟是什麼樣的人呢？表面上看來，這些特攻隊員和今天的自殺炸彈客沒什麼兩樣，雖說他們從來沒有針對平民百姓——這是他們與今日自殺炸彈客最大的不同。兩者都被公開讚揚他們的純潔、高貴的犧牲，保證死後都會被當作英雄看待，皆有類似的宗教狂熱成分；而且都是為了向西方宣戰的國家而犧牲。他們宣戰的理由不只是經濟或政治上的，根據日本宣傳的說法，更有精神和文化上的理由。

然而其實，在我們仔細檢視特攻隊成員的背景之後，會發現許多和當前對自殺炸彈攻擊的看法大相逕庭。無論是在巴勒斯坦、以色列或是紐約，自殺炸彈攻擊通常被視為是情急之下，不得已所採取的手段，起因於各種形式的壓迫（以色列、美國帝國主義、全球化企業集團等等），也肇因於穆斯林社會無法適應「現代文明」而產生的無知及讓人羞愧的挫折感。所謂現代文明，是科學的、非宗教的、普世性的；啟蒙運動之後，通常又稱之為「西方文明」。這種觀點暗示自殺炸彈攻擊是未開化社會的典型作為。

* Quoted in *The Nobility of Failure*, p. 284.

神風特攻隊飛行員或許是和西方世界作戰，但即便他們經常援引日本武士道精神等日本傳統為之背書，他們其實是現代文明的典型產物。他們和與相當年紀、階級、受過教育的西方人一樣，浸淫於歐美文化之中，甚至有過之而無不及。他們之中還有些是基督徒。不僅如此，至少超過半個世紀，他們所屬的國家，堪為現代化的楷模，許多發展是努力地從西方學習而來的。

　　當然也有可能，二十世紀日本的西式現代化，以及日本年輕人，不過是虛有其表的贗品，缺乏實質內涵，也不真實可靠。或許在每一個東京帝國大學畢業生內心，都有一個依循傳統及諸神祖先的武士，隨時準備挺身而出。但我懷疑事情真的這麼單純。我們來看看大貫惠美子的《神風、櫻花、民族主義》†一書中，成為自殺飛行員的學生佐佐木八郎。佐佐木和許多其他特攻隊志願者一樣，來自日本兩所頂尖大學之一：東京帝國大學（另一所則是京都帝國大學）。他是文學院的學生，這也是自殺飛行員典型的背景，因為念工程類科系的學生，在一個處於戰爭狀態的國家中，是珍貴資產，不會年紀輕輕就被要求要犧牲。

　　佐佐木八郎讀了許多書，如恩格斯（Engels）、馬克思、叔本華（Schopenhauer）、邊沁（Bentham）、米爾（Mill）、盧梭（Rousseau）、柏拉圖、費希特、卡萊爾（Carlyle）、托爾斯泰、羅曼·羅蘭（Romain Rolland）、艾利克·瑪萊亞·雷馬克（Erich Maria Remarque）、韋伯（Weber）、契訶夫（Chekhov）、王爾德、托馬斯·曼、歌德、莎士比亞、谷崎潤一郎、川端康成、夏目漱石等人的作品。這簡短的書單，舉凡特攻隊員，大多讀過。大貫提到，有一位自殺飛行員不僅博覽群籍，

† *Kamikaze, Cherry Blossoms, and Nationalisms: The Militarization of Aesthetics in Japanese History* (University of Chicago Press, 2002).

甚至精通英文、法文、德文、義大利文、梵文；有些人還用法文和德文寫遺囑。海德格、費希特、赫塞的作品在多數年輕飛行員的書單中出現，顯示他們都對德國理想主義有所憧憬。想當然耳，死亡在特攻隊員的日記和信件中是經常出現的主題，因此他們對齊克果、蘇格拉底也都深感興趣，歌德的《浮士德》也是必讀經典。

佐佐木並不是個狂熱的軍國主義分子，他打從一開始就反對戰爭，對於日本輿論幸災樂禍地評論日軍在中國的勝利，更是感到悲痛。官方宣傳將天皇崇拜塑造成為全民狂熱運動，他對此完全不買單，但他的確是個愛國的理想主義者。在大貫所分析的例子中，最有趣的現象是這些奮戰到底的浪漫日本愛國武士，經常用西方思想家的語言來表達他們的情感。

和許多其他特攻隊員一樣，佐佐木自認是個馬克思主義者。雖然日本對中國的戰事讓他倒盡胃口，但他認為對英美宣戰有其正當理由，因為那裡是邪惡的資本主義的發源地。當然，日本一樣也中了資本主義的毒。他寫道：

> 我們或許難以擺脫舊資本主義的枷鎖，但假如戰敗可以摧毀它，這個災難就將成為好事一樁。我們現在正在尋找的，是浴火重生的鳳凰。

這樣一來，犧牲他的性命就是拯救國家的一種方式，用純潔的精神催生一個更好、更平等的世界。這樣的使命，無法由無知的士兵來完成，只有最好的學生能成功。

大貫用各種例子證明，這樣的想法在特攻隊員之間非常普遍。她認為軍國統治者刻意利用這些年輕菁英學生的理想主義，便宜行事。事實也的確如此。但我們從海軍副上將大西在一九四四年的

演說中，卻也可以看出端倪，至少有部分的軍官也抱持這種理想主義。馬克思的作品大概不會是副上將的睡前讀物，但他認為只有展現犧牲精神，才能讓日本免於毀滅的想法，卻和佐佐木的看法一致。更何況，右翼民族主義者和馬克思知識分子一樣反對資本主義。這也就是為什麼馬克思主義者在日本帝國可以占有一席之地，特別是在中國東北的傀儡政權滿洲國。

當然，和特攻隊員有關的各種象徵並不全和歐洲有關。櫻花稍縱即逝的美麗，自古即是短暫時光的象徵，但大貫也明確地指出，櫻花並沒有在軍事行動中，自我犧牲的意涵。進行自殺攻擊的飛機被稱為「櫻花」（oka），而駕駛員則在制服上戴櫻花別針。特攻隊員在臨行前，經常會唱一首以十八世紀詩詞所譜寫的歌曲，歌詞是這樣的：

> 在海中，被水泡腫了的屍身
> 在山裡，屍體上長滿了野草
> 但我在天皇身旁死去的心志永不動搖
> 我絕不回頭

大多數文化中，多將英年早逝和自我犧牲理想化。在回教史上，這是一個反抗的傳統，是許多刺客及鼓吹純粹信仰者的教派。就某種程度上來說，日本也是如此。奮戰到最後一刻自殺身亡，往往被認為是面對無力回天的情勢，最誠摯的反抗行為。許多特攻隊員經常提到的英雄，是一位十四世紀的武士楠木正成。他為舊的天皇政權對決一個較有活力的新政權，戰敗之後也自殺身亡。另一位英雄人物則是西鄉隆盛，他在日本快速西化時仍然堅持武士道精神。一八七七年，他發起了一個註定失敗的革命，反對當時的明治

政府，事後自殺。他的追隨者多是在現代社會中失去舊時代特殊地位的武士，他們列隊行軍走向死亡，一邊唱著這首歌（唐納・紀恩譯）：

> 忍無可忍
> 我們武士只能盡最大的努力
> 拯救數以萬計的人
> 今天是我們走向另一個世界的最後一程

這些英雄式輓歌的共通之處，是從現代腐敗的文明中回歸純潔傳統的浪漫理想。在同樣這首歌裡，跟隨西鄉的武士咒罵那些「把我們國家出賣給骯髒洋鬼子」的賣國賊。這樣的想法並非日本人獨有。大貫運用幾位當代知名理論家的理論（她未免也過度引用這些學者的理論了。她手上有這麼多有趣的資料，何必一找到機會就要提起皮耶・布赫迪厄 Pierre Bourdieu？），再三指出，特攻隊的各種象徵圖騰如櫻花、英雄崇拜、崇尚自我犧牲、暴力死亡的美感等，都是現代人的建構和扭曲。事情的確是這樣沒錯。但無論現代化與否，這種現象在各種文化中屢見不鮮。如果說只有現代文化才有這種現象，先決條件是要有一個純淨、沒有受到汙染的源頭。現代式文化的建構若想要讓人信服，就必須要在某文化的歷史中找到材料。

產生佐佐木和他的特攻隊同僚的文化，是一個融合日本、中國、西方的理念及美感而成的多元文化。我們很難把這個文化拆解開來，找到其中最純粹的部分，即便一些原始主義者（nativist）聲稱辦得到。而且也不能因為特攻隊員提到日本傳統，就照單全收，畢竟他們經常被強制提起傳統。許多日本人的遺囑中，都有關於櫻

花的英雄式句子。但正如大貫所引用的一封特攻隊員的家書：「我們當然沒辦法說出真正的感受和想法，所以只好說謊。表達真正的想法是禁忌。」

　　沒有人知道究竟是馬克思或蘇格拉底，還是武士西鄉，對特攻隊員有較大的影響。但現代日本文化巧妙地結合了東方和西方，產生了現代世界最精緻、經濟最成功、藝術內涵最為豐富的國家之一。問題是，這些創造性能量究竟是怎麼走向集體自我毀滅的？我們或許可以從日本致力於學習現代西方的「文明開化」以及明治天皇的故事中，找到一些答案。

<div align="center">∽</div>

明治天皇，外國人通常稱他為睦仁天皇。一八六八年，天皇十五歲，一夕間，從京都與世隔離的深宮中，成為日本新政權檯面上的核心人物。唐納‧紀恩在他關於這位天皇的書中，引用了一位英文翻譯的話，告訴我們天皇當年的模樣：

> 他身穿一件白色大衣，墊了棉襯的褲子，後面拖著一大片暗紅色的絲織裙襦，像是宮廷仕女的裙子……他剃掉了眉毛，在前額高處畫上眉毛。他的雙頰抹上了胭脂，嘴唇塗成紅色和金色。牙齒塗成黑色。*

然而就在短短三年之後，也就是一八七一年，他已經在東京的西方晚宴上和外國政要握手。不久之後，他就有了量身訂製的西服。他甚至接受了在公開場合微笑這個奇怪的習慣──當然只針對外國人，不對日本人。

* *Emperor of Japan: Meiji and His World, 1852–1912* (Columbia University Press, 2002).

紀恩為我們精心描繪出明治天皇的個人面貌,這簡直是比登天還難。就算翻完七百多頁,仍摸不透這位天皇的樣貌,只知道天皇嗜酒,喜歡和後宮的寵妾嬪妃泡在一塊兒,對細節有諸多要求,和英國首相張伯倫(Neville Chamberlain)一樣不喜歡接見外國人,但對外人絕不失禮。紀恩主要的資料來源是數冊的宮廷日誌《明治天皇紀》,其可信度不高。正如同紀恩所指出的,當年的日本男人或許真的有淚即可彈,但眾朝臣和政要們,因為天皇高貴的人格而淚灑宮中的次數,也過於誇張了。

不過紀恩的書也是在描寫明治時代,特別是後人稱為寡頭政治的一幫地方武士,他們促成了一八六八年的明治維新,將日本建設成一個現代國家。這些人包括後來成為首相的伊藤博文、山縣有朋、松方正義,他們一手建構了日本的新中央政府、憲法、現代化軍隊、教育體制和「文明開化」有關的各種事項。當時的另一個口號是「富國強兵」。這兩個口號在理念上自然是相通的。

紀恩的作品多是描述,少有原創的想法(關於煩瑣的宮廷禮儀的部分,讀來十分乏味),但他的作品一個有趣之處,是他描寫了天皇本人對政治事務的參與。樞密院是當時權力最大的統治機構之一,伊藤也曾擔任其主席好一段時間。和他的孫子裕仁一樣,天皇十分盡責地參加樞密院會議,並直接參與了政府官員的任命。

不過他的重要性仍只有象徵地位。他是君主立憲下的君王,一個神聖的圖騰,半是皇帝,半是血緣,據說可上溯至崇拜太陽女神的教宗。當時的帝國機構就是國家教會組織,為各種政治安排賦予了宗教合法性。天皇本身必須體現現代日本國的特質:因此他對軍務充滿興趣,維持神道教傳統近乎神祕的氣氛,快速地從古代日本宮廷服飾換成西服。他的西化風格是為了要向全世界宣告,一個進

步、現代化的日本國誕生了。為了達到這個目的，日本傳統被重新塑造，讓日本人在日新月異的世界中，感受到尊嚴及和傳統文化的連結。

大貫稱這些明治寡頭政要是「抱著世界主義的知識分子」，他們將日本建設為抵擋西方殖民主義的堡壘。這麼說並不為過。伊藤博文和他的同僚，包括非常保守的山縣有朋，都對西方文化充滿興趣。他們遊歷歐洲和美國，蒐集各種建設理想現代國家的藍圖。明治憲法是依據普魯士憲法所擬的，只不過加入了天皇「神聖不可動搖」的地位這項條款。軍隊則參考法國和英國建制。教育則是按照法國學制擬定，從小學一直到頂尖大學，都對各種歐美思潮敞開大門。

紀恩描寫了天皇在一八七六年參訪了一所鄉下小學。天皇受的教育包括仔細研讀山姆．史邁爾（Samuel Smiles）的《自助論》（Self-Help），但當他聽到日本小學生朗誦安德魯．傑克森（Andrew Jackson）對參議院的演說，及西塞羅（Cicero）對卡特林（Cataline）的攻訐言論時，仍然感到十分驚訝。同樣地，許多保守人士對日本菁英分子為外國賓客舉辦宴會一事，感到非常惱怒。受過教育的明治時代男子穿上西服，讓外國人看到日本已是個非常現代化的國家，值得尊敬。即便如此，伊藤打扮得像威尼斯人，跳著波卡舞和華爾滋的樣子，日本人普遍不以為然。

然而，對較為自由派及和平的日本人來說，在十九世紀晚期能夠為自己贏得身為現代國家的尊敬，以及抵擋西方殖民主義最快速的方法，是贏得戰爭，並建立屬於自己的帝國。明治日本在這方面也非常成功。一八九五年，日本軍隊在敵眾我寡的情況下，成功羞辱了中國，取得台灣作為第一個殖民地。更令人驚訝的是，

一九〇五年，日本擊敗俄羅斯帝國，成為第一個戰勝歐洲強權的現代亞洲國家。

大部分日本人，包括自由主義者，視中日戰爭為文明國家及落後國家之間的戰爭。在描寫戰爭的通俗版畫裡，我們看到日本人是長腿、皮膚白皙的英雄，而中國人則是綁著辮子的矮小黃種人。內村鑑三是一位思想獨立的基督徒，日後成為一位和平主義者，勇敢地反抗日本過度的天皇崇拜。紀恩引述他的話說：「日本是東方進步的龍頭，而其死對頭中國則是無可救藥地反對進步，中國絕對不想看到日本的勝利！」這對中國人和其他亞洲人的種族歧視，日後演變為如南京大屠殺等的暴行。而這種心態就是在此時以進步、文明、開化之名開始的。

就在日本擊敗俄國之後，英國終於同意終止在日本的領事權。這個時間點並不只是巧合。無論是在英國或是美國，「大膽日本人」的軍事實力都大受讚賞。美國總統羅斯福說他完全「支持日本」，因為日本是為了文明而戰。一九〇五年的勝利，為日本逐步殖民韓國鋪路。這也是以進步之名進行的。畢竟身為最進步的亞洲國家，日本有責任用嚴謹的紀律來提攜落後的鄰國。

在國內，明治天皇所謂的進步則遭到質疑。自十九世紀中期，日本高層（效法中國）就努力將「效法西方」侷限在實際應用層面，如製造槍枝和船艦，而在倫理、道德、社會秩序上，盡力維持中日思想傳統。但這些努力成效不彰。隨著西化而來的，是愈來愈多要求民主及民權的呼聲。透過對歐洲文學及哲學的認識，個人主義萌芽，人開始對性和浪漫愛情有了不一樣的看法。工業化讓數以百萬的鄉下居民湧入城市，改變了鄉間的社會關係。不同的政黨成立了。批判性的採訪文字出現。民權運動在全國各處蔓延。

到了一八九〇年，正如同在海外的殖民主義一樣，議會民主制度建立，成為另一項現代進步的象徵。但這一切都讓明治寡頭政權緊張。他們擔心要怎樣能回收之前所釋放的權力、如何在建設現代化國家的同時，可以擺脫政黨政治人物的「自私自利」，以及社會主義者及其他異議人士的顛覆勢力。即便是較為自由派作風的伊藤博文，也認為英美政治缺乏秩序。法國共和主義也不是一個適合的典範。而新統一的德國，是由強而有力的王室、極權政府、軍事紀律、神話式的民族主義所凝聚而成的，這看起來比較像是個可取的對象。

伊藤把自己想作是日本的俾斯麥，並對普魯士法官如魯道夫·馮·葛奈斯特（Rudolf von Gneist）與羅昂茲·馮·史坦（Lorenz von Stein）印象深刻。之後出現的即是日德同盟，由史坦和其他人居中牽線。下面大貫所引述伊藤的話，直搗問題核心：

> 在葛奈斯特和史坦兩位良師的指導下，我開始了解如何建立一個國家的基礎架構。最重要的是要強化帝國的根基，並且保障國家主權。現在在日本有許多人把英國、美國和法國的激進自由主義者的著作視為黃金指南，但這只會讓我們的國家走向滅亡。

正是史坦建議日本人將神道教變成國家宗教，這個宗教可以提供帝國朝廷敬拜儀式，讓整個國家團結一致。他們為原本沒有儀式的場合發明新的儀式。這和維多利亞時期的英格蘭相去不遠。但條頓法學和日本本土主義的結合，為這個極權軍事國家的最高權威提供了幾乎無法被挑戰的基礎，因為所有的決策都被包裝在萬世一系的宗教外衣下。

紀恩扼要地提到兩則天皇詔書，它們對日本政治有著災難

性的影響，一直到二次大戰結束。首先是一八八二年由規劃現代
軍隊的山縣有朋所擬的《軍人敕諭》，目的是要讓軍人脫離政治
的干預。軍人不對政府效忠，而是對天皇，他們「至高無上的統帥」
效忠。他們是天皇的「四肢」；天皇是他們的「頭腦」。詔書繼續
說道：

> 不要被大眾言論欺騙，不要參與政治活動。將你自己完全奉獻
> 給你最重要的義務，也就是對天皇效忠。要知道這個義務重
> 於泰山，死亡輕如鴻毛。

這是明治政權的支柱之一，它將武士傳統上對封建領主的效
忠，轉移到天皇一人身上。這份詔書正式明文規定為天皇犧牲個人
性命的責任。原本意在讓政治無法干預軍事，但這份文件卻為政治
增加了一個危險因素。假如軍士只對天皇效忠的話，若是一般政治
人物威脅到天皇的神聖權威時，軍隊就可以進行合法鎮壓。特別是
在紛擾的一九三〇年代，這項法令為狂熱軍國主義者提供了各種軍
事政變及暗殺的正當藉口。

雖說由中階熱血將領所領導的非正式軍事政變，在當局鎮壓
下很快就平息了。但軍隊高層卻也利用帝國宣傳來破壞、摧毀一般
政治人物的勢力。到了一九三二年，各種政黨已被排除在內閣人事
之外，而全由軍事人物所組成的軍事參議官會議（Supreme War
Council）則負責所有的軍事決定。到了一九三〇年代後期，日本皇
軍已經為實現所謂的天皇意志做好準備，他們決心將中國及亞洲
納入帝國的版圖之中。

第二份詔書則是關於教育，由天皇在一八九〇親手頒布。在這
之前，寡頭政要及其參謀已就此事進行過多次討論。他們一致同

意西化進行過度，至少也得正式用傳統道德觀來與之抗衡。有些強調神道教的重要，有些（包括天皇在內）則強調儒家思想。詔書一開始，莊嚴地宣告帝國是由「我們的帝國祖先」所打下的根基，接著說天皇子民的效忠，是這個帝國的特別之處。在這個新儒家傳統之下，人被教導要遵從他們的父親和上級。明治天皇的子民則被告知要「勇敢地將自己奉獻給國家，保衛我們的天皇與天地同壽」。

於是立基於新儒家的效忠，及神道教神聖祖先的民族主義，成了現代日本教育的基礎。每個日本人都要對詔書的複印本行禮，而這份詔書則被當作是聖旨一樣。在歐洲王室政權也有類似的內容，但明治民族主義是特別設計來用文化宣傳摧毀民主政治的實質內涵。日本政治中沒有不同政黨利益之間的合法角力，而是充滿了告誡民眾要效忠、團結、服從，最重要的，是要崇拜天皇。

假如天皇真的是握有絕對實權的君主，或是軍事獨裁者，那至少這整個體制沒有矛盾之處。但明治憲法對於政治權力的劃分卻十分模糊。天皇被賦予至高無上的地位，但在政府架構內卻沒有任何實質的權力。著名的政治理論家丸山真男將日本天皇比喻為一個神聖的祭壇，肩頭上坐著那些以他的名義進行實質統治的人。這對明治寡頭政要來說是很好的安排，因為他們至少很清楚目標是什麼，也有調解控制宮廷、議會及軍隊內部紛爭的權威。然而在他們退場之後，沒有人承接他們的權威，以致各機構掐著對方的脖子，爭執不斷。一九三〇年代，軍事領袖綁架了這個帝國祭壇，自此之後，一切步入瘋狂，無人能擋。

紀恩在這部大部頭著作的結論中說道：「明治天皇的確可被後人認作是一位偉大的君主。」或許吧。但他也為開發中社會上了重要的一課。當前的中國就是一個例子，在經濟和軍事制度現代化

的同時，若沒有進行政治改革達成真正的民治，後果不堪設想。缺乏保障政治自由的西化方案，本身就沒有什麼道理可言。

偉大的明治時代小說家川端康成曾警告他的同胞，民族主義加上盲目地模仿西方，最終會讓整個國家精神崩潰。川端的預測八九不離十。日本威權式的現代主義所帶來的不良後果，在受過良好教育的年輕人身上特別明顯。他們的腦袋裡裝滿了馬克思、齊克果、帝國主義宣傳，然而對自己在這個近乎極權的社會中到底應該扮演什麼角色，卻困惑不已。一九四○年代，這樣一個優秀、懷抱理想主義的東京帝國大學畢業生，在自己的國家向全世界公開宣戰的時候，究竟應該怎麼做？他可以成為一位極端民族主義者，一位共產主義殉道者，或是變成一個人肉炸彈，燃燒自己，冀望他奉獻的精神可以拯救整個國家民族。我們是應該憐憫這些特攻隊員，往後再也不會有像他們一樣的人出現了，因為，他們是明治時代文化中的佼佼者，最後的表率，同時也是現代帝國最後犧牲的受害者。

12
克林·伊斯威特
的戰爭

無論是美國人、歐洲人或亞洲人所拍攝的戰爭片，一般的共通之處
是片中少見敵人的身影。片中確實有敵人，不過這些敵人像是美國
舊西部電影的印地安原住民，只是子彈瞄準的目標，嚷嚷著日語「萬
歲！」、德語「小心有詐！」或英語「快跑！」後，就成堆倒在地上。除
了極少數的例外，這些敵人都沒有個體的區別，缺乏個性和人性。
而這些少數例外也通常落入幾個特定的框架：粗手粗腳、邪惡的德
國人嚴刑逼供；美國人吵鬧愚蠢；日本人陰險狡猾。

電影《桂河大橋》（*The Bridge on the River Kwai, 1957*）中，由早
川雪洲所飾演的軍營長官、陸軍上校齋藤，是有一些鮮明的人格特
質，但還是不脫一般傳統日本武士的俗套：堅毅嚴苛，咬著牙撐過
難關，最後還是無法避免儀式性的自殺結局。另外還有一些戰爭史
詩片，如講珍珠港事變的《虎！虎！虎！》（*Tora! Tora! Tora!, 1970*），
由美國導演理查·符萊雪（Richard Fleischer）和兩位日本導演深作
欣二、舛田利雄共同執導。我們看到這些知名歷史人物從航空母艦
的艦橋上大聲發號施令，古怪的日本飛行員咬牙切齒地衝向亞利

桑納號。但在一團硝煙中，我們無暇了解這些人物。

敵方角色之所以缺乏性格刻畫，有其執行上及政令宣傳上的原因。一直到最近，好萊塢並沒有足夠的優秀演員來飾演日本人（或是越南人）。日本士兵通常是由亞裔美國籍的臨時演員上陣，喊喊幾個讓人聽不懂的日文字。好萊塢在這方面是可以做得更好，但卻沒什麼人願意花這個心力。在加州，找到有說服力的外國演員不容易，在日本，更是難上加難。戰爭時期的日本宣傳片裡，美國士兵經常是由一句英語都不會說的俄羅斯白人飾演。有時日本演員得戴上蠟做的鼻子和金色假髮上陣。至於戰後的日本電影中，那些強暴日本女孩，穿著軍靴、大剌剌地走在榻榻米上的美國大兵，則是由當時可以找到、想輕鬆賺點外快的白人男性飾演。中國拍的電影，狀況也差不多，裡頭大部分的「日本鬼子」都有濃厚的中國口音，而「美國人」的口音更是千奇百怪。

但政令宣傳上的原因，或許比執行上的困難更為重要。大部分的戰爭電影講的都是英雄，而且是「我方」的英雄，敵人當然都是一群惡人，個體性自然也不重要。其實，讓這些角色有個性，或是一點人性，都有損電影的效果。如此一來，我們的英雄剷除敵方的舉動，其道德性就不是那麼明確了，這不是我們所樂見的。這些讓我們產生正面觀感的宣傳影片，最重要的是敵人沒有個性，他們像大石頭一樣沒有人性。

戰爭電影的愛國神話，和經典西部片一樣，近年來受到愈來愈多質疑。約翰‧韋恩（John Wayne）和羅伯特‧米契姆（Robert Mitchum）的英雄時代已經過去了。《第二十二條軍規》（*Catch-22*）、《前進高棉》（*Platoon*）或是庫柏力克的《金甲部隊》（*Full Metal Jacket*）都是這樣的例子。甚至在二戰前，電影如《西線無戰事》（*All*

Quiet on the Wester Front) 或《大幻影》（*La Grande Illusion*）已經把敵人當作人看待。但就我所知，克林·伊斯威特（Clint Eastwood）是第一位將一場戰役拍成兩部電影的導演，分別從兩方士兵的觀點拍攝，角色也都有完整的性格。他跳脫了傳統愛國電影的窠臼，技巧嫻熟，沒有激辯的場景或是沉重的訊息。這兩部上乘之作，一是英語的《硫磺島的英雄們》（*Flags of Our Fathers, 2006*），一是日語的《來自硫磺島的信》（*Letters from Iwo Jima, 2006*），而我認為後者尤其優秀。

以硫磺島戰役為主題，是個非常好的選擇。一九四五年二月，美國軍隊在這裡第一次踏上日本領土。戰事持續了三十六天，有將近七千名美國士兵、兩萬兩千名日本軍人，死於這個離東京一千多公里遠的火山小島。知名攝影師裘依·羅森塔（Joe Rosenthal）拍下了六名美國大兵在摺鉢山（Mount Suribachi）山頂上升起美國國旗的照片，照片馬上成為神話，是戰勝日本的前兆，這對當時因戰爭折損熱情和金錢的美國來說，不愧是一劑強心針。這張照片不但被刊登在每一份報紙上，還被做成郵戳、雕像、飾品、海報、雜誌、標語、紀念碑。戰後不久，一部關於這場戰役、由約翰·韋恩領銜主演的電影，被宣傳為美國英雄主義和勝利的象徵。為了提升士氣及戰爭債券的買氣，六位升旗手中生還的三位，「博士」約翰·布萊德里（John "Doc" Bradley）、瑞內·蓋格農（Rene Gagnon）、依拉·海斯（Ira Hayes）像電影巨星一樣，被安排在美國各地展示：在芝加哥棒球場上，爬上紙做的摺鉢山；在時代廣場舉行盛大晚會，和參眾議員吃飯，會見總統；戰爭結束後，三人還和約翰·韋恩會面。*

* 這三位在 1949 年同樣由約翰·韋恩主演的電影《硫磺島浴血戰》（*Sands of Iwo Jima*）中，分別飾演他們自己。

目睹了硫磺島上的恐怖，和回國後慶祝活動的喧騰，兩者反差很大，對出身印第安畢馬族（Pima）的海斯來說，實在是難以承受。這位在貧困印第安保留區長大的孩子開始酗酒，最後死於亞利桑納州一條冰封的溝渠中。鮑伯‧迪倫（Bob Dylan）譜了一首民謠，惋惜海斯戲劇化的一生。蓋格農起初十分樂於當個招攬人氣的明星，後來卻也因酗酒而英年早逝。布萊德里的兒子詹姆斯（James）則將父親的故事寫成暢銷書《硫磺島的英雄們》（*Flags of Our Fathers*），但布萊德里終其一生都擺脫不了戰爭的陰影，為其所苦。

除了愛國神話之外，還有另一個好理由選擇拍攝硫磺島戰役。在這滿布黑色火山灰的島上，美國人確實是和看不見的敵人打仗。在陸軍中將栗林忠道的率領下，日本軍隊藏身在四散的山洞、隧道、碉堡中。在沒有任何海面和空中支援的情況下，這些士兵受命戰鬥至死，抱著渺茫的希望，希望能阻止日本領土遭竊占。這些讓人致命卻看不見的士兵，日夜都處在如同蒸氣浴的環境裡，食物和飲水配給很快就耗損殆盡。他們努力在愈來愈惡劣的情況下，保持殺敵人數，為達目的，很多人甚至進行自殺攻擊。無怪乎海軍陸戰隊把這些敵人看作是老鼠，得用火攻才能把他們趕出地洞。許多在硫磺島上的美國士兵在頭盔上刻上「地鼠終結者」。*

我們從《硫磺島的英雄們》一開場，就可以看出伊斯威特拍攝了一部非常不一樣的戰爭電影。美國海軍艦艇正朝著硫磺島全速前進。不知道接下來會發生什麼事的年輕士兵，在轟炸機呼嘯而過時高聲喝采，像是在看足球比賽一樣。這正是傳統戰爭片希望觀眾有的反應。一位士兵因為太過興奮，掉出了甲板。他那些原本嘻笑著

* John W. Dower, *War Without Mercy: Race and Power in the Pacific War* (Pantheon, 1986), p. 92.

的同袍的笑聲瞬間停止，明白戰艦不可能只為了一個在海裡掙扎的海軍陸戰隊隊員就停下來。戰爭機器不能停歇。「博士」（萊恩·菲利浦 Ryan Phillippe 飾）喃喃自語：「說什麼不要拋棄戰友……」

影片對於這些士兵並不視自己為英雄一事上，多所著墨。他們不過是一群被送到地獄般的地方的年輕人。影片濾掉了所有明亮的色彩，讓這硫磺遍布的土地像是死了一樣。一個人所能做的，用海斯的話說，就是「盡量不要被子彈打到」。雖然這個故事的主角是「博士」，影片中最有趣的角色卻是由演技精湛的亞當·畢曲（Adam Beach）所飾演的海斯，畢曲本人也是在印第安保留區長大的。在升起美國國旗的三位士兵中，海斯算是對軍旅生涯最認真的。從軍讓他得以脫離貧窮和沉淪，美國海軍則是第一個、也是唯一一個讓他覺得自己被接受的美國機構。他很受同儕歡迎，他們暱稱他為「落雲酋長」，而海斯則以忠誠回報。

電影中用幾個不同的方式表現這點。海斯從來就不想離開他的所屬單位，加入那些在美國本土的宣傳陣仗。和他一起升起旗幟的下士史傳克（貝利·佩鄱 Barry Pepper 飾）很快就陣亡了。他在一個正式場合遇見下士的母親時，不禁悲從中來：「麥克啊！麥克！」他啜泣道：「他是個真英雄，是我見過最好的海軍陸戰隊員。」海斯活下來了，卻是在各足球場和晚宴上被拿來展示，販賣戰爭債券。他羞愧得無地自容。

影片中，這些虛偽的場景數度觸發了生還者夢魘般的回憶。煙火和群眾的喧囂，聽起來就像迫擊砲和槍戰重演，被迫丟下的同袍們呻吟著的回憶，一幕幕浮現心頭。在一個正式晚宴上，侍者為這幾位「英雄」端上了做成摺缽山形狀的甜點，上面還插了面國旗。侍者輕聲問道：「巧克力還是草莓？」接著為甜點淋上血紅色的醬汁。

身為印第安人，當時仍然有些酒吧不願意接待海斯，這更讓他感到錯愕和羞辱。一回他喝得爛醉，和人爭執不休。其中一位主辦軍事宣傳活動的人說，這真是「玷汙了他的制服」。海斯最後被送回前線，這個他唯一感到有尊嚴的地方。或許在某些方面，也像是他的家。

伊斯威特雖然對海斯的刻畫充滿同情，但卻有人批評他種族歧視，沒有納入《硫磺島的英雄們》中的黑人士兵*。其實，當年在硫磺島的十一萬名士兵中，有九百名非裔美國人。假如伊斯威特真要依循戰後照片的慣例的話，他的英雄大概至少得包括各一位以下這些種族：堅毅的白種英美新教徒、講話慢吞吞的南方人、布魯克林的智者、芝加哥的強悍黑人。但伊斯威特不是要呈現這些刻板印象。他想說的故事，是幾個真實存在的人，掙扎於自己過去可怕的經歷。

任何想要讓我們感受到戰爭殘酷的電影，都會碰到同樣的問題：這是個不可能的任務。就算攝影技術、演技、配樂或數位模擬效果再好，我們都不可能只是透過觀賞螢幕上的戰鬥，來身歷其境硫磺島真實的情況。一部電影愈是努力重建這些場景，愈是徒勞無功。伊斯威特的共同製作人史蒂芬·史匹柏是《搶救雷恩大兵》（*Saving Private Ryan*）及《辛德勒的名單》（*Schindler's List*）背後的技術指導大師。即便是史匹柏出馬，仍然無法重現諾曼地登陸和奧許維茲的實況（這對觀眾來說，或許是不幸中的大幸），但是伊斯威特做到了暗示（暗示或許是最可行的方法）戰爭對這些普通士兵的影響：恐怖、殘酷；但也有無私、充滿恩典的時刻。

* See, for example, Earl Ofari Hutchinson in *The Huffington Post*, October 24, 2006.

他讓我們瞥見戰爭的殘酷：幾位看守日本戰俘的美國大兵，因為太無聊而將戰俘處死；一群瀕臨瘋狂邊緣的日本人將一具美國士兵屍體拖回洞內肢解；日本士兵在拉下手榴彈的環之後，屍塊四散在石頭上。雖然伊斯威特精確地凸顯了戰爭殘酷的現實，和事後捏造的故事之間的對比，他也告訴我們許多英雄事蹟。我們看到博士在烽火中，冒著生命危險爬出洞穴幫助一位受傷的士兵。這個舉動和愛不愛國、「為自由而戰」等口號、道德風骨無關。正因如此，這少有的舉動才更值得被稱為英雄之舉。

事實證明，布萊德里從來沒對他的孩子提起戰時經歷。當媒體在事件週年紀念致電時，他要兒子轉述來電者，他出門釣魚去了。但在影片中，他躺在醫院病床上準備嚥下最後一口氣之前，告訴兒子關於硫磺島的一個回憶。這揮之不去的場景，是電影的最後一幕。用他兒子的話說，像布萊德里這樣的人，「是為了國家而戰，但為了朋友而死」，我們「應該要記得他們原本真實的面目，就像我父親所記得的那樣」。接著我們看到博士和朋友脫到只剩下內褲，衝向大海，互相潑水、大聲喊叫，青春洋溢，慶幸自己仍然活著，就算只是再繼續存活幾個小時或是幾天。在這簡單的一幕中，沒有人扣下扳機、沒有發射一顆子彈，我們看到幾位大好年華的年輕人，生命就這樣被無情的摧殘，著實讓人膽戰心驚。

3

我們很難對敵方士兵產生同情，特別是操著聽不懂的語言的外國士兵，更是難以同理。我們對發生在長崎和廣島日本大屠殺感到震驚，也對因洪水死去的孟加拉人、蘇丹達孚死去的村民覺得惋惜。但只要我們不認識他們的面容，他們所受的苦難對我們來說仍是

抽象的，只能用數字來理解。製作一部關於陌生文化的電影時，要讓人信服並非易事。在美國的歐洲導演經常難以捕捉當地的精神。因此一位外國導演可以精準地拍出一部有活力，沒有扭曲當地文化的日本電影，大部分的角色說日語，讓人十分信服，這真是非常難得的。幾位導演曾經試過，包括戰前的納粹宣傳家阿諾德·方克，以及偉大的約瑟夫·馮·史坦堡。但我認為，伊斯威特是第一位成功做到的。

《來自硫磺島的信》是以日本學者在山洞裡挖尋死去士兵的遺物，做為開始和結束的場景。他們找到一個袋子，裝滿了士兵沒有寄出的家書。電影劇本是參考其中一些信件，及幾年前在日本出版，栗林將軍親手寫下及繪製的書信。* 栗林的書信集，包括了他在一九二〇年代及三〇年代在北美擔任軍事參訪員期間，旅居美國時寫給家人的書信。我們可以透過這些書信的內容，一探這位充滿人性光輝的貴族在承平時期的生活樣貌。他喜歡美國，也對這個國家十分了解，明白對美國宣戰實在是不智之舉。或許就是因為這樣，在戰時，他大都受好戰的長官冷落，只有在戰爭最後的這場自殺式的攻擊，才被派上前線。

渡邊謙所飾演的栗林拿捏得恰到好處。他對下屬展現了恰如其分的高貴氣質，對那些視他為懦弱的親美者、不知變通、甚或殘忍的軍官，則嗤之以鼻。栗林力排眾議，堅持日軍應該躲起來，而非在海灘上進行徒勞無功的攻擊。他雖然很清楚自己軍隊的最終命運，卻不認同自我毀滅的消極行為。當其他軍官對自己排裡的士兵做不恰當的舉動時，這位將軍甚至出面干預，這在二戰時期日本的

* *"Gyokusai Soshireikan" no Etegami* (Tokyo: Shogakukan, 2002).

高階將領身上，是很少見的，因為士兵經常受到粗暴的對待。但電影並不是要把栗林描繪成一個感性之人。說到底，他是個日本職業軍人，私底下並不相信和平主義。他在寫給妻子的信中說：

> 我可能沒辦法活著回來，但我向妳保證，我會盡力而戰，絕對不會讓家人蒙羞。我是武士栗林之子，我不會辜負家族傳承。請列祖列宗指引我。†

故事中唯一另外一位對敵人有親身了解的，是西竹一男爵（伊原剛志飾）。他贏得一九三二年洛杉磯奧運馬術場地障礙賽金牌，曾在東京住所款待美國演員瑪莉・琵克佛（Mary Pickford）及道格拉斯・費耶邦（Douglas Fairbanks）。竹一男爵並沒有像他的一些同袍一樣，把受傷的美國士兵碎屍萬段，他用英語跟這位將死的美國人，分享他在美國度過的快樂時光，以及他認識的好萊塢名人。「你真的認識這些人？！」美國大兵說著，不久就斷了氣。竹一男爵懷有英國紳士的運動家精神，在對手失意時給予安慰，像是尚・雷諾瓦（Jean Renoir）的《大幻影》中的艾瑞克・馮・史陀海姆（Erich von Stroheim），屬於國際貴族上流社會，喜愛酒精、名馬、出身高貴的女子。

現代觀眾或許很難理解這些士兵。他們被訓練成只要一聽到天皇名字就會起立；認為外國人都是惡魔；視暴力死亡為最高榮譽的人。我們不清楚他們是誰，因為日軍的政策是要屏除一切個人特質，甚至比美國海軍陸戰隊還要嚴格。就算是在一般情況下，日本人也傾向於不要鋒芒外露。戰爭期間這種傾向變得更為極端。任何

† Quoted in Thomas J. Morgan, "Former Marines Remember the Most Dangerous Spot on the Planet," *The Providence Journal*, June 28, 1999.

一點不尋常的舉止，都有可能受到兇殘的憲兵隊或特警隊（特別高等警察）懲罰。《來自硫磺島的信》中有一幕是日本場景，我們看到憲兵隊命令一名年輕新進士兵射殺一條寵物狗，來測試他有多強悍。但這名士兵試圖營救那隻狗，長官便將他解職，並送往硫磺島受死。

這位新進士兵名叫清水（加瀨亮飾），在伊斯威特的電影中，他是一位儘管盲從、舉止輕率，仍不掩他內省及寬厚本質的士兵。當時一整排的士兵都引爆手榴彈自殺，但有位年輕士兵西鄉（二宮和也飾）卻不願意追隨同僚的腳步，清水指責他這麼做是叛國，威脅要射殺他。但其實他也覺得自己還年輕，何必要在一場註定失敗的戰爭中肝腦塗地？於是兩人決定一起向美軍投降。清水先投降，卻被看守他的美軍殺害；西鄉沒來得及投降，保住了一命。

在這些年輕士兵的對話之間，我們可以看到他們的信念逐漸動搖，也看到他們置身危險中所展現的人性。這樣的情節很容易落入俗套，但電影的呈現方式卻讓人深受感動。栗林，這位性格寬厚的將軍，或許對於參戰有許多疑慮，但仍然是盡責的軍人，他決心要戰到至死方休。由青少年偶像歌手所飾演的西鄉，原本是位麵包師傅，身懷六甲的妻子等著他回家。儘管滿心不願意，他仍然深陷在這場衝突之中。當街坊委員會的人拿著兵單到他家道賀，恭喜他得到為國捐軀的機會，西鄉卻掩不住他的苦悶。由青少年偶像出身的二宮來飾演西鄉，真是恰如其分，讓人看到當年參戰的士兵有多麼年輕，要他們扮演殺人機器有多麼違和。

海斯在海軍陸戰隊找到了家和人生的目的，西鄉則不然。他和想要加入憲兵隊，卻連一隻寵物狗都不忍殺害的清水一樣，顯得格格不入，在這場他無法理解的戰爭裡成了犧牲品。至於他身邊其他人，則內化了日本軍國主義的瘋狂，成為自己的一部分。如由歌舞伎

演員二代目，中村獅童所飾演、有些過於戲劇化的陸軍中將伊藤，非常熱中於要下屬自殺。其他人則和世界各地的士兵一樣，趁著戰爭滿足自己殘暴的傾向。清水和西鄉之所以不同，是因為儘管再三地被阻止，他們仍然能夠獨立思考。他們和西竹男爵及栗林不同，對日本以外的世界一無所知。但在這彷彿地獄般的情境中，仍然保持了人性的尊嚴。

根據史實，在硫磺島上孤軍奮戰的兩萬兩千名日本士兵中，只有大約一千人存活下來。有些人投降，有些則是在要自殺前被擒獲。在電影中，西鄉是他的單位裡唯一活下來的。我們不清楚栗林將軍在現實世界中是怎麼死的。有可能是在他的洞穴中被燒死或炸死。在伊斯威特的電影中，他率領了一批自殺攻擊隊，殺入美軍陣營。這大概與史實不符。西鄉也參與其中，卻被抓住他的海軍陸戰隊打昏。在《來自硫磺島的信》最後一幕裡，我們看到他和一整列受傷的美國士兵一起倒在地上，他的臉朝著鏡頭。他被軍毯覆蓋，等著被帶離這個死亡小島，此時的西鄉，看似和他身邊排隊的美國士兵沒有什麼不同，但他卻沒有失去個人的獨特性——這正是這部伊斯威特的佳作所要傳達的價值。

13
被奪走的夢想

一個日本網站宣布：巴勒斯坦拉瑪拉（Ramallah）的第一家壽司餐廳開幕了！這讓我想到巴勒斯坦總理薩拉姆·法耶德（Salam Fayyad）與其西岸屯墾區的政策。既然和平談判陷入僵局，何不創造一些一個真正的國家會有的現代景象，或許有一天就會成為一個真正的國家了！開闢新路，銀行、「五星級」旅館、辦公大樓、公寓大廈。他把這稱為「用占領終結占領」。

到拉瑪拉的遊客，馬上會對建造新建物的怪手和鷹架大吃一驚。同樣讓人吃驚的，是戴著紅或綠的貝雷帽、在街上巡邏的憲兵隊。這些年輕人大部分用的是美援裝備，接受美軍訓練。一開始是由美國陸軍中將紀斯·戴頓（Keith Dayton）擔任訓練官，到了二〇一〇年十月則由陸軍中將麥可·莫勒（Michael Moeller）接手。

這個新巴勒斯坦，與以色列及美國攜手合作，讓西岸屯墾區現代化，壓制反抗軍哈瑪斯（Hamas）勢力。但首相法耶德卻不是透過選舉產生的，贏得二〇〇六年大選的是哈瑪斯。總統默哈穆德·阿巴斯（Mahmoud Abbas）及其首相致力於將西岸屯墾區，變得比

以伊斯蘭教徒為主的加薩走廊更為繁榮及安全。這家蘇活區的壽司餐廳在此時開幕，必然和這樣的政治局勢有關。

這家餐廳在凱撒飯店內，是一棟在拉瑪拉豪華郊區的現代建築。當我們前往用餐時，餐廳裡空無一人。其原址是巴勒斯坦解放運動領袖雅賽・阿拉法特（Yasser Arafat）的總部，在變身飯店的前一年，被以色列軍隊炸得剩廢墟。建築物以拋光的耶路撒冷石頭砌成的，宛如阿拉法特的墳墓一樣，餐廳看起來很新，沒招待過幾個客人。音樂放的是菲爾・柯林斯（Phil Collins）的輕柔歌聲。一位穿著黑褲、一頭深色長卷髮的服務生，親切地幫我們點菜。她的名字是阿蜜拉（Amira），是來自伯利恆的巴勒斯坦基督徒。

阿蜜拉告訴我們，飯店所聘請的七位巴勒斯坦壽司師傅，是由臺拉維夫的一位日本女士所訓練的，他們得在兩個月之內學會製作壽司。目前業績不是很穩定，不過阿蜜拉說，已漸有起色，只是有個小問題：將凱撒飯店土地賣給巴勒斯坦老闆的，是一位約旦人，附帶條件是飯店不能賣酒精飲料。

阿蜜拉本人雖然沒有到過美國，卻持有美國護照，也有巴勒斯坦身分文件。她的父親以前在伯利恆教授阿拉伯文學，父母在回到巴勒斯坦前成了美國公民。阿蜜拉用流利的英文說，巴勒斯坦是她的家。她曾在西班牙巴斯克（Basque）地區 * 受過餐廳管理訓練。她發現西班牙人對她十分不解，因為他們以為所有的阿拉伯女性都戴面紗。她說每次參加派對，總會發生同樣的事：

> 總會有西班牙男子問我從哪來的。一聽說我來自巴勒斯坦，他就會開始長篇大論說以色列人有多麼糟糕。接著他一轉身，把

* 譯按：巴斯克地區指西班牙和法國庇里牛斯山脈一帶，有其獨特的文化、語言。

我丟下。你看,他們覺得我們都是恐怖分子。這真的很慘。

阿蜜拉常常重複這句話,「這真的很慘。」比如說,從拉瑪拉到伯利恆得花上三、四、甚至五個小時,端看通過以色列檢查哨的速度,「這真的很慘」。以前,從拉瑪拉經過耶路撒冷到伯利恆,只要三十分鐘。現在拉瑪拉周圍都是以色列屯墾區,這些道路交通網只有以色列人得以使用;拉瑪拉和以色列中間也隔著一道水泥高牆。以色列人禁止參訪拉瑪拉和伯利恆。有些巴勒斯坦人持有前往耶路撒冷的通行證,因為他們住在那裡。這段路程很短,開車的話照理說只要十五分鐘,卻經常得花上三到四個小時,有時甚至五個小時。

阿蜜拉也說雖然拉瑪拉變得時髦了,巴勒斯坦年輕人卻很難在西岸屯墾區找到工作,就算幸運找到工作,要維持生活基本開銷仍然很困難。大筆來自美國、歐盟、波灣國家等阿拉伯國家的資金湧入巴勒斯坦,主要用來蓋醫院、道路、旅館等等,但此處被高牆阻隔孤立的情勢,卻不利於經商。假如以色列人可以來這裡消費,情況或許會比較好,但以色列人卻被拒於門外。

為了要回到耶路撒冷,我和其他幾百名巴勒斯坦人一樣,通過層層檢查哨。我們得慢慢穿過狹窄的鐵絲網隧道,好像是囚犯進到戒備森嚴的監獄。氣氛沉悶,大家話很少;就算講話也是盡量壓低聲量。母親試著讓孩子不要哭鬧。年輕男子緊張地用手機傳簡訊。有人講笑話抒解緊張氣氛。當一群人擠在一個籠子裡時,是沒有發洩情緒的餘地的。

奇怪的是,我們根本不見以色列軍人的影子。沒有吉普車;沒有瞭望塔;也沒有巡邏隊。每隔十到十五分鐘,有時二十分鐘,一

個綠色燈號開始閃爍,接著一陣巨大低沉的聲響,柵門會打開,每次允許幾個人進入,預備通過下一道柵門。我很幸運,這次只花了一個半小時。直到關上最後一道柵門,我才終於看到窄窗後面有個密不通風的小辦公室,裡頭兩位二十多歲的年輕以色列女兵在談笑之餘,漫不經心地按下柵門的開關,像是有用不完的時間。這自然是個無聊的工作。她們不會正眼瞧這些巴勒斯坦人,只有在這些人快離開前,才檢查一下他們的證件。

∽

每個星期五下午,總會有至少數百人,有時甚至更多,聚集在東耶路撒冷一個滿是灰塵的角落。這裡距離著名的美國社區旅館(American Colony Hotel)只有幾分鐘路程。他們是要抗議巴勒斯坦家庭被驅逐出自己的家門。巴勒斯坦人被趕出家門,而身穿深色西裝、黑色帽子的正統猶太教信徒,則搬進這些房子。這裡是謝以克‧加臘(Sheikh Jarrah),是阿拉伯人聚居區。一九四八年戰爭結束後,巴勒斯坦難民在當時是約旦領土的這個區域落腳。一九六七年這裡回歸以色列統治後,他們仍被允許在這居住。

　　幾年前,情勢轉變了。幾個猶太團體,包括宗教和世俗團體,決定要討回這些在一九四八年以前屬於猶太人的房子。這通常沒有直接的依據,有時甚至得參考出處不明的奧圖曼帝國公文。販賣住宅給猶太人在巴勒斯坦是重罪,除了謝以克‧加臘之外,在某些區域也有巴勒斯坦人在將房子賣給猶太人之後,假裝是被驅逐出住所的。無論如何,不若在西耶路撒冷,巴勒斯坦人在東耶路撒冷沒有重新要回房產的權利。這都是以色列重新掌握整個耶路撒冷的政策,把巴勒斯坦人趕出耶路撒冷及周邊村落,讓猶太人進駐。正

如總理班傑明・納坦亞胡（Benjamin Netanyahu）說的：「耶路撒冷不是屯墾區，這是以色列的首善之都。」

在以色列，希伯來大學的學生們帶頭抗議這項措施。每個星期五知名學者和文壇人物都來共襄盛舉，如大衛・葛羅斯曼（David Grossman）、濟夫・史登海爾（Zeev Sternhell）、阿維沙・馬加利（Avishai Margalit）、大衛・舒爾曼（David Shulman），甚至一位在此區出生的以色列前司法部長麥可・班亞爾（Michael Ben-Yair）。有些人喊口號、唱歌、舉「停止占領！」或「停止種族淨化」的標誌。不過大多數人就是每星期前來聲援。

除了那些來向示威者兜售現榨柳丁汁的年輕阿拉伯男孩之外，現場沒有什麼巴勒斯坦人。在耶路撒冷以外的示威，巴勒斯坦人多些。不過在這裡示威，猶太人頂多就是被揍一頓，在警察看守所待上一天；若是巴勒斯坦人，可能會被取消耶路撒冷居住許可證，他的家、工作、生計，也跟著沒了。

這些示威者都照規定行事。即便如此，警方在抗議初期仍封鎖了通往新猶太屯墾區的道路，用暴力對待示威者。有些人被盾牌撞擊，現場有催淚瓦斯，年長的示威者被踹到地上。這些畫面在電視新聞中出現，讓許多人不滿；於是警察接到要克制一點的命令。畢竟這裡還是耶路撒冷，若是在占領區，警方克制與否就不是這麼重要了。即便每星期例行示威，還是有很多阿拉伯人被趕出自己的房子，新住民持續入住。這不只發生在謝以克・加臘，其他阿拉伯人聚居區如希旺（Silwan）、拉斯・阿姆德（Ras al-Amud）、阿布・多爾（Abu Tor）、加貝・穆卡貝（Jabel Mukaber）也天天上演同樣的事。

示威者其實改變不了現實。但當大多數人已經對身邊少數族群所受到的羞辱和對待無動於衷時，任何一點象徵性的舉動都非

常重要。這些示威者讓我們看到，在這個每天都發生粗暴之事的國家裡，仍然有一般文化教養。就某方面來說，謝以克·加臘團結運動（Sheik Jarrah Solidary Movement）可說是愛國精神高貴的表現。

我每個星期通常會和一位老友阿蜜拉，一起前往抗議現場。她和巴勒斯坦女侍同名，只不過我朋友是以色列猶太人。不論是將原住戶掃地出門、進駐者的行為舉止，還是一般以色列人對待巴勒斯坦人的態度，都讓她十分憤慨。她的憤怒不僅止於這場示威，她經常表示對自己國家的不滿。每當看到以色列人在酒吧、餐廳、咖啡店裡享受，阿拉伯人卻被羞辱時，總讓她倒盡胃口。有些人可能會認為這太過神經質，是自我厭惡的表現。但我不這麼認為。

「你知道嗎？」她的英國丈夫，在某個週五下午告訴我：

> 阿蜜拉其實非常愛國，從小就充滿了錫安理想主義。她被教導說，以色列是一個偉大的實驗，要建設一個更有人性的新社會。在她中學最後幾年裡，這個理想幻滅了。阿蜜拉和其他人，特別是那些老一輩的，看著這些理想破滅，都感到非常憤怒。他們再也不認得自己的國家了，彷彿他們的夢想被奪走了一樣。

謝以克·加臘正下著大雨，但以色列示威者仍然在此集結，年輕的巴勒斯坦男孩子在臨時搭建的帳篷下擠柳丁汁，雨水不時從帳篷頂上傾瀉而下。知名以色列社運領袖艾茲拉·納威（Ezra Nawi）也一如往常，出現在抗議現場。他有力地和眾人握手致意，像是位天生的政治家。

其實，體型壯碩、濃眉大眼、古銅色肌膚的納威，壓根兒不是政治家。他來自一個伊拉克猶太家庭，職業是水電工，也是同性戀者。透過他的巴勒斯坦男友，他得知了阿拉伯人在以色列的困境，於是在一九八〇年代開始加入阿拉伯及猶太人權組織。

納威的社運活動著重的是實際層面，而不是政治化議題。只要巴勒斯坦人在哪裡有困難，他就去那裡。無論是被以色列軍隊驅離他們的土地，或是被武裝以色列居民攻擊。他主要在希伯崙南部活動，這裡的貝都因人在沙漠或是貧民窟中努力求生存。一旦拒絕離開他們的土地，這些游牧民族的牲畜就會被毒死，水井被填滿，土地被摧毀或沒收。失去傳統生計的阿拉伯牧羊人，被迫居住在骯髒破舊的城鎮裡，被以色列屯墾區包圍。

　　這裡沒有王法，頂著黑帽的年輕武裝男子制訂自己的遊戲規則。當需要更多武力來對抗原住民時，他們找來軍隊。來到這片土地的男男女女，來自世界各地，包括歐美、南非、俄羅斯、以色列。

　　一個星期六，我和納威及幾位社運人士一起前往此地。同行的包括大衛·舒爾曼，他是以色列知名的印度文明學者，出生於愛荷華州。在距離一個大型以色列屯墾區不遠處，我們站在一小片棕色的田野邊，看著一位巴勒斯坦農夫用手將一把把的種子灑到田裡播種，像是漁夫甩出釣竿一樣；另一位男子則上上下下開著老舊的牽引機。田野的另一頭站著一群以色列士兵，槍桿撐在肩頭上，雖沒有攻擊的意思，但充滿監視意味。舒爾曼告訴我，我們此行的目的是要確保以色列住民不會來打擾巴勒斯坦人播種。通常在以色列移民的要求下，士兵會把社運人士趕走，有時甚至逮捕。這是非法的。但就像我之前說的，法律在這古老的土地上不適用。

　　這一回士兵只是遠遠地看著，種子被順利播下。這時納威早已經出發前往另一個衝突發生的地方。這片世世代代屬於一個巴勒斯坦家族的土地，十年前被以色列奪走，而今以色列屯墾住民在這塊土地周圍豎起籬笆。土地以各種名目被沒收。如眼前這片土地，原本乃是軍方宣稱軍隊演習需要而沒收，但卻允許以色列人在這裡

建造住宅。

我們審視著一直綿延到內葛夫（Negev）沙漠的壯觀礫石地形，舒爾曼說這蠻荒之地似乎吸引了許多狂人，曾經有許多先知、聖人在這兒遊走。他正說著，我突然聽到一個沙啞的聲音嚷嚷著德文。一個頭頂黑色牛仔帽、身穿黑色牛仔褲、運動員身材般的男子出現在新籬笆的另一邊，聽起來像是個憤怒的瘋子。他的名字是約哈南（Yohanan）。他正用德語對著一位中年巴勒斯坦人大叫，要他閉嘴。

這位巴勒斯坦人用阿拉伯語解釋說，這片土地世世代代都是他的家族所有。約哈南生於德國，父親是天主教修士，後來才改信猶太教。他嚷嚷這沒有任何證據；但他並沒有引用聖經，來主張這片他稱為猶地安（Judea）和撒馬利亞（Samaria）的土地的所有權。他聽起來比較像是戰前那些崇尚自然的德國人。他激動地說著他和這片土地的連結；他對這裡生長的植物有多麼了解。他特別指出，在德國，假如土地所有人沒有妥善照顧這片土地，那所有權就會歸於照顧這片土地的人。他在這裡耕種，所以這片土地應該屬於他。

約哈南性情古怪孤僻，其他以色列屯墾區居民並不喜歡他。他的房子是改建的旅行拖車，孤伶伶地杵在附近一處山丘上。從他那兒我們可以聽到一些醜惡的故事，關於以色列人的殘暴、報復、積怨已久的糾紛。我們傾向把希伯崙這類地方的暴力衝突，解讀為自古以來不同宗教和種族之間的仇恨，這種緊張關係甚至可以上溯至聖經時代。不過其實，貝都因人並不是宗教狂熱分子，他們也沒有賦予他們的土地房產神聖的意義。也不是所有的猶太新住民都是因為宗教熱情來到這裡的。我們在這片荒蕪的土地上看到的，

不是聖經裡的舊世界，而是像美國大西部時代的新世界。有新住民和原住民，牛仔和印第安人，離經叛道的持槍分子和非法之徒。當年美國大西部就是這樣被占領的。

<center>∽</center>

我在以色列的那段時間，報紙似乎充斥著性醜聞。曝光率最高的兩則新聞，一是以色列前總統摩西‧卡查夫（Moshe Katsav）因強暴、性騷擾、「妨害風化」被定罪。另一則新聞，則是警察少將烏利‧巴列夫（Uri Bar-Lev）被控「企圖強迫」一位化名為「歐」的女社工和他發生「親密舉動」。

「歐」女士和另一位少將的緋聞女主角，化名「米」的化妝師，都不像義大利總理貝魯斯寇尼（Berlusconi）付錢請來的派對女郎。巴列夫在一場會議中結識「歐」，而「歐」和「米」則是舊識。第三位化名「史」的女主角，則是在少將提出三人行性愛派對的要求時，引薦了「米」女士。話說，前總統卡查夫也同樣和指控他的女子們熟識，他甚至對其中一位女子表白。這些女子都曾在他的辦公室工作，一位是在卡查夫擔任觀光部長時，在觀光部工作，另外兩位則是在總統官邸上班。

難以置信的是，在阿維傑爾‧莫爾（Avigail Moor）博士最近所做的一份學術調查中，發現百分之六十的以色列男性與百分之四十的女性認為，「被強迫和熟識的人發生性關係」並不算是強暴。*巴列夫的案子似乎和政治鬥爭有關。當時他正想要爭取成為新的警察首長，有些人並不樂見其成；而卡查夫的行為讓我們看到政治鬥

* See Harriet Sherwood, "Sex Survey Shows 'Tolerant Attitude' to Rape by Acquaintance," *The Guardian, January 21, 2011.*

爭險惡的一面。《國土報》（*Haaretz*）的專欄作家寫道：「這就是大家所熟知的，色情和自以為是的組合。」以色列報紙上這類批判又看好戲的語調，讓我聯想到英國小報。

不過報紙上和性有關的，並不只有公眾人物的醜聞。三十幾位知名猶太拉比（rabbis）的妻子連署了一封公開信，她們都屬於一個致力於「拯救以色列的女兒」的組織。她們公開呼籲猶太女孩不要和阿拉伯男孩約會。信中警告說，「他們想要妳們的陪伴，所以對妳們無微不至，讓妳們陷入愛河」，接著妳們就中了他們的圈套。一位名為施慕爾・艾利雅胡（Shmuel Eliyahu）的猶太拉比，惡名昭彰的事蹟之一是告訴他所居住的薩法德（Safed）城市的居民，不要把公寓賣或是租給阿拉伯人，他也抱持類似的看法。他說他樂於和阿拉伯人禮尚往來，但「我不要阿拉伯人和我們的女兒打招呼」。

我必須要強調，自由派的以色列媒體十分唾棄拉比艾利雅胡，他在全國也沒有很多支持者。但若認為他不過是比較特立獨行，我們也未免錯判情勢。以色列和巴勒斯坦所做的一項聯合調查發現，在薩法德有百分之四十四的以色列猶太人贊成不要把公寓出租給阿拉伯人。連出租個公寓都如此了，更不用說猶太人和阿拉伯人之間的性關係了，反對數字肯定是更高的。

5

阿卡德大學距離耶路撒冷舊城只有一點六公里之遙。這是耶路撒冷地區唯一的一所阿拉伯大學，大學部和研究所學生加起來超過一萬人。原本從舊城步行二十分鐘就可以到達，但隔開以色列人和巴勒斯坦人的高牆也把校園和城市隔開，沒辦法直接步行通過。二○○三年原本的計畫，是要讓牆穿過校園，拆掉兩座運動

場、一個停車場、一座花園。在師生一同抗議，及美國政府的支持下，這計畫才沒有被採行。但整個校園仍然讓人覺得很孤立。從這兒要到耶路撒冷，必須要穿過這道牆，通過好幾個檢查哨。原本二十分鐘步行可達的路程，變成要開車四十分鐘，這還是在有通行證，而且檢查哨的士兵不刁難的情況下。以色列人照理說根本不會來這個大學。

阿卡德大學的校長是薩里・努賽貝（Sari Nusseibeh），可說是巴勒斯坦心胸最開放的自由派之一。學校雖然被孤立，但卻仍然生氣勃勃：校園裡，戴頭巾的穆斯林學生和沒有宗教信仰的學生以及基督徒一起上課；教授之中也有猶太人；而且多數在這裡教書的巴勒斯坦人，都有歐美大學的文憑。

我在耶路撒冷的最後一天來參訪阿卡德大學。除了對巴勒斯坦的大學感到好奇之外，阿卡德也是我在美國任教巴德學院（Bard College）的姊妹校，我受邀參加一堂都市研究的課。學生發表要在拉瑪拉北邊建立一個全新的巴勒斯坦城市的各種計畫，新城市叫作拉瓦拜（Rawabi）。建築工事已經開始了，但以色列政府還沒有同意蓋聯外道路。沒有了這條路，拉瓦拜就會被孤立在石頭山上，可以看到臺拉維夫，但沒有路通往拉瑪拉。

一位戴著頭巾的年輕女學生向我們解說拉瓦拜將來的樣貌——有辦公室大樓、美式郊區住宅以及巴勒斯坦城鎮經常沒有的現代化設備：電力、自來水、網路、綠能；裡頭也有幾間電影院、一間醫院、咖啡廳、會議中心、地下停車場、大公園。簡單來說，拉瓦拜正是巴勒斯坦總理法耶德夢想中的城市，現代化的新巴勒斯坦，這回大部分的資金是由卡達（Qatar）政府贊助。據說以色列總理納坦亞胡也支持這個計畫，因為這會讓緊張的情勢看起來「正常化」，

而且以色列又不需要讓步。

光是這點就會讓巴勒斯坦起疑心。這個計畫該不會是另一種卑劣的合作形式吧？這是不是對現狀妥協呢？阿卡德的學生們還拿不定主意。他們對建設一個全新的、現代化、都市化的巴勒斯坦興奮不已，但內心仍然充滿矛盾。

除了傳言中有納坦亞胡支持之外，還有其他問題。法耶德並不受到巴勒斯坦人歡迎。西岸屯墾區居民或許不是很喜歡哈瑪斯，但半島電視台（Al Jazeera）的網站上卻出現了法耶德和以色列軍隊合作，共同鎮壓巴勒斯坦同胞的新聞，這讓許多人不悅。更讓人不快的是，半島電視台還指出，巴勒斯坦高層準備將東耶路撒冷的一部分交給以色列管轄。當群眾在埃及起事時，自知不受歡迎的法耶德，馬上解散內閣，答應在九月重新進行改選。

對這些政治議題，阿卡德的學生並沒有想太多，但他們確實提到有些拉瓦拜的開發案被以色列公司拿走。在一些巴勒斯坦人看來，更糟的是主導開發案的巴沙·馬斯利（Bashar Masri）接受了猶太國家基金的三千顆樹苗作為「環保貢獻」。一位部落客指責這些是「錫安主義者該死的樹」。

事情發展得更為複雜。不僅巴勒斯坦人心有疑慮，以色列新住民也是，他們發動幾場示威抗議，試圖阻撓建築工事。他們認為拉瓦拜「危及安全」，讓巴勒斯坦朝獨立建國更近一步。而且拉瓦拜還會製造汙染、帶來塞車等問題。不過新住民最受不了的是拉瓦拜地處上位，對他們居高臨下。因為在拉瓦拜建城後，以色列屯墾區就失去地理上對巴勒斯坦居高臨下的優勢。但按國際法來說，開發以色列屯墾區是非法行為。

阿卡德的學生來回辯論，女性比男性言詞更尖銳。最後他們

仍然感到無所適從。這沒有一個絕對的正確答案，沒有一個可以讓所有人都接受的解決方案。他們對這點非常清楚，但仍然繼續辯論。這讓我對這個各方人馬總是堅持自己絕對是正確的國家，在憂患中看到了一線曙光。

14
尖酸刻薄的記事者
哈利·凱斯勒

一九一四年七月廿三日，英裔德籍審美家、出版家、藝術收藏家、旅行家、作家、兼職外交官、社交名流哈利·克雷蒙·烏利希·凱斯勒伯爵（Count Harry Clément Ulrich Kessler），在倫敦的薩瓦爾飯店舉行了一場午宴，與宴者有庫納德夫人（Lady Cunard）、羅傑·孚萊（Roger Fry）以及邱吉爾的母親藍道夫·邱吉爾夫人（Lady Randolph Churchill）。下午，他到首相阿斯奎斯（H. H. Asquith）官邸參加了一場花園派對。接著他和布倫斯堡文藝社（Bloomsbury group）的贊助人奧圖琳·摩瑞爾夫人（Lady Ottoline Morrell），一起到葛羅斯韋納豪斯（Grosvenor House）看幾幅畫作。傍晚他在戲院和塞吉爾·迪亞葛列夫（Sergei Diaghilev）碰頭，他在金尼世（Guinnesses）家族一個成員的私人包廂裡有個座位。這是凱斯勒經常有的忙碌的一天。

從他在這天所寫的日記裡，我們絕對不會知道一次世界大戰會在五天之後爆發。但這不是最令人驚訝的部分。凱斯勒，這位完美時尚的多元文化主義者，能流利的說至少三種歐洲語言；認識

俾斯麥、史特拉汶斯基（Stravinsky），人面很廣。無論是在巴黎的貴族沙龍、英國鄉間豪宅，或是普魯士政府官員俱樂部，他都一樣自在。但他卻和滿腔熱血的德意志民族至上分子一樣，對戰爭大聲叫好。你會以為，以他的個性和觀點，應該會比較像因道德良知拒服兵役、自遠於這場歐洲大災難之外的立頓·史崔區（Lytton Strachey）。然而從他戰時的日記裡看來，凱斯勒的筆調比較像是恩斯特·容格（Ernst Jünger）——這位軍人兼作家，頌揚如一九一四年蘭格馬克（Langemarck）之役等血腥戰爭為「鋼鐵風暴」，好像大屠殺是一件讓人精神振奮、洗滌身心的事。

根據德國民族主義分子所創造的傳奇故事，在蘭格馬克戰役中，數千名學生志願兵在高唱「德國終將勝利……」（Deutschland über alles...）時，遭機關槍掃射殉國。關於這場戰役，凱斯勒寫道：

> 在我們德意志民族做垂死掙扎時，像音樂等等在我們靈魂深處的事物，才會迸發出來……有哪一個民族會在戰場上，步向自己的死亡時，大聲歌唱呢？

其實，那些可憐的德國娃娃兵並沒有這麼做。因為他們當場就送命了，哪來的時間唱歌呢？凱斯勒並不像容格一樣，他並沒有在戰爭現場，因此對這個傳奇故事有全盤接收的藉口。但讓人驚訝的是他那種歡欣鼓舞的語調。

凱斯勒究竟著了什麼魔，在和庫納德夫人共進午茶之後的幾個月內，變成這種可怕的模樣？一個可能的解釋是，他只是受到時代氣氛的影響。當時很多人都醉心於愛國主義，認為在這個國家衰落的節骨眼上，打一場仗應該會振奮人心。關於這點，英法兩國民眾和德國人比起來有過之而無不及。我的外公是英國人，戰爭開打

時，他還未滿十八歲，一心想要被送往到法蘭德斯（Flanders）的死亡壕溝，只因為自己是德裔猶太移民的後代，覺得如此一來，便可以證明自己的愛國情操。但是，凱斯勒並非猶太人──「恰好相反」（au contraire），每當山謬·貝克特（Samuel Beckett）被問到是否為英國人時，這位道地的愛爾蘭人就這麼回答。但或許凱斯勒有點擔心自己被認為不夠德國人。

我們可以肯定的是，對凱斯勒那一輩的人來說，尼采的哲學觀，如藉由奮鬥而重生，權力意志（the will to power），以及人從神手中接下創造與毀滅的工作等概念，大大強化了德國的英雄形象。凱斯勒在一八九五年的日記中寫道：「今日德國二十到三十歲之間的年輕人，只要有受過一點教育，他們的世界觀必定多少受到尼采的影響。」尼采認為在狂喜沉醉（intoxication）的狀態下，會創造偉大的藝術，凱斯勒很明顯深受這個觀點的影響，但將這種狀態運用在國際政治上，卻是危險的開始。

不過假如凱斯勒只是反映了他的時代，我們大概也不會那麼津津有味地讀他的日記。他的日記之所以讓人著迷，是他對在當時各種觀點之間的矛盾掙扎。他的出身背景、所受的教育與脾性，造就他成為世界公民，無法成為一個堅定的民族主義者。不過凱斯勒對那個時代的某些觀念，並沒有那麼積極反省。

就不同層次來看，凱斯勒的日記都很引人入勝。首先，他有好眼力，觀察入微，時而機智風趣，時而尖酸刻薄；他記錄了十九世紀末到第一次世界大戰之間，以及一九一八年到納粹掌權這段期間的歐洲文化、上流社會的軼事。日記的第二部分，涵蓋了威瑪時期，也

是日記中最廣為人知的一部，在一九七一年發行英文版。* 凱斯勒在一九三三年逃離納粹政權前往西班牙馬悠卡島（Mallorca）†，臨走前，將記載至一九一八年的第一部分日記藏到保險箱裡，五十年後才又被發現。一次大戰前以及威瑪時期的日記，讀起來像是要撞到冰山之前的鐵達尼號，眾人不知大難臨頭，仍在甲板上載歌載舞。他在一九二〇年代就有不祥的預感，一個大災難似乎近在眼前，但他對此卻漫不經心，這是二十世紀初期貴族之間典型的心態。要等到希特勒上台，凱斯勒才感到心痛、幻滅、害怕。一九一四年，他仍然覺得戰爭是個浪漫的大冒險。

　　他的一次大戰日記中，有一個毛骨悚然的段落，寫就於波蘭和奧地利邊界。一九一五年一月十六日，一個廢棄的小火車站候車室，他和幾位軍隊同僚共進晚餐。他寫道：「現場氣氛完全不像是一場大冒險，但我們的確是在進行一場世界史上最有冒險精神的旅程。」這個火車站是奧斯維也欽（Oswiecim），也就是後人所熟知的奧許維茲。

<center>∽</center>

哈利‧凱斯勒究竟是何許人也？他於一八六八年生於巴黎，貌美的母親愛麗絲‧柏洛茲林區（Alice Blosse-Lynch）有著英格蘭與愛爾蘭血統，父親則是來自漢堡的銀行家阿道夫‧凱斯勒（Adolf Kessler）。一家人住在巴黎，愛麗絲有時會在她的私人劇場裡，

* *Berlin in Lights: The Diaries of Count Harry Kessler, 1918–1937*, edited and translated by Charles Kessler (London: Weidenfeld and Nicholson, 1971). 我為美國版 (Grove, 2000) 寫了導讀。這篇導讀稍微修改過，刊印成 "Dancing on a Wobbly Deck," *The New York Review of Books*, April 27, 2000.

† *Journey to the Abyss: The Diaries of Count Harry Kessler, 1880–1918*, edited and translated by Laird M. Easton (Knopf, 2011).

和莎拉‧本哈特（Sarah Bernhardt）、愛莉歐諾拉‧杜斯（Eleonora Duse）、昂利克‧易卜生（Henrik Ibsen）等賓客一起演出小短劇。他們經常去有名的德國水療鎮度假，如巴德‧埃姆斯（Bad Ems）。就是在這裡，年邁的德國皇帝威廉一世對愛麗絲一見鍾情，因此有謠言說哈利是皇帝的私生子。其實，日記的譯者萊得‧伊斯頓（Laird Easton）在簡介中指出，愛麗絲是在哈利出生兩年之後才認識皇帝的。阿道夫則是在一八七九年因為他對在巴黎的德國社群所做的貢獻，而被授與爵位。

　　凱斯勒早年在英國求學，就讀雅士谷（Ascot）的寄宿學校。身為一位纖弱的德國少年，在學校多少會受欺侮的，不過他仍然對在英國求學的日子充滿緬懷之情，這大概和他的同性戀傾向有關。他在雅士谷以及波茨坦（Potsdam）接受軍事飛行員訓練，「這或許是我經歷過最深刻的切膚之痛。但我願意犧牲人生中所有的平順、甚至快樂的時光，只要我能再體驗一次這種悲喜交集的感覺。」一九〇二年他在溫莎（Windsor）附近散步，舊地重遊：「在伊頓（Eton）看著那些衣衫單薄、身手矯健的少年，讓我憶當年。」

　　日記是從一八八〇年開始寫的，當時凱斯勒仍在雅士谷。他的英文流利，字裡行間充滿了上流社會年輕學子的傲慢。當時倫敦有一場抗議失業的喧鬧示威，這場示威最後促成了一八八六年的集會遊行法（Riot Act）訂定。凱斯勒評論道：「為什麼沒人下令騎兵把這群暴民驅散或繩之以法呢？必要時刻，應該要拔劍對付這批人。說真的，保持倫敦最富裕的地區不受這些無謂的騷擾，採取任何舉動都不過分。」

　　接著在一八九一年，日記突然從英文變成德式英文。德文和英文都是他的母語，應該使用得很自然。可惜的是，這時期日記卻並

非如此，文法暴走，句子疊床架屋，像是用很重的德國口音說英語，錯誤百出：德文 *Kaserne* 指的是軍用拒馬，而不是士兵的臨時住所。*Genial* 不是和樂的意思，而是「天才的」。*Schallplatter* 是唱片，在英文裡通常不會翻作「留聲機盤」。把 *schleppen* 翻譯成蹣跚，如「和孩子們一起蹣跚前進」，聽起來像是意第緒語（Yiddish），我相信這不是他的本意。把「凱瑟霍夫飯店」（Hotel Kaiserhof）譯成「皇帝飯店」（Hotel Emperorhof），十分不尋常。此外，這位多元文化主義者的歐洲地理常識似乎不足，逕是把地名直接以原文音譯，如海牙（The Hague）變海格（the Haag），安特衛普（Antwerp）成了安佛斯（Anvers），至少這些地名在英文中不是這樣寫的。

　　凱斯勒主要效忠的雖然是德國，但這並不代表他是個心胸狹窄的民族主義分子。他有志於成為外交官、藝術蒐藏家、精品書出版人，因此經常在巴黎待上好一段時間，和雕塑家奧古斯特・羅丹（Auguste Rodin）及阿利斯蒂德・馬婁（Aristide Maillol）結為好友，也結識了癖好欣賞俾斯麥演說的波爾・維蘭（Paul Verlaine）。在英國，凱斯勒認識大部分政治藝術圈的重要人物。他固定出席每一季的賽馬場合，席間總是不斷留意各種稀奇古怪的細節。在達比（Derby）他所看到的幾個主要娛樂活動之一，是「把球擲向活生生的黑鬼。黑鬼從一個洞裡探出頭來，只要一便士，誰都可以把球擲向他的腦袋。打中目標的人會有獎品」。

　　一八九二年，凱斯勒在世界各地旅行。他首先來到美國，對紐約社會的女性印象深刻，至於男性則都是「生意人：年紀長些的，通常都俗不可耐，年輕人大都十分無趣、喧鬧，幾乎都有胃潰瘍」。他很喜歡日本，「就算是一般老百姓，都非常地自然有禮。一般日本人遠遠超過那些粗俗、追求感官刺激、近乎野蠻的歐洲人」。他對

大英帝國在印度的殖民統治沒怎麼多想，反倒是說從恆河上看過去，貝納里斯（Benares）「美麗、色彩繽紛、讓人心動，真是言語無法形容」。他接著來到埃及，之後從西西里島取道回到歐洲。在西西里島，經歷了許多東方「奇幻怪異的景色」之後，他十分高興看到「熟悉的地方和城市」，「在道米納（Taormina）看到改建成戲院的巴洛克老教堂時，甚至非常歡欣鼓舞」。

一直到威瑪時期，凱斯勒才變成一個和平主義者、社會民主分子，被稱為「紅色伯爵」（the Red Count）。而即便在民主制度已經岌岌可危時，他尊貴的社會地位讓他無法和一般民眾所選出的民意代表站在同一陣線。儘管凱斯勒深為幾個歐洲首都的上流社會著迷，他仍然用批判的眼光看待光鮮亮麗的外表。在巴黎的一天傍晚，他拜訪了男爵夫人馮祖琳（van Zuylen）及她的同志情人莉可依（Riccoï）夫人之後寫道：

> 她們告訴我，她們收集香水及所有和香水有關的東西。這個社交圈很虛偽做作，所有人的品味加起來大概只有一個健康的農家女差不多。祖琳家的女人……到處宣揚說「她為了哥德風格瘋狂」，好像她很特別一樣。至於晚到的波尼·德卡斯特連（Boni de Castellane）說莉可依「只喜歡可以讓她舔的東西，只在乎東西好不好舔。」

他補充道，祖琳男爵夫人出身羅斯契爾德（Rothschild）家族，但「長得不是很像猶太人」。這究竟是批評還是讚美，我們不得而知。

身為同志的好處之一，是生活圈經常可以跨越各種階級。凱斯勒的情人通常都不是來自他自己的社會階層。他的情人中，有「小水手摩里斯·羅希昂（Maurice Rossion）」以及一位法國自行車賽車手「小可林（Colin）」。凱斯勒看待這些男孩的態度，可說是近乎純

粹審美的觀點。譬如說，他在倫敦白教堂區（Whitechapel）觀賞拳擊賽時，發現「這裡面有幾個年輕男子，體態修長，血統優良。不完全像希臘人一樣血統純正，但還算得上美麗、修長的混血兒」。不過一段關係並不總是僅限於生理層面，他喜歡拿許多重要文學作品，如巴爾札克等等，給小水手和小可林看。

凱斯勒最親近的朋友，是那些有才華、自覺是社會邊緣人的男子。儘管他跟隨著時下流行，鄙視猶太人，他一個好朋友，政治家和工業家瓦瑟·拉特瑙（Walther Rathenau）卻是猶太人，儘管拉特瑙並不是很喜歡自己的出身。凱斯勒的反猶太主義值得我們仔細審視一番，這有助於了解他對整體社會和政治的看法，或許甚至可以了解他為什麼會變成一場災難性戰爭的擁護者。

凱斯勒日記中仇視猶太人的言論，讓這本日記沾上惡名。但這些評論通常是出自他人口中。舉例來說，一九〇七年法國印象派畫家竇加（Degas）談到一位成為法國公民的比利時猶太人，說「這些人非我族類」。或是理查·華格納的遺孀可絲瑪（Cosima）在一九〇一年談到「猶太人問題」時說：「她認為猶太人很危險，因為他們和德國人『不一樣』……因此和他們共處一個屋簷下，原本一個理性的人根本不需要去反省的道德、誠信等問題，現在都是問題了。」凱斯勒記錄了這些對話，沒有加註任何評論。

凱斯勒詳述了他好友拉特瑙的看法。拉特瑙認為，猶太人在過去兩千年把心力都花在辯論猶太經典上，因此猶太人的智力發展「甚為貧乏」。但德國人就不一樣了。拉特瑙「對德國人認識愈深，愈敬佩他們」。時值一九〇六年。十六年後，這位在一次世界大戰期間，拯救了德國戰爭工業，愛國的猶太裔德國人，在柏林被兩位極端民族主義分子殺害，兇手唱著當時在啤酒屋裡流行的曲子：「殺

了瓦特·拉特瑙，那隻天殺的猶太豬！」*

　　凱斯勒自己的觀察則經常是和外表有關。如他在評論一位友人的猶太妻子時說：「我對依絲（Isi）有一種生理上莫名的反感，她好像是另一種生物。」時值一八九九年。兩年之後，他又再次對依絲品頭論足，他寫道：「棕色、惡魔般、有時甚至可以算是美麗的外表，但讓人生理上反胃。」讓他反胃的部分原因可能是因為依絲是女性，不過凱斯勒無論是對社會、政治、藝術事物的評論，都是由這種審美的觀點出發，這只能算是他典型的評語。

　　這讓凱斯勒很容易接受日後證明非常恐怖的想法。他在一八九六年時，推測現代社會的本質。他認為以效忠和榮譽為基礎的封建制度，被立基於統治者家族利益上的君主制度取代，接著又被「以民族主義和語言為基礎的種族國家」取代。凱斯勒對法國（反德的）民族優越感，特別是羅馬天主教式的保守言論，十分不以為然，稱這是「生病的民族主義」。即便如此，他仍認為種族國家有一種美感。一九〇四年六月廿日，他在日記裡寫下讓人不安的一段話：

> 我很想看到有人願意在某個地方落腳，致力於讓身體、以及整個種族更美麗。用運動、健康管理、營養補充品來改善十六歲以下的窮人，或許甚至可以利用特定的通婚制度。

　　猶太大屠殺之後，這種言論自然讓人痛恨。但直到今天，在一些遙遠的國度，如新加坡，那裡的人某種程度上仍然接受這種說法。但這話寫就於一九〇四年，而不是一九三五年。凱斯勒的看法並沒有暴力的成分，他只是想要讓他的社會觀與審美觀，符合他的

*　譯按：瓦瑟·拉特瑙（Walther Rathenau）是德國政治家、工業家、作家，在威瑪共和時期，擔任外交部長，任內簽訂拉帕悠條約（*Vertrag von Rapallo*），使蘇俄與德國貿易正常化。兩個月後，拉特瑙被右派恐怖主義組織暗殺。

美學烏托邦。他的理想不是像華格納那種中世紀德國，或是其他條頓民族哥德式的藝術形式，他覺得這些都十分粗俗。古希臘才是他的理想，這一度是性幻想上、政治上的理想。他在一九〇八年寫道：「我們的文化有沒有可能找到一種方式，可以在保持基督教傳統的同時，心中抱著良知，允許情慾、裸體以及生命的全部，就像古希臘人一樣？」

上述這段話，寫於奧林匹亞城。當時他正和馬婁，以及維也納劇作家雨果‧馮‧霍夫曼許達（Hugo von Hofmannsthal）結伴在希臘旅行。馬婁向來積極取悅他的金主，因此一路上對希臘讚不絕口。他跟凱斯勒一樣，特別欣賞臀部，無論是在拿坡里灣潛水尋找金幣的「漁船男孩」，以及另外一個比較不明顯的例子，連萬神殿的柱廊，都讓他們聯想到臀部。馬婁說，這柱廊好像「女人的屁股」。接著在巴黎，他則表示對寧斯基（Nijinsky）的喜愛：「他完全就像是希臘的愛神（Eros）。以前總在猜想，希臘人到底是從哪裡得到這個靈感的？現在你可以親眼看到，就是來自像他這樣的年輕人。」

相較之下，霍夫曼許達對希臘沒有這麼讚賞，這幾乎毀了他和凱斯勒的友誼。當霍夫曼許達坦承在旅館翻過凱斯勒的皮箱之後，兩人關係更加緊張。凱斯勒寫道：「我們之間在為人處世上很明顯不一樣，這或許和種族有關。」凱斯勒指的大概是霍夫曼許達的曾祖父是猶太人。

然而凱斯勒拒絕像華格納那樣反猶太人。其實，反而是拉特瑙用了正面的口吻提到亞瑟‧德勾比諾（Arthur de Gobineau）的極端種族主義。猜猜看當時他們正在談論什麼？希臘。凱斯勒轉述他朋友的論點：希臘人在第五世紀時喪失了他們的精神，變得虛榮，「因為大約自從對波斯的戰爭之後，強壯優良的金髮血脈，被低下種族

的黑色血脈推到一旁」。凱斯勒不贊同他猶太朋友的意見，「種族問題非常複雜，還有很多不明確的地方，我們沒辦法從這裡得到一般性的結論」。

想想大英帝國中為數眾多的希臘羅馬柱廊，就知道凱斯勒不是唯一一個把對古希臘的嚮往，投射到自身所處時空的人。但凱斯勒的理想卻和情慾有關。他夢想著德國成為一個情慾烏托邦，男人可以在北國的太陽下裸舞。一九〇七年，從巴黎回到德國時，他注意到每個德國人似乎都在談論少年之愛（Pederasty）和齊柏林飛船（Zepplins）＊。他希望這可以帶來

> 一場性慾革命。到目前為止，法國和英國在這些事情上都遙遙領先。透過這場革命，德國可以名正言順，迅速取代英法的領導地位。在一九二〇年左右，我們在「少年之愛」上遙遙領先，像是希臘的斯巴達。但現在就不是如此了。

事情是不是會這樣還很難說。但一個月之後他回到柏林，談起了德國的新世代：

> 到處都可以看到感官的覺醒，通常是以對美貌莫名的飢渴表現出來。我想到一個早些年的例子。在我還是新進軍官的時候，普菲爾（Pfeil）還在受訓，這男孩美得像畫一樣。正是這種對美貌的飢渴，軍隊裡的救生部隊把普菲爾灌醉，然後把他的衣服給脫了。

羅馬則正好和凱斯勒的理想希臘恰恰相反。羅馬「暴發戶式的炫耀風格」仍然讓全世界印象深刻，「比起猶太銀行家妻子的鑽

＊ 譯按：在古希臘，少年之愛指成年男子與少年的性關係。二十世紀初，德國發明巨型飛船，稱為齊柏林飛船。

石，或是新崛起的芝加哥億萬富豪的賽艇，實在是有過之而無不及」。這正和凱斯勒的美感相抵觸：「美式經濟統一的國家」，似乎要威脅取代「種族國家」了。美式風格廉價、貪婪、膚淺、粗俗、不自然、不純粹。美式暴發戶的象徵，就是猶太銀行家的妻子。

　　凱斯勒心目中的德國，混雜著他對希臘充滿情慾和美感的幻想，只存在他的想像世界裡。他自己也很清楚。一九〇八年十二月他從巴黎回到科隆，他寫著他雖然非常喜歡「在國外的孤單感」，卻無法離開威瑪和柏林：「它們是我人生中不顯眼、但又不可或缺的背景。充滿神祕感，像基督徒的『天堂』一樣。」正因如此，他相信值得為此向西方列強一戰。

　　凱斯勒對戰爭有非常寫實的描述，充滿了凱斯勒式的浪漫主義。一九一五年對俄國一役，他和一些快樂的年輕人一起狂歡慶祝軍人之間的同袍情誼，他們

> 飄飄然地走在生命最後的疆界……空氣呼吸起來像是香檳，這些年輕的眼睛趁機享受所剩的時光。希臘死神在這兒看起來像是美麗、輕柔、活潑的青春少年，而不是可悲難看的皮包骨。

他讀到一篇關於「德國內在轉化」的文章，他若有所思地表示：「『新人類』會因為德國在戰爭所經歷的轉變產生。這個充滿神祕感的目標讓我心嚮往之。」反之，「每個村莊裡都有像跳蚤一樣多、無所事事的猶太人。」

　　除了像香檳一樣的空氣之外，凱斯勒也很清楚地看見戰爭的可怕。關於俄國前線，他寫道：

> 這邊的戰事大概異常猛烈。許多戰死的人有半個頭顱不成形，臉頰塌陷。這些高大俊美的男人很多是屬於俄羅斯的瑟美諾夫

衛隊軍團（Semenoff Guards Regiment）。

但他相信，即便是面對美國在財力上的優勢，他仍推測，德國「擁有猶太人的狡猾，雖然我對其相當不齒，加上我們的效率」，德國會得到最終的勝利。

緊接而來的失敗讓凱斯勒陷入絕望，但至少讓他可以用比較實際的眼光看看這個世界。他寫說「一千個尼采加起來也抵不過戰爭對既有道德觀的摧殘」，他擔心「整個歐洲世界已經開始發臭了，來自戰壕的憤怒讓我們退步」。在蘇黎士參觀一個繪畫和木雕展（高更、秀拉、克希那）之後，他覺得他無法填滿自己美感與政治理念間的鴻溝。一九一八年三月廿七日，他在日記中寫下最露骨的一段：

> 這種藝術秩序和政治軍事現實之間，有很大的差距。我站在兩者之間的深淵往下看，頭都發麻了。過去宗教、神話或是政教階級，仍然可以充當兩者之間的橋梁，現在這些都已經崩潰了。

要在這個廢墟上重建一個更美好的世界，唯一的方法是「要立基在大家都能接受的一種新意識型態之上」。這個帶來災難性後果的新意識型態，在德國很快就出現了。它的出現得歸功於凱斯勒所鼓吹的各種理想，也就是種族、青春、純粹。凱斯勒夢想一個充滿活力、男性化、種族純粹性的社會，而這個持續到下一次世界大戰的新時代，可以說是這個夢想的扭曲變形。凱斯勒後來強烈反對納粹的思想，但為時已晚。

凱斯勒的日記值得一讀，不僅是因為作者那些聰明風趣的朋友，更是因為從中學到一個恐怖的教訓：凱斯勒屬於當時最有文化素養、最具國際觀的人，但這位念茲在茲皆是歐洲文化的知識分子，他所鼓吹的主張卻種下日後近乎毀滅的因子。今天各種關於

捍衛西方文明，抵禦外國信仰的言論滿天飛，凱斯勒的日記是否帶來一些啟示？這些言論是不是一樣深具毀滅性？遺憾的是，擁有文化素養並不等同預防針，不能保證不會被邪惡的思想所吸引。

15
信念

嚴格來說，《希區 22》(*Hitch-22*)並不算是一本回憶錄或是政治論文，大概兩者皆是吧。在這本書的最後，克里斯多孚‧希鈞斯(Christopher Hitchens)告訴讀者，這麼多年之後，他終於學會「獨立思考」，暗指自己在中年快結束才學會這件事。用這種方式為一個人的人生故事做結尾，似乎沒什麼戲劇張力。不過能夠獨立思考終究是件好事。他接著說：「達到結論的方式有時候很有趣……一個人想什麼並不重要，真正重要的是他怎麼想的。」

「希區」一生鼓吹左派、反帝國主義，打擊美國挾武力而自重的傲慢，曾大力支持越共及尼加拉瓜的桑地諾民族解放陣線(Sandinistas National Liberation Front)。他從前堅信托洛斯基(Tolstoy)共產主義，喜歡稱他的友人和盟友為「同志」。但他卻對小布希總統出兵伊拉克一事鼓掌叫好，大力支持新保守主義，成了極端的美國愛國分子。我和許多把「希區」當作是朋友的人一樣，對這個發展有些不悅。伊拉克戰爭的主要幕後推手之一，保羅‧伍福維茲(Paul Wolfowitz)成了希鈞斯的新同志。小布希的國土安全

部部長（Homeland Security Department）麥可‧謝特夫（Michael Chertoff）則在華盛頓特區的傑佛遜紀念堂主持他歸化為美國人的典禮。*

　　有些人可能會寬容地笑說，這是希鈞斯特立獨行、自相矛盾的典型作風：又是一場惡搞。的確，很難把這位大諧星所作所為一切當真，但這一次我覺得他不是在開玩笑。如果他近來的所作所為只是搞怪，他的書至少還能博君一粲，這是他的招牌把戲，而且真的就只是想搞笑而已。但這回希鈞斯卻不是唯一一個唱反調的人，他跟上了當代某些潮流。在歐美兩地，有好幾位前左派主義者加入了新保守主義及相近陣營。他們相信二〇〇一年發生的九一一事件，意義相當於一九三九年納粹上台，「伊斯蘭法西斯主義」是這個時代的納粹威脅，而這段緊張的時刻正是區別英雄和懦夫、反抗者及妥協者的時候。

　　沙達姆‧海珊（Saddam Hussein）大概是全世界最可怕的獨裁者之一，用暴力推翻他，也情有可原。就這件事來說，希鈞斯並不孤單，波蘭史學家及異議人士亞當‧米區尼克（Adam Michnik）、已故捷克總統瓦契拉夫‧哈維爾（Václav Havel）、加拿大學者和政治人物麥可‧依格納提耶夫（Michael Ignatieff）都是他的同路人。但希鈞斯在譴責那些和他抱持不同觀點的人時，有些脫序演出，像是他認為美國國務院「出賣人民」。試問，警告目前缺乏收拾戰後殘局事務的規劃，也算出賣？他聲稱「有一個規模龐大的國際聯盟，刻意汙衊、毀謗」美國。他點名電影導演奧利佛‧史東（Oliver Stone）、牧師傑瑞‧法威爾（Reverend Jerry Falwell）、作家高爾‧

*　　*Hitch-22: A Memoir* (Twelve, 2010).

維多（Gore Vidal），只是這些都是美國人，哪來的國際聯盟？

　　不過，就像希鈞斯所說的，我們不只該關心發生什麼事，更要問事情是怎麼發生的。這正是這本回憶錄有趣的地方。喬治‧歐威爾（George Orwell）曾說，他出身「上層中產階級的下層」。這當然不是什麼特別的出身，也沒有比工匠富有或是受過更多教育。但這個出身卻成了一種社會禁忌，讓他沒有辦法像下層階級人一樣，可以自在地和各種人雜處。希鈞斯的出身勉勉強強可以擠進這個階級。他的父親「指揮官希鈞斯」是個憤世嫉俗的海軍軍官，打了場「好仗」，卻被強迫退休，淪落為鄉下男校的會計師，收入普通。「指揮官」喝酒但不鬧事，不過卻也稱不上是熱愛生命——事情似乎恰好相反，他對於帝國時代的結束、海軍光榮不再、任何榮耀的消失，充滿了憤世嫉俗的守舊心態。「我們真的打贏了那場仗嗎？」是他和老戰友在過時的酒吧裡，以及英國鄉間的高爾夫球俱樂部聊天時，每次都會出現的問題。

　　希鈞斯坦承自己非常崇拜「指揮官」及其英勇戰爭事蹟，如在一九四三年擊沉德國戰艦「夏侯斯特號」（Scharnhorst），「把納粹護航艦送到海底，是我這輩子做過最棒的工作。」或許小希鈞斯也是這麼想的，這多少解釋了他現在對中東軍事行動投入的熱情。不過他最愛的不是指揮官，而是母親伊鳳（Yvonne）。伊鳳本來想在大城市裡過過好日子，最後卻和脾氣暴躁的先生一起被困在小鎮的士紳之中。

　　她鍾愛兒子，兒子也敬愛母親。在我看來，關於他母親的那一章，是全書最好的一段。他用簡單、不煽情的方式表達對母親的愛，不需要刻意語出驚人。一天晚上，希鈞斯在牛津觀賞一部改編自契訶夫《櫻桃園》（*The Cherry Orchard*）的電影時，

強烈感受到對其中女性角色的認同。她們沒辦法在讓人目眩神迷的大城市發光發熱，也無法在鄉間生存。伊鳳啊！假如當年老天有眼，應該要給妳機會，就算不能在都市、鄉村兩種生活中都如魚得水，能過其中一種生活也不為過吧。

假如希鈞斯的人生有什麼目標的話，大概就是不要變成像電影中那些女人一樣吧。

伊鳳的最終結局比較像是瑞典作家史特林堡（Strindberg）筆下的故事主角，而不是契訶夫的。她離開了指揮官，和一位前英國國教牧師在一起，兩人都成為瑜伽士馬哈利希（Maharishi Yogi）的信徒。他們一起離開前往希臘，沒有和任何人道別，不久之後被人發現死在雅典一家破旅館裡。或許他們對人生感到失望，決定一起結束自己的生命。這讓希鈞斯幾乎崩潰。他在希臘駭人的軍事統治高峰時期來到雅典。他對這趟旅程的描寫簡單、淒美、私密，沒有一絲一毫的虛假。

但伊鳳的故事並沒有就這樣結束。幾年之後，也就是一九八七年，希鈞斯的外婆透露她的女兒守著一個祕密。這個祕密是，大家喊她做「多多」（Dodo）的外婆希克曼（Hickman）是個猶太人。伊鳳或許是擔心指揮官的高爾夫球俱樂部會不喜歡這件事，所以沒對人說過，但她兒子知道後，卻非常高興。希鈞斯的好朋友英國小說家馬丁·阿米斯（Martin Amis）說：「希區，我實在是有點羨慕你。」為什麼外婆是猶太人會讓人羨慕，這點並不清楚。但遵循嚴格猶太教規的希鈞斯，覺得他屬於「族群的一員」。接著他老調重彈，說猶太人有特殊的「氣質」，這些特質恰好和他自己的特質相符：沒有根的國際主義者、同情他人的苦難、反對宗教，甚至對馬克思主義有特殊偏好。我不知道他是讚美猶太人還是他自己。

早在他知道自己的猶太血統之前，政治就已經進入到他的生命中。希鈞斯就讀劍橋的著名私校雷斯學校（Leys School）。就讀這所學校的學生，大多來自下層上流社會，與上層中產階級。學校的政治傾向自然也是偏向保守主義。希鈞斯很喜歡他的求學生涯，當時發生了很多有趣的事，他描述時，甚至帶著感激的口吻。不過那段日子，也就是一九六〇年代中期，晚間新聞重複著「越南」這個異國名字。關於這場戰爭的事，讓他十分震驚。當時英國政府執意支持「極度粗俗、其貌兇殘的總統，繼續這場被起訴的戰爭」，於是他，克里斯多孚·希鈞斯，開始「對『保守』政治感到憤怒失望」。他接著說：「你或許會覺得，這麼年輕就憤世嫉俗，自以為是。對此我的回應是，你他媽的！最好可以回到當年，親自感受這一切。」

　　我們或許可以回答說：回到哪裡？劍橋？幹嘛突然出言不遜？很清楚的是，在當年他已經決定獻身於這個理念，沒有任何懷疑的空間。他和今天在英國小有名氣、筆鋒犀利的保守派記者哥哥彼得，一起到倫敦特拉法特廣場（Trafalgar Square）參加反戰遊行，翻領上別著「破碎的十字架，一個展開雙臂祈求的圖騰」，這是「普世皆準的和平象徵」。這也成了他日後的特定行為模式。當年我還不認識希鈞斯，但自從我在一九八〇年代在倫敦認識他之後，他的翻領上總是為了這個或那個訴求別上什麼圖騰。

　　反對越戰當然不是什麼壞事。不過當我們開始把注意力放在他怎麼想，而不是他的意見時，很明顯地可以看出他自以為是的口氣，而且就算談的是一個遠在天邊的國度時，他的觀點也非常狹隘。從雷斯學校畢業之後，他進入了牛津巴里歐學院（Balliol College, Oxford）。聽了哥哥彼得說明了里昂·托洛斯基的理念，他於是加入了由一小群革命分子組成的團體「國際社會主義者」

（International Socialists），簡稱 IS。不過兩人之中，彼得才是真正堅持應該要有正確意識型態的硬漢，希鈞斯則耽於享樂，沒辦法讓人信服。希鈞斯喜歡跟男士打情罵俏，還跟一位校警特別要好，這位校警總是在留意哪裡有漂亮的男孩，也會邀請他一起參加牛津上流社會的私人聚會。*

IS 大概有一百位成員，但希鈞斯說「其影響力遠大於這個規模」，原因似乎是「我們是唯一一群預見一九六八年事件的人，知道它『千真萬確』會發生。」這種以自我中心的用字遣詞真是讓人難以置信。布拉格、巴黎、墨西哥市、東京的學生，或是北京的紅衛兵，都沒能預見事情的發生，只有牛津國際社會主義分子的成員「確實」解讀了時代風向。

希鈞斯的著作把注意力都放在自己身邊一小群忠實盟友上，其中一個比較有趣（有些讀者可能會覺得太超過，無法忍受）、意料之外的結果，是他對這些朋友近乎阿諛奉承的描述。而這些朋友很多都是名人。馬丁·阿米斯、英國詩人兼記者詹姆斯·費頓（James Fenton）以及被伊朗情治單位追殺的英國小說家薩爾曼·魯西迪（Salman Rushdie），這些人本身就值得另闢專章描述。知名的巴勒斯坦裔美籍學者愛德華·薩伊德（Edward Said）本來也是他的同志，只不過在九一一事件之後和希鈞斯交惡。同樣因九一一交惡的還有高爾·維多，他本來在這本書的書背上寫了一段情緒激昂的推薦短文，最後也被刪去了。希鈞斯寫下關於阿米斯的美好回憶，認為這展現了他好友的語言天才。我不確定這對他最好的朋友是不是好事。把參加正式舞宴的男人稱為「穿著燕尾服的性事」（Tuxed

* 這些打情罵俏為希鈞斯贏得了奇怪的名聲，說他能對女性感同身受，因為他知道「被不想要的人接近或是被人勉強，是什麼感受」。我覺得這真是低估了這位仁兄勾引人的能力。

fucks）或許還能博君一粲，但舉著「那檔事的天才」（genius at this sort of thing）的標語卻讓人笑不出來。不過這些小事情的確還是讓人感到他對朋友的情誼。

　　或許正是因為缺乏偉大的理念，希鈞斯對人的評論總是流於諂媚奉承，或是唾棄不齒。對於不讚賞的政治人物或是其他人士，希鈞斯絕對不只是指名道姓而已。譬如「職業慣性說謊家柯林頓」，「偽善的吉米·卡特（Jimmy Carter）悄悄地捲土重來」，尼克森（Nixon）「讓人唾棄到無法形容的代表亨瑞·紀辛吉（Henry Kissinger）」，「不配稱做人的」阿根廷前總統裘格·維德拉（Jorge Videla）†等等。這告訴我們，對希鈞斯來說，政治基本上就是人品問題。政治人物做出不好的事，因為他們本來就不是好人。在這個特殊的道德宇宙裡，好人不可能犯錯（即便是為了正當的理由），壞人不可能做出好事。

　　同樣的道理，希鈞斯讚賞的人都是「道德表率」，如千里達作家詹姆斯（C.L.R. James），他不僅是道德表率，「嗓音鏗鏘有力」，他是「成功周旋於女人之間的傳奇人物（跟其他男人不一樣，這些女人都是你情我願）」，這是在奚落柯林頓總統，希鈞斯經常稱他是「強暴犯」。至於他怎麼會知道詹姆斯和柯林頓在溫柔鄉裡的言談舉止，希鈞斯並沒有多作解釋。不過性事上的不良癖好，必然連帶有不良的政治效應。多年來高爾·維多一直是「盟友」，希鈞斯對他的崇拜，不亞於對魯西迪等人。不過，維多在伊拉克戰爭和九一一事件上選錯了邊，因此希鈞斯告訴我們，維多「老愛吹噓自己從來沒有刻意滿足任何性伴侶」，算是打了維多一記悶棍。洋洋灑灑寫

†　這位阿根廷議長並非沒有做出傷天害理的事，但就算是罪犯，也是人啊！

了四頁之後，希鈞斯再一次保證，無論他和阿米斯在會晤之後發生了什麼事，這次會面，「兩位年輕男子之間，再也沒有比這更像異性戀的關係了」。在此，我們衷心為希鈞斯和阿米斯高興。

另一個典型的希鈞斯常用辭彙是「沉醉」，字面上也解釋成喝醉的意思。但這並非希鈞斯的本意。他最早的政治覺醒，是當他和國際社會主義分子友人共有的那份「正直的意識」，他聲稱：

> 假如你自己從來沒有經歷過這樣的感受，那你大概還被綁在蒸氣引擎時代。讓我告訴你，這樣的信念讓人非常沉醉。

此言必定不假。從牛津畢業之後，希鈞斯成了《新政治家》（*New Statesman*）的記者，他過著一種愉快的兩面生活：一方面是記者，另一方面是革命運動分子，想像自己可以幫助支持愛爾蘭統一的愛爾蘭共和軍（Irish Republican Army, IRA）恐怖分子躲過法律制裁，他發現「讓人沉醉尚不足以形容」這種雙面人生活。我們也只能假設，大概也是這種讓人沉醉的感受讓他接受了布希的觀點，甘於被小布希的戰爭綁在一起，回到偉大的蒸氣引擎時代。

「沉醉」這個狀態，無論是不是只是一種比喻，最大的問題是，它讓我們無法用理性思考，容易過於簡化事情，像是把這個世界簡單的分成好人和壞人；或是一味相信所有的宗教都是不好的，歷史上的宗教應該與世俗的政治與社會分開。希鈞斯在描寫自己在波蘭、葡萄牙、阿根廷等地方的記者生涯的那一章中，其中一個缺點是他似乎從來沒有在一個地方停留太久，他遇到的人若不是英雄名人，就是惡人。我們想要聽到一個普通波蘭人、阿根廷人、庫德族人或是伊拉克人的聲音，但讀到的卻是、阿根廷文壇名人約格·路易·波赫士（Jorge Luis Borges）或是伊拉克前首相阿美得·恰拉比

（Ahmed Chalabi）。他們的確很有趣，但卻不是普通人。我們看不到任何灰色地帶、各種觀點，或截然不同的生活方式。

在某些國家，大部分的人篤信宗教。不斷對各種宗教冷嘲熱諷的結果，是模糊了政治分析。舉例來說，我們應該怎麼看待中東警察國家對各種宗教團體的壓迫？難道我們應該要支持在埃及和敘利亞的非宗教專制政權，只是因為穆斯林兄弟會（Muslim Brotherhood）反對？難道只是因為伊斯蘭教徒贏得了在一九九一年的阿爾及利亞民主大選，在這裡的軍事政變就是合理的？這些問題沒有直截了當的答案，但喊喊無神論口號並沒有幫助。

希鈞斯似乎也十分明白這點。他在結論那章寫道：

> 「知識分子」的一般責任，是用辯論讓事情變得更複雜，堅持在各種理念並存的世界裡，不該把各種現象化成簡單的標語口號，或是可以輕易重複的公式。但知識分子還有另一項責任，那就是告訴我們有些事很簡單，不該讓它們模糊不清。*

他說的沒錯。在上個世紀中，反對納粹主義或是史達林主義，是唯一高尚的行為。歷史上的確有一些很明確的轉捩點，如一九三九年；對共產主義者來說，或許是一九五六年。問題在於希鈞斯到底是如何得到這麼肯定的結論：二〇〇一年也是這樣的歷史轉捩點。我們的確應該嚴詞譴責賓拉登在曼哈頓下城、維吉尼亞州、賓州所造成的大規模傷亡，我也同意海珊的「國家機器是以國家社會主義、史達林主義為範本，當然還參考了芝加哥黑幫老大艾爾．卡波內（Al Capone）的治理手腕」，但若把九一一事件類比成一九三九年希特

* 這個難題造就了本書的標題《希區 22》。此標題來自 Joseph Heller 的知名小說，Catch-22，講一位痛恨戰爭的美國飛行員。"Catch 22" 是指陷入了一種兩難的局面。

勒的軍隊正準備橫掃歐洲，未免是口出誑語。

但對希鈞斯來說，九一一事件似乎讓「指揮官」回魂了。他引用英國詩人歐丹（W. H. Auden）的詩〈一九三九年九月一日〉，當「夜晚毫無防備時／我們的世界仍在沉睡」。他想起歐威爾（Orwell）在一九四〇年，希特勒的勢力正來勢洶洶時所寫的文章〈我的國家，右派還是左派？〉（My Country Right or Left），他大聲說：「我不知道什麼叫作『毫無防備』。有人會誓言保衛國家，或是幫助保衛國家者。」他認定，美國「說到底還是我的國家」（原文他標示為斜體），他了解到「一個全新的掙扎在我面前展開」。在傑佛遜紀念堂取得美國公民身分，或許沒辦法和炸沉夏侯斯特號相提並論，但我猜，這也是對恐怖主義之戰做出貢獻的一種方式吧。

其實，從希鈞斯的字裡行間，我們可以看出他在更早之前，就已經和舊左派在美軍介入他國事務的議題上分道揚鑣了。這時間點就是巴爾幹半島戰爭。在波士尼亞，他寫道：「我不得不承認，假如我大多數反對美國干預的朋友得逞的話，今天在歐洲土地上，大概就會有另一場種族滅絕屠殺。」我當時就同意這樣的說法，今天還是。但二〇〇三年的伊拉克，並不是一九九〇年代初期的波士尼亞。海珊過去的確是進行了大屠殺，對於再次行凶大概也是心無顧忌，但發動伊拉克戰爭並不是為了終止種族屠殺。美國政府企圖說服大眾，戰爭是阻止暴君取得核武的必要手段，也是打擊這位贊助世貿雙塔攻擊的獨裁者。但後面這項指控並無根據。自由鷹派、新保守主義者、充滿期待（或是走投無路）的伊拉克自由派，則是因為自由民主理念而支持這場戰爭。但在官方宣傳中，這個理念卻是後來才出現的。假如一個民主政體沒辦法在為什麼要發動一場戰爭上達成共識，那這種戰爭最好還是不要打比較好。

希鈞斯對戰爭的觀點，和海珊是否擁有大規模滅性武器無關。就算可以證明海珊並沒有任何毀滅性武器，希鈞斯說：「那我當初就會建議（其實我的確這麼建議了），應該趁這個機會一次就把海珊徹底解決。」在希鈞斯心目中，二〇〇一年就好比一九三九年，因此他也不詳加區分海珊和賓拉登的不同，直接把他們稱做「海珊及蓋達組織同盟」。希鈞斯原本積極地支持解放伊拉克，大力讚揚各種英雄式的戰爭行為，但到最後，他的道德感和記者的直覺告訴他，事情非常不對勁。

希鈞斯告訴我們，在他的早期記者生涯中，「我下定決心在我自己的人生中，要試圖反抗那些讓人陷於醜惡權力習性的心理反應。」他確實做到了。他嚴辭譴責英國在北愛爾蘭的刑求。一位工黨部長堅持刑求是必要手段，希鈞斯稱他是「只會欺負人的矮冬瓜」。希鈞斯寫道：「大家都知道關於這種事的各種奇奇怪怪的藉口：打擊『恐怖主義』、國民生命受到威脅、解除這顆『定時炸彈』」。當他和唐納‧藍斯菲（Donald Rumsfeld）的代表保羅‧伍福維茲（Paul Wolfozitz）交好時，這個希鈞斯跟從前的希鈞斯還是同一個人嗎？他到底在想什麼？

希鈞斯被小布希的五角大廈迷得暈頭轉向，就算五角大廈縱容各種刑求，他似乎還是相信他們告訴他的每一件事：「我和伍福維茲還有他的人員在五角大廈所有的討論中，從來沒有聽過關於大規模毀滅性武器的警告。」可以肯定的是，伍福維茲已經承認石油問題才是發動戰爭最主要的原因之一，而大規模毀滅性武器只是「官方」藉口。不過他在五角大廈的老闆、總統、副總統，確實對核武威脅十分緊張。希鈞斯聲稱五角大廈並沒有感受到核武威脅，要不就是他說謊，要不就是他是個不稱職的記者。

不過希鈞斯似乎希望這兩種立場都成立。一方面，大規模毀滅性武器並不重要；另一方面，他要我們相信，我們確實受到威脅，更重要的是，希鈞斯替我們找到證據了。在瑞典外交官漢斯・布里克斯（Hans Blix）的率領之下，聯合國稽查員檢查了伊拉克境內五百處地點，沒有發現任何大規模毀滅性武器的證據，一行人於是被召回了。但希鈞斯說這些根本就是「軟腳蝦『檢查』」。對希鈞斯來說，布里克斯的確是個軟腳蝦。他和伍福維茲一同前往巴格達時，有關單位向他們展示了一個瓦斯離心器，宣稱是從海珊的首席物理學家的後院挖出來的。美國國防部也告訴他說，他們在一座清真寺下面，找到「一些可以製成化學武器的原料」。

還不只是這樣。希鈞斯在戰前就已經集合了一群同志，組成了一個名稱響亮的「解放伊拉克委員會」（Committee for the Liberation of Iraq），其中有一名成員阿美得・恰拉比，他是一個狡猾的政客，和伊朗關係匪淺。正是因為這個組織「集結起來的影響力」，「華盛頓最後被說服應該要讓伊拉克進入後海珊時代，必要的話，可以使用武力」。根據希鈞斯的說法，這群英雄遭到「數不清的羞辱，讓人不敢相信，受到各種汙衊」。不用說，這些讓人難以置信的羞辱，是來自那些「西方自由主義者」，他們「畸形的相對主義……讓他們相信為守護『名譽』而殺人、女性行割禮是文化多元性的表現」*，更別提如「美國小說家和記者諾曼・美勒（Norman Mailer）、美國小說家約翰・厄普代克（John Updike），甚至蘇珊・桑塔格」等自由主義者，「他們只怕被抓到和共和黨總統站在同一陣線」。

*　假如你仔細找的話，可能還是會找到一些人抱持這樣的看法，特別是在大學裡面。但我不會稱他們是自由主義者。

我們再一次被他的自戀、狹隘的心胸和井蛙之見給嚇到，彷彿又聽到他大言不慚地說：「只有我們預見了一九六八年的事件。」好像伊拉克戰爭的焦點，都擺在希鈞斯、諾姆·喬姆斯基（Noam Chomsky）跟愛德華·薩伊德各得了幾分。奇怪的是，伊拉克戰爭那麼長一段時間，副總統迪克·錢尼（Dick Cheney）的名字只出現過一次（這還是因為他們的牙醫師是同一位）。我們完全看不到任何觀點，或是希鈞斯自稱他最重視的兩個特質：懷疑論和諷刺。一位真正的懷疑論者，在被問到他是否會責怪前左派盟友批評戰爭時，不會回答說：「絕對會。我是對的，他們是錯的。事情簡單來說就是這樣。」在被問到，誰影響了他的文學創作時，希鈞斯提到匈牙利裔英國作家亞瑟·克斯勒（Arthur Koestler）。他以上評論完全正確。克斯勒也是這樣，從一個理念跳到另外一個，始終堅信自己是對的。†

　　那麼，希鈞斯到底是怎麼想的？他在書中好幾次譴責狂熱主義，特別是宗教狂熱主義，他認為那只是一種自圓其說。他舉了二次大戰末日本的自殺攻擊飛行員為例。其實，大部分的飛行員並不是什麼狂熱分子，他們只是對正在經歷一場災難性戰爭的腐敗社會，感到非常失望。假如我們真的要用現代日本史作為參考的話，希鈞斯大可以提到另外一群盲從的人：通常是馬克思主義者，或是前馬克思主義知識分子，他們誠摯的相信日本有責任發動戰爭，讓亞洲從邪惡的西方資本主義和帝國主義中解放出來。他們認為一九四一年是他們的黃金年代，只有真正的男人才可以去打仗，捍衛自己相信的原則，任何不相信軍國主義的人，都是不忠的儒夫。

† 有一張希鈞斯和一些伊拉克人快樂抽菸的照片，標題是「解放伊拉克」。這大概有諷刺的意思。不過我個人存疑。

這些記者、教授、政治人物、作家，並不全是膜拜天皇的人，或是神道教信徒，但他們都相信這些理想。寫這本回憶錄的人，和這些人有些相似之處：非常有才智，有原則，卻常常陷於錯誤的理念中。但總歸來說，他有他的信念。

16
孟加拉文藝復興
最後一人

一回我造訪印度西孟加拉邦（West Bengal）的首府加爾各答（Culcutta），有人告訴我一則有關路易·馬勒（Louis Malle）的故事。這位法國導演在城裡待了一段時間，拍攝他著名的——在印度惡名昭彰的——印度紀錄片。某天，他在拍攝一場騷動，騷動在加爾各答是很稀鬆平常的。一位氣急敗壞的孟加拉邦（Bengali）警察跑向馬勒，制止他拍攝，並威脅要把攝影機砸毀。馬勒不肯就範。警察大叫：「你以為你是誰？」導演回答說：「路易·馬勒。」「哦！」孟加拉警察臉上出現了微笑，「《地鐵裡的莎姬》（Zazie dans le métro!, 1960）！」

這不用說當然是捏造的，但這種故事在加爾各答常常聽到。這告訴我們當地的氣氛：低俗和高尚文化並陳，暴力和文明的特殊結合。

這則軼事是城裡一位報紙編輯告訴我的，他的名字叫做阿維克·沙卡（Aveek Sarkar）。我們在他的辦公室碰面。辦公室位於商業區中心的一棟老舊建築裡。在這裡，可以看到乞丐和黃包車司機

在不得動彈的車陣中鑽進鑽出。一家老小，孩子光溜溜，大人則披著髒兮兮的衣服，就著漏水的水管洗澡。阿維克穿著印度長衫，抽著蒙特克里斯托（Montecristo）雪茄。他請我喝上好的蘇格蘭威士忌，我們聊起孟加拉的詩。他說每個孟加拉人都是詩人，光是在西孟加拉邦，就有至少五百種詩詞雜誌，而每當加爾各答慶祝他們最偉大的詩人拉賓卓那‧泰戈爾（Rabindranath Tagore）的生日時，詩詞公告會每天發行，甚至每小時發行。他若有所思的說：「印度其他地區都文化落後，我們正眼都不會瞧一下。」「我們的文學和法國文學有關，和印度文文學無關。我甚至不讀印度文。加爾各答就像巴黎一樣。」

　　阿維克好心介紹我給薩特吉‧雷伊（Satyajit Ray），他是一位電影導演、平面設計師、作曲家、兒童故事作家。他住在一幢雄偉的老式公寓裡，這區叫做南公園街（South of Park Street），這裡的建築物有種頹敗的優雅。他的工作間疊滿了書，涵蓋孟加拉文學、十五世紀義大利藝術、當代英國戲劇設計，無所不包。房間裡有印台、鋼筆、畫筆，還有一台老式留聲機。高大英俊的雷伊身穿印度長衫，坐在房中間喝著茶。他的嗓音像是精緻的男中音，說起英文來拖著尾音，像是牛津研究美學的老學究。沒有看過加爾各答，或是他拍的電影的人，大概會誤以為他是個褐色皮膚的老爺，殖民時期的遺老。不過他看起來深藏不露，流露著他老家所在的這座城市逝去的光輝，他的電影大都建立在這樣的歷史社會風格上。

　　雷伊前陣子生了一場大病，現在看起來仍然很虛弱。他說：「這年頭在印度拍電影非常麻煩。」孟加拉電影工業非常低迷，因為孟加拉政府明令禁止播放印度電影，廣大的孟加拉語觀眾群不進戲院，沒有足夠說孟加拉語的人口支持在地電影工業。雷伊說和加爾

各答的一般電影相比，他現在寧願看孟買那些熱鬧的音樂劇：「至少裡面有很多動作戲和美女。」

他最近一部電影是在病榻上交代兒子各項指示完成的。雷伊的天分是有可能傳給下一代，但可能性不高，因為天分是教不出來的。此外，印度今非昔比，現在要拍出像雷伊那樣低調、充滿人文關懷的電影，幾乎是不可能的事。這種風格已經不流行了，不過這種風格也從來沒有真的流行過。雷伊電影的一項特別之處，是居然有人會要拍這樣的電影。

雷伊在一篇談日本電影的文章中，對黑澤明的代表作《羅生門》做了如下評語：「這樣的電影一看就知道，是之前的電影演化而來，而不只是開始階段。一個能拍出《羅生門》這樣的電影的國家，之前一定已經有可觀的電影發展了。」* 我們不得不同意，但這讓我們更難理解雷伊的成就。究竟在印度的電影界打下了什麼基礎，讓雷伊在一九五五年拍出了他的第一部電影《小路之歌》（*Pather Panchali*）？這部電影有相當的成熟度，但其實只是起始階段。雷伊提到他早年受到影響的，包括尚·雷諾瓦的人文主義；與義大利導演羅賽里尼（Rossellini）、德希嘉（De Sica）恰到好處地運用技術及寫實主義。但他沒有可以追隨、挑戰的印度大師。許多亞洲「藝術」電影都有半調子西方風格，雷伊卻不一樣。打從一開始，他的電影就印度味十足。他是怎麼辦到的？假如他的藝術靈感不是印度電影，那是什麼呢？

「電影的素材來自生命經驗。一個啟發了這麼多畫家、音樂家、詩人的國家，沒有不能產生導演的道理。只需要睜開雙眼，打開

* Satyajit Ray, *Our Films, Their Films* (Calcutta: Orient Longman Ltd., 1976), p. 155.

耳朵。讓他放手去做吧。」* 雷伊在一九四八年，也就是他第一部電影上映之後七年，寫下這段話。但雷伊不僅有一雙敏銳的眼睛和耳朵，應該還有別的。我認為，若想要追溯雷伊特別想法的根源，我們必須回到比雷諾瓦和羅塞里尼更久之前，也就是一八二〇年代和一八三〇年代的孟加拉文藝復興時期。

　　孟加拉文藝復興是少數幾個家族帶來的成果，他們自己內部經常形成許多小圈圈。這些家族有泰戈爾家族、德布家族（the Debs）、雷伊家族（the Rays）、勾斯家族（the Ghoses）以及馬利克家族（the Mallicks）。他們大部分屬於印度高級種姓階級，被統稱為「巴卓洛克」（bhadralok），意思是有內涵的紳士；英國人稱他們是「受過教育的土人」。大部分的孟加拉菁英階級都是大地主，但巴卓洛克卻是在十八世紀末、十九世紀初，靠著擔任東印度公司和英國商人在當地貿易的中間人，在社會上享有重要地位。他們擔任辦公員、幫忙協調，是承包商、翻譯、小公務員、收稅官。這些收稅官從舊時大地主身上大撈一筆，而這些地主多落得身無分文的下場。（這是雷伊最好的作品之一，一九五八年的《音樂房》The Music Room 的主題。）他們最熱中於現代教育，可說是求知若渴：科學、英國文學、歐洲哲學、政治學。他們組織讀書會，開辦英語學校，充實圖書館藏書，建立印刷廠，發行報紙。換言之，「巴卓洛克」是現代印度第一批中產階級：他們融合了歐洲自由主義以及理性的印度教，試圖為現代化找到一條靈性的道路。雖然他們仍深陷於自己過去的歷史中，但仍急著想要學習多元文化。

　　這產生了一些矛盾情結。他們是殖民地的中間商，因此站在大

* *Our Films, Their Films*, p. 24.

英帝國這邊，但他們的政治理念最後卻讓他們起而反對帝國殖民。他們的子孫一方面對缺乏政治權利感到不滿，另一方面也對停滯不前的印度傳統感到不耐，這讓其中許多人擁抱激進的馬克思主義。巴洛卓克的改革熱忱，帶來了今日在孟加拉的馬克思主義政府，以及偶發的恐怖行動。孟加拉文藝復興的成果是精緻的文化，造就了數以千計在咖啡店裡爭論不休的哲學家、無數的詩人，偶爾也出現幾位天才，如拉賓卓那‧泰戈爾和薩特吉‧雷伊。

泰戈爾的祖父多爾卡納（Dwarkanath）是典型的巴洛卓克先驅。他最初擔任東印度公司鴉片和食鹽部門的當地主管，之後開辦了數份英文報紙，非常符合巴洛卓克的精神。一位英國友人形容他是「心胸寬大的印度教徒，是真正的英國人」。這樣的讚美也適用於薩特吉‧雷伊的祖父烏沛卓吉索爾‧雷伊（Upendrakisore Ray）。他是位傑出的西方古典音樂家、平面藝術家、作曲家、兒童故事作家。烏沛卓吉索爾創立兒童月刊《剛德希》（Gandesh）。薩特吉在一九六一年重新發行這本月刊，他的《獨角獸大冒險》（*The Unicorn Expedition*）中許多短篇故事在這裡首次出現。† 能在各方面都有出色表現的文藝復興人並不多見。雖然雷伊寫的青少年故事沒有像他的電影一樣有成就，但兩者的精神是相通的。

他的角色透露著貴族式的溫和人文主義，是典型的巴洛卓克人物，也是雷伊作品的招牌風格，像是科學家兼發明家熊庫（Shonku），雷伊稱之為是亞瑟‧柯南‧道爾（Arthur Conan Doyle）筆下人物戰教授（Professor Challenger）溫和的翻版。熊庫教授環遊世界，展示他各種新奇的發明：一台和足球一樣大小的電腦，知道一百萬個問

† Satyajit Ray, *The Unicorn Expedition and Other Fantastic Tales of India* (Dutton, 1987).

題的答案;還有天才烏鴉寇孚斯（Corvus）。和雷伊一樣，熊庫這個角色也是個世界公民，在多數的大城市裡都十分自在，求知若渴，也對各種抽象問題感興趣，非常像印度人。他的大冒險來到京都禪意的花園，還有西藏的僧院，在這裡他學到如何飛到一個充滿獨角獸的想像國度。熊庫教授的故事，和茱爾斯‧維內（Jules Verne）以及喬治‧威爾斯（H. G. Wells）的故事一樣，把科學變得人性化。作者的態度，其懷抱的人文主義、對科學的信心，讓人聯想到西方一個較有自信的年代。那是集中營與原子彈發明之前的年代，人仍然對進步深信不疑。印度人（和大多數亞洲人，就這點來說）經常喜歡將科學式的西方文明，和靈性的東方文明之間仔細區隔。熊庫教授和他的創造者一樣，在兩者之間來去自如。

巴洛卓克文化僅僅曇花一現，讓人難過。自從英國在一九一二年將首都從拉吉（Raj）遷往新德里之後，加爾各答就逐漸沒落。它的歐式優雅，在孟加拉的熱氣蒸騰中，總是有些不自然。不過加爾各答成功地用一種優雅的方式走向沒落。在骯髒的環境中獨樹一幟的高雅文化，總讓人有一種過分執著於這種外表的感覺。這是雷伊作品中常出現的主題，也是他許多角色的共同特徵。他的書中有一個故事，講一位中年男子，從前是位成功的業餘演員，收入不錯。但在淪為貧窮的士紳之後，突然有人找他替當地一部低俗電影跑龍套。他的台詞只有一句，就是當電影主角在街上把他打倒地上時，喊一聲「喔！」他自己一個人不斷地反覆排練，試著找回他昔日的自己。他的演出完美無缺：

> 但這些人真的能賞識他在這區區一個鏡頭中，所投入的心血和想像嗎？他懷疑。他們只是隨便找了幾個人，湊合著拍幾個動作，付錢了事。付錢，沒錯，但付了多少錢？十、十五、還是

二十盧比？用完美、奉獻的精神來完成這樣一個小動作，這種精神所帶來的成就感豈是二十盧比能衡量的？他沒有領工資就走了。他太優秀，不屑這筆小生意。

就像雷伊的第一部電影《小路之歌》裡，阿布父親的文化素養遠超過他的周遭環境。這位貧窮卻識字的婆羅門，住在一個沒有人識字的農村，快要餓死了，卻幻想著有一天可以寫出一部文學鉅著。就像《音樂房》中的地主對他的債務視而不見，典當他的財產，讓他可以繼續假裝過著貴族式生活。雷伊對這些做白日夢的人從來不濫情。在談到《音樂房》時，他說：「沒錯，我對各種要消失的傳統都很有興趣。這個相信自己未來的人，在我看來是很可悲的。但我同情他。他或許很荒唐，但卻讓人著迷。」*

這些錯置時空的貴族，所呈現的不只是貧窮和夢想之間的對比，而有更深一層的意義。就某方面來說，整個巴洛卓克文化——它的精緻度、自由主義、試圖在西方和東方之間建立起精緻的連結，本身就和時代格格不入。就像加爾各答，這個舊殖民時期的首都，長久以來一直和印度在二十世紀的發展格格不入。雖然雷伊本人和泰戈爾一樣，都在學校研讀藝術，相信自由的巴洛卓克文化的啟蒙價值，他卻用詼諧的方式嘲弄這個文化的支持者。他影片中的孟加拉知識分子不僅僅是有些荒唐之舉，他們有時對自己的理念太過熱情執著，因而讓無辜的人情感受創。那些以泰戈爾故事為本的電影，特別是如此。《恰魯拉達》（Charulata, 1964）中，抽著菸斗的記者丈夫布帕地（Bhupati）就是其中一個例子。他經常埋首書堆，腦袋裡滿是新點子，對周圍的人視而不見。他年輕貌美的妻子恰魯

* Satyajit Ray: An Anthology of Statements on Ray and by Ray (New Delhi: Directorate of Film Festivals, 1981), p. 34.

（Charu）無聊至極、充滿挫折感，被關在讓人窒息、只許女性進出的屋內，她老是拿著望遠鏡，偷窺外面的生活。布帕地雖然是現代人，骨子裡卻還是個傳統印度丈夫，把妻子的存在視為理所當然。他鼓勵他年輕、飽讀詩書的堂弟阿馬爾（Amal）來陪伴妻子。恰魯不可避免地墜入情網。阿馬爾畏罪潛逃；布帕地學到了教訓。

《家園和世界》（*The Home and the World*, 1984）改編自泰戈爾的小說。在第一幕中，我們看到尼祈爾（Nikhil）正對著他年輕的新娘碧瑪兒（Bimal）用英文讀著米爾頓的小說。妻子一個字也聽不懂。故事發生的時間是二十世紀頭十年，當時庫桑爵士（Lord Curzon）把孟加拉分成兩部分，將印度教徒和穆斯林隔開。尼祈爾是個大地主，他的豪宅正反映他的文化：房子的一部分，是女眷的住所，完全是傳統式的；而客廳裡的水晶燈、印花棉布沙發、花朵圖樣的壁紙、油畫、平台鋼琴、雕花玻璃裝飾品，則都是維多利亞英國式的。尼祈爾下定決心要把太太從女眷居住的地方拯救出來，帶入維多利亞式的客廳（因為「男女隔室（Purdah）根本就不是印度教傳統」）。為了讓先生開心，碧瑪兒和一位英國女士學唱歌，也學會了朗誦英文詩。他終於讓妻子打破了男女隔室的禁忌——她推開女眷居室的門，穿過長廊，來到客廳。丈夫第一次把她介紹給不是親戚的男性，他的名字是桑地普（Sandip）。這個家突然對世界敞開了大門。

桑地普，這位擅長煽動革命情緒的政治人物，用誘惑大眾的手法來勾引女子。他狂放不羈的態度讓她們目眩神迷。這位自大狂用一種尼采式的虛無主義，為自己的行為找藉口。他在日記中寫道：「只要我能得到的，就是我的……每個男人天生都會想要擁有，貪婪也是很自然的。我心裡想要什麼，周圍的人就必須配合。」他覬覦碧瑪兒，而她也為他傾倒。她偷了丈夫的錢來支持桑地普的政治理念

（對桑地普來說，性和他的理念到頭來都差不多）。桑地普最新的政治活動是抵制英國商品。穆斯林生意人沒辦法靠著賣又貴、品質又差的印度商品為生，但桑地普卻強迫這些可憐的商家燒掉他們的英國商品。拒絕合作的人會被打劫，有時甚至遭到殺身之禍。桑地普利用印度教徒和穆斯林之間的嫌隙，讓他們在暴動中互相殘殺。這一切都是為了政治理念。

尼祈爾，這位溫和的人文主義者，相信人有選擇的自由。他不敢介入，害怕會因此失去他的妻子。他讓他的朋友住在家裡，否則「碧瑪兒將來會後悔的。若是讓她自由選擇，她是不會願意留下來的。我承受不起。」當碧瑪兒終於看穿她的情人的把戲時，桑地普從他所製造的這片混亂中逃跑了。尼祈爾試著終止這些殺戮，卻被射殺身亡。事實證明，野蠻暴力比尼祈爾的啟蒙理念更有力量。

尼祈爾和桑地普，一位人文主義者和一位激進分子，體現了現代孟加拉文化的兩個面向。尼祈爾在電影的某個橋段中說道：「我們都決定要和非理性的傳統撇清關係。」除了雷伊之外，另外兩位重要的孟加拉導演里緹克・甘塔克（Ritwik Ghatak）和米林瑙・森恩（Mrinal Sen）都信仰共產主義者。甘塔克比雷伊小四歲，直到他在一九七六年過世前，都十分同情共產主義。森恩作品的擁護者經常批評雷伊過於濫情，缺乏階級分析，甚至太過「封建」。雷伊的確對用政治分析人類困境沒什麼興趣，他熱中於呈現人的言行舉止，如何面對愛與死。森恩雖然特立獨行，卻沒有甘塔克那麼激進。但森恩的電影有時會讓人覺得，他對各種政治概念很有興趣，對人則不然。

不幸的是，和《音樂房》、《恰魯拉塔》或是阿布三部曲比起來，《家園和世界》的缺點正是因為這些角色代表了理念，讓他們

沒有辦法真的活過來。或許這就是為什麼和雷伊其他的電影比起來，這部電影對白特別多。雷伊最好的鏡頭通常都是不發一語的：《小路之歌》中，阿布的姊姊杜嘉（Durga）之死；或是背景設定在一九四三年大飢荒的《遙遠的雷聲》（*Distant Thunder*, 1973）中，當飢餓的丈夫聽到妻子告訴他懷孕的消息時，臉上的表情。這些靜默時刻中的強烈情緒，絕對是言語無法形容的。至少對聽不懂孟加拉語的觀眾來說，《家園與世界》中的對白讓人沒辦法專注在影片的寫實主義上；這些對白表達的是文學和政治理念，而不是感受。

雷伊在製作《家園與世界》時心臟病發。不過我認為這部電影的缺失（和印度大部分的電影，甚至是其他地方的電影比起來，這部電影仍是非常出色），並不只是和雷伊的健康狀況有關。泰戈爾的原著小說也有一些缺點。* 克里希那·克里帕拉尼（Krishna Kripalani）在泰戈爾的傳記中，寫說尼祈爾「結合了馬哈利希（Maharishi，泰戈爾的父親）的宗教智慧，甘地的政治理想主義，以及泰戈爾本人的寬容和人文精神。他是這麼多人的影子，本身很難變成一個真實人物。」然而桑地普，這位「馬基維里式的愛國者，不擇手段的政客，滿口華麗的空談，無恥地誘拐女人，卻非常真實。」† 但在雷伊的電影中，情況卻顛倒。由維克多·班奈吉（Victor Banerjee）所飾演的尼祈爾，仍然展現了一種憂鬱的深度；反倒是蘇密塔·恰特吉（Soumitra Chatterjee）所飾演的桑地普，比較像是個諷刺漫畫中的人物。

最讓人信服的角色是夾在中間的女子，蘇安提蕾卡·恰特吉

*　*The Home and the World* (London: Penguin, 1985).

†　*Rabindranath Tagore: A Biography* (Grove Press, 1962; revised edition, Calcutta: Visva-Bharati, 1980), p. 264.

（Swatilekha Chatterjee）有十分精湛的演出。和許多日本女主角一樣，在碧瑪兒害羞、順從的言行舉止之下，藏著比那些看似控制著她的男人還要有韌性、熱忱的性格。這讓人聯想到溝口健二電影中的女性，如山椒大夫。雷伊和溝口都擅長讓他們的男主角有優秀的演出（如蘇密塔·恰特吉演出長大成人的阿布，或是進藤英太郎在《山椒大夫》中演出的邪惡地方官），但女性角色卻通常是最有力的。（奇怪的是，雷伊的短篇故事中很少有女性角色。）

　　日本評論家喜歡稱溝口是「女性主義者」（feminist，他們用這個英文字）。而雷伊的許多電影，如最新的這部，也都談到女性解放的議題。但這兩位導演都不是政治上所謂的女性主義者。溝口更是徹頭徹尾的傳統派。雷伊曾經在一次訪問中說過：「我認為一個女人的美，除了外表，也表現在她的耐心和寬容。在這個世界中，男人通常比較脆弱，需要更多指引。」‡溝口一定也會如是回答，這也正是日本評論家口中的女性主義。脫離亞洲傳統，進入西方影響之下的現代化，這中間的過渡時期是雷伊和溝口的作品一直在探討的主題，而焦點經常集中在女性身上：她們守護傳統，提供慰藉；但受到現代化影響最深的，也是這些傳統女性的情感。

　　這種女性主義中，或許有一些宗教成分。日本和印度，特別是孟加拉，都有源自於母系社會、非常深遠的女神崇拜傳統。順帶一提，這也是貫穿里緹克·甘塔克電影作品的主題：女性為了男人犧牲一切。甘塔克是馬克思和容格的信徒，經常將宗教和政治比喻混為一談：受苦受難的女主角象徵著不幸的農民、犧牲一切的女神、甚至象徵他的祖國，被英國帝國主義者和他們的印度資本主義合

‡　*Satyajit Ray: An Anthology of Statements on Ray and by Ray*, p. 67.

作者一起強暴了。

我們把西方文明視為一個整體，因為這些區域有共同的宗教、哲學、政治傳統。我們能夠在印度和日本這兩個非常不一樣的國家之間，找到足夠的共通之處，把它們合稱為東方文明嗎？從泰戈爾在中國和日本所發表的聲明看起來，他的確相信如此。雷伊在這件事上雖然比泰戈爾謹慎些，但他在一篇關於日本電影的有趣文章中，也有同樣的結論。他引述他在泰戈爾學院的老教授的一番話：「讓我們看看富士山……表面冷靜，內心卻熱情如火，它象徵著道地的東方藝術家。」* 雷伊說，溝口和小津安二郎「兩位都深藏著強大的力量和情感，從來不會用濫情浮誇的方式表現」。這大概要看濫情浮誇的定義是什麼，但我想我知道雷伊的意思。蟄伏的情感，長久以來表面上所表現出的冷靜，這樣的平衡，突然之間被情緒化的高點所打斷：悲痛的表情、吶喊、突然靜靜地淚流不止。女人被軟弱的男人背叛，憤怒地咬著莎麗或是和服，這樣的鏡頭是雷伊和溝口電影的風格特色。在我們還沒找到更好的形容詞之前，或許這就是雷伊電影讓人感到「亞洲」的原因吧。

雷伊的電影和溝口的作品一樣，經常被批評步調太過緩慢。對那些覺得電影要不斷有動作、情節變化，否則就是無聊的人來說，他們的電影的確是如此。不過專注在日常生活細節，強調那些平靜的時刻（雷伊說，這些時候像是慢板樂章），才能凸顯情緒高點的強烈。經典亞洲電影的緩慢寫實主義，有點像是日本能劇或是英國槌球比賽：緩慢地將人的注意力引入鏡頭、舞台或是球場。在我看來，一點都不無聊。這個過程的目的不只是娛樂性，過程本身

* *Our Films, Their Films*, p. 157.

也不一定有趣；這也不是要讓電影的步調和真實生活節奏一樣緩慢。他們想要達到的效果，是把生活某些時刻緩慢下來，抓住真實生活中的感受。

像這樣的寫實主義，在今天的日本和印度電影中已經很少看到了。商業考量是部分原因，孟加拉只有一小群受過良好教育的觀眾，因此情況特別嚴重。電視、光碟片等各種娛樂變得普及，電影工業不得不採取票房保證的方案：在印度是歌舞劇，在日本則是誇張的肥皂劇。但我相信，這只是讓日本和印度電影變得粗俗的原因之一。雷伊在談到重要的日本導演時，提到這點：

> 我不是在說這些大師沒有從西方學到什麼。所有的藝術家，無論有意無意，都會從過去的大師身上學到一些功課。不過要是一位導演有很強壯的根基，其文化傳統仍保有生命力，這些外來影響勢必會逐漸式微，真正的本土風格會漸漸出現。

雷伊、溝口、小津，甚至黑澤的電影，的確是如此。他們從不同的導演如約翰·福特、法蘭克·卡佩拉或尚·雷諾瓦汲取迥異的風格，但這些導演同時也穩穩地站在自己的文化傳統上。正因如此，他們的藝術才會具有普世價值。今天就不一樣了，沒有幾個年輕的日本導演像溝口一樣了解日本繪畫；沒有幾個印度導演像雷伊一樣能譜出印度音樂。在這個訊息快速流通的世界裡，唯一剩下的，是和西方風潮的大量接觸。但在沒有一個強而有力的文化傳統時，這樣的西方風格只是一種無意義的裝飾品。在和當地炫耀式的流行文化結合之下，往往可以帶來利潤和一點娛樂性，卻很少有傑出之作。這年頭在印度仍然有一些製作嚴謹的電影，但通常是帶有政治訊息的誇張劇情片。無論是就風格或是內容來說，眼界都十分侷限。雷

伊的電影卻從來不是這樣。要看到另一個薩特吉·雷伊的出現，大概有得等了，他是最後幾個真正的國際主義者，或許也是最後一位孟加拉文藝復興人。

17
他們現在的樣子
麥克・李

二十五年前左右，即興演出蔚為風尚。無論是在日常生活中或是戲劇舞台上，這種風格都大受歡迎。這些即興演出的確模糊了兩者之間的界線：戲劇即生活，生活就是一場戲。互動即興（Happenings）把世界變成了表演舞台，節制（inhibitions）成了人人喊打的全民公敵；觀眾應該要「參與」。戲劇工作坊學員受到各種挑戰刺激，在所謂的「面對面」時刻，暴露「真實的」自我，有人會歇斯底里地狂嚎、大哭大笑，有人則坐在角落，觀賞這些情緒脫衣秀，一方面覺得難堪，一方面好奇。這些奇觀的引領人、導演等稱呼的人（通常都是男性），看著他們所打造的場景，模樣像個得意的精神導師。

這比較像是團體治療，而不是戲劇。自發的情境可能很好玩，甚至有創意，但這些自發舉動很少產生長久的價值。因為大多數的戲劇工作坊和活動，都太過自我中心、沒有具體型態、非常粗糙，只有參與者才明白其中的意義。把個人情感轉化成其他事物也有同樣的效果，但這需要天分和紀律。有天分者難得；紀律跟即興則是格格不入。不過一九六〇年代的各種實驗並沒有白費，混亂中誕

生了一些出色的作品，如彼得·布魯克（Peter Brook）的戲劇作品，約翰·卡薩維茲（John Cassavetes）的電影也有大量的即興。導演麥克·李（Mike Leigh）也是其中一位，他的作品《赤裸裸》（*Naked*）在一九九三年坎城影展贏得最佳導演獎。

李在一九四三年出生於英格蘭北部。他在皇家戲劇藝術學院（Royal Academy of Dramatic Art）學習戲劇，在倫敦電影學校（London Film School）學習電影。一九六〇年代初期，他來到倫敦，對卡薩維茲的電影，以及彼得·布魯克在皇家莎士比亞劇團（Royal Shakespeare Company）的作品，大感興奮。根據他的說法，「到處都是即興演出」，不過他卻刻意和過度的心理式戲劇保持距離，他喜歡的是演戲、寫劇本、導演。目前為止，他已經寫作執導了二十四齣舞台劇、十二部電視劇、四部電影、一齣廣播劇，以及幾個短篇電視影集。他形容自己是個說書人；他電影的劇情是在數個月的彩排中產生的。李在他的倫敦辦公室裡告訴我：「我們的技巧沒什麼特別的。」我不這麼認為，其實，李的特別之處，在於結合了即興和紀律、自發演出、精準的呈現。

在他出版的劇本筆記中提到，這些劇本「完全是從即興排練中演化出來的」。他的電影也是如此。《赤裸裸》是講一個倫敦浪子，因為害怕婚姻，所以對每一個喜歡上他的女人惡言相向。為了拍攝這部電影，李讓演員彩排了四個月才開拍。一開始完全沒有劇本。李的演員必須要即興演出，並研究特定群體的言行舉止，來找到自己的角色。李的故事場景可能是北愛爾蘭（《七月裡的四天》*Four Days in July*），或是當代倫敦南部的貧民窟（《困頓時刻》*Meantime*）。但無論是在哪裡，李和他的劇組員都先讓自己完全融入當地生活，再開始創作故事。李和演員一對一合作，漸漸揣摩說

話方式、臉部表情、身體動作、腔調成型，直到一個角色很自然的出現。但這時仍然沒有台詞。李說，這些彩排，「是暖身動作，這樣才能拍出一部想要的電影。」

李一開始只有一個大概的構想。有時候只是一種心境，或是一個地方的氣氛。他拿《赤裸裸》第一次拍攝時的腳本給我看。裡面沒有台詞，也沒有指示，只有一個大綱：第一幕，倫敦，白天，強尼和蘇菲，等等。每個場景都是在實地一邊彩排，李一邊把劇本寫下來。等到他準備開拍時，每件事都要非常精確，鏡頭前沒有任何即興演出。「我最熱中的，是在電影裡的特定時刻，讓所有的事情都到位。一旦攝影機打開，熾熱的白光一打，我要的戲劇性自然而然出現。」在李的作品中，這些關鍵時刻都非常戲劇性，常常讓人噴飯，大多非常逼真。每個故事通常都會有一個戲劇高潮，家族成員不愉快的聚會，壓抑的情緒在混亂中爆發，有時會被一些溫柔的舉動化解。這些場景是戲，卻十分逼真。

廣播劇《美夢不成真》(*Too Much of a Good Thing*, 1979)的腳本，和李大部分的劇作一樣，簡單得讓人不敢相信。沒發生什麼事，但每一件事都發生了。潘美拉和她的汽車教練葛瑞恩墜入情網。潘美拉和父親住在一塊兒，他的工作是滅鼠。葛瑞恩是潘美拉的初戀。葛瑞恩是喜歡潘美拉，但直到某個星期五夜晚，他終於把她騙上床之後，他很快就對她失去了興趣。潘美拉知道一切都結束了，於是回到父親家中。父親拿著一隻死老鼠穿過房子，準備把牠拿到院子裡燒掉。潘美拉很不開心。父親以為她是因為死老鼠而悶悶不樂，試著哄她開心：「就當作沒這回事吧。」

英國國家廣播公司（BBC）一直到一九九二年，都拒絕播放《美夢不成真》。官方說法是這齣劇「平淡無奇」。不過禁播的真正原

因，比較有可能是葛瑞恩和潘美拉的一場露骨性愛場景。正因為看不到，他們做愛的各種聲音——衣衫褪去、渴望的喘息、興奮的尖叫——比起電影，反而更引人遐想。英國國家廣播電台審查員大概非常震驚。不管怎麼說，說這齣劇「平淡無奇」根本就是沒有看到重點。這些對白自然是平淡無奇，和大部分人寫的文章，或是在公共場所聽到的對話差不多。李作品中的戲劇張力，和英國作家哈洛德‧品特（Harold Pinter）的作品一樣，隱藏在平凡的對話裡。他的角色用各種方式掩飾他們的情感：有的複述著大眾媒體上的陳腔濫調；有的愛講雙關語和笑話；有的則是一言不發。有的角色講話含糊不清，有的就像《赤裸裸》中的浪子強尼，很會講漂亮話或挖苦人，避免發展親密關係。

李的劇作有許多冷酷之處。劇中人下意識地互相測試彼此的極限，直到再也受不了為止，然後這種緊張感用言語或是肢體暴力發洩出來，像是連著幾天很悶熱，接著來了一場大雷雨。有時，劇中人只知道用挑釁的方式表達自己的情感；唱歌也是一種方式。反倒是主流戲劇裡，演員講文謅謅的台詞才讓人難以理解。李的戲劇和電影的風格或許有時誇大、唐突，但卻不會讓人覺得那是演員逢場作戲而已。

常有人說李的風格是英式諷刺。某些程度上的確是。他對各種區分英國階級的小細節瞭若指掌：特定的壁紙、一副眼鏡、特定用語，就足以決定角色的階級、宗教、生長環境。在這裡，又是他的精準讓人印象深刻。藝術指導和場景設計（通常是由愛莉森‧戚提 Alison Chitty 擔任）非常重要。

舉他所執導的舞台劇《雞皮疙瘩》（Goose-Pimples）為例。這齣傑作一九八一年在倫敦上演，卻從來沒被拍成影片。場景是在窮酸

的北倫敦郊區，汽車銷售員維儂的公寓裡。他的室友賈奇在賭場當主管，一天帶了個有錢的阿拉伯客戶回家喝一杯。這位阿拉伯男子說不了幾句英文，以為這裡是個妓女戶。現場有賈奇、穆罕默德、維儂、另一位汽車銷售員艾文，以及他的妻子法蘭琦。法蘭琦和維儂有染。穆罕默德以為維儂是吧檯小弟，而維儂則稱穆罕默德是「黑鬼」（Sambo）。這齣戲告訴我們，當一個困惑的阿拉伯商人，突然被一群無知、醉醺醺的下層中產階級英國人包圍時，會發生什麼事。事態緩慢、持續地走下坡。李對維儂公寓的指示是這樣的：

> 一整區公寓建築裡，一間三樓公寓……一九三五年完工。客廳和飯廳在一個雙人房大小的房間裡。原本是兩個房間，中間有折疊門隔開，這門後來被拆掉了。客廳擺了張黑色沙發，一張搖椅，一個小桌子，一個吧檯，旁邊有幾張高腳椅，一個音樂角落，下面有錄音帶和唱片，一台電視，一張仿豹紋地毯……牆上貼著虎斑壁紙（或類似的東西）。沒有照片，不過有幾面鏡子，和幾個經典車造型裝潢。通往兩個區域的門靠在一起，門上有霧面玻璃板。

這個指示沒有任何模糊空間。李鉅細靡遺的程度，像是個社會人類學家。他對口音的要求也是一樣，這樣講究，讓他的劇本難以在英國以外的地方演出。一九七九年，《雀躍》（*Ecstasy*）在倫敦上演，這是李的註解：

> 尚恩和東恩是土生土長的伯明罕人。米克來自愛爾蘭寇克郡（County Cork），蘭恩來自林肯郡（Lincolnshire）鄉下，羅依和瓦爾來自北倫敦靠近倫敦那一側，也是這齣戲的場景。《雀躍》中的對白、語言和用字遣詞非常精確，作者認為這齣戲必須要用正確的口音演出。

請留意這個「北倫敦靠近倫敦那一側」的設定。這齣戲的場景是在祈爾本（Kilburn），距離倫敦外圍郊區只有幾個地鐵站。李的劇情片中，有許多場景都設定在模仿上層社會、卻俗不可耐的倫敦郊區，如《甜蜜人生》（Life Is Sweet）。

李的身材瘦削、駝背，兩隻眼睛彷彿要從臉迸出來，像是盯著大人看的小孩一樣，什麼都難逃他的法眼。他的出生成長背景，讓他十分了解英國社會。他生於中產階級猶太家庭，在曼徹斯特的工人階級區域長大，父親在這裡行醫，被稱為「口哨醫生」，因為他出診時總是吹著口哨。李就讀於當地的公立學校，看著拿國家醫療保險的病人來家裡找父親看病。從小看著許多熟悉、卻又跟自己不一樣的人，讓李總是留意各種細節。李看待人的方式，特別強調他們奇怪的地方，非常像是小朋友在學校觀察老師，每一個古怪的細節都不放過。

李對英國生活最俗不可耐的地方十分熱中，讓人十分吃驚：虎斑壁紙、床頭櫃上的西班牙跳舞娃娃、游移在粉紅薄紗下大屁股的鹹豬手。他所呈現的英國，完全不像是《紐約時報》廣告或是象牙商人製片廠（Merchant Ivory）的電影中，那些茅草屋頂的鄉下農莊或是鄉間豪宅；他的英國是由貪婪的二手車商、愛八卦的社工、粗魯的郵差、不滿的家庭主婦、辦事員、賭桌管理員所組成。

李用心呈現的這些落魄景象，讓人聯想到戴安·阿布斯（Diane Arbus）的照片。他和阿布斯一樣，經常被批評是用一種高高在上的憐憫態度來看待角色人物。這是因為無論是阿布斯和欣賞她的人，或是李和他的觀眾，和被拍攝的人都不屬於同一個階級。當然，李的作品帶給人一種偷窺的愉悅感。但李的角色和許多阿布斯的人物不一樣，他們不是什麼怪胎。他所創造的世界，雖然有一點誇張，

卻是再正常不過。英格蘭大部分地區真的就是像這樣。他對勞工階級，或是富裕的下層中產階級的描繪，一點都不濫情，這讓他的人物很少顯得滑稽。

這和李的即興技巧大有關係。假如他的演員只是在模仿階級刻板印象中的行為舉止，那他的作品頂多也只是社會諷刺劇。但李的戲劇性卻不只是這樣，這和他的演員發展自身角色的方法有關。他們用時間建立起一個性格深藏不露的角色；言行舉止、口音、走路方式，只是這個角色性格的一個面向。李的方法像是在加速人格成型的自然速度：把原本一生的時間壓縮到幾個月。這個方法並非總是奏效，因為不一定有充裕的時間培養每一個角色，特別是那些次要角色。李的電影中一些比較膚淺的演出，如《滿懷希望》（*High Hopes*）中的雅痞夫妻，僅有外表的行為舉止，人格沒有成形，看起來像是未完成的作品一樣。不過他的角色通常都十分活靈活現。

他最新的舞台劇《奇恥大辱》（*It's a Great Big Shame!*），這個秋天在倫敦上演。他試圖挑戰十九世紀倫敦東區的感性、歌舞昇平的形象，呈現歡樂倫敦小調背後，現實的冷酷及嚴峻。這齣劇分為兩個部分。第一部分用很多場景描述骯髒落魄的維多利亞討街生活，以及一個傻子和潑婦之間的婚姻災難。第二部分則是講直到今天仍住在同一個地方的下層中產階級黑人。李對傳統加勒比海音樂的描繪、族群意識，或是濫情的維多利亞餐廳秀＊，都沒什麼耐心。今天的黑色倫敦佬，和上個世紀的白人倫敦佬一樣，這些難過、生氣、爭吵不休的人，大家都受不了彼此，以至於暴力相向。李慣常用的不協調組合，懦弱的丈夫、不滿的妻子、自私消極的兄弟姊妹，在

＊　譯按：餐廳秀（Music Hall）是十九世紀、一次大戰之前，英國的一種通俗舞台表演形式，結合了戲劇、舞蹈和音樂。

兩個部分中都導致謀殺。劇中的黑人姊姊費絲（瑪麗安·尚巴蒂斯特 Marianne Jean-Baptiste 飾），態度輕蔑，說起話來彷彿在模仿廣告傳單的語調，正是李劇中成熟角色的範例。我們可以知道她所代表的社會族群，但她本身也有獨特的個性。

只有在李用他的角色闡述他的觀點時，他們才會變成諷刺漫畫人物。他很少這樣對待勞工階級角色，也很少出現在新富貴階級上。其中一個例外，是《滿懷希望》裡詭異、咯咯笑的瓦樂莉，她嘴裡塞著一瓶香檳，滑進泡泡浴缸裡。這常出現在他的雅痞人物上，如《赤裸裸》中古怪、有虐待傾向的傑勒米，獨自一人開著黑色保時捷，四處尋找可以下手的女人。在李的作品中，上層中產階級分子不可能安於當猶太醫生的好兒子，也不可能是有教養的都市人，這種人在英國被稱做「歡呼亨利」（Hooray Henrys），穿著條紋襯衫、怪吼怪叫、騷擾女士，對所有階級比他們低的人都十分無禮。當然，這只會發生在他們沒有在肯辛頓（Kensington）喝香檳，或是互丟麵包時。

李的許多作品呈現了英國社會不同族群是怎麼連結，或是無法連結的故事。英國大城市的人口組成讓他可以呈現這些故事。倫敦的地理條件尤其居功厥偉，這裡充滿著各種悲喜劇的可能性。戰後，地方政府刻意盡量讓私有住宅和國宅混在一起，倫敦和其他城市的窮人逐漸變得有錢體面，讓社會更加多元。我住的這條街就是個典型例子：一邊鄰居是待業中的勞工階級白人，另一邊則是一個孟加拉家庭，和一個牙買加清潔婦，他們隔壁是住證券交易員。

李的場景大部分都設定在這樣的多元組合中。他在一九八〇年為 BBC 所拍攝的《大人》（Grown Ups），開場就是坎特伯里（Canterbury）的一排相連的現代平房。迪克和曼蒂（簡稱「曼」）

剛搬進來。迪克在醫院餐廳工作，曼蒂則是百貨公司收銀員。曼蒂愛探人隱私的姊姊葛洛莉亞（簡稱「葛洛」）來訪。葛洛莉亞說：「曼，我看妳在這兒是真的發了。」曼蒂說：「隔壁是自己買下來的。」葛洛莉亞說：「我知道，我看到了。」曼蒂（十分得意地）說：「從這邊過去都是私有的。」迪克（酸溜溜地）說：「是沒錯，不過另一邊都是國宅，對吧？」

《阿碧潔兒的派對》（*Abigail's Party*）是李最有趣、最讓人噴飯、最成功的一齣劇，先是在劇院上演，後來搬上電視螢幕。國宅和私有住宅之間的差別也是其中的一個元素。場景是在北倫敦，新式住宅和十九世紀連棟住宅交錯的區域。阿碧潔兒的母親蘇是個上層中產階級的離婚婦女，住在自己的房子裡。某天，鄰居貝芙莉和羅倫斯請她過去喝一杯。顯然這兩位的社會階級不如蘇。飾演貝芙莉的愛莉森·史黛德曼（Alison Steadman）演技精湛，貝芙莉是個令人起反感、打扮誇張、毛毛躁躁的家庭主婦，喜歡地中海抒情男歌手。羅倫斯是個容易緊張的房屋仲介，非常嚮往高雅文化（音響上播放的是貝多芬第九號交響曲）。貝芙莉無止盡的的羞辱，讓羅倫斯逐漸意志消沉。在場的還有一位前足球員及他貧嘴的護士妻子安潔拉（簡稱「安潔」）。貝芙莉想勾引這位運動員。出身良好、儀容整潔的蘇在這群人中間簡直是格格不入，正像《雞皮疙瘩》中在維儂朋友之間的沙烏地阿拉伯生意人。

不過李拍出英國階級戰爭最成功的——這或許是他做過最棒的事——是一部 BBC 製作的電影《五月裡的瘋子》（*Nuts in May, 1976*）。場景不是在連棟住宅，而是在帳篷裡。紀斯和康蒂絲·瑪莉（愛莉森·史黛德曼飾）是對十分積極的中產階級夫妻，在多賽（Dorset）露營度假。他們吃的東西非常健康，聽著鳥鳴，用斑鳩琴

彈奏民謠。紀斯喜歡告訴太太關於大自然、健康、地方史的知識。康蒂絲·瑪莉有個形狀是貓的熱水瓶，叫做慎慎（Prudence），紀斯每天睡覺前都會親親慎慎道晚安。一個壯碩的威爾斯大學生雷伊，也來到這個營地。雷伊喜歡啤酒、足球、大聲播放流行音樂。氣氛開始變得緊張，尤其康蒂絲·瑪莉似乎喜歡上了雷伊。接著泥水匠芬格，還有女朋友紅琪騎著摩托車出現了。這兩位是喜歡放聲喧譁、情慾奔放的勞工階級，沒有在帳篷裡做愛或是放屁時，愛煎香腸和豆子來吃。康蒂絲·瑪莉要紀斯想辦法讓他們安靜點。紀斯得證明他是個男人。緊張的氣氛不久就爆炸了，紀斯脾氣失控，瘋狂地四處亂竄。這幕暴力場景有幾分喜劇效果。

《五月裡的瘋子》中許多的爆笑場景，和李其他的作品一樣，都是出自對英國不同階級的行為舉止的仔細觀察。不過若要說他的電影講的都是階級，彷彿是說墨西哥導演布紐埃（Buñuel）的電影講的都是天主教教會一樣。其實《五月裡的瘋子》和李其他的作品一樣，不僅是講階級戰爭，也是性別之間的衝突，而這兩者之間有很微妙的關聯。當地農人、雷伊和芬格的陽剛，更加顯出紀斯的軟弱。正因如此，膽小如鼠的康蒂絲·瑪莉才會慫恿紀斯採取行動。而在《奇恥大辱》的現代情節中，也是矮小的藍道爾那肌肉強健的朋友巴靈頓，最後唆使藍道爾的妻子喬依謀殺了自己的丈夫。同樣的，李的新作《赤裸裸》的關鍵，並非如法國《世界報》（Le Monde）的評論所說的，是在批評「柴契爾主義」或是街友問題，而是性。

在《赤裸裸》中，由大衛·崔利斯（David Thewlis）飾演的強尼，有性需求卻害怕婚姻生活。他自己選擇成為無家可歸的街友，步上自我毀滅之途。他想得到女性的愛，但一旦她們動了情，卻又轉身離開。他吸引女人，也厭惡女人。特別是在當今對性別議題敏感的

政治氛圍中，這樣的角色讓觀眾非常不自在。不過這部影片並沒有歧視女性。這部片和李的其他作品一樣，如《甜蜜人生》，當中最堅強、最有同情心的角色是位女性。強尼的前女友露意絲和其他角色比起來，非常穩重堅強，試著要給強尼一條救命繩。

李電影中的倫敦十分晦暗。溼冷的街道，映著閃爍的霓虹燈。夜裡，年輕的街友在維多利亞式的鐵路拱橋下，聚在火堆旁，或是放聲喊叫。讓《赤裸裸》有著法國黑色電影一般的氣氛。這部電影和李之前的作品很不一樣，但也沒有像許多影評人所說的，和之前的作品完全不同。強尼所面對的兩難困境，在李所有的作品中都可以看到：別人讓我們無法忍受，但只有這些人才能解救我們。家人和婚姻也都有可能是囚禁我們的監獄。

露意絲差一點就成功地讓強尼不要再糟蹋自己和身邊的人。強尼在街上被混混們拳打腳踢之後，有一幕溫馨的場景。露意絲清理他的傷口，他們重溫從前的親密時刻。他們一起唱了首故鄉曼徹斯特的歌曲——這是李典型的手法。最後，強尼看起來像是終於可以接受自己了。露意絲決定放棄在倫敦的工作，兩人計畫一起回到曼徹斯特。曼徹斯特的曲調就像是海精靈的歌，唱著美好安定的未來。但強尼就像是睡在紙箱裡的尤里西斯，他不想要改變。當露意絲去上班的地方遞交辭呈時，他拄著受傷的腿，用盡全力、快速地消失在骯髒的街道中。

這部電影並非要我們欣賞強尼，他太叛逆、太自暴自棄。但我們可以認同，強尼的困境是許多人都有的問題，李卻沒有提供答案。他只是把這個問題挑出來，盯著看，想著它，呈現在他的每一部電影和劇作裡。在李的作品中，家庭生活，特別是夫妻之間的關係，災難橫生。但他電影中最震撼人心的鏡頭，有些講的是和解。

在《困頓時刻》中，馬克和他發育遲緩的弟弟柯林，住在一個便宜住宅中地獄般的家庭裡。柯林是個備受羞辱、畏縮的角色，他對這個卑微人生所能做的唯一反抗，是把頭髮剃成像當地的光頭黨一樣。馬克在整部片中，總是拿柯林出氣。但現在他摸摸弟弟的光頭，像是他們終於是站在同一陣線了。「條子。」他說，這是在電影中我們第一次看到柯林笑。在《大人》這齣戲裡，家庭生活總是混亂、爭吵不休，但迪克和曼蒂還是決定要生個小孩。在《滿懷希望》中，女兒粗魯自私，對年邁的母親非常不孝，親子關係很糟，但兒子西瑞爾是個浪漫的勞工階級，還曾經到馬克思的墳前憑弔，他和女友雪莉仍然想要建立自己的家庭。

故事就這麼發展下去。有人堅持要結婚，有家庭，即便他們明知自己大概會搞砸。但還有比和其他人關係不好更糟的事，那就是完全無法和他人建立關係。李的首部電影，一九七一年的《蒼涼時刻》（Bleak Moments），和他最新的作品有許多有趣的相似之處。兩部電影都是在講無法和他人建立關係。《赤裸裸》中的性愛沒有愛、非常粗魯；而在《蒼涼時刻》裡則非常壓抑。兩部電影中的角色雖然用言語溝通，卻無法表達心中的感受，只有唱歌可以辦到（或許這就是為什麼英國人那麼喜歡參與社區合唱團）。

《蒼涼時刻》中的角色也是李的典型。西薇亞和帕特都在會計師事務所擔任秘書，西薇亞有個心智遲緩的妹妹希爾達。諾曼是來自斯古棱布（Scunthorpe）的嬉皮，彼得則是學校老師。帕特長得不怎麼樣，他用歡樂的外表掩飾內心的不快樂。西薇亞人很漂亮，但性格很壓抑。諾曼非常害羞，他表達情緒的唯一方法，是亂唱民謠。希爾達感情豐富，但沒辦法說話。彼得喜歡西薇亞，但人卻緊繃得像是束在他脖子周圍的白色衣領。英國中產階級的生活似乎讓

所有人，除了希爾達以外，都有情感便祕。

在讓人歎為觀止的一幕中，他們全聚在西薇亞家喝茶。每個人都羞赧到不敢開口，不知道該講些什麼。李像是個英國版的柏格曼（Bergman）或椎爾（Dreyer）（英國人的不快樂和斯堪地那維亞有些關係），讓攝影機拍過每個人的臉：彼得非常緊張，充滿抗拒，咬緊牙關，雙唇緊繃；西薇亞有些慌亂，不開心，眼睛望向窗外；帕特非常尷尬地咬著一塊巧克力；諾曼眼神呆滯，不安地動來動去；希爾達則快要哭出來了。

當晚在當地中國餐館用完讓人如坐針氈的一餐之後，彼得跟著西薇亞回家。西薇亞很想跟彼得更進一步，無論是身體或感情上面的進展，最好兩者都有，於是她強迫彼得一起喝雪莉酒，結果兩個人都非常尷尬，最後終於接吻了。西薇亞停下來問彼得要不要來杯咖啡。「太好了。」他說。浪漫場景結束。

彼得之前有談到語言的問題。他告訴西薇亞，他覺得和希爾達溝通非常困難。他說：「我從來不知道要跟她說些什麼。」西薇亞告訴他，他喜歡說什麼都可以。他說，但是「我的意思是說一般開場白似乎都沒用。」西薇亞看著他說：「我不確定一般開場白真的有派上用場的時候。我覺得這些開場白都無視於正在發生的事。」

這是李所有作品的關鍵：對話只是一種逃避。我們也可以說，這是英式作風的關鍵。無論是坐在倫敦的公車上，或是在餐廳聽隔壁桌的對話，都讓人聯想到李的作品。就像其他非常有原創性的藝術家一樣，李也闖出了自己的一片天地。李的倫敦就像費里尼（Fellini）的羅馬、小津的東京一樣，鮮明獨特。這些當然都是為了電影而重新想像出來的城市。李的英格蘭不僅是來自他的個人經驗，也是當地文化的產物，但也具有普世價值。維儂、葛瑞恩、康蒂

絲‧瑪莉不只是李的角色，也不只是英國大眾的寫照，他創造了這些人物，讓我們瞥見部分的自己。

<div style="text-align: right;">

18
尷尬的藝術

</div>

希德尼和琳達是亞藍‧貝內特（Alan Bennett）的劇作《卡夫卡的迪克》（*Kafka's Dick*）中的角色。* 希德尼和卡夫卡一樣從事保險業。他對書本很有興趣，更精確的說，是對寫書的人有興趣。他喜歡讀傳記，「和讀這些作家的作品比起來，我比較喜歡讀他們的生平。」妻子琳達對丈夫的文學嗜好毫無興趣，不過在耳濡目染之下，她知道詩人歐丹（Auden）不穿內褲，「英國作家佛斯特（E. M. Forster）的真命天子是個埃及電車司機」。她有時候說，她看看書，「學點東西」。希德尼對駑鈍的妻子非常感冒，告訴她這些根本不是重點：「這裡是英格蘭。只有在英格蘭，這種小事才被當作文化，說八卦也可以展現妳的聰明才智。」

兩年前英國暢銷書排行榜第一名是亞藍‧克拉可（Alan Clark）的《日記》（*Diaries*），全書是政治社會八卦大觀園。去年最暢銷的書是《家書》（*Writing Home*），彙集了亞藍‧貝內特的日記、文章、筆記 †，

* 收錄在 *Two Kafka Plays* (Faber and Faber, 1987).

† Faber and Faber, 2005.

這也是文學評論家年度最佳書籍的首選。第二名則是作家依夫林·沃（Evelyn Waugh）的新傳記。希德尼說得沒錯，英國大眾對八卦有種莫名的渴求，大眾傳媒上充斥著公眾人物私生活的各種八卦，比較高檔的報紙發表更多的「個人檔案」。英國出版社總是在出版信件、日記、傳記、自傳；在這個害羞、注重隱私的國度裡，每個人的私生活似乎都值得被檢視一番。

貝內特那有個性、機智風趣的日記的特別之處，是將這個非常害羞、注重隱私的劇作家的生活，變成了一齣公開演出的戲。亞藍·貝內特非常成功地飾演了亞藍·貝內特。他的演出非常考究，但也非常貼近人心。他形容自己是個「得先請警察把整棟大樓巡視一番，才有辦法脫下領帶」的人，但他同時也能巡迴全國各地，在一間又一間的書店裡，對眾多聽眾優雅地讀著自己的日記。藉由他的日記、電視訪談以及公開朗誦，他創造了一個既真實又戲劇性的人物：貝內特不但是個劇作家，更是位優秀的演員。他在一九六〇年展開演員生涯，演出歌舞喜劇《化外之地》（*Beyond the Fringe*）。他在大眾面前說出自己的個人想法，並不只是在「抒發情感」，對貝內特來說，自嘲就是一種自制。

貝內特的公眾形象恰好是英國人所喜歡的：這位當年最成功的劇作家，其實是個倒楣鬼，出門騎腳踏車時，還會在褲管上綁條束口帶。他把自己塑造成一個穿著蘇格蘭格紋毛衣、戴著黑框大眼鏡、有社交困難的怪咖，撫平了一般大眾容易有的嫉妒心。這是他在回憶早年演出《化外之地》（想像一個老是被插隊，成為隊伍末端的人，用無辜的眼神和挫折的口氣，對你說）：

八月廿日。某晚，電視在演巴利·漢佛瑞（Barry Humphries）秀，

大家邊看邊笑。這讓我想到，以前演搞笑劇的時候，我從來都沒能讓這夥人笑過。達特利（Dudley Moore）和彼得（Peter Cook）都有辦法，就我不行。這又提醒我，我實在是對這不在行啊。

他在好萊塢參加自己編劇的電影試映會後，寫下這段話：

他們先介紹馬克（製作人），鎂光燈打到他身上，掌聲稀稀落落。接著馬肯（導演）也一樣。輪到我時，我站起來，但因為我坐得比其他人後面，所以鎂光燈打不到我身上。「這傢伙在幹嘛？」後面的人說：「坐下，你這個渾蛋。」我照辦，然後電影就開始演了。

假如這種謙虛讓人覺得虛偽，那麼，正如同卡夫卡在《卡夫卡的迪克》中說的：「謙虛都是裝出來的，要不，就不是謙虛了。」就算那不是謙虛而是嫉妒，英國人也非常能認同那種「覺得每個人都比自己優秀」的感覺。貝內特所表現出來的，都讓人覺得很安心：他輕柔的約克郡口音；他父親是里茲（Leeds）的屠夫，出身卑微，卻值得尊敬；還有他喜歡俏皮的餐廳秀笑話。他向大家告白自己對女管家的喜愛，配合著鄉下小屋的場景，讓他的單身身分比較讓人可以接受。＊

在《卡夫卡的迪克》裡，卡夫卡死而復活，出現在希德尼和琳達的家中。卡夫卡的傳記作者馬克斯·柏德（Max Brod）也在場。只有卡夫卡不曉得自己有多有名，他以為柏德已經把自己所有的手稿都燒了†。用柏德的話說：「他知道自己的名字是卡夫卡，卻不知道

＊　他現在已經「出櫃」，和一位男士住在一起。

†　譯按：卡夫卡在死前交代好友柏德將所有的手稿燒毀，柏德沒有照做，我們今天才有機會讀到這麼多卡夫卡的作品。

自己已經成為家喻戶曉的卡夫卡了。」這讓我想到那位終於如願和滾石樂團主唱米克‧傑格同床的女孩。隔天早上，有人問她這位仁兄表現如何，她說：「很棒啊！可惜他不是米克‧傑格。」只是，貝內特知道自己就是貝內特，他的私人／大眾日記的聰明之處，是他不僅演出了自己，還為自己的演出做評論。

他承認，有時候會把自己的出身「往下拉一兩個社會階級」，如聲稱自己一直到三十幾歲前都沒讀過幾本正經書，他寫說：「我有選擇性失憶，故意忘記以前從赫德靈公立圖書館（Headingly Public Library）借出來的一大堆書，忘記自己讀過蕭（Shaw）、阿努依（Anouilh）、湯恩比（Toynbee）、克里斯多佛‧孚萊（Christopher Fry）的作品。」

貝內特飾演貝內特的最佳演出是在電視上。他寫了兩部傑出的紀錄片，自己擔任旁白。他看起來像是個社會間諜，在里茲的一個藝廊遊蕩，在哈洛格特（Harrogate）一間旅館的走廊上鬼鬼祟祟的。他偷聽大廳或是下午茶室裡的對話，在正式午宴上觀察當地名流，他聽著走過畫作前的人所發表的評論。他躡手躡腳地從這個房間走到那個房間，從這個藝廊到那個藝廊，一邊告訴我們他的人生，特別是他遭遇過各式各樣「難堪」、「尷尬」、「不自在」的時刻。他記得父親總是不知道怎麼給客房服務的小弟小費，母親一輩子都在努力讓自己看起來「不平凡」。影片的尾聲，是他住在哈洛格特的旅館，回憶起一次搭火車回倫敦時的尷尬事件：他買了週末特價票。查票員看了一下他的車票，告訴他應該要去週末乘客坐的車廂。「你不屬於這裡，」他說：「這是給那些像樣的頭等艙人士坐的。滾出去。」

這一幕講的是階級。不過，貝內特不只是個討人喜歡的表演藝

術家，他還把難堪的親身經歷變成劇作的核心藝術。貝內特的戲劇主題，是在談論我們私底下和在社會中扮演的角色的差別，以及我們想要在別人面前呈現的樣子，往往和真正的自己有所差距。這在《瘋狂的喬治國王》（*The Madness of King George*）裡最為明顯。這齣劇作最近被改拍成電影，導演是尼可拉斯·海特納（Nicholas Hytner）。

　　電影一開始，我們看到國王正為了他在國會開議的公開露面著裝：袍子、王冠、配上大聲的韓德爾音樂。接著我們看到喬治三世的宮廷，正式得讓人喘不過氣來。我們看到國王馬不停蹄地跑來跑去。他是「農夫喬治」，拍拍豬屁股讓他的一位農民開心；他是嚴肅的君主，為首相威廉·皮特（William Pitt）簽署公文；他是浮誇奢侈的威爾斯王子嚴屬的父親；對他打扮很土的皇后夏洛特（「國王太太」）來說，他是親愛的丈夫（「國王先生」）。他為人率直、溫暖，是個離經叛道的專制君主，但從來不覺得真的自在。其實，他非常害羞，在眾人面前裝出自信大膽的樣子，說話結尾總是「嘿嘿！」或是「什麼？什麼？」

　　奈傑·霍森（Nigel Hawthorne）在舞台上和電影裡，都把這角色飾演得完美無缺。海倫·米蘭（Helen Mirren）演起焦慮的皇后，也非常出色。盧貝·艾佛瑞（Rupert Everett）所飾演的威爾斯王子喬治就沒那麼稱職了，電影一開始就不對勁。喬治應該是「胖喬治」（Fat George），無所事事、十分貪婪，整天算計著怎麼為自己贏得公眾地位。但演員艾佛瑞比較瘦，腹部的墊子幾乎都要滑到膝蓋上了，看起來鬆垮垮的，像是沒發起來的蛋糕。不過整體而言，演員陣容算是一時之選。朱利安·瓦德（Julian Wadham）飾演嚴肅的首相皮特；依恩·霍姆（Ian Holm）則是醫生威利斯（Dr. Willis），他用

自己的力量打破了國王的意志。配角也都表現亮眼，他們看起來像是英國畫家霍格斯（Edward Hogarth）版畫中荒誕醜陋的人物，醫生、陪笑的朝臣、貪婪的政客；王子身邊是喝得爛醉的自由派輝格黨人（Whigs），狡猾的保皇黨人（Tories）則在國王的貂皮大衣上磨蹭。

我對這部電影的主要批評，是貝內特的電影腳本似乎沒有他原本的劇本精緻，流於平淡，一些最好笑的對白都被刪掉了；電影看起來不錯，該交代的事也交代了，但少了些笑點。我不是說電影很嚴肅，但電影似乎得靠艾佛瑞所飾演的皮里尼（Prinny）作出扭曲的表情，來彌補刪去的台詞。或許原著的文學性太強，沒辦法直接改編成電影。或許問題出在海特納對電影的經驗不多。貝內特的其他電影劇本，如史帝芬‧費里爾（Stephen Frears）所導演的《豎起你的耳朵》（*Prick up Your Ears*）或是約翰‧史雷辛格（John Schlesinger）導演的優秀作品《一個英國人在異鄉》（*An Englishman Abroad*），都非常成功。

不過喬治國王瘋瘋癲癲的性格，仍然非常觸動人心。他的病症可能和紫質沉著症（porphyria）有關，此病使神經系統中的化學分子異常。貝內特的版本暗示我們，國王底下無能、爭執不休的醫生們，用各種療法折磨國王，讓病情變糟。不過故事的中心仍是非常貝內特式的主題：尷尬，或是缺乏尷尬。國王因為失憶，也失去了自我意識。國王的醫生之一貝克說：「他想到什麼就說什麼。一般有教養的人埋在心裡不說的話，他脫口而出。」國王歡樂溫馨的舉止，還有口頭禪「嘿嘿」、「什麼什麼」，都不見了。國王開始說一些淫穢的話，進犯皇后的侍女。國王從前謹守一夫一妻的分際，雖然垂涎這位侍女卻不敢碰她一下。現在他什麼都不隱瞞了，他完全無法自

制。現在的問題是,「他自己」是誰?

　　貝內特,這位沒有警衛巡守,不敢拿下領帶的作家,對喪失自制力的人特別有興趣。他的日記記載了幾趟在紐約的旅程,他住在蘇活區(Soho)朋友家的公寓裡。一個名叫蘿絲(Rose)的八十二歲老太太,瘋瘋癲癲的,從早到晚往樓上喊些討人厭的話。貝內特評論說:「在英格蘭,大家對不正常行為的忍受度比較低,蘿絲大概老早就會被送進精神病院了。不過在紐約,每個人都瘋了,大家於是可以容忍她的行為。」有自制力,才能享有當個公眾人物的尊嚴;缺乏自制力,就會遭逢尷尬場面,有時還更難堪。貝內特的戲劇中,年長者非常害怕「被帶去」特別的安養院,讓社工照顧,失去尊嚴。然而因為挑戰傳統而招致尷尬的場面,則像是令人敬佩的行為,特別是劇作家認為自己是辦不到的(至少他是這麼說的)。

　　《家書》中有一段特別珍貴,標題是〈貨車裡的女士〉(The Lady in the Van)。這是貝內特和薛波小姐(Miss Shepherd)之間一段非常獨特的故事。薛波小姐代表著另一種離經叛道的極端,她所有的家當都塞在各種塑膠袋中,住在貨車裡。這輛車剛好停在貝內特在倫敦的住所前面。貝內特對薛波小姐有非常詳細的描寫。他同時也檢視自己、自己的生活方式(「怯懦」),他自問為什麼會想認識薛波小姐?他的態度、他的政治觀是什麼?他對自己非常嚴格。他承認這結合了自由派的罪惡感、害怕衝突以及懶散。他延續了他一貫的對各種讓人尷尬的小事的敏銳觀察:

> 一九七六年五月。我叫了些堆肥送到家裡,準備用在院子裡。放堆肥的地方離貨車不遠,薛波小姐擔心路過的人會以為臭味是從她那兒來的。她要我在柵門上貼個字條,說明臭味是來自堆肥,不是她。我拒絕了。我沒有跟她解釋,其實堆肥聞起來

比她好多了。

不過他對薛波小姐也有柔情的一面。他敬佩這位女士的大膽。他是個心地善良、常留意別人各種生活細節的人。當別人視而不見時，他會適時關心、伸出援手。

《瘋狂的喬治國王》讓人動容的，也是這樣的柔情：我們同情這位挑戰自身傳統角色的國王，就算他的作為是出於疾病之故。影片中最好的場景，是國王半裸地坐在自己的排泄物中，放聲咆哮，只能任由被嚇壞的醫生們擺布。國王和貨車小姐一樣，都住在骯髒的環境裡。過濾尊嚴的裝置已經失效，身為國王的尊嚴蕩然無存。這景象讓人不堪：國王只剩下他的原始本能，不再是人類了。看到他被治癒時真是讓人鬆了一口氣。但是……治好他的人前任修士威利斯，被貝內特描寫成一個男性褓姆與邪惡的社工。瘋癲的國王叛逆十足，而清醒的國王，就算有一些違背常理的習氣，卻恪守成規。國王被馴化了。

和國王類似的，是另一位被貝內特改編成舞台劇的著名英國角色：肯尼斯·貴恩（Kenneth Grahame）的兒童故事《柳林風聲》（*The Wind in the Willows*）裡的蟾蜍陶德。蟾蜍陶德是河岸蟾蜍廳的主人。獾貝傑、鼴鼠莫爾和老鼠萊特都住在這裡。蟾蜍陶德穿著顯眼的格紋西裝，戴著圓框大眼鏡，愛吹噓，無所事事，奢侈成性。他非常喜歡車子，開起車來橫衝直撞。每次聽到他的汽車喇叭「叭！叭！」就表示又要出車禍了。換言之，蟾蜍陶德聽起來像是王爾德式的奇幻故事中，那些性格古怪的貴族，不合乎禮教，任性妄為，「我活著就是為了享樂。享樂是人生的唯一目的。」

貝內特對蟾蜍陶德的詮釋頗不尋常*。他推測貴恩的陶德應該是猶太人，他寫道：「愛德華時期反猶太人士對猶太新貴的看法，都被貴恩套放到陶德身上了。」無論如何，陶德是個讓人同情的角色。貴恩和貝內特一樣——應該是說，和眾人前的貝內特一樣，代表那些膽小的英國作家，刻意壓抑自己對享樂的慾望，因此創造了許多角色來抒發、宣洩，陶德就是其中一個。在英國日常生活和信件中，低俗的笑話和幼稚頑皮的行為，是經常出現的主題；貝內特的角色也是如此，他們也喜歡玩變裝、忸怩作態、做些女性化的動作。只有在維多利亞時期或是愛德華時期的英格蘭，像童軍總領袖貝登堡（Baden-Powell）等級的高階軍官，在他的屬下面前穿著裙子跳舞時，才不會有人會覺得他是同性戀。

　　陶德、貝傑、萊特、莫爾也是這樣：無庸置疑的，他們都是單身漢，也對女性不感興趣，但是（至少陶德如此）都非常娘娘腔。而且，這些故事都是寫給孩子看的。貝內特當然不是愛德華國王時期的人，他的笑話也不是天真無邪。戲接近尾聲時，陶德借了一位年輕女孩的衣服變裝逃獄，女孩親了陶德一下：「你不覺得這衣服很適合你嗎？」陶德接著親了萊特：

　　萊特：拜託不要、不要！
　　　　（萊特非常遲疑、非常尷尬。可是高勒的女兒還是親
　　　　　了他，意想不到的事發生了。）
　　哇！這感覺還不錯！我猜我朋友莫爾大概會喜歡。
　　阿莫，你也試試看。
　　　　（於是莫爾也被親了一下，這個吻似乎持續了久一點。）

* The Wind in the Willows (Faber and Faber, 1991).

你覺得怎樣？

莫爾：嗯，好吧。

萊特：是吧！我猜我們都可以適應。
　　　（我們可以推測，至少對萊特和莫爾來說，人生從此
　　　不同。）

這個「我們」是不是包括孩子讀者們，這點讓人存疑。貝內特告訴
我們這齣戲（尼可拉斯 海特納的製作非常傑出）如何激發了他的
想像力：「《柳林風聲》有部分是在講藏而不露。我們每個人心中，
至少每個男人心中都有一個陶德。我們要被社會接受，端看我們能
把這個陶德藏得多好。」或許貝內特對柴契爾夫人的厭惡，有部分
原因是，她壓抑我們心中陶德的手段太激烈了。

　　每個童話故事都必須有個結尾，無可避免的，陶德最後也像喬
治國王一樣被馴化了，不過馴化的方式沒有那麼殘暴。逃出監獄之
後，他學會了低調行事，他所經營的蟾蜍廳變成一個比較溫和的地
方。主席貝傑建議，可以把它改建成一個結合高級公寓、辦公室跟
碼頭的地方，吸引觀光客。只是，一些重要的精神也就跟著消失了：

貝傑：要是沒親眼見到，我大概也不會相信。不過這是真
　　　的，看看他，陶德已經脫胎換骨了。

莫爾：他有變得比較好嗎？我是說……進步啦。

萊特：他現在當然是比較好啦。他學會自制、不再猖狂、
　　　不再炫耀了。他變得跟我們一樣。

莫爾：沒錯。

貝傑：怎麼了嗎，莫爾？

莫爾：我只是在想……我只是在想，他跟別人愈來愈像了，
　　　這樣有點無聊。

　　喬治國王恢復正常的過程也同樣的戲劇化。電影中，瘋癲的場
景是在室溫比較低的房間，或是冬天的濃霧中拍攝；最後接受治療
的場景則是陽光燦爛的花園：國王正讀著莎士比亞的《李爾王》(*King
Lear*)，憤世嫉俗的大法官梭羅（約翰・伍德 John Wood 飾演）則在
一旁扮演《李爾王》中的女王蔻蒂莉亞。國王讀至渾然忘我的境地，
命令梭羅親吻他的臉頰。梭羅非常尷尬的照辦了。這時他發現國王
突然變得比較像他本來的樣子了。國王說：「有嗎？沒錯。我一直都
在做我自己，就算是生病時也一樣。不過現在我可以觀察自己，這
很重要。我現在開始記得怎樣可以看起來……什麼？什麼？」

　　故事到目前為止都很出色，不過貝內特的結尾似乎有些問題。
或許是因為他不喜歡說教或是太直接露骨，他的態度通常比較矛
盾；而矛盾自然不會出現具體結論。這齣戲的結尾，是威利斯醫生
在聖保羅大教堂的台階上等著被資遣。「你走吧！醫生。回去照顧
你的羊和豬。國王已經恢復正常了。天祐吾王。」收錄於《家書》中
的版本裡，貝內特在前言中，告訴我們他捨棄沒用的另一個結局，
這個結局非常有趣：國王和王后坐在教堂的台階上，討論國王對待
醫生的方式。他們的結論是，國王和有錢人經常被太多利益衝突所
左右。有太多醫生的未來、政客的命運、國家的興衰和國王脫不了
關係：

國王：……我告訴你們，親愛的人，假如你身體不好的話，
　　　最好還是當個普通窮人。

王后：可是不能太窮啊，國王先生。

國王：喔，對，不能太窮。什麼？什麼？

只是我覺得電影的結尾不是很成功，最後一幕是一段對現代君主制度的評論。國王一邊架勢十足的對擁戴他的群眾揮手，一邊對感到無聊、幻滅的兒子談到皇室家庭就是一個模範家庭，一個模範國家：「讓他們看到我們很快樂，這是我們存在的目的。」

英國作為一個模範家庭、模範國家，像是和蟾蜍廳一樣的和樂主題樂園，有許多辦公室和碼頭。貝內特在其他劇作中已表達過類似的觀點；《享樂》（*Enjoy*）就是這樣一部帶著些惡意的作品 *。一對年長的夫妻住在英格蘭北方的鎮上，貧窮卻很有教養。「老媽」蔻妮·克來芬，知道這一區已經有些沒落了：「這條街以前還算不錯。」而「老爸」維佛瑞·克來芬因為出了次意外，頭部植入了一塊鋼片。他回想起自己在戰時的地位：「我有六個屬下。」他們的女兒琳達是個妓女，老媽和老爸堅稱她的工作是私人秘書。

克來芬一家努力撐起門面，可是世界似乎丟下他們繼續運轉。這個街坊要被拆了。他們再也不認識鄰居，他們的老式生活已經過氣了。更慘的是，社工要把他們帶走另行安置，甚至直接用名字稱呼他們（「老媽」和「老爸」的稱呼也過氣了）。不過安置他們的地方非常特別，是個主題遊樂園，觀光客得付錢才能進去。他們可以繼續老式生活，變成一座實地展示的博物館。鄰居會來拜訪，打發時間，煤炭悠悠地燒著——只有遊樂園開放的時候才有——而且「在事先規劃好的日子裡，煤炭灰會像雨一樣落下來，跟從前一樣」。

* *Forty Years On and Other Plays* (Faber and Faber, 1991).

很明顯的，貝內特不喜歡陶德廳和老爸、老媽街坊的遭遇。他充滿溫情地寫下他年輕時代的里茲，當年精緻的維多利亞式建築（許多在一九六〇年代被拆除）讓市民引以為傲。不過若以為貝內特是個念舊的人，那我們就誤會他了。懷舊只是一個更大的問題的結果。當今英格蘭的問題，是「文化」的意思變成是「遺產」，「傳統」變成了主題遊樂園。無論貝內特在他的作品和公眾表演中，如何美化他來自北方鄉下，他並不想要回到過去。他在《家書》中寫道：「我並不懷念我小時候的世界，我也不懷念當年的我。我不想要現在的我處在從前的世界裡。沒有任何一種懷舊情結可以確切表達這個感受。我覺得童年很無趣，我很高興終於結束了。」

　　貝內特和另一位與他風格相左的劇作家約翰・奧斯朋（John Osborne）一樣，對英格蘭充滿浪漫情懷，英格蘭從前應該是比較歡樂。在一篇評論奧斯朋自傳的文章中，貝內特寫說，當他看到國家劇院的觀眾在觀賞奧斯朋的新作時，「尷尬得不知該如何是好」，感到非常享受。他寫道：「我通常不贊同他的作品，總是一副嚇唬人的口氣。不過我總是覺得這種口氣，比起他讓觀眾憤怒，或是高高在上覺得『我的天哪，又來了！』更讓人認同。」貝內特和奧斯朋的相異處，也是貝內特從來不挑起觀眾的憤怒情緒；我不確定貝內特會把這當成讚美。

　　奧斯朋非常喜愛戰前餐廳歌舞秀的戲謔表演。他最喜歡的是和他自己一樣的角色，喜劇演員「輕浮男」（Cheeky Chappie）馬克斯・米勒（Max Miller）。這個丑角總是穿了一身鮮豔誇張的西裝，擠眉弄眼地講黃色笑話。米勒的幽默感和陶德非常相似，絕對沒有刻薄、窮酸、讓人尊敬卻無聊的成分。然而用奧斯朋的話來說，米勒也是「非常傳統、不會做出驚人之舉、小家子氣的」；這正是貝內

特會欣賞的組合。奧斯朋痛恨現代英國墮落成另一個充滿便宜貨、制式化的美國，這種情緒轉化成對離經叛道的貴族的憧憬。他變得有點像是英國作家依夫林·沃筆下的角色：一個鄉下大地主，有點激動的投書到《旁觀者》(The Spectator)。這是他自己上演的一齣戲：保護自己不受到八卦大眾打擾的方法之一，就是把自己變成一個劇中人。

貝內特沒閒功夫投稿到《旁觀者》，也絕對不像依夫林 沃筆下的角色。他的政治傾向是高尚、自由派的左派。不過他對英格蘭的看法和奧斯朋相近，也和他對其他事情的看法一樣，都充滿矛盾。這反映在他一些最成功的角色上。貝內特在《一個英國人在異鄉》中所描繪的間諜蓋依·柏格斯(Guy Burgess)非常成功，因為柏格斯有點像是餐廳秀裡的人物。他為前蘇聯工作，這讓人難以原諒；雖然當史達林的間諜，不過就像當年人說的，實在很吃得開。他是個像陶德一樣的戲謔人物，「他性喜奢華炫耀，喜歡住克雷利芝(Claridges) 飯店的套房，喜歡跑車，開起車來橫衝直撞。」*

貝內特的電影腳本†是根據女演員蔻洛·布朗茵(Coral Browne)的真實故事改編的。一九五八年，她和老維克(Old Vic)劇團巡演時，在莫斯科碰到柏格斯。布朗茵當時患有癌症，在電影中飾演年輕時的自己。貝內特、導演約翰·史雷辛格，與演員亞藍·貝茲(Alan Bates)，將柏格斯在莫斯科時好鬥的迷人氣質詮釋得恰到好處。他們沒有縱容他的所作所為，反而是對這位風華不再的

* 這是 Cyril Connolly 在 *The Missing Diplomats* (London: The Queen Anne Press, 1952) 中對柏格斯的描述。

† 這也是一齣舞台劇，和另一關於 Anthony Blunt a的 *A Question of Attribution*，合成一個雙幕劇 *Single Spies* (Faber and Faber, 1989).

老同性戀投以同情，看著他聽傑克‧布赫南（Jack Buchanan）的唱片，和朋友談陳年八卦，從倫敦訂購老依頓（Old Etoninan）領帶。無論是在電影或是現實生活中，在莫斯科的柏格斯，看起來就像是個來自舊時代、落魄的英國人。他盡力顛覆英國政府，但深愛著英格蘭。我們很難把貝內特或是奧斯朋想做是蘇聯間諜，但他們正是因為類似的愛和顛覆的態度而創作。

貝內特在倫敦劇院區（West End）的第一齣劇是《四十年過去了》（*Forty Years On*）。這是一齣劇中劇，背景是一間叫做阿比恩學院的寄宿學校。校長（原班製作中是由約翰‧吉格德 John Gielgud 飾演）快要退休了。學校不再像往昔一樣富裕。校長指出：「在阿比恩學院，我們不需要重視聰明才智，不然我們就會把所有的獎項抱回來了。雖然我們以前是這麼優秀沒錯。」

男孩演出的戲是《亞瑟為英格蘭發聲》（*Speak for England, Arthur*）（影射工黨領袖亞瑟‧葛林伍德 Arthur Greenwood 在二次大戰快結束時，被要求出來公開反對張伯倫）。這齣戲的幽默程度介於《化外之地》和馬克斯‧米勒之間：一連串餐廳秀風格的笑話、雙關語、滑稽地模仿英國人的回憶錄（包括哈洛德‧尼可森 Harold Nicolson 的日記）。這齣劇及其劇中劇，取笑了象徵英國的事物，如帝國、王室、戰爭英雄：「今天晚上我在學校裡碰到其中一位非常殷勤有禮的年輕人，具備一切英雄的特質：帥氣、笑臉迎人、一副置生死於度外的樣子。他很討人厭，而且我猜，他骨子裡是法西斯主義者。」

校長這個角色是個讓人嘆為觀止的創作，是貝內特眾多落魄的英國人角色中，最成功的一個。他停留在過去，對現代世界感到困惑，也難以認同。在劇中劇中，他引用了貝登堡將軍的話，高談闊

論阿拉伯的勞倫斯（Lawrence of Arabia），卻沒有發現其中的諷刺：
「他說著一口流利的梵文，和美麗、不受馴服的貝都因僕人，一起
讓土耳其軍隊死傷慘重。」不過他知道，「這其中有一些諷刺的地方，
我不喜歡。」

　　寄宿學校、校長、戰爭英雄，這些在一九六〇年代正是諷刺劇
作家、漫畫家、製片人、小說家嘲諷的對象。在《化外之地》中，貝內
特模仿了教區牧師，還有英國戰爭飛行員，而大受好評。他非常得
意他的道格拉斯・巴德（Douglas Bader），這位王牌皇家空軍飛
行員，在被擊落時，失去了雙腿。不過正如同所有的模仿秀一樣，
嘲諷總是結合了溫情。在六〇年代倫敦時興十九世紀的軍裝，或許
就是一種諷刺，但也許是在緬懷一個偉大、戲劇化的時代。於是，
我們對阿比恩的校長在劇尾的致詞就不會太驚訝，因為這反映了貝
內特自己對自己國家的感受：

> 國家變公園；海岸變觀光碼頭；閒暇時光拿來享樂，年復一年，
> 這個傾向更明顯了。我們變成了靠乾電池維生的民族，卑微的
> 一群，在黑暗中吃著沒營養、沒味道的食物，好讓我們一嚐新
> 文明殘破劣質的餘暉。

接著，學校舍監為那些搬進公寓大樓的老人家的命運感到惋惜。不
過校長話還沒說完：

> 從前我們看重榮譽、愛國心、騎士精神、責任，這種想法很浪
> 漫，也很老掉牙。不過這種責任心和正義感，和社會正義沒什
> 麼關係。各種偉大的言論，就在缺少這樣的正義以及追求正義
> 的過程中，兩相抵消了。一般大眾找到了通往祕密花園的門，
> 現在他們把花朵連根拔起，和廢紙、碎玻璃一起丟掉。

這看起來很像奧斯朋在《旁觀者》上刊登的日記之一。這些話裡帶著對愚夫愚婦的輕視，這些人穿著難看的休閒服看電視，這正是哈洛德‧尼可森所謂的「烏爾沃斯的世界」（Woolworth's world）*。這齣戲也是在惋惜貝內特和他那個世代的其他人所嘲諷的世界。一如往常，貝內特的感受還是由他自己解釋最恰當。他在日記中寫道，他對「吉格德最後的演說非常認同。他在這場演說中，向阿比恩學院和舊英國告別。雖然我在這個失去的世界裡並不會快樂，但我回首當年，讀著當年的故事，仍感到感傷。」

　　這種矛盾、浪漫，同時又充滿懷疑的感受，是「這齣戲要試圖化解的」。這當然沒有成功，也做不到。這感受在將來不會化解，過去也不曾化解過。不過自莎士比亞以降，這感受啟發了無數英國戲劇，莎劇《亨利五世》不就在表達對國王、對英格蘭的矛盾情感嗎？

　　柏格斯的變節，至少以貝內特的詮釋來說，也是同樣的道理。柏格斯告訴蔻洛‧布朗茵：「我可以說我愛倫敦，我也可以說我愛英格蘭。可是我沒辦法說，我愛我的國家，因為我不知道那是什麼意思。」貝內特寫道，這是「我的告白，我相信很多人也抱持相同的立場。」或許吧，貝內特也相信叛國是懷疑主義和諷刺的結果。或許吧，但柏格斯還說了別的，這些話更貼近問題核心。布朗茵問他為什麼要當間諜，他答：孤獨。保守祕密可以讓人孤獨。難道柏格斯的表裡不一，與喬治國王的「什麼？什麼？」，還有奧斯朋的鄉間大地主或貝內特本人有同樣的目的──在一個愛探人隱私的國家中，害羞的人保護自己的方法？

　　我們不可能知道確切的答案。但柏格斯演的這場戲讓人嘆為

* 　譯按：Woolworth 是英國廉價的生活百貨連鎖店，現已倒閉

觀止，他是這麼的厚顏無恥、這麼的明目張膽、這麼像陶德，讓他看起來完全不像在演戲。我從來沒有見過貝內特本人（或是柏格斯），但我猜他和柏格斯之間的差別，應該就像陶德和莫爾的差別一樣。但《一個英國人在異鄉》中的一句台詞，讓我印象深刻。柏格斯說：「我從不假裝什麼。假如我戴上一個面具，我就是要人看到我戴上面具的樣子。」這是這位間諜的台詞，還是作者的內心話呢？什麼？什麼？

每一次我以為成功了
味道似乎不是很甜美
於是我轉身面對我自己
卻從來無法瞥見
別人是怎麼看待這個偽君子
我動作太快沒辦法接受這個考驗

改變變變變變 ……

——大衛・鮑伊〈改變〉，收錄於《包君滿意》專輯
（"Changes," Hunky Dory），1971

大衛・鮑伊（David Bowie）說：「我的褲子改變了全世界。」一個戴
墨鏡的時髦男子應道，「我覺得應該是鞋子才對。」鮑伊答道：「鞋子，
無誤。」* 他笑了。這是個笑話，或多或少。

　　無庸置疑，鮑伊確實在一九七〇年代、八〇年代、甚至九〇年代
改變了許多人的打扮方式。他為時尚定調。設計師——亞歷山大・麥

* 　節錄自紀錄片 The Story of David Bowie (BBC, 2002).

昆（Alexander McQueen）、山本齋（Yamamoto Kansai）、德利斯·梵諾頓（Dries Van Noten）、尚·保羅·高緹耶（Jean Paul Gaultier）等——都受到他的啟發。鮑伊不凡的舞台服裝，從歌舞伎式的連身裝，到威瑪時代的男扮女裝，都是傳奇。全世界的年輕人都試著要穿得跟他一樣，長得跟他一樣，動作和他一樣——只是，他們依舊不是鮑伊。

這也就是為什麼以時尚設計著稱的英國維多利亞與亞伯特博物館（Victoria and Albert Museum, V&A）有十足的理由，策劃了一個超大型的特展，展出鮑伊的舞台服、音樂錄影帶、歌詞手稿、音樂錄影帶（MV）片段、藝術創作、劇本、分鏡等個人收藏。* 總歸來說，鮑伊的藝術講的是風格，雅俗共賞；而對一個藝術和設計博物館來說，風格是件嚴肅的事。

搖滾樂的特色之一，與「姿態」大有關係，像在性愛指南中說的「角色扮演」。搖滾到頭來，是一種戲劇形式。英國搖滾樂手對這特別在行，部分原因是其他許多人，包括鮑伊自己，都從餐廳歌舞秀遺留下來豐富的戲劇傳統中擷取靈感。假如說美國樂手恰克·貝里（Chuck Berry）是英國搖滾樂教父，穿著雛菊花紋西裝的雜耍演員；「輕浮男」馬克斯·米勒（Max Miller）也可以算是教父級人物。不過還有另一個原因：搖滾樂發源自美國，英國樂手經常都是以模仿美國人開始的；特別在一九六〇年代，英國白人男孩喜歡模仿美國黑人。還有另一個和階級有關的因素：勞工階級出身的英國孩子，裝作是貴族階級的子弟；標準的中產階級年輕人，模仿起倫敦勞工階級的口音。性別界線變得模糊：米克·傑格和蒂娜·透納（Tina

* "David Bowie Is," an exhibition at the Victoria and Albert Museum, London, March 23–August 11, 2013. Catalog of the exhibition edited by Victoria Broackes and Geoffrey Marsh, with contributions by Camille Paglia, Jon Savage, and others (London: V&A Publishing, 2013).

Turner）一樣大搖臀部；奇想樂團（Kinks）的雷伊・戴維斯（Ray Davies）則像默劇裡的女士一樣裝腔作勢；鮑伊打扮得像德國演員瑪琳娜・迪特麗希（Marlene Dietrich），尖叫是模仿美國歌手小理查（Little Richard）。而這些人都不是同性戀，至少大部分的時候不是。搖滾樂，特別是英國搖滾，常常像是一個無政府狀態的盛大變裝派對。

鮑伊將這個潮流發展至極致，他的想像力和膽識，無人能出其右。當時的美國搖滾樂隊通常刻意穿得邋遢：有錢的郊區孩子喬裝成阿帕拉契山區來的農夫或加拿大樵夫；鮑伊則精心打扮得時尚、高調。用他自己的話說：「光是想到穿著牛仔褲站上舞台，我就無法忍受……而且要盡量在一萬八千名觀眾面前看起來很自在。我想要說的是，表演可不是一般狀況！」他也說：「我整個職業生涯就是一場戲……我可以很輕易地從一個角色換到另一個角色。」

鮑伊的搖滾劇場服裝，全都在V&A博物館展出，許多都讓人驚豔。紅藍布拼貼而成的西裝，以及一九七二年，費迪・布瑞提（Freddie Burretti）為鮑伊的搖滾人格齊格星辰（Ziggy Stardust）所設計的紅色塑膠靴。一九七三年，山本齋為《阿拉丁般的理智》（*Aladdin Sane*）所設計的和服式披肩，上頭噴著用中文寫的鮑伊。娜塔莎・蔻妮洛夫（Natasha Korniloff）為一九八〇年的《地面秀》（*Floor Show*）設計了超現實主義蜘蛛網連身裝，上頭有塗著黑色指甲油的假手，正在撥弄乳頭。歐拉・哈德森（Ola Hudson）在一九七六年為鮑伊變身為「瘦白公爵」（Thin White Duke）所打造的黑褲子和短外套，看起來像是為了男模仿秀演員所設計的。還有亞歷山大・麥昆在一九九七年精心設計的，仿古英國國旗長外套。還有挑釁的海軍配備，「東京普羅」（Tokyo pop）風格的黑色塑膠連身裝，鬥牛士

披肩、水藍色長靴等等。

　　無論是專輯封面，或是實際的舞台表演，鮑伊的形象都被仔細設計過：《英雄》（*Heroes*, 1977）的封面是鋤田正義的黑白照，鮑伊看起來像是個人偶模型；在《出賣世界的人》（*The Man Who Sold the World*, 1971）上，鮑伊身穿由費雪先生（Mr. Fish）設計的緞面長裙，斜倚在藍色天鵝絨沙發上，像是前拉斐爾時期（Pre-Raphaelite）壁畫中的人物；《鑽石狗》（*Diamond Dogs*, 1974）的封面則是由蓋依·皮拉爾特（Guy Peellaert）用大膽的色調將鮑伊畫成一九二〇年代的嘉年華會怪胎。

　　這些形象都是由鮑伊和其他藝術家一起創作的。他從喜歡的事物中擷取靈感：一九三〇年代克里斯多佛·伊舍伍（Christopher Isherwood）的柏林、一九四〇年代的好萊塢巨星、日本歌舞伎劇場、威廉·柏洛茲（William Burroughs）、英國默劇演員、尚·寇克多（Jean Cocteau）、安迪·沃荷（Andy Warhol）、法國香頌、西班牙導演布紐埃（Buñuel）的超現實主義、史丹利·庫柏力克（Stanley Kubrick）的電影。尤其是庫柏力克的電影《發條橘子》（*A Clockwork Orange*），完全符合鮑伊的風格：它結合了高雅文化、科幻小說以及危機四伏的氣氛。藝術家和導演把大眾文化變得更精緻成為高雅文化時，成果通常很有趣。鮑伊卻反其道而行：他在一次訪問中談到，他刻意把高雅文化拉到街頭層次，造就他招牌的搖滾戲劇風格。

　　和其他搖滾戲劇相比，鮑伊改變服裝造型的速度之快，是他獨到之處，這也反映在他的音樂上。從早期「地下絲絨」樂團（Velvet Underground）低沉、強而有力的節奏，到克特·威爾（Kurt Weill）刺耳的不和諧音樂，一直到一九七〇年代費城的迪斯可節奏。他的

嗓音極富表現力，讓他可以在各種音樂類型之間來去自如。他的音樂有時聽來讓人痛徹心扉，有時充滿豪情壯志，但總是帶著一絲危機感。鮑伊最好的現場演出，只有親自在場，才能感受到那激動的氣氛。不過我們可以從鮑伊充滿藝術性的 MV，一瞥現場的戲劇效果，這些 MV 是他和其他傑出的電影製作人一起製作的。這次博物館也展出了其中一些 MV，展場設計讓 MV 效果很突出。

　　大衛‧馬勒（David Mallet）執導了其中最有名的兩部 MV：《塵歸於土》（*Ashes to Ashes,* 1980）、《男孩繼續搖擺吧》（*Boys Keep Swinging,* 1979）。鮑伊在《塵歸於土》中飾演了三個角色：太空人、在鋪著襯墊的小房間裡縮成一團的男子，以及被母親折磨的可憐皮耶洛。在《男孩繼續搖擺吧》中，鮑伊看起來像是一九五〇年代末期的搖滾明星，同時在好萊塢變裝秀中飾演三個和聲歌手：其中兩個最後氣得把假髮扯下，另一個則變成壞母親的樣子。鮑伊的 MV以及舞台表演的一個共同特色，是他非常喜歡面具和鏡子，有時甚至同時會有許多面鏡子：他扮演不同的角色，看著別人正在看著自己。在他早期的訪問裡，鮑伊經常談到精神分裂症。舞台上的角色也延伸到他的現實生活裡。他說：「我不知道究竟是我在創造這些角色，還是這些角色在創造我？」

∽

所以，大衛‧鮑伊究竟是何許人也？一九四七年，他出生於南倫敦的布里斯頓（Brixton），原名是大衛‧瓊斯（David Jones）。不過他的童年大部分是在郊區布朗利（Bromley）度過，這區的居民相對比較有教養，個性陰鬱。很多搖滾樂手，如米克‧傑格和凱思‧理查斯（Keith Richards）都是在類似的地方長大。小說家巴拉德（J. G.

Ballard）成年後，大多住在推肯漢（Twickenham）一帶，他形容這種地方：

> 這裡犯罪和邪惡的事情之多，遠超過城裡人的想像。這裡非常溫和平靜，因此許多人把腦筋動到別的地方。我是說，一個人早上起床時，腦袋裡得想著什麼越軌行為，這樣才能彰顯個人的自由。

年輕的大衛·瓊斯，和傑格與理查斯一樣，美國的搖滾樂把住在郊區的他們從沉睡中喚醒。他回憶道，「八歲時，當時想成為一個白人版小理查，不然至少當小查理的薩克斯風手也行。」

大衛的家庭背景並沒有那麼傳統。他的父親「約翰」·瓊斯（"John" Jones）是個失意的音樂經紀人，經營一家音樂酒吧「布啪度」（the Boop-a-Doop），位在蘇活區夏洛特街上。他為了提攜第一任妻子，「維也納的夜鷹」雪莉的事業，散盡家財。大衛的母親，人稱佩姬·柏恩斯（"Peggy" Burns）是個電影院接待員。不過布朗利始終是布朗利，燈火通明招喚著人們。

鮑伊的流行歌手生涯，在一九六〇年代嘗試了不同的東西，卻不是很成功，此時我們還看不出他之後的戲劇張力。他看起來時髦，卻不特別；事業是起步了，卻沒發展，接了一支失敗的冰淇淋廣告，一首玩笑歌〈開心的侏儒〉（The Laughing Gnome）。接著，頑童合唱團（Monkees）開始有名了起來，他跟其中一名成員戴維·瓊斯（Davy Jones）撞名，於是他改姓為鮑伊（原本是一個刀具品牌），以資區別。接著在一九六〇年代末期，他遇到兩位即將改變他生涯的人：他先是和英國舞蹈家、默劇演員林賽·肯普（Lindsay Kemp）有了一段情；不久之後和美國模特兒安潔拉·巴內特（Angela

Barnett）結了婚。我在一九七〇年代早期在倫敦看過肯普跳舞，我記得是一段根據尚·賈內（Jean Genet）的《我們的花朵夫人》（*Our Lady of the Flowers*）所編的獨舞，他在舞台上氣勢驚人，臉孔塗得白白的，杏眼圓睜，輕巧地跳來跳去，有點像是《慾望街車》裡的維維安·李。

肯普教導鮑伊怎樣運用自己的身體，怎樣跳舞、擺姿勢、演默劇，也把日本歌舞伎介紹給鮑伊。肯普對於男飾女角（*onnagata*）的戲劇傳統非常感興趣。歌舞伎是一種充滿誇張、高度形式化的戲劇形式，非常適合鮑伊。在戲劇的高潮處，演員僵住不動，像是在拍照片一樣定格，擺出一個特別戲劇化的姿勢。若不是肯普，鮑伊可能沒有辦法融合搖滾樂、戲劇、電影和舞蹈，讓事業進入下一個階段。他們一起製作了一齣表演《水藍色的皮耶洛》（*Pierrot in Turquoise*）。鮑伊學會運用服裝與燈光，製造最好的效果；舞台設計也趨於精緻，結合了布紐埃電影或是費里茲·朗（Fritz Lang）的《大都會》（*Metropolis*）中的影像。

不過他從肯普身上學到最重要的的一件事，是把生活本身變成一場表演，這也是歌舞伎的影響。從前男飾女角的演員在現實生活中，也會被鼓勵要男扮女裝。鮑伊談到肯普時說：「他的日常生活是我所見過最戲劇化的事。所有我想像中藝術家生活可能會有的樣子，他真的就是在實踐這樣的生活。」

他和安潔拉過著藝術家波西米亞式的日子，也生了個兒子，取名叫做佐依（Zowie，搖滾巨星流行幫他們的小孩取奇怪的名字），還好他現在改了個比較正常的名字，鄧肯·瓊斯（Duncan Jones），是個知名電影導演。這場婚姻本身就像是個大冒險，一個充滿各種可能形式的乖張表演，各種性別都可以加入。雙方都非常熱中於

宣傳這位年輕搖滾明星的形象。安潔拉支持先生的流行品味。當他們在一九七一年雙雙出現在紐約的安迪·沃荷攝影棚時，那景象大概讓人印象深刻：丈夫蓄著及肩金髮，踏著一雙瑪麗·珍（Mary Jane）娃娃鞋，塌陷的帽子，寬大怪異的牛津書包；相比之下，稍矮一些的妻子看起來粗獷、男性化。鮑伊唱了一首歌獻給安迪·沃荷：「安迪·沃荷看起來像是要尖叫 / 把自己掛在我的牆上 / 安迪·沃荷，銀幕 / 之間沒有分別⋯⋯阿喔⋯⋯阿喔」沃荷顯然對這兩位客人很客氣，儘管他不是那麼喜歡這首歌的歌詞。他後來成了鮑伊的歌迷，他的一些演員後來也加入了這位流行巨星的表演行列。

雌雄莫辨，是鮑伊之所以嶄露頭角的主要因素。他不像異性戀，也不像同性戀，他介於兩者之間，卻又稱不上是雙性戀（雖然在現實生活中，鮑伊的性生活以上皆有）。日本設計師山本說，他喜歡幫鮑伊做衣服，因為他「既不是男人，也不是女人」。在聲名大噪之際，鮑伊為自己營造了這個形象：徹頭徹尾的怪胎；孤單的外星人；流行教主；莫測高深、陰陽怪氣、格格不入，卻又充滿致命吸引力的人。他說過，他之所以被日本這個「異文化」吸引，「是因為我沒辦法想像一個火星文化。」鮑伊第一個成名的作品是《太空迷航》（*Space Oddity, 1969*），講一個虛構的太空人：「湯姆少校呼叫地面 / 我要走出艙門了 / 我用一種非常奇異的方式漂浮著⋯⋯」

電影製作人運用鮑伊奇怪的雌雄莫辨特質，來達到他們各自的目的，鮑伊行事怪異的風聲也不脛而走。鮑伊最有名的 MV 是尼可拉斯·侯格（Nicolas Roeg）的《天外來客》（*The Man Who Fell to Earth, 1976*）。鮑伊在這個科幻故事裡，飾演一位來自另一個星球，降落在美國的外星人。他一開始非常有錢，後來變成了一個孤獨的酒鬼，成天看電視，最後被政府探員關在一棟豪華公寓裡。鮑伊的

演技充其量也只能說是平平，侯格要的並非他的演技，而是他的形象、肢體動作，以及擺出各種姿勢的天分。

　　大島渚的電影《俘虜》（*Merry Christmas Mr. Lawrence*, 1983）也用了類似的手法。電影改編自羅倫·馮德波斯特（Laurens van der Post）的短篇小說，講一位英國軍官在太平洋戰爭期間，在日本戰俘營的故事。拍這部電影的一種方式，是把它拍成一部充滿男子氣概，堅忍不拔的陳腔濫調。但大島的想法是讓鮑伊飾演這位軍官，而另一位日本流行搖滾樂手坂本龍一來飾演殘暴的戰俘營指揮官。兩位流行巨星有他們各自的雌雄莫辨的風格，坂本甚至會化妝。電影來到高潮處，英國軍官試圖親吻敵人的嘴唇，讓他解除武裝。這個舉動卻讓我們的金髮英雄之後受到讓人難以忍受的折磨。演技一樣是平平，但他的姿態、形象，卻非常精彩。

ⵒ

我第一次，也是唯一一次看到鮑伊，是在一九七〇年代早期，倫敦肯辛頓大街上的一家同性戀舞廳「你的和我的」（Yours and Mine），在一家叫做「墨西哥寬邊帽」（El Sombrero）的墨西哥餐廳樓下。尚未紅遍世界的鮑伊，甩著染成紅色的頭髮，他瘦削細長的腿正熱情地跳著舞。他看起來非常奇怪，雖然當時並非什麼特別的場合，卻仍讓我印象深刻。一九七二年，鮑伊接受英國流行雜誌《音樂人》（*Melody Maker*）的訪問，當時訪問的麥可·瓦茲（Michael Watts）寫道：

> 大衛目前的形象，是要看起來像是個時髦的女王，漂亮女性化的男孩。他脂粉味十足，手勢輕柔，聲音拖得長長的。「我是同性戀，」他說：「一向都是。甚至當我還是大衛·瓊斯的時候

也是。」不過他說這話的方式卻有一種狡猾、頑皮的感覺，嘴角露出一抹神秘的微笑。

瓦茲確實是看出了點名堂。這濃厚的脂粉味也是一場戲，裝模作樣。就像鮑伊在同一年的一場演唱會上，假裝和異性戀吉他手米克·隆森（Mick Ronson）的樂器口交。當時搖滾樂大體而言是異性戀者的天下，因此對一位搖滾明星來說，這算是很大膽的舉動；鮑伊是年輕一代模仿同性戀行為舉止的先鋒之一。這很快就蔚為風尚，特別是在英國；而在同性戀圈中，這種「後石牆」（post-Stonewall）的風格，很快就不流行了。一九七〇年代的英國搖滾，隨著新浪漫樂派（New Romantics）的潮流，以及布萊恩·費利（Bryan Ferry）和布萊恩·伊諾（Brian Eno，他濃妝豔抹，戴女用羽毛披肩）等明星女扮男裝的推波助瀾之下，確實充滿了脂粉味，不過他們之中很少有人真的對其他男性有「性」趣。

我們知道鮑伊在這件事上比較模糊不清。不過無論他多麼精心算計，要贏得大家的注意力，鮑伊的說法被認為是一種出櫃，在當時鼓舞了許多迷惘的年輕人。從另一個星球來的怪異孤立形象，變成了一種表率，成了一方教主。最近一期的同性戀雜誌《出櫃》（*Out*）中，許多人談到鮑伊對他們的影響。歌手史蒂芬·梅里特（Stephin Merritt）說：

> 我從小沒有父親。我沒有一個父執輩來告訴我要怎麼看待性別這件事，所以我覺得大衛·鮑伊在如何看待性別這件事上，是非常好的模範。我現在還是這麼認為。

演員安·馬格努森（Ann Magnuson）說：

> 他就像是來自哈姆林的吹笛手，用音樂把我們這些美國郊區小

孩帶到迪士尼樂園。這個樂園充斥著性、亮片，是個太空時代
的快樂圓頂屋。

英國小說家傑克·阿諾特（Jake Arnott）說：

> 你要知道，七〇年代是個很灰暗的年代。可是鮑伊光彩奪目，
> 我想當時有一種感覺是，人人都可以變成這個樣子。這就是我
> 喜歡鮑伊的原因。

　　鮑伊想要成名，但一切發生得太快，幾乎將他置之死地。他在
一九七五年 BBC 製作的精彩紀錄片中《吸食快克的演員》（*Cracked
Actor*），形容了當時的感受。鮑伊蒼白瘦弱，鼻子因為吸食過多古柯
鹼而抽搐。他告訴訪問者亞藍·顏透柏（Alan Yentob）成名所帶來的
恐懼，那彷彿「在一輛不斷加速的車子裡，可是開車的人不是你……
你也不確定自己是不是真的喜歡這樣……成功就是像這樣。」

　　在他事業的最高峰，鮑伊創造了他最有名的角色齊格星辰，
像是他的另一個人格。在鮑伊的演出中，齊格是從外太空來的搖
滾救世主，最後在一首恰如其名的歌〈搖滾自殺〉（Rock 'n' Roll
Suicide）中，被歌迷撕得粉身碎骨。這個典型的鮑伊風格故事，是
嗑藥過度後的科幻被害妄想。《滾石》雜誌（*Rolling Stone*）刊出了一
段威廉·柏洛茲及鮑伊之間令人捧腹的對話，鮑伊試著解釋道：「當
終極無限來到時，故事也到了尾聲。他們其實是個黑洞，不過我把
他們擬人化了，因為在舞台上很難解釋什麼是黑洞……」柏洛茲聽
了有點不知所措。不過這段音樂和表演可以算是搖滾樂史中最傑出
的作品。

　　問題出在鮑伊在他自己的太空中失去了理智。他開始認為自
己就是齊格。一九七三年夏天，在倫敦的一場演出上，他很聰明地，

想把齊格從舞台上給殺了。他宣布再也不會有齊格星辰,而他的樂團「火星來的蜘蛛」(the Spiders from Mars)也跟著解散。可是這個角色仍在鮑伊的腦海裡揮之不去:「這傢伙纏著我好幾年。」

對一位從布朗利,或是像達特佛(Dartford)、赫斯頓(Heston)這樣的倫敦郊區,或相當於明尼蘇達州希賓(Hibbing)長大的年輕人來說,變成一位搖滾救世主,想必不是很不愉快的經歷。有些人如凱思·理查斯、大衛·鮑伊,從毒品中尋求慰藉:有些人如來自赫斯頓的吉米·佩吉(Jimmy Page),則涉入黑魔法。有些人比較堅強,如米克·傑格,他們把自己的搖滾事業當成事業經營。有些人則試圖隱退,像鮑伯·迪倫沉寂了一段時間,鮑伊也這麼做過。

和大多數搖滾樂手相比,鮑伊或許比較有自省能力,他對他的名聲有很多黑暗的想法。他曾經說,齊格是個典型的搖滾預言家,非常成功,卻不知道該拿成功怎麼辦。在〈名聲〉(Fame, 1975)中,鮑伊唱道:「名聲讓一個人失去控制 / 名聲讓他失去戒心,食不下嚥 / 名聲讓你處在空虛的世界」。鮑伊開始在訪問中引用尼采,談到上帝之死;歌裡開始出現尼采的「超人」(homo superior)等字眼,不過他從來沒有失去幽默感。在一次和柏洛茲的訪問中,鮑伊把齊格的搖滾式自殺,和柏洛茲的末世小說《諾瓦快車》(*Nova Express*)相比擬,他說:「或許我們是七〇年代的羅傑斯(Rodgers)和哈梅斯坦(Hammerstein),比爾!」* 不過,這位孤獨的搖滾巨星在毒品的影響下,也發表了一些關於希特勒的半調子言論,他說希特勒是「最早的搖滾巨星之一」,英國需要一個法西斯式的領導者。

鮑伊需要冷靜一下,遠離身為巨星所帶來的各種誘惑。於是他

* 譯按:一九四〇年代開始,美國流行音樂人羅傑斯與哈梅斯坦攜手合作,兩次獲得奧斯卡獎肯定。另,「比爾」是柏洛茲名字「威廉」的暱稱。

來到柏林沉澱，多少可以算是冷靜吧。鮑伊深受威瑪時期的表現主義藝術（鮑伊一直都很喜歡藝術），以及柏林遺世獨立的地理位置所吸引。一九七五年，他在半退隱的狀態下，在柏林住了幾年。在布萊恩・伊諾的幫忙下，他創作了生涯最好的作品，也就是被稱為鮑伊柏林三部曲的專輯：《低點》（Low）、《英雄》（Heroes）以及《房客》（Lodger）。他的聲音變得低沉，有些怪異的哼唱風格，有一九三〇年代的味道，有點像賈克・布雷爾（Jacques Brel）的法式香頌；歌詞變得更黑暗，憂鬱得讓人坐立難安。在德國電子流行音樂的影響下，他的音樂也變得帶有工業式噪音的疏離感。筆挺的雙排扣西裝，取代了連身裝與和服。鮑伊把自己重新塑造為一個憂鬱的浪漫主義者。他的動作不再戲劇化，演出變得優雅。

∽

搖滾巨星是怎麼變老的呢？大部分都是逐漸淡出。有些人陷在自己的角色中不可自拔，停不下來：滾石合唱團（Stones）仍用力敲著他們的節奏，現在聽來有些像蟋蟀，帶著點青少年的情慾。有些人老調重彈：艾瑞克・克萊普頓（Eric Clapton）成了藍調的經典，布萊恩・費利則像是鼠黨 † 客廳裡的蜥蜴。

二〇〇四年時，鮑伊看似接受了他最後一次的掌聲，優雅的結束了他的演出生涯。在一場音樂會結束之後，他在後台心臟病發作。事情似乎就要這樣結束了。他和索馬利亞模特兒依蔓（Iman）結婚十年了，育有一子，住在紐約。鮑伊現在是個顧家的男人，閒來畫畫圖，陪伴女兒寫功課，飛去佛羅倫斯欣賞他喜歡的文藝復興作品，

† 　譯按：鼠黨（Rat Pack）是一群美國演員在五〇至七〇年代非正式的組織，成員包括法蘭克・辛納區。

逛逛書店。

看來，這位搖滾救世主終於要安息了。

接著他神來一筆。在沒有人注意的時候，鮑伊又創作了一張唱片。二〇一三年一月，他在六六大壽這天，宣布新唱片的消息。其中一首歌〈我們現在在那兒？〉（Where Are We Now?）的 MV，出現在他的網站上。專輯《新的一天》（*The Next Day*）限時免費下載。鮑伊又重新塑造了自己嗎？他又再演出另一個角色嗎？

他真的有必要這麼做嗎？鮑伊不只是一再地重新探索自己，啟迪其他音樂家以及無數的樂迷。他做的不僅是如此。在他這麼長的藝術生涯中，鮑伊創作了一種新的音樂戲劇形式，這些道具現在都在 V&A 博物館展出。我們無法估量他對表演藝術的影響，在他死後這影響一定也會持續。另一方面，他的音樂仍然讓我們驚豔。這張專輯是否又是一個全新的開始呢？

這要看我們怎麼看了。《新的一天》低沉、毫不停歇的節奏，聽起來像是一九八〇年代的作品。值得稱讚的是，他並沒有假裝唱得像年輕人。樂音憂鬱，充滿回憶。〈我們現在在那兒？〉是在回首他的柏林時光：「在時間中迷失的男子／靠近「西方百貨公司」（KaDeWe）的地方／是一具行屍走肉……」MV 中，鮑伊的臉再一次看進一面鏡子，臉上沒有化任何妝。那是一張六十幾歲的男人保養良好、依然俊秀的一張臉，毫不掩飾他的皺紋和鬆垮的肌膚。

這是一張非常專業的專輯，有幾首陰森森的曲子。這是一位已經安身立命的男人的作品。不再裝模作樣，而是有尊嚴的成熟。但這還算是搖滾嗎？或許這已經不重要了。或許鮑伊已經把這種藝術形式發揮得淋漓盡致，搖滾現在變得像是爵士樂，不再有年輕時的粗獷能量，現在進入了讓人尊敬的老年。

20
必勝的
穿衣哲學

一九二〇年在巴黎，日本畫家藤田嗣治（他的朋友管他叫「福福」）名聲如日中天。他在帽兜上別了一個古銅羅丹半身像，由司機開著一輛如金絲雀般黃色的法國巴婁（Ballot）敞篷車，停在圓頂咖啡館（café Le Dôme）。這輛豪華轎車是藤田送給他當時二十一歲的情婦，也是後來的妻子「妖姬」巴杜（"Youki" Badoud）的生日禮物。打扮得完美無瑕的巴杜，之後會和丈夫一邊回應畫迷的招手，一邊走進這家咖啡館。福福戴著一對黃金大耳環，頂著瀏海，手臂上刺了腕錶刺青，一副圓框眼鏡，穿著古怪的衣服。他在巴黎非常出名，連百貨公司的櫥窗裡都展示這位畫家的模特兒人偶。他和畢卡索、美國雕塑家亞歷山大·卡德（Alexander Calder）以及極具爭議性的荷裔法籍畫家紀斯·馮·冬根（Kees van Dongen）等人一起參加派對。在那些傳奇性的藝術舞宴上，他的服裝是最常被討論、最誇張、最具有想像力的。藤田甚至在巴黎歌劇院示範柔道。

　　這是今天法國人記憶中的藤田，他是所謂的「咆哮二〇年代」（Roaring Twenties）中最多彩多姿的人物之一。從現在看來，他的藝

術或許不是第一流的，但仍帶著一種異國情懷、東方現代主義。藤田於一九六八年死於這個他後來歸化的國家。他是法國公民，也改信基督教，起了另一個名字「李奧那多」藤田（Léonard Foujuta），向李奧那多·達文西（Leonardo da Vinci）致敬。

在他的故鄉日本，對藤田嗣治的褒貶不一。雖然他諸多的貓畫作、裸女圖、睜著大眼睛的小孩，仍然經常被展出，賣出好價錢，但他最廣為人知的，是他在二次大戰期間所得到的臭名，堪稱是宣傳日本軍事帝國主義最多產的（有些人認為是最可恥的）畫家。在菲莉斯·畢恩堡（Phyllis Birnbaum）的《一系列的榮耀》（Glory in a Line）中，有一張一九四二年左右，藤田（他的名字這時已從法式拼音的Foujita 改為日文拼音的 Fujita，也不是當年的福福了）在東京的照片，少了大耳環和有名的瀏海，他正讀著納粹的宣傳雜誌《訊號》。

假如把描繪日本在阿留申群島的自殺攻擊的〈阿圖島的最後一位戰士〉（Last Stand at Attu, 1943），和在巴黎的〈印花布上的裸女〉（Nude with a Jouy Fabric, 1922），兩幅畫作擺在一起，我們很難想像這是出於同一個畫家之手。一幅充滿暴力，密集的筆觸暗示一種讓人窒息的憤怒恐懼（horror vacui）；另一幅則簡單、引人遐想。那個穿著希臘罩衫、或是從花朵圖樣的窗簾布剪裁的服裝，在巴黎蒙帕納斯區（Montparnasse）閒晃的法式藤田，變成了日本藤田，身著仿製的將軍制服，在戰時的新加坡開心地跳起舞來。在這一連串轉變中唯一不變的，是他對穿著打扮的執迷。他的畫作和他的服裝一樣，經常都是精心設計來引起公眾注意，一派裝模作樣。畢恩堡談到在東京博物館裡，這位藝術家會穿著軍靴和頭盔，站在他的〈阿圖島的最後一位戰士〉旁，向每一位往捐款箱裡投錢，支持背水一戰的訪客鞠躬致意。

藤田向來喜歡打扮，特別喜歡男扮女裝。畢恩堡也注意到這點，但沒有拿這大作文章。或許她至少該說點什麼。在東京藝術學校的派對上打扮成花魁是一回事，穿著紅色內衣出現在同學面前，說自己是剛逃獄的女囚，接著雙手被綁起來，被帶到鎮上遊街示眾，則是讓人不解。在巴黎一位年長的法國女士，看到福福穿著他的印花窗簾服裝，問他說他究竟是男人還是女人。他答道：「很不幸的，我是個男人。」他在巴黎習慣和他的男性日本友人川島，一起穿著希臘風格的服飾，手牽手走在街上。對於這種習慣，我們又該作何感想呢？

或許畢恩堡避開對藤田做心理分析是正確的。不過她雖然克制了自己不去做心理分析，她的一些後現代風格言詞，卻讓原本可以娓娓道來的故事失色不少。她提到藤田的第一任妻子鴇田，她在日本有許多負面評價。「假如我來為鴇田寫傳記，」畢恩堡寫道：「我就會仔細看過這些評論……但這次我不是在為這位女士寫傳記。」為什麼不要呢？假如深入了解他第一任妻子，可以讓我們更了解藤田的人生，當然值得一試。

不過畢恩堡在探討藤田的誇大演出的現實面時，做得相當好、也相當正確。藤田有點像是個表演藝術家，是安迪·沃荷的前輩。「回想起當年，」他在之後談道：「我的衣著確實是非常瘋狂。不過那時候我覺得這非常具有藝術性。我覺得我應該要盡我所能，讓自己的各個層面都變成藝術品。」他在另一個場合所說的話，更直指核心：

那些認為我之所以會成名，是因為我的河童髮型和耳環的人，應該要把我和汽車公司雪鐵龍（Citroën）相比。這公司花了一大筆錢，在艾菲爾鐵塔上用世界上最大的電子設備打廣告。你不覺得我這樣很聰明，讓我可以得到免費的宣傳？

純粹用在社會和藝術圈爬升的程度衡量，藤田的成功驚人。自從印象派征服日本之後（我們在許多當前的日本畫家作品中，仍然可以看到這個勝利），大多數以歐洲風格作畫的日本藝術家，都夢想著要征服巴黎。這個夢想有時有高度毀滅性。畢恩堡提到了佐伯祐三（1898-1928）的故事。他在日本非常受敬重，這位畫家短暫的一生顯示了日本在與西方的藝術衝突中，經常發生的悲劇性誤會。

　　佐伯非常喜愛梵谷和莫利斯·德·孚拉敏克（Maurice de Vlaminck）的作品。他在一九二四年搬到巴黎，懷抱著要成為一名現代畫家的浪漫熱情。不過孚拉敏克在看了一眼佐伯的畫作之後，批評他缺乏原創性、學院派、無趣。在他看來，一位日本藝術家應該根據東方傳統創作。他的看法和其他多數著迷於日本版畫的歐洲人類似，他們認為用西方風格創作的日本藝術家不夠原創，註定失敗。佐伯的野心受挫，被逼瘋了，四年後，死於一家精神病院。直至今日西方人仍不了解他，而在日本，他被認為是一位為藝術犧牲生命的天才。

　　認為亞洲人沒辦法進入西方藝術傳統，這是一種心胸狹隘的東方主義。按照這個說法，今天許多最傑出的古典音樂家——其中有許多日本人——都不夠資格。不過我必須要指出，大多數以西方風格創作的日本畫家，至今還是缺乏原創性，學院氣太重。藤田那一代的日本藝術家出生的年代，必須要臨摹大師作品，得從屬於某個藝術學派。現代藝術則是強調用全新的方式表現自己，開創風格，超越前人，就像畢卡索要超越維拉奎斯（Velázquez）一樣；藤田等人自然不熟悉這種概念。攝影家、導演、劇作家，或許也包括小說家，則沒有受到這種侷限，因為他們比較沒有執著於外國大師。不過無論日本畫家多麼努力，他們很少能夠超越他們的歐洲典範。

藤田則是個例外。他的藝術成就或許沒有一些他同時代的人想得高，但他確實與眾不同。藤田和大部分住在巴黎的日本人不一樣，他學會說法文，建立在歐洲的人脈。他法文雖然說得不是很好，卻讓他脫離文化孤立。他不僅在紀斯·馮·冬根作東的派對上，穿著丁字褲跳起舞，唱起日本民歌，迪耶哥·里維拉（Diego Rivera）還把他介紹給畢卡索。他對畢卡索工作室裡昂利·盧梭（Henri Rousseau）的〈詩人和他的繆思〉（The Poet and His Muse）印象深刻。「哦！」據說畢卡索說：「你是第一個注意到這張畫的畫家。」至於畢卡索對藤田的創作有什麼看法，則不可考。當畢卡索在秋季沙龍（Salon d'Automne）看到藤田畫的妖姬裸像時，他仔細端詳這位模特兒本人好一會兒，接著說：「所以這就是妖姬。她本人比你的畫更漂亮。*」妖姬很高興。至於藤田是否把這句話當成是讚美，就不得而知了。

　　在接觸了歐洲現代主義之後，藤田很快就發現，他得把所有在東京美術學校學的那一套丟到腦後，重新開始：

> 我之前連塞尚和梵谷是誰都不知道，我現在大開眼界，看到了
> 完全不一樣的方向……我突然領悟，繪畫是一種自由創作……
> 我突然領悟，我應該用一種全新的精神繼續前進，用我的想法
> 建立新的基礎。

　　畢恩堡提出有力的證據，告訴我們藤田或許是一個認真的藝術家，同時也是擅於自我推銷的派對狂人。他花了許多時間研究羅浮宮的畫作，同時在他的工作室裡進行實驗。在國外的日本人經常顯得沒有自信，藤田卻沒有這個問題。他找來了當紅的畫像模特兒蒙帕納斯

* 　以上兩則畢卡索的評論，收錄於 *Youki Desnos* (Foujita's third wife), Les confidences de Youki (Paris: Opera Mundi, 1957).

的吉吉（Kiki de Montparnasse）替他工作。從俄羅斯畫家蘇唐（Chaim Soutine）到曼・雷伊（Man Ray）等人，都曾找吉吉擔任模特兒。吉吉的回憶錄因為太過露骨，在美國曾經有很多年都被列為禁書。她在回憶錄中描寫她和藤田第一次碰面的場景：

> 我也擔任過藤田的模特兒。我的性器官周圍沒有毛髮，這讓他非常驚訝。他常常走過來把鼻子湊到那邊，看看我在擺出姿勢的時候，是不是有毛髮開始冒出頭來。接著他會用細小的高頻聲音說：「這實在是太奇怪了！沒有毛！妳的腳怎麼會這麼髒。」*

那邊的大環境缺乏整潔衛生，但藤田有潔癖。他的朋友義大利猶太畫家莫迪加尼（Amedeo Modigliani）幾乎不曾換過衣服，把自己的排泄物掃到床下；蘇唐的房間到處都是床蝨，其中一隻甚至跑到他的耳朵裡，經歷一次痛苦不堪的手術，好不容易才把蝨子夾出來。藤田在這片波西米亞式的髒亂中，在巴黎學派中為自己畫出了一片天空。他從來沒有向法國人對日本異國風情的要求低頭；他的一些日本同胞就是靠著畫鯉魚和廟宇屋頂維持生計，但他做出了更聰明的選擇，在發揮至極致時，這種原創性讓人瞠目結舌。他先以白色顏料為底，接著用精緻的日式筆觸，以黑色線條鉤勒出他的主題。他的筆觸融合了亞洲水墨畫和西方油畫，帶著前者的自發流動性，以及後者仔細的塗層。

畢恩堡有充分的理由認為，藤田藝術成就的巔峰是在一九二〇年代早期。這段時期的畫作包括在一九二一年秋季沙龍展出的〈我的房間〉（My Room）、〈休息的裸女和貓〉（Reclining Nude with a

* *The Education of a French Model: Kiki's Memoirs* (Boar's Head, 1950).

Cat）以及〈印花布上的裸女（吉吉）〉（Nude with a Joury Fabric [of Kiki]）。她說把藤田的作品放在同時代較為色彩繽紛的歐洲畫作中，是最容易欣賞他的成就的方式：「若想要達到最佳效果，可以在畢卡索衣著鮮艷的丑角、莫迪加尼深紅色和深藍色的肖像畫，以及蘇唐血腥的牛肉屍塊間，掛上一幅藤田的作品。在這一片繽紛的色彩中，藤田的極端畫作顯得非常有勇氣。」

當時的法國人確實這麼認為。不過許多日本評論家痛恨藤田的自我推銷行為，認為這是炫耀、有損尊嚴（更讓人生氣的是這自我推銷非常成功）。他們鄙夷他作品中的日本風味，認為這是把日本文化變得廉價。這些批評太苛刻了。藤田是少數幾位證明了東西方是可以融合的畫家。但就算是他最好的油畫，我也不確定是否能經得起時間的考驗。這些畫當裝飾品很好，畫技高超，也確實有原創性，但似乎膚淺了些。我比較喜歡他的水彩水墨畫、精緻的自畫像、女人的肖像，以及他為書本製作的木刻插畫。† 在這些作品中，藤田是在日本傳統中進行創作，雖然有受到西方藝術的影響，卻沒有流於模仿或是套用既有公式。

藤田在法國大獲成功，他的名聲很快傳遍西方世界的其他角落。他的作品在倫敦、阿姆斯特丹、紐約等地展出。然而他卻在一九三〇年代轉而投入好戰的日本沙文主義，這真是出人意料。他那些在國外沒有這麼成功的同儕之間，這樣的政治轉向非常普遍。許多日本藝術家因為沒辦法讓西方世界驚豔而感到挫折，他們從原本藐視日本和其藝術傳統，轉而痛恨報復西方世界。畢恩堡的書中提到了一個著名的例子，詩人和雕塑家高村光太郎。他在一九一〇和二〇年代寫詩

† 如他為 Pierre Louys, *Les Aventures du Roi Pausole* (Paris: Fayard, 1927) 所做的插畫。

讚美他心愛的巴黎，表達他對「昂格魯薩克遜民族」的「尊敬與愛意」；但幾十年之後，他頌揚那場對抗英美的戰爭：「東亞的天堂和人間都拒絕了美國和英格蘭。他們的盟友將會被殲滅。*」

　　但藤田卻沒有什麼理由變得這麼痛恨西方。或許，藝術和社會上的成功，並沒有辦法彌補適應異文化的壓力。日本和西方的正面衝突，產生了許多傑出的事物，但卻讓許多人付出很高的代價。藤田和高村等人一樣，一開始也抗拒日本，他在寫給第一任妻子的信中，形容日本「是個不適合藝術家的國家」。在巴黎的日本人對他不認同，更強化了他的看法。但他仍舊是一位有骨氣的軍醫子弟，渴望得到祖國的認同。在國外獲得成功的日本人，經常被指責是在討好外國人，「洋味十足」。傑出的導演黑澤明雖然從來沒有住在日本以外的地方，卻仍招忌，受到同樣的對待。

　　在妖姬的陪同下，藤田在一九二九年第一次回到日本。部分原因是要躲避法國稅務官員查稅。並非所有的人都歡迎他，評論家指責他只在乎名利。或許是出於自尊心受損，藤田回敬這些批評的方式，是教訓日本藝術家的心胸狹隘。妖姬在她的回憶錄中提到，藤田會特地從東京到橫濱，從法國水手那兒買高盧牌（Gauloise）雪茄。這在從巴黎回到日本的藝術家之間是很常見的，甚至在今天你也可以在東京看到甩著長髮、戴著法式貝雷帽的畫家，即便他們從來沒有到過這個法國首都。

　　藤田第二次返鄉是在一九三三年。隨行的是另一位妻子，這回是個名叫瑪德蓮·樂葵（Madeleine Lequeux）的法國秀場舞者。這趟旅程比上回成功，雖然中間仍是有許多起起落落。他在東京的展出

* *Dawn to the West*, translated by Donald Keene (Holt, Rinehart and Winston, 1984), p. 306.

很成功；但瑪德蓮在經歷風風雨雨的幾個年頭之後，於一九三六年過世，死因從來沒有被完全釐清。藤田在一位名叫松崎的日本女子身上找到新的靈感，她成了他最後一任妻子。不久之後，藤田開始為祖國的影像和聲音著迷：歌舞伎音樂的節奏、豆腐小販的號角聲。藤田已經準備好要和歐洲斬斷關係：「每天醒來，想到『哇！我身在日本！』，臉上滿是笑意，洋溢著對我出生地的愛。」

他對日本的著迷產生了一些不入流的作品。日本評論家們說得沒錯，他的相撲摔角手以及藝妓照片像是拍給觀光客看的，簡直是藝術門外漢的玩意兒。藤田則做了他向來在行的事：他找到了他的顧客群。這很快就產生了更不入流、譁眾取寵的作品，不過事實證明，這些作品很受歡迎。他答應某位富有的收藏家，計時畫出一幅「世界第一的畫作」。根據在一旁計時的收藏家描述，這幅長超過二十公尺的畫作在一百七十四個小時之內完成，畫的是日本東北的鄉村生活，如村莊慶典、收割稻穀等。畫面豐富，色彩繽紛，技巧純熟，不過正如同畢恩堡所說的，缺少感情成分。

藤田在幾年之後，運用同樣的技巧——畫面充滿細節、加入個人觀點的寫實主義——創作戰爭畫，頌揚日本在東南亞的勝利，以及日本軍人在中國自我犧牲的英雄行為。這些作品終於讓他在日本成名。有人看著藤田的大屠殺畫面，感動落淚。有些人俯身跪下。「我很驚訝，」藤田回憶道：「這是我人生中第一次，作品讓人感動到在畫前膜拜。」膜拜固然讓人感到滿足，但卻不能真的解釋，為什麼一個曾經和畢卡索以及莫迪加尼為伴的人，會變成一個如此熱中於戰爭宣傳的畫家。畢恩堡引用美國的日本專家唐納·李奇（Donald Richie）的話：

[藤田] 回到日本，變得比一般日本人更日本人……這是個已知的文化模式。在國外，他陶醉在自由中。就是這個模式——陶醉在自由中的同時，痛恨所有這些事。

這大概是真的。不過藤田的軍國主義也帶著些演戲的成分，和他愛打扮的癖好如出一轍。野見山曉治在戰時遇見藤田時，還是個藝術系學生。畢恩堡訪問他時，他憶起藤田在戰時的工作室裡有許多不同種類的衣服，讓他非常驚訝。這些都是藤田自己設計的衣服，如消防員外套，還有各式很像軍裝造型的服飾，配上紅軍靴以及綠色雙排扣大衣。野見記得那時心想，「藤田只是拿這場戰爭娛樂自己。對他來說，戰爭只是一種娛樂。」

另一方面，正如畢恩堡所言，這些戰爭畫作所呈現的灰暗與殘酷的景象，在宣傳藝術中是很不尋常的。其實，這種風格在日本戰爭電影、小說、畫作中，較歐美來得常見。戰爭場景看起來愈恐怖，人就愈景仰日本軍隊的犧牲和困境。不過野見指出了藤田作品的其他特別之處。「在藤田的畫中，」他說：「你不會覺得敵人的死，和日本人的死亡有什麼不一樣。每個人看起來都非常難過。」

或許最一針見血的評論，是來自藝術家本人。他在一九四二年很滿意的宣布，「斷絕所有和法國藝術圈的關係」。從此以後，再也不需要模仿外國人了：

> 日本不需要以巴黎為師……說到法國繪畫：這些藝術家從法國自由主義和個人主義得到靈感，卻和猶太畫廊老闆勾搭在一塊兒。然後世界各地的怪人集結到那裡，產生了現代藝術。

這聽起來像是在史達林主義下，試圖和他人切割清楚的自白。尤其是他還談到，務必要讓大眾藝術有「正確的細節」，以及「在寫實效果上

不能有錯誤」。

這些事弔詭的地方，不僅是藤田用近乎自虐的方式，否定了他從前所有的信念，更甚的是其中的解放感。他在西方的名聲，從鋒頭最健的一九二○年代一直走下坡。不過從現在開始，他再也不用去迎合巴黎的標準，或是任何西方世界的標準。一般日本大眾才是他的審判官，不是評論家，也不是那些自由派的猶太畫廊老闆。不過他的戰爭畫風格，和他在巴黎的作品比起來，更像是衍生自西方藝術。

每當環境轉變時，我們經常可以看到他的商業直覺是多麼地有彈性。不僅在日本是如此，世界各地皆然。美國人的腳甫踏上日本土地，藤田馬上將會構成罪證的文件在院子裡燒掉，修改他的戰爭畫作，並且自願為占領軍效力。他甚至替占領軍的軍官製作聖誕卡，這些卡片寄給了麥克阿瑟將軍和杜魯門總統。或許因為他這麼投機又諂媚，其他日本藝術家開始瞧不起他。新成立的日本藝術協會（Japanese Art Association）把他列入罪犯名單中，認為他應該為自己在戰爭期間的行為負責。不出所料，藤田很快就回復到他戰前藐視日本的態度，又鍾情於西方了。

他想要去法國，但法國人對於發簽證給戰爭宣傳家有些遲疑。透過他在麥克阿瑟當局的人脈，藤田好不容易得到一些在紐約教書的機會，分別是在布魯克林博物館藝術學校（Brooklyn Museum Art School）以及新學院（New School）。他在一九四九年離開日本，為了表示和日本訣別，他祈禱日本藝術有一天可以趕上世界水準。在紐約，他在馬提阿斯・寇摩（Mathias Komor）畫廊舉辦了一場展覽，《時代》雜誌也稱讚他畫的那些穿著人類衣服的動物。不過五十位美國藝術家共同簽署了一份請願書，反對「出賣自己給謊言

和扭曲事實的法西斯藝術家」。藤田最後還是拿到了法國簽證，他馬上就決定搬回法國。

他對巴黎這個讓他少年得志的城市避而不見。他和松崎在一座十八世紀的農莊裡過著與世隔絕的生活。松崎在他們雙雙受洗為天主教徒之後，改名為瑪麗·安吉·克蕾兒（Marie-Ange-Claire）。他們在一九五五年成為法國公民。藤田仍然持續大量創作，他畫了許多貓，和毫無生氣的小孩。一九六〇年代中期，他從瑪姆香檳（Mumm Champagne）總裁瑞內·拉路（René Lalou）那裡得到一筆錢，蓋了一座羅馬式的小教堂。他聲稱這是為了「彌補八十年來的罪」。在藤田所畫的溼壁畫裡，藝術家和他的妻子一同見證耶穌被釘上十字架，彩繪玻璃則是用傳統方式裝飾，充滿細節，很像他的戰爭宣傳畫。

一九六八年，藤田死於癌症。畢恩堡描述了藤田在一間瑞士醫院度過人生最後的時光。藤田沒有和其他病人一樣穿醫院常見的袍子，他穿著一件日本漁夫外套，上頭有魚和大海的圖案，擺好姿勢給來探望他的人欣賞。

<div style="text-align: right">

21

</div>

馬克斯・貝克曼
的馬戲團

我們不需要向外尋求任何事，只需要反求諸己。因為我們就是上帝。

<div style="text-align: right">

——1927 年，馬克斯・貝克曼 *

</div>

馬克斯・貝克曼（Max Beckmann）於一八八四年生於德國萊比錫（Leipzig），一九五〇年十二月二十七日死於美國紐約。我認為他是德國威瑪時期曇花一現的藝術大爆炸中，最偉大的畫家。若說他沒有其他煽情的人物有名氣，那是因為他不隨波逐流。貝克曼總是走自己的路。和他一樣出走紐約的喬治・葛羅斯，在他死後寫道：「貝克曼馬克西（Beckmannmaxc）是個隱士，他是畫家中的赫塞，非常德國人，沉厚、難以親近，他的個性硬得像是紙鎮，完全沒有幽默感可言。†」

這段不是十分友善的總結，或許是真的。貝克曼不是個親切的

* *Der Künstler im Staat*, 引用自 *Max Beckmann, Die Realität der Träume in den Bildern* (Munich: Piper, 1990).

† *George Grosz: Berlin–New York* (Berlin: Nationalgalerie, 1994), p. 36.

人。他心目中的美好夜晚，是穿上正式西裝，一個人坐在昂貴旅館的酒吧，從他香檳酒杯的杯緣觀察其他人，一言不發。在家時，他堅持所有預約來訪的人都要準時；要是遲了幾分鐘，貝克曼會站在門口，放聲說：「貝克曼先生還沒到家。」沒有在工作的時候，他讀尼采、叔本華、浪漫派詩集或和神祕主義有關的書。一九二四年，他開始了一系列自我嘲諷，包括這段聲明：「貝克曼不是個好相處的人。*」

說到赫曼・赫塞，貝克曼的興趣的確包括形而上繪畫，創造可以表達靈性感受的圖像，他「藉由表達現實，把不可見的變成可見的」。他視藝術家為上帝，更貼切的說，藝術家是上帝創造力的競爭對手。不過葛羅斯也不認同，因為葛羅斯是個政治化的都市人，靈感來自於街道、恰到好處又野蠻的諷刺漫畫，他形容自己的畫作是廁所牆上的塗鴉；對他來說，貝克曼是個步伐沉重、沉浸在幻想中的德國人，跟不上時代，而且「愚蠢地執著於昨天以前的日子」。葛羅斯說，在紐約，攝影、櫥窗展示、迪士尼卡通都比畫畫更有趣，「韓波（Rimbaud）和偉大的薩德侯爵（Marquis de Sade）†一定都會喜歡這裡……可是貝克曼馬克西他不喜歡人。這個沒幽默感的傢伙。」

不知道葛羅斯自己知不知道，他的漫天批評恰巧暴露了自己創作上的弱點，點出了貝克曼的長處。葛羅斯被美國市場所誘惑，失去了讓他在柏林戰爭期間成為傑出藝術家的創造力。反觀貝克曼孤單、有遠見，無視於藝術風潮或商業流行，持續在柏林、法蘭

* *Die Realität der Träume in den Bildern*, p. 34

† 譯按：韓波，法國十九世紀同性戀詩人，以狂放行為著稱。薩德侯爵，法國十八世紀鼓吹性解放的政治家和哲學家。

克福、阿姆斯特丹、聖路易（St. Louis）、紐約創作出大師級的作品。（貝克曼曾短暫地擔任過布魯克林博物館藝術學校的教授。）

這些作品現在大多在龐畢度中心（Centre Pompidou）展出。‡這個展出很值得貝克曼自豪：簡潔的說明文字，畫作旁留下充足的空間，讓參觀者可以隨心所欲地欣賞，不會被理論或是過多的解釋轉移注意力。

策展人做了件奇怪、卻相當有趣的事：他們把貝克曼的第一件重要作品〈海邊的年輕人〉（Young Men by the Sea, 1905）放在展覽的最後面，在他最後一幅作品〈尋寶人〉（The Argonauts, 1950）之後，好似他的繪畫生涯是一個完整的循環。就某些方面來說的確是如此。不過，海邊的年輕男子是一個不斷重複出現的主題，他在一九四三年等時間點都畫過。第一幅〈海邊的年輕人〉和貝克曼大部分的作品一樣，結合了自然主義和神話。赤裸裸的年輕男子用各種姿勢沉思冥想，其中一位吹著笛子；他們可能是一群德國裸體主義者，也可能是一群下凡的希臘神祇。貝克曼告訴妻子，畫中的吹笛手和〈尋寶人〉中的奧菲斯（Orpheus）角色類似，而這個角色也以藝術家本人的樣貌，出現在一九四三年的畫作中。

空間、無限的概念（因此海洋經常出現）、人類在宇宙中的地位，是貝克曼經常思考的主題。在一九四八年的一封信中，貝克曼說：「時間是人類發明的，但空間是眾神的宮殿。」§從他第一件重要作品中的人物形象，我們仍然可以看到塞尚的影響，這些人物的

‡　*Max Beckmann: Un Peintre dans l'histoire*, catalog of the exhibition edited by Didier Ottinger (Paris: Centre Pompidou, 2002).

§　這些信後來變成一場在 Stephens College 的演說〈給一位女性畫家的信〉，Columbia, Missouri, in February, 1948.

姿態仍然非常傳統。之後，為了要描繪出人類的墮落、尤里西斯的旅程，或奧菲斯進入地底世界，貝克曼在構圖中，把他的角色放在詭異的位置，像是猛烈地衝向海中；從天堂殞落；或是把怪獸般的魚當成坐騎。

　　〈尋寶人〉被認為是他第一幅〈海邊的年輕人〉的重新創作，各種意象也更為明顯。原本尋找金羊毛的尋寶人是傑生（Jason）和他的希臘夥伴，現在則變成了一群藝術家。三聯畫中左邊的那幅，是一位畫家和他的模特兒；右邊那幅，則是一群女樂師；中間那幅，則是兩位以海為背景的裸體男子：其中一位是奧菲斯，他直視著巨鳥的眼睛，身旁放著一把七弦琴，另一位則望向遠方，看得入神，貝克曼描述這個人，「無視於身邊的世間物。」* 兩人之外還有一位老者，長長的鬍鬚像是聖經中的預言家，沿著梯子往上爬。貝克曼說長者代表上帝，為人指出通往更高層次的道路。這張畫證明了貝克曼相信，藝術可以讓人超脫。因此，這些看起來像是為教堂畫的三聯畫，其實是獻給藝術的。

　　有人說〈尋寶人〉是貝克曼最偉大的作品。我不是很肯定。其中的象徵主義是有點重，假如貝克曼所有的作品都是這樣，葛羅斯的確有資格說他是老派德國夢想家。我比較喜歡貝克曼嘲諷、務實，甚至野蠻的一面。貝克曼和林布蘭以及文藝復興時期藝術家杜雷（Dürer）一樣，都是多產的自畫像能手。我們必須說，他在這些自畫像中很少看起來是輕鬆的。

　　一九〇七年，他出現在佛羅倫斯，這次是個公子哥兒，右手總是夾著一根菸。然後，他又出現在一九一一年的柏林，對批評他的

* 　Reinhard Spieler, *Beckmann* (Cologne: Benedikt Taschen, 1995), p. 180.

人不以為然地撇嘴。一九一七年，現身法蘭德斯（Flanders）擔任醫院助手，對他所見到的暴力行為齜牙咧嘴。一九一九年則成了憤世嫉俗的時尚名流，在法蘭克福的夜總會裡品嚐著氣泡酒。一九二一年是病態小丑。一九二七年搖身一變，成為身穿燕尾服的貴族。一九三七年成了驚恐的流亡者。他在紐約臨死前，則化身成穿著誇張美式 T 恤的孱弱老人。

這些姿態和服裝是他變換生存場景的道具，是可以戴上或是脫下的面具。雙手和臉部表情一樣具有表現力：雙手在法蘭克福的夜總會裡無精打采的甩著，一九二一年，當在他阿姆斯特丹的畫室裡，仔細地雕塑一件作品時，雙手則顯得毫無防備且脆弱。但這些手總是很大、很戲劇化，像是在表現藝術家本人的創造活力。只有一張在一九四八年，非常晚期的自畫像中，雙手非常詭異地縮小了，裹在一副女用黑手套裡。貝克曼當時在聖路易的藝術學校任教，知道自己已病入膏肓。

貝克曼熱中於各種戲服和馬戲表演，其實各種表演他都喜歡。他經常喜歡獨自一人在舞廳徘徊，欣賞人類的假面舞會。在他的作品中，人生經常被描繪成夜總會，只不過有時候會變得有些陰森森的，施虐者成了馬戲團團長，而殺人兇手成了小丑。一九二一年，貝克曼創作了一組雜耍演員、舞者、女性弄蛇人的版畫。版畫封面是貝克曼搖著一個鈴鐺，後方則高掛著「貝克曼馬戲團」的告示牌。

我認為，貝克曼並非要說人生都只是一場戲，而是要呈現面具背後真實的自我，那個形而上的自我，也就是在貝克曼的願景中，超越表象的東西，而德國人稱之為「內在自性」（Innerlichkeit），這概念不是三言兩語可以說明白的，但貝克曼並沒有打退堂鼓。一九三八年，他在倫敦的新柏靈頓畫廊（New Burlington

Galleries）演說談到：「靈魂在還沒有得到一個肉身時，渴望變成一個自我。我在人生，還有藝術中所追尋的，就是這個自我。」或許這樣我們還是不明白。拿一張他的自畫像出來欣賞，感受他的意思，就容易多了。

他有一幅有名的畫，是一九二七年作於法蘭克福的〈穿著燕尾服的自畫像〉（Self-Portrait in Tuxedo）。貝克曼背對窗戶，看起來不可一世、高傲，甚至有些輕蔑，一派貴族架勢：他一手放在臀部，一手則拿著點燃的香菸，像是在說：「我在這兒，我來了，我無懈可擊。」他身後的窗簾是棕色的，是他最喜歡的顏色，因為這顏色讓他想到高級雪茄。但這幅畫之所以會如此優雅，是因為強烈的黑白對比。黑色晚宴外套襯托出白色襯衫和白色雪茄，而從窗戶透進來的白光灑在雙手和一側面龐，讓這一側看起來有點邪惡，像是月光下的骷髏頭。

很少有畫家——我只想到馬內（Manet）——可以像貝克曼一樣，將黑白兩色運用得如此刺激感官。不過，這不僅僅是視覺效果而已。他在倫敦演說時談到：「只有在黑白兩色中，我才能看到完整的上帝，祂在這個偉大的凡間劇場中不斷重新創作祂自己。」在這裡，上帝就是在貝克曼自己內心，上帝正穿著燕尾服。

他的社會成就和藝術生涯在一九二七年達到頂峰。〈穿著燕尾服的自畫像〉這幅自畫像正是要慶祝這個成功。他說「自我推銷的天賦」是藝術生涯所不可或缺的，在講這話的同時，也說「一個即將綻放的天才」得被教導要「尊重金錢和權力」。冷嘲熱諷是另一個貝克曼喜歡擺出的姿態，像小丑般滑稽的帽子，或是像公子哥兒一樣遊手好閒。但就和這個莫測高深的男子與其所作所為一樣，這也是一種雙面刃，戲謔中帶著嚴肅。他深信藝術家應該要創造一

個新的形而上秩序，但「能優雅地掌握形而上學」至關緊要；而藝術家作為這個新秩序的傳道者，應該要一直穿「黑色西裝，在節慶時則穿燕尾服」。

　　貝克曼內心的各種緊張衝突，為他的藝術帶來了不凡的力量：他在入世以及出世的自我；他對感官以及靈性的渴望；他熱愛這個世界卻又渴望超越。藏在他自畫像背後的，正是這個「真實自我」。這也解釋了他畫作中大部分的意象。他畫中的部分意象取材自希臘神話、基督教傳統、佛洛伊德，以及比較神祕的傳統，如猶太教卡巴拉（Kabbala）或是諾斯地主義（Gnosticism）。貝克曼受到諾斯地主義影響，認為物質世界是個關著許多迷失靈魂的監獄，人類陷在性慾和暴力傾向的枷鎖中，因此我們應該試著超越物質世界，逃到一個更好、更純粹的精神世界。這正是他最後一幅作品〈尋寶人〉中，那位爬著梯子的老者要告訴我們的概念。其實，貝克曼的許多作品都是在頌揚感官享樂，如美艷的〈休息的裸女〉（Reclining Nude, 1929），奶油色的線條像是他正在愛撫模特兒的曲線。有時性則是用暴力的方式表現：女人被綁起來，男人被鍊子鎖住，巨大的蠟燭把蠟油滴得到處都是，人被剝皮、掐住脖子、吊起來。不過，貝克曼堅持，這些恐怖景象裡也是有美感的，我之後會再回過頭來討論這點。

　　貝克曼欣賞塞尚用畫筆所創造的世界。而除了塞尚之外，他也經常提起同道中人對他的啟發，如英國浪漫詩人布雷克（Blake）和法國後印象派畫家杜安尼耶·盧梭（Douanier Rousseau，貝克曼說他是「接待室裡的荷馬」）。不過他的作品中，也透露出德國繪畫悠久的形而上傳統，作品〈走下十字架〉（Descent from the Cross, 1917）中線條尖銳的人物，讓人聯想到中世紀歌德式藝術，

而一九四〇年代的畫作，運用明亮的紅藍色彩，像是彩繪玻璃。他處理死亡和腐朽的方式，則是帶著德國文藝復興畫家馬悌阿斯・鈞瓦德（Matthias Grünewald）的影子；而他所描繪的男子和海，則和十九世紀德國浪漫風景畫家卡斯柏・大衛・費德利希（Caspar David Friedrich）憂傷的海景有些神似。

德國浪漫主義經常徘徊於對死亡的感傷上，有時則完全陷入這種情緒。貝克曼的寫實主義讓他不致流於病態，或是和瑞士象徵主義畫家阿諾德・布克林（Arnold Böcklin）一樣，創作出哥德式色情畫。不過和葛羅斯不同的是，貝克曼並非要諷刺或是記錄他所處的時代。他的暴力場景和色情權力遊戲，比較像是近距離的冷眼旁觀，他在一九一〇年代和二〇年代的作品，都有種強烈的臨場感：描繪一次大戰慘烈犧牲的銅版畫，簡直就像目睹瘋狂攻擊的第一手報導。〈手榴彈〉（The Grenade, 1915）呈現士兵被手榴彈炸得四分五裂的慘狀，和西班牙畫家哥雅（Goya）的作品一樣，讓人膽戰心驚。

貝克曼在前線的親身經歷讓他精神崩潰，他建構畫面的方式自此完全改觀。這些恐怖的真實場景，對他來說有如地獄，這讓他戰爭畫和寓言畫中的人物，後者如〈釘上十字架〉（The Crucifixion, 1917）、〈基督與犯了姦淫罪的女子〉（Christ and the Woman Taken in Adultery, 1917），形狀怪異、線條僵硬、貌似被折磨，像是被拉長和拖過整個畫布。他的友人和出版商阮哈德・匹柏（Reinhard Piper）記得貝克曼說過，他要用他的畫作「挑戰上帝」，「指控上帝犯下的所有錯誤」。

不過貝克曼也享受在恐怖和折磨中的美感。他戰時的版畫和油畫，露骨地呈現了感官和醜惡之間的衝突，這也是他的作品非

常重要的特色。他從法蘭德斯的戰地醫院寫信給第一任妻子敏娜（Minna）：「我看到非常精彩的事。衣不蔽體的男子血流不止，在昏暗的燈光下被裹在白色的羽絨裡，痛苦不堪。可以用來創作基督遭到鞭打的樣子。」這是他在看待人類受到最重大的苦難時，找到美感的典型冷靜、甚至殘酷的方式，在他眼中，所有事物都成了寓言或是神話。

貝克曼用基督教意象來呈現戰爭的恐怖，有時用一些眾所周知的角色，包括把藝術家自己畫成耶穌基督。他之後的畫作也用了類似手法，借用希臘神話和北歐神話意象，呈現納粹主義下的集體瘋狂，或是人類成了暴力情緒的奴隸，或是被驅逐的孤獨感。貝克曼的作品都不只包括一個主題而已，富含多層的意義，總是表現複雜的感受：恐怖和著迷、靈性和世俗、出世和入世。這解釋了縱使葛羅斯天賦異秉，作品卻很少有貝克曼的深度。

一九二〇年代對貝克曼來說，是一段相對平靜、快樂、事業成功的時期，也是他活得最腳踏實地的時候。他所畫的法蘭克福有許多精彩的元素：現實中不存在的教堂尖頂；錯置的工廠；不成比例的房子；橋梁和街燈。不過，這還是一個透過觀察所看到的世界，並不是貝克曼內在的心靈世界。那些在游泳池（Lido, 1924）沐浴，或是在德國小鎮巴登巴登（Baden-Baden, 1923）跳舞的人，或許確實曾經在那兒，貝克曼只不過透過想像把他們變成無助的行屍走肉，對即將發生的浩劫毫無所覺。這些跳舞的人擠在畫面裡，假如不是因為缺乏新鮮空氣而窒息，或許也會無聊得喘不過氣來。浪濤讓游泳的人往後倒下，像是讓殘酷的自然界任意宰割。

就在一九三〇年代，隨著希特勒的得勢，貝克曼把精力轉向那個只存在他內心的世界，交雜著夜總會場景、馬戲團表演的神話和

寓言，繼續成為他創作的泉源。一九三七年，當希特勒的藝術審查員指責他是個墮落的藝術家時，貝克曼正處於他的藝術巔峰。三聯畫〈誘惑〉（Temptation, 1936-1937）是個充滿虐待及被虐的跳躍式夢境：殺人不眨眼的北歐神祇；柏林旅館中邪惡的年輕電梯服務員，用繩子牽著爬在地上的女子；被拴在長矛上的性感金髮女子；關在籠中的社交名媛，手上抱著一隻狐狸，一隻邪惡的大鳥正啄著她；被鍊子鎖住的男子，對著豐滿的裸女舉起鏡子。

這些是貝克曼常用的主題：兩性之間的暴力，邪惡世間的感官束縛。但這些卻是以當代令人厭惡的納粹政權為背景：從前的電梯服務員居然可以掌握權力，納粹所崇拜的北歐神祇完全成了暴力的象徵。在這幅畫中，貝克曼在現實和神話之間找到了完美的平衡。形而上看似真實，而現實看似幻想。他不斷地追求這種夢境般寫實主義的效果，而當他看到這反映在現實生活中時，便感到非常滿意。戰爭甫結束，有一次單獨前往阿姆斯特丹的舞廳時，他突然看到凱利・葛蘭（Cary Grant）。他立刻在日記中寫下「這好像電影場景，非常不真實。」

想當然耳，貝克曼所畫的性暴力從來就不美麗。他批評畢卡索和馬諦斯的作品流於裝飾性，像是漂亮的壁紙。或許他要說的，是他們缺少德國式的「內在自性」。不過畢卡索畫中的女人有時冷酷、帶著侵略性，貝克曼的女性則永遠是誘人的。性從來就不噁心，不像一些他同時代的德國畫家如奧圖・迪克斯（Otto Dix）所畫的骯髒。他似乎是在說，要是性和女人沒有那麼誘人，我們就不會覺得自己是慾望的奴隸了。

一九三七年七月十八日，希特勒在電台上發表關於墮落藝術的演說。隔天，貝克曼就收拾行囊和第二任妻子夸琵（Quappi）

一同前往阿姆斯特丹，從此再也沒有回到德國。他變成藝術難民（貝克曼既不是猶太人，也對政治沒有明顯的興趣），他這段時期的自畫像完美的捕捉了他的心境。其中一幅，諷刺地題為〈解放〉（Released）：他被鍊子拴著，死灰般的臉龐看起來非常絕望，左肩上依稀可以辨認出「阿美利卡」（Amerika）的字樣，美國本是貝克曼最終的目的地，但他卻被困在阿姆斯特丹。創作於一九三八年的自畫像是他最美的一幅：號角是他最喜歡的藝術和性力量的象徵，在這裡被反過來放，貼著他的耳朵，像是一個巨大的耳朵喇叭；貝克曼看起來像是穿著條紋睡袍，也可能是嫌疑犯的制服。流亡期間，他躲在菸草倉庫一樓的工作室裡，號角象徵著接收器，讓他得以收到外界的訊息。

直到一九四七年，貝克曼才終於離開阿姆斯特丹前往美國。他在阿姆斯特丹期間的作品特別的一點，是它們很少呈現城市本身。許多是貝克曼單方面所幻想出的神話世界和意象，另一些則是依據記憶創作的。舉例來說，〈蒙地卡羅之夢〉（Dream of Monte Carlo, 1940）是一個夢魘中的賭場，讓人噁心的黃色和綠色，充滿了惡魔般的賭徒、蕩婦以及準備釋放炸彈的假面男子。有些則像是幽閉恐懼症的戲劇場景，充滿了他自己的恐懼。在三聯畫〈演員〉（The Actors, 1941-1942）中間的一幅，貝克曼戴著王冠上場，用匕首刺進自己的胸膛。

在德國占領下的地方首都中，身為一位德國藝術家，貝克曼幾乎是完全被孤立了。荷蘭人很少注意他，而納粹則完全不信任這位「墮落」藝術家。其他有類似遭遇的德國流亡分子，不是自殺，就是陷入憂鬱，無所作為；貝克曼卻不是如此。他持續不斷地作畫。他向來不喜隨波逐流，在這樣的時刻，這種性格想必有些幫助。

貝克曼不喜歡團體活動。在一九一〇年代，有一陣子他是主張藝術和學術應分家的柏林分離派（Berlin Secession）成員，不過他很快就和其他藝術家發生歧見而退出。他在一九二五年寫道：「男性的集體靈魂就是運動狂熱。」一九二八年，在被問到他對政治的看法時，他回答說：

> 我是個畫家，或是根據非常缺乏同情了解的集合式說法，我是個藝術家。這是強迫錯位。問我怎麼看政治？這也是錯置。只有當政治脫離了物質主義階段，進入形而上、超越性或宗教性的新世界時，我才會對它感興趣。

貝克曼向來就是在岸邊觀望：在高朋滿座旅館酒吧裡，眾人皆醉，我獨醒。

即便是在他偶爾碰面的那些阿姆斯特丹流亡者之間，他也是如此。我們在〈四人一桌〉（Four Men Around a Table, 1943）中看到四位德國流亡人士：一位哲學家，三位畫家，其中一位是貝克曼。他們擠在一塊兒，像是牢房中的囚犯。色調陰沉，氣氛低落。巨大的蠟燭照亮了三位男子的面龐，其中一位抓著一隻魚，另外兩位則拿著蔬菜——或許是在象徵食物短缺，但同時也象徵著他們的個性。貝克曼獨自坐在陰影中，手中拿著面鏡子。

阿姆斯特丹時期的作品，是貝克曼最黑暗、卻也是最好的作品。其他威瑪時期的著名藝術家，不是從內在自我放逐，就是在國外變得憔悴。奧圖·迪克斯只畫些死氣沉沉的德國耶誕節風景。葛羅斯在紐約歡慶美國夢，畫了些關於納粹德國的寓言作品，但不是很成功。克希那（Kirchner）在一九三八年潦倒辭世。艾米爾·諾德（Emil Nolde）留在德國，但當局不准他創作。但貝克曼和另一位

倖存者馬克斯·恩斯特（Max Ernst）一樣，把他的整個世界存在腦海中。我們在他的阿姆斯特丹時期作品中所看到的，正是這些腦海中的記憶。

即便在戰爭結束之後，貝克曼又能夠展出他的作品了，他所見過的黑暗面並沒有馬上消失，作品中男男女女仍然被鍊子一起鎖在鐵籠子裡，戴著奇怪面具的嘉年華會人物仍在畫中徘徊。通往更高層次的梯子還在，狀如陰莖的劍也沒有消失。但可以看到透著一些樂觀的光輝，期望一個全新的開始，新世界中的新生。

他最動人的畫作之一〈床艙〉（The Cabins），是在他和妻子一起移居美國之後，作於一九四八年。靈感來自他們從鹿特丹到紐約所搭乘的衛斯特丹號（Westerdam）。這幅畫有點像是掃描客船上生活得到的 X 光片，再加上一些形而上的元素：這邊一個年輕女子正在梳頭，一對男女正在做愛，一個人正在畫船；那邊一位天使似乎現身在一個手持鞭子的奴隸工頭面前。貫穿這一切的是個綁在一條大魚身上的老水手，也就是貝克曼本人。

在貝克曼的藝術和神話中，這隻魚象徵肥沃、性、知識，同時也代表靈魂。也就是說，在這幅畫裡，貝克曼就像是帶著他完整的創作靈魂航向紐約。六十三歲的他，雖然和老派歐洲人一樣懷疑美國文化的膚淺，但對眼前的事物非常興奮。他在紐約寫道：「巴別塔已經……成了怪獸般（無知覺的？）意志的勃起。我喜歡。」

美國的色調和能量，恰好符合貝克曼對感官刺激的喜好。他的作品變得較為明亮。一九五〇年作於紐約的〈城鎮〉（The Town），有許多熟悉的貝克曼意象：被切斷的頭顱、狀如陰莖的蠟燭和劍，和兩個看起來像是巨大黑色按摩棒的東西。但這不是地獄般的場景。死神當然還在。一個黑暗的人物吐出奇怪的舌頭，像是

被吊死的屍體，指向超越畫框之外的世界。不過生命力還在，顯示在美麗的裸女身上，她邀請在床邊彈吉他的美國吟遊歌手做愛。

不過，貝克曼自覺老了、累了、病了，不想要再和他所謂慾望的幻象低頭。戰爭歲月讓他身心受創，他有嚴重的心臟病。看偉大的藝術家如何面對自己生命的盡頭，向來十分有意思。畢卡索用最後一場轟轟烈烈的色情表演，來反抗失去的性能力和步步相逼的死亡。貝克曼則視死亡為一種解放、解脫，甚至是通往另一個世界的旅程，這有部分的靈感，自然是來自他所讀到的神祕傳統所啟發。他告訴妻子娉琶，死亡不過就是換了件衣裳，是「形而上的一步」，他會像〈墜落的男子〉（Falling Man, 1950）中的人物一樣，赤裸裸地落入水藍色的深淵。

我們很容易像其他研究貝克曼的作者一樣，忍不住要在他晚期的作品中，找到死亡的暗示。巴黎展覽畫冊的其中一位撰文者克利斯提安·蔡勒（Christiane Zeiller），認為〈尋寶人〉中，年長的神正指向死亡的世界。貝克曼的最後一幅自畫像創作於一九五〇年。藝術家本人穿著亮藍色的外套，站在畫布前抽著菸，雙眼不是凝視著觀者，而是更遙遠的地方。其他人推測這張畫說的是老人預見了自己的死亡。

這很有可能。我們唯一能確定的，是貝克曼在十二月二十六日完成了〈尋寶人〉。隔天他離開了位於西六十九街三十八號（38 West 69th Street）的公寓，要去看一個關於新美國藝術的展覽。他的〈穿著藍外套的自畫像〉（Self-Portrait in Blue Jacket, 1950）也在展出的作品中。就在中央公園西側和六十一街的轉角，他心臟病發身亡。

22
墮落藝術

一九三八年六月十五日，當恩斯特·路德維希·克希那（Ernst Ludwig Kirchner）在瑞士達佛斯（Davos）用手槍對準自己腦袋扣下扳機時，他留下了超過一千幅的油畫，上萬幅粉彩、素描、版畫，許多木雕和布料。紐約現代美術館（Museum of Modern Art in New York, MoMA）舉辦了一場克希那的精彩展覽，雖然只有展出部分作品*，但都是他最傑出的創作。幾幅在一次大戰之前或期間所創作的作品，畫著滿是優雅妓女的柏林街道，有些穿著戰爭寡婦的黑色服飾。這些作品旁則是一些精緻的素描和木雕，有些是相同的主題，有些是裸女，有些則是不同的都市景致。

　　最知名的一幅畫，標題就叫做〈柏林街景〉（Berlin Street Scene, 1913）。起初是由一位名叫黑斯（Hess）的猶太製鞋商購得，而在黑斯家族逃離納粹政權之後，這幅畫經過多次不清不楚的轉手，最後在戰後出現在德國博物館的收藏裡。畫作後來歸還給原主

*　"Kirchner and the Berlin Street," an exhibition at the Museum of Modern Art, New York, August 3–November 10, 2008. Catalog of the exhibition edited by Deborah Wye (Museum of Modern Art, 2008).

人的後裔，由他將作品以三千八百萬美金的價格，賣給了紐約羅那勞德的新畫廊（Ronald Lauder's Neue Galerie）。最近在德國出版了一本專書，描寫這幅畫重現人間的漫長、黑暗歷史。*飽滿的藍、紅、黃筆觸，鉤勒出兩位盛裝打扮的妓女（當年在柏林稱她們是「寇寇特」cocottes），雙眼迷濛看著圍繞在她們周圍模糊的男性群眾。其中一位看著別處，鮮紅色的嘴唇上刁著菸。有人猜測這位男子或許就是藝術家本人：孤高，格格不入。

克希那以油畫、素描、版畫，描繪出妓女伺機而動的柏林街頭，已經成為二十世紀大都會的經典圖像：快速、機械化、擁擠、疏離、充滿了各種情色機會。藝術家用他的畫筆和鑿子，他的朋友表現主義作家阿費德·杜布林（Alfred Döblin）則是用筆（他最有名的作品是小說《柏林亞歷山大廣場》）描繪出建築和街車的破碎影像；在各處匆匆忙忙前進的大批群眾，像是爵士樂的切分音符；蒼白的城市映著閃爍的車頭燈、街燈、霓虹燈，黃黃綠綠的；一旁不平整的人行道和妓女腳上的尖頭靴，則透露著危險的訊息。

黛柏拉·魏伊（Deborah Wye）所執筆的畫冊論文，資訊豐富，論述清晰。她說克希那「十分不尋常地用妓女作為大都會生活的主要意象」。其實，這並沒有那麼不尋常。自巴比倫的妓女（the Whore of Babylon）以降，妓女就一直是都會墮落的象徵。而魏伊也引用德國文獻來說明為何在當代尤其是如此：「這些妓女的特質，和當代大量生產的商品一樣：兩者皆『賣弄、引誘、刺激慾望。』」從巴比倫到柏林，在這些大城市裡，所有的慾望都可以用相當的金錢換得滿足——買不到的，或許只有真愛。

*　Gunnar Schnabel and Monika Tatzkow, *The Story of Street Scene: Restitution of NaziLooted Art*, translated by Casey Butterfield (Berlin: Proprietas, 2008).

柏林街景畫成了克希那的代表作。大家對他後期所畫的瑞士阿爾卑斯山景致興趣缺缺，他早期的肖像畫和裸女圖雖然出色，卻沒有那麼出名。† 我們可以把克希那與艾米爾·諾德（Emil Nolde）做個比較。兩位都同屬一個藝術圈，皆以類似的熱情著稱。諾德也描繪典型的柏林場景，如夜總會、俱樂部、舞者，但如今他較為知名的作品，卻是晦澀、抽象的風景畫。

　　克希那的事業似乎至少有兩次重要的突破。第一次發生在一九一一年，他搬到柏林，拋棄了德勒斯登悠閒的波西米亞式表現主義；第二次是在一九一七年，他離開柏林，移居瑞士。偉大的柏林時期只有區區六年。他是怎麼將此時急促的都市生活，和之前之後的生活融合的？或許他的生活有某種我們看不見的連續性？這裡藏著克希那的藝術和生涯，最精彩的事情之一。

<div align="center">∽</div>

克希那在一八八○年出生於德國南部的下法蘭克尼亞地區（Unterfranken），父母是富裕的中產階級。父親恩斯特（Ernst）是工程師，也是教授。和許多來自富裕中產階級的年輕人一樣，克希那在舒適的成長環境中心生叛逆，試圖在波西米亞式的藝術圈裡尋找更真實、更自然、更具藝術性的生活方式。他們喜歡「回歸自然」，光著身子在藝術家工作室或風光明媚的鄉間走動，如德勒斯登附近的莫茲堡（Moritzburg）湖畔。有些波西米亞藝術家也喜歡把自己變得粗俗點，在城裡的貧民區和「實在」的人住在一起。

　　在德勒斯登，克希那和其他表現主義者成立了「橋社」

† 2003 年華盛頓國家畫廊（Nation Gallery of Art in Washington）的大型展覽，是美國近三十年來首次展出克希那的作品。

（*Die Brücke*），參加者有卡爾·施密特洛特魯夫（Karl Schmidt-Rottluff）、艾利希·黑克爾（Erich Heckel）、馬克斯·貝希史坦（Max Pechstein）、奧圖·穆勒（Otto Müller）等。德國表現主義依循梵谷及法國野獸派，特別是馬諦斯（Matisse）的腳步，用充滿野性的筆觸和大膽的主色來頌揚自發性情感和「自然狀態」。追求「原始」也是尋求真實感的一部分——非洲面具、美國「黑人音樂」、熱帶小島等等。他們在這方面的靈感也來自巴黎：高更、畢卡索，當然還有馬諦斯。

從克希那在德勒斯登和柏林畫室的照片中，我們可以看到這項追求也擴展至藝術家的生活：窗簾上畫著男女性交的圖案；來自非洲和大洋洲的物品；藝術家和幾位模特兒一起裸舞。橋社的藝術家一起工作、一起住、一同出遊、一起做愛，自由交換伴侶和模特兒。用克希那的話說，他們是「一個大家庭」。他們的目標是「自由的個體，在自由的自然環境中，自由的繪畫」。

很明顯的，法國人是他們的靈感來源。不過或許是出於捍衛自己的正當性，克希那當著眾多相反的證據否認他受到法國同僚的影響，特別強調他的藝術是非常德式的。一九二三年，克希那在經歷數次精神崩潰之後（飲酒過量讓問題雪上加霜），住在達佛斯休養。他在日記中寫說「沒有其他藝術家像我一樣的德國」。某種程度上來說的確如此。克希那經常提到他的靈感來自杜雷（Dürer）。「橋社」的命名則援引尼采的格言：「人是一座橋，而不是終點。」崇尚自然行為是二十世紀初期德國漂鳥（*Wandervögel*）運動的一部分：遊人在山間健行，天體主義者在波羅的海的海灘上嬉戲；當然，還有精神憂鬱的傾向。

克希那和諾德等人不同，雖然他在一九三〇年代初期有一小

段時間天真的相信，領袖會為德國帶來好處，國家社會主義卻對他沒什麼吸引力。不過在他感到充滿靈性時，也很接近德國浪漫主義民族至上的陳腔濫調。他說德國藝術，包括他自己的，「是最廣義而言的宗教」。藝術是「展現我的夢想」、超脫一切、深邃的，藝術是受難與救贖，從來就不只是像法國一樣，純粹為藝術而藝術；理性、教化、都市化、憤世嫉俗的法國人，只能模仿、形容、描繪自然，從來沒辦法直接表達它的本質。因此，在克希那眼中，「可以說我們（德國人）是人類的靈魂。」

這大都是胡說八道。不過當時克希那以有些神話狂熱著稱，因此他的話絕對不能只從字面上解釋。不管怎麼說，柏林街景絕不是在展現典型的德國靈魂，相反的，這是對當下情勢直接做出的諷刺回應。而柏林在一九一〇年代早期的情勢，對克希那來說並不好過。橋社在一九一三年解散，大部分是因為克希那的問題。這讓克希那無所適從，自憐自艾。事業沒有起色。一場在柏林舉行的大型國際現代藝術展，沒有展出他的作品。他為了自己變得過於中產階級的習性所擾，陷入憂鬱，吃了許多安眠藥，每天要喝上一公升的苦艾酒。

不過他創作了讓人驚豔的油畫、素描和版畫。我們很容易把這歸功於藝術家本人遭遇的不幸，而藝術家自己的話更讓人有這種聯想：

> 它們［油畫］源自一九一一至一四年間，我人生中最孤獨的時候，
> 我為心理上的躁動所擾，日夜都跑到充滿人車的大街上。

他經常把自己的孤獨和他所畫的妓女相提並論，這些女人挑起人的慾望，卻得不到愛。

克希那所描繪的圖像，看起來的確像是一個夢想家面對冷酷的都會生活時，所受到的驚嚇。他用切割扭曲的形體，或是用他所謂「象形文字」的速寫，刻畫出在夜裡拖著被咬得傷痕累累的身子的女子。這似乎和德勒斯登時期，那些鄉間畫室和在大自然中裸舞的畫作，相去甚遠。即便是裸女，看起來也不一樣。克希那說，柏林女孩的身體「有建築物般的質地，結構嚴謹繁複」，而他早期的模特兒則有著「薩克遜人（Saxon）柔軟的體態」。

不過，這些女子仍然十分美麗。克希那不同於其他同時代描繪類似場景的畫家，如奧圖·迪克斯（Otto Dix）或喬治·葛羅斯（George Grosz），後者以讓人反感的體態著稱。他在柏林畫室用粉彩畫下女友的裸體，一位名叫俄娜·席林（Erna Schilling）的夜總會舞者，畫中充滿愛意。即便是〈街頭的兩位女子〉（Two Women on the Street, 1914）裡，那兩位被黛柏拉·魏伊形容為「醜陋、沒有名字、讓人感到威脅的」妓女，仍帶著一絲優雅，這是迪克斯和葛羅斯所描繪的醜惡圖像中所沒有的。典型的戰時妓女裝扮，黑帽和戰爭寡婦的黑面紗，讓她們的優雅增添了些讓人不寒而慄的邪惡。* 克希那的柏林街景或許充滿寂寞、粗糙的皮膚、憤世嫉俗的心態，但絕非充滿仇恨，更不是把矛頭指向女性。

不僅是街景（無論是油畫、粉彩或是拓印）、裸女是如此，其他在柏林創作的較為情色的作品亦是如此。MoMA 畫冊的第四十二頁有兩幅克希那的油畫：〈鏡子、男人、裸女的背影〉（Nude from the Back with Mirror and Man, 1912）是一位站在房間裡身著

* 關於穿著這些衣服的原因，有許多不同的說法。魏伊寫說阻街女郎「做如是打扮，一方面是躲避警方查緝，另一方面是要惹人同情」。Norbert Wolf 則說警方堅持妓女應該要像個「良家婦女」。另一方面，戰爭所帶來的大量傷亡，讓許多真正的戰爭寡婦必須要靠出賣肉體維生。

黑西裝的男子，身邊則是一位對著鏡子審視自己臀部的裸女；另一幅〈房裡的情侶〉（Couple in a Room, 1912），畫中男子正在愛撫一位叼著菸、身著黑色薄紗短洋裝的女子，色調沉悶、筆觸緊張、氣氛淫穢。同一頁上還有葛羅斯的〈女巫瑟希 †〉（Circe, 1927），以水彩和油墨為媒材，一位長得像豬的裸體妓女，腳踩高跟鞋、塗著口紅，另一位有著豬鼻子的男子則將舌頭伸進她的嘴裡。克希那的作品儘管淫穢，卻表現出他對女子體態和性的喜愛。葛羅斯的作品向來出色，但傳達的卻是厭惡。

貫穿克希那作品的主題是什麼呢？魏伊指出〈街頭的兩位女子〉，「很明顯是在影射部落中的面具，它們啟發了『橋社』藝術家創作嶄新的形式，同時也指涉原始本能」。我覺得這是對的。她又說這些女子「似乎被她們的職業徹底剝除了人性」。或許吧。不過克希那非常享受原始本能，就算是在冷漠的柏林，他也要頌揚它。畢竟，波茨坦廣場（Potsdamerplatz）和萊比錫街（Leipzigerstrasse）般的都市叢林，也可以被視為大自然；這些地方或許沒有像薩克遜鄉間湖泊一樣純淨，但其活力卻不亞於這些湖泊，甚至有過之而無不及。妓女或許是用原始本能賺錢的誘惑能手，但對藝術家來說，她們的情色演出讓人著迷，和德勒斯登時興的波西米亞式性遊戲一樣有生氣。

∽

克希那並非當軍人的料。不過出於愛國情操，他在一九一五年登記入伍。〈軍人自畫像〉（Self-Portrait as a Soldier, 1915）呈現了克希那對上戰場的惶恐：他的臉看似一張焦慮的面具，右手掌被截斷、

† 譯按：荷馬《奧德賽》中能將人變成豬的女巫。

手臂像是血淋淋的樹樁，沒有辦法再繼續畫畫。同一年克希那也創作了一系列彩色木雕，主題是出賣自己影子的彼得·史雷米爾（Peter Schlemihl），十分精彩，卻也十分嚇人。克希那的心理狀況很不穩定，驚慌、憂鬱，在砲兵隊兩個月後，就被勒令接受心理治療。

輾轉在幾個德國機構之後，克希那最後來到阿爾卑斯山小城達佛斯的療養院，在這裡度過他的餘生。納粹對他表示敬意的方式，是把他的作品貼上「墮落」的標籤，讓人驚訝的是，這甚至包括他在瑞士創作的部分作品。或許對不識貨的納粹來說，克希那大膽用色、輪廓扭曲的風格，十分不健康，但鄉下人和山中遠景的圖像，畢竟還是和柏林街道有天壤之別。然而一九三七年，納粹當局在慕尼黑舉辦了「墮落藝術展」，其中嘲諷的，包括他在一九二〇年所畫的瑞士農人享用晚餐〈農人用餐時光〉（Bauernmahlzeit）*、〈柏林街景〉等傑出的作品。

即便是他在柏林的威瑪時期作品，也是他日後經常重複的這些主題，早年的熱情卻已消失不見了。特別是〈夜晚的街景〉（Street Scene at Night, 1926-1927），看起來不像畫作，比較像設計精美的觀光海報。

納粹上台之後，也宣稱迪克斯是位墮落藝術家。留在德國的迪克斯只好進行「內在移民」，畫些風景明信片般的作品。克希那的晚期作品的確沒有像迪克斯的作品來得差，但他似乎和葛羅斯、迪克斯一樣，必須持續仰賴柏林的空氣才能創作出最好的作品。阿爾卑斯山的生活讓他變得冷靜，但他的藝術能量也隨之衰弱。他最好的作品都是在許多年前完成的，但這些作品卻讓他被驅逐出德

* 荒唐的是，這幅瑞士作品在慕尼黑展覽被稱為「德國猶太人眼中的德國農家」。

國藝術圈，這讓他非常受傷。剩下的，只能靠藥物撫平。他在自殺不久前寫道：「如今，人就像是我從前畫的妓女。模糊，下一個瞬間就會消失」。

23
喬治·葛羅斯的
阿美利卡

一九三二年五月廿六日，喬治·葛羅斯（George Grosz）在德國北部
的庫克斯港（Cuxhaven）登上紐約號前往美國。船在六月三日靠岸。
他從下榻的旅館，五十七街的大北方旅館（the Great Northern）給
人在柏林的妻子依娃（Eva）寫下一封又一封的信：

> 真是個讓人難以置信的新世界……對我來說這是……全世界
> 最棒的城市是巴黎？我一點都不屑。柏林，勉勉強強（家鄉和
> 語言，這是無可取代的，勉強過關）。羅馬，豬舍。聖彼得堡，
> 噁心！莫斯科，是平民百姓的鄉鎮！倫敦，我脫帽致意。紐約，
> 這才是真正的城市啊！！*

四個月後，他仍興奮不已。他給老朋友、也是畫家的奧圖·施馬豪森
（Otto Schmalhausen）寫信：「紐約現在真是棒透了。空氣新鮮，像
夏天的印度——你可以嗅到碼頭的存在——這是海鮮的季節——我
在雷辛頓（Lexington）餐廳每晚都吃肥美的深海生蠔——這真是

* George Grosz, *Briefe: 1913–1959* (Reinbek: Rowohlt, 1979), p. 148.

太棒了！！！……新鮮、碩大、健康的美國！」*

　　葛羅斯十月回到德國，隔一年又回到紐約，這一次妻子和兩個兒子也隨行。他一直待到一九五九年，畫畫、寫生、在五十七街的藝術學生聯盟（Art Students League）教貴婦畫畫。他的「小男孩」彼得和馬丁，受美國教育。葛羅斯在一九三八年成為美國公民，住了整整廿七年；也就是說他以藝術家身分在美國待的時間，比在故鄉柏林還久。若以葛羅斯在德國的上乘之作為根據，相較之下，他在美國時期的作品，普遍認為是失敗的。†葛羅斯則完全不以為然。至少他是這麼說的。他從一開始就非常樂觀：

> 在我看來，這裡的每一件事都比在德國新鮮……我成天都想創作。畫了很多佳作。就像我在德國一樣的「具有批判性」——不過我覺得（就好的方面來說）更有人性、更有生氣。我經常看著你給我的布勒哲爾‡，非常美。
> （給維蘭德·赫茲費德 Wieland Herzfelde 的信，一九三三年六月）§

　　葛羅斯在這裡或許已經帶些為自己辯解的意味，似乎害怕他的「親美」會讓作品失去光彩。不過今天大家還是公認，美國讓葛羅斯變得軟弱無力。他的紐約街景素描和水彩雖然迷人，卻的確少了他柏林作品的尖銳。臉孔變得柔和，較具同情心。在他早期的德國作品中，他刻意誇大德國人的醜惡：粗大的脖子、暴露的青筋、

* Grosz, *Briefe*, p. 163.

† "George Grosz: Berlin–New York," an exhibition at the Neue Nationalgalerie, Berlin, December 21, 1994–April 17, 1995; and the Kunstsammlung Nordrhein-Westfalen, May6–June 30, 1995. Catalog of the exhibition edited by Peter-Klaus Schuster (Berlin: Neue Nationalgalerie/Ars Nicolai, 1994).

‡ 譯按：布勒哲爾（Breughel, 1525-1569），荷蘭文藝復興畫家。

§ Grosz, *Briefe*, p. 174.

大屁股、小眼睛、噘起的厚嘴唇含著粗短的雪茄。他說他對德國的詮釋，靈感來自公共廁所牆上的塗鴉。他最喜歡的字（還有主題）是「嘔吐」（kotzen），因為他的作品就像是被嘔吐到紙上一樣。（另一方面，德國出生的猶太政治理論家漢娜‧鄂蘭 Hannah Arendt 曾評論說，葛羅斯所畫的威瑪柏林非常寫實。）在紐約，美國群眾的年輕活力吸引了他的目光。他特別喜歡哈林區優雅亮眼的有錢黑人。他在一九三○年代早期所畫的美國人，不像他畫的柏林人一樣，既沒有彎腰駝背、也沒有大步行走、更沒有挑釁，他們的步伐有一種青春活力。

這是他眼中的紐約，也是他想看到的紐約。他想要為紐約下註腳，而不是諷刺紐約。他過去即是以「充滿恨意的諷刺畫」聞名，他也知道大家都「認為創作這些作品的時期是我的黃金歲月」，可是他並不想成為「咆哮二○年代的傳奇人物，或是遺跡」。他想討好那些用塗布紙印刷圖片的雜誌編輯，那些人會跟他說：「葛羅斯先生，不要太德國！不要這麼刻薄——你知道我們的意思吧？」¶

他明白，心情也輕鬆不少。他很高興身處在這個他沒有感覺到恨意的國家。他對仇恨、政治、諷刺都心生厭倦。在美國和葛羅斯結為好友的德國詩人和翻譯家漢斯‧薩爾（Hanz Sahl）寫道，葛羅斯作為一個藝術家，總是被拉向相反的方向。葛羅斯有他政治性的一面，他就像是他那個年代的霍加斯（Hogarth）**，拿著反映恐怖現實的鏡子，將大眾從得意自滿中驚醒。另一方面，葛羅斯也渴望「像魯本斯（Peter Paul Rubens）和雷諾瓦（Pierre-Auguste

¶　以上引用自葛羅斯的自傳 A Small Yes and a Big No, translated by Arnold J. Pomerans (Allison and Busby, 1982), p. 184.

**　譯按：霍加斯（Hogarth, 1679-1764），十七世紀英國諷刺畫家。

Renoir）一樣，畫出美麗、充滿感官享受、切實，同時探索有如學院派精準的形體」*。美國讓葛羅斯擺脫了他的霍加斯惡魔，能夠當一個「純」藝術家。正如葛羅斯在自傳中所說的：

> 我很難解釋這是怎麼發生的。這麼說吧，在我看來，我內在的那個自然藝術家浮現。不知怎的，我突然對諷刺漫畫和扮鬼臉感到厭倦，覺得我已經當夠了小丑，這一輩子都不用再這麼做了。†

他風格上的轉變是顯而易見的，甚至在葛羅斯畫了一輩子的作品類型也是如此，如他的色情畫。不幸的是，葛羅斯的德國情色水彩畫從來沒有在柏林展出過。其中有些收藏於舊金山的克隆豪森（Kronhausen）：頂著紅色大陰莖的好色之徒，從後面抓著穿著蘇格蘭裙或女傭服的肥胖女子。這些素描有種低俗的美感：結合了色慾和討人厭的情緒——我認為這是葛羅斯許多傑出作品中的關鍵。他的美國色情畫，有過之而無不及：陰莖仍然尺寸誇大，這在日本版畫中也很常見，肥胖的女子仍然是四肢著地，露出她們碩大粉紅色的臀部，不過這些女人的風格變得比較魯本斯式，葛羅斯想要創作出較為學院派、精緻作品的渴望，讓作品看來沒有那麼低俗。主題仍然是色慾，但卻沒有那麼讓人感覺到情色。

這也可能只是因為葛羅斯年紀大了。他較為學院派的作品，如風景畫，相比之下也沒有那麼成功，但這和他搬去美國沒有什麼關係。他在歐洲時，嘗試表達美感而不是噁心的作品，通常也十分傳統無趣。〈馬賽紅橋〉（Pointe Rouge, Marseille, 1927）的風景，看

* Hans Sahl, *So Long mit Händedruck* (Neuwied: Luchterhand, 1993), p. 15.

† *A Small Yes and a Big No*, p. 184.

起來像是個有才氣的業餘畫家的作品。葛羅斯告訴他的經紀人阿費德‧佛雷希罕（Alfred Flechtheim），他想要畫一些不是那麼「讓人反感」的東西，這應該會讓他的畫作比較有銷路（verkäuflich）。他寫信給朋友馬瑟‧雷伊（Marcel Ray），表示想要擺脫「對細節（détails）的誇大崇拜」；但正是這些讓人討厭的細節，讓葛羅斯在一九一〇年代和二〇年代的作品充滿力量。

　　我們可以把葛羅斯回歸傳統的作品，和他同時代的奧圖‧迪克斯的作品做個比較。迪克斯和葛羅斯一樣，在創作讓人反感的作品時，最能發揮得淋漓盡致：一次大戰的大規模死傷，柏林廉價妓院髒兮兮的老妓女。當迪克斯畫出「美麗的」作品時——如他妻兒的肖像畫——他變得讓人生厭、媚俗，像是個畫聖誕卡的藝術家。迪克斯和葛羅斯都需要訴諸他們的厭惡感，才能創作出最好的作品。而「厭惡」正是葛羅斯在美國所沒有感受到的，他不想要有這種感覺，也禁不起這種感覺。他一直想要擺脫「厭惡感」。

　　但事情並不如他所願。雖然他努力討好美國大眾，但葛羅斯仍是葛羅斯，悲觀的影像揮之不去，深受嚴重憂鬱所苦；他酒不離身，一些信件讀起來像是醉漢在大放厥詞。而他部分的美國時期畫作，可說是他創作過最陰暗、恐怖的作品。即便是他在柏林最荒誕不經的素描，也沒有這麼憂鬱。在〈月落及北斗七星〉（The Moon has set, and the Pleiades, 1944）裡，一個疲憊的人（畫家本人）在夜晚暴風雨中，在一片泥濘中跋涉，看似十分挫折，鮮血淋漓，失去希望。素描〈破碎的夢想〉（Shattered Dream, 1935）畫著一個倒在大石頭上的男子，一手拿著破酒瓶，酒從瓶子漏出至另一個瓶子裡；男子看起來似乎剛生病，他身後是一艘船的殘骸，十字架、畫筆、書散落一地，遠景則是一座荒城，更遠處的海市蜃樓，則是曼哈頓摩天

大樓的景象。

這些畫作中所表現出的絕望,是許多、或是絕大多數移民和難民,在陌生、冷漠的新世界中漂流的共同感受。葛羅斯的確是熱中於真實有趣的事物,但這些作品卻缺乏他早期作品的力量,看似點綴性、沒有說服力、缺乏生命力。我認為他歐洲災難的寓言畫作品也是如此。葛羅斯此時不是以魯本斯或布魯格為典範,而是追隨西班牙畫家哥雅和柏世(Bosch)。在〈戰神〉(God of War, 1940)中,惡魔般的納粹代表了戰神,周圍則是各種象徵當代恐怖的物件:反向萬字符號,遭到折磨的男子的頭顱,玩著機關槍的小孩。在〈偉人外出時受到兩位詩人的驚嚇〉(The Mighty One on a Little Outing Surprised by Two Poets, 1942)中,我們看到希特勒站在冰天雪地裡,身後握著一條血跡斑斑的鞭子,像是惡魔的尾巴。兩位詩人,一位正彈奏著破掉的七弦琴,另一位在一張上頭有反向萬字符號的紙上塗鴉,看起來像怪獸一般的長者,對著領袖屈膝膜拜。他最出名的作品〈該隱,或地獄裡的希特勒〉(Cain, or Hitler in Hell, 1944)和他其他許多畫作一樣,是由之前素描中的元素所組成的。畫中希特勒受到夢魘折磨,坐在成堆的屍體上,手擦著額上的汗,背景像是地獄中的油鍋,熱氣蒸騰。

這些畫作的主題無疑地都非常沉重,意象也十分駭人,但都缺乏真實感。這些被描繪出的事物不僅缺乏寫實主義(只有在寓言中才稱得上是自然),也缺乏現實感。葛羅斯在一九四六年,給伊莉莎白·琳德娜(Elisabeth Lindner)的信中寫道,他對於呈現「現實」世界並不特別感興趣。他的夢魘見證了「我的『內心』」世界,內在的荒城,住的是我自己的瘋子、侏儒、巫師。這不需要和攝影師呈現的現實競

爭。」*葛羅斯內心世界的常客，還有「乾枯的人」，僅有神經和腸子。用畫家自己的話說，「失去了所有希望和目的」，用奇怪的方式移動身子，像在跳著死亡之舞。

這些寓言畫的問題，是他的場景如同「商業化」設計，缺乏「底蘊」。正由於畫家所重新創造的生活小細節，讓作品不再只是漂亮的點綴而已。這些夢魘缺乏臨場感，因為它們不是由觀察得來的。我認為葛羅斯應該要仔細觀察他所畫的事物。他比不上哥雅，更沒辦法和馬克斯‧貝克曼相提並論。後者無論是在柏林、阿姆斯特丹或聖路易，都有精彩的作品產生。葛羅斯的內心世界無法提供他足夠的藝術材料，他需要各種消息的刺激和街坊的味道。並非任何一條街都可以，必須是他最熟悉的街道，威瑪末期、共和早期的柏林：在這兒他可以扮演膏粱子弟、挑釁別人、當個達達主義小丑，但他在紐約沒辦法扮演這些角色。克利斯汀‧費雪德佛（Christine Fischer-Defoy）在展覽畫冊中，引用了葛羅斯在受訪時的一段話：「我在美國變得有些入境隨俗。我不想要鶴立雞群。」

葛羅斯此言或許也有些誇大。因為他一直都在演戲──他在一九四六年寫了一本自傳，非常搞笑，但不大可信。不過他的演出愈來愈沉悶；他扮演的角色，屬於過去的世界。一次大戰期間他在柏林經常和達達主義圈子往來，在他寫給其他流亡海外分子的信中，仍然有許多精彩又怪異的達達主義式幽默，這些有著相同回憶的流亡人士可以懂得他的笑話。信裡混雜著美式英語和柏林俚語，模仿不來，也無法翻譯，字裡行間閃爍著威瑪共和昔日的光輝。不過讀著這些信，我不由自主地聯想到，英國十八世紀引領男性時

* Grosz, *Briefe*, p. 375.

尚風潮的「瀟灑的布倫美爾」（Beau Brummell）和友人遭到打擊後，這些公子哥兒們的行徑：他們被攆出倫敦攝政時期（Regency London）的沙龍之後，流連在老舊的法國海港城市間，但他只是打腫臉充胖子，行為舉止也變得瘋瘋癲癲的，時而在旅館的空房間裡，假想自己正在舉辦晚宴。

葛羅斯很清楚自己永遠不會是個美國藝術家，但他也知道再也沒辦法回到他所丟下的柏林。他和許多流亡海外的藝術家一樣，在兩個世界中左右為難。他在一九三六年寫說：「這裡的生活非常不一樣，有時讓人覺得非常憂鬱、不舒服——不過這時一陣清涼的海風吹進角落——這讓人又變回美國人了：你好嗎——最近過得怎麼樣——好喲，好喲！（模仿美式口音）」*

葛羅斯在美國不好過，並不只是因為他所扮演的角色是來自另一個時空，更是因為大家不了解這些角色。他在一九五七年的一幅著名拼貼中，試圖重振他身為達達主義小丑的形象：藝術家的臉上畫著小丑妝，身體拼貼個跳舞女郎，背景是曼哈頓。葛羅斯，這位「來自紐約的小丑」（*der* Clown *von* New York），左手還拿著一瓶波旁酒。

同年五月，美國藝術學院（American Academy of Arts）和國家藝術文學院（National Institute of Arts and Letters）頒給葛羅斯圖像藝術的金牌。葛羅斯所發表的演說也收錄在畫冊中。在這場讓人感到痛心的的演說中，葛羅斯告訴觀眾這項肯定讓他深受感動。他試著解釋他的藝術哲學，他是在抽象的表現主義時代中捍衛具象藝術。他談到諷刺的侷限性，說他想成為一位自然藝術家。這是

* Grosz, *Briefe*, p. 230.

他來自心中的吶喊，急切地為自己的人生辯護。可是觀眾以為他只是在搞笑，演說數度被哄堂大笑打斷。觀眾每一次大笑，葛羅斯就在麥克風旁跳起舞，像個瘋癲的印第安人。葛羅斯在紐約的經紀人佩吉‧蘇利文（Pegeen Sullivan）尷尬地大叫。不過畫家傑克‧列文（Jack Levine）卻覺得這真是個奇觀——從威瑪共和直送美國的達達式情境。

∽

哦！迷人的世界，哦！遊樂場，

眾人喜愛的奇人秀，

小心！葛羅斯來了，

歐洲最悲傷的人，

「悲傷奇觀」。

脖子後方僵硬的帽子，

不要駝背！

黑鬼的歌裝在骷髏頭裡，

像一片風信子一樣五彩繽紛，

或是搖搖晃晃的鄉下火車，

駛過橋梁時發出各種聲響

雷格泰姆爵士舞者

在圍欄邊，在群眾間等著，

獻給羅伯特‧李†。

——喬治‧葛羅斯作‡

† 譯按：雷格泰姆 (ragtime)，是二十世紀北美流行樂，由黑人音樂家以散拍創作而成的樂曲。羅伯特‧李 (Rob. E. Lee)，美國南北戰爭時期的一位將軍。

‡ In *Pass Auf! Hier Kommt Grosz: Bilder Rythmen und Gesänge 1915–1918* (Leipzig: Verlag Philipp Reclam Junior, 1981).

葛羅斯很早就開始做美國夢。在波羅的海南岸波美拉尼亞（Pomerania）軍事要衝的小鎮裡，當母親在整理軍官內務時，小葛羅斯就讀著水牛比爾（Buffalo Bill）和尼克·卡特（Nick Carter）的美國故事。他也和每個德國男孩一樣（現在的男孩子也是如此），讀卡爾·梅依的西部拓荒小說，德裔美籍英雄老夏特漢，還有他忠實的印第安人朋友溫諾陶。他也很喜歡詹姆斯·費尼摩·庫柏（James Fenimore Cooper）的故事，這讓他得到他後來的眾多綽號之一「皮靴子」（Leatherstocking）。

全身上下穿著整齊制服的侏儒拇指將軍湯姆，和巴努和貝禮的馬戲團一起來到鎮上。還有一些到美國闖天下、之後回鄉拜訪的傳奇人物，他們的墊肩、亮漆皮鞋、還有輕鬆的態度，讓小葛羅斯印象深刻。美國是個傳奇故事，充滿了野性大冒險、光鮮亮麗的有錢人、牛仔、印第安人，還有曠野。梅依的故居在德勒斯登郊區，現在成了博物館，在那兒我們能一探世紀之交德國人的美國夢。「夏特漢屋」裡滿是各種大西部的典型物品：印第安人頭飾、牛仔帽、馬、亨利來福槍、草地上差勁的油畫寫生。梅依寫他的大西部故事時，他的腳還沒有踏上過美國的土地。

一九一六年，葛羅斯在為柏林雜誌畫的素描上簽名時，決定和朋友，同時也是達達主義畫家約翰·哈特菲（John Heartfield，本名黑姆·赫茲菲 Helmut Herzfeld）一樣，把本名改成美式拼法，以抗議一次大戰時反英美的宣傳。不過，葛羅斯改名也是他眾多的戲碼之一。作為一個真正的達達主義者，這場戲也是他的藝術。他和卡爾·梅依一樣（我大概不會稱他是個達達主義者），喜歡扮成各種不同樣子照相：舞弄左輪手槍的美國幫派分子，拳擊手，或是像刀子馬克（Mack the Knife）一樣，正要用匕首刺向妻子。

他一九一六年的素描〈獻給我朋友秦嘎赫谷克的德州風景〉
（Pictures of Texas for My Friend Chingachgook），畫的是一個瞇
著眼、抽著雪茄菸的騎士，和一位怡然自得的印第安人。還有一幅壯
觀的紐約素描〈紐約的回憶〉（Memory of New York），上頭擠滿
了摩天大樓、高架火車、霓虹燈。當然，葛羅斯的紐約回憶，就像詹
姆·費尼摩·庫柏假想的印第安朋友一樣，都不存在；這些只是他層
出不窮的幻想。他喜歡表現出自己是美國藝術家喬治·葛羅斯的樣
子，他沒有扮成荷蘭商人或普魯士貴族時，有時候則是美國醫生和
殺人魔「威廉·金·湯馬斯醫生」（Dr. William King Thomas）。
他的一首詩是這麼起頭的：「我走出我的小木屋，馬上開了一槍」。
他在亨利·福特（Henry Ford）的畫室牆上有幅畫，上頭寫著：「獻
給藝術家喬治·葛羅斯，仰慕他的亨利·福特。」（其實這是葛羅
斯本人所寫的。）

　　這行為很幼稚。不過葛羅斯不是唯一一個做這種夢的人。當
年的柏林也可以嗅到美國的氣息，例如在歐拉寧堡門咖啡館（Cafe
Oranienburger Tor），可以跳搖擺舞（shimmy）、聽「黑鬼歌謠」，
或是欣賞梅斯哈吉先生（Mr. Meshugge）和他的樂團所演奏的爵士
樂。托馬斯·曼稱柏林是「普魯士的美國大都會」。就算是不苟同美
國資本主義的布萊希特，也對美國抱著幻想。（葛羅斯非常欣賞布
萊希特的美式西裝。）就像布萊希特唱誦威士忌酒吧和阿拉巴馬的
月亮，其實寫的是柏林而不是美國；葛羅斯畫的曼哈頓摩天大樓以
及德州沙龍素描也是如此，這些和他在德國的作品是一致的。就像
他之後的歐洲災難寓言畫，這些作品都是德國式的，從來就不是
美國場景。「美國藝術家」葛羅斯是德國人，就像滾石合唱團是英
國藝人，即便是他們在模仿美國人時，還是如此，甚至更凸顯他們

是英國人。

　　維蘭德·赫茲費德不客氣地說，葛羅斯的美國式姿態和素描，「像是在諷刺他所渴望的夢想。*」這和歐洲搖滾明星誇張地唱跳著一首描寫美國某處的歌一樣（如田納西州的曼菲斯城）。哪天應該要有人來把歐洲大眾文化裡的美國夢寫成書，而且葛羅斯值得闢專章描述。接著，在葛羅斯死後不到十年之間，美國流行文化回敬了這種讚美，把戰前的柏林變成情色的象徵，唱著「人生是場夜總會，老朋友～」†。

　　愛情和荒謬，慾望和厭惡，在葛羅斯的作品中總是形影不離。作家提奧多·道布勒（Theodor Däubler）的一篇文章奠定了葛羅斯在柏林的地位，他寫道，葛羅斯「從不哀傷：他牛仔式的浪漫情懷，還有對摩天大樓的渴望，讓他在柏林創造了一個非常真實的大西部。」‡這或許就是他的素描讓人信服，而他在美國所作的夢魘油畫卻沒有同樣效果的原因。他在一九一六年試著讓他的美國夢看起來有真實感，不是像照片一樣的真實，而是實際、有說服力，像是寫生一般。

　　即便是他在柏林時期的寓言作品，也充滿了精緻觀察而來的底蘊。〈社會的支柱〉（Pillars of Society, 1926）是個好例子。卑劣的教士是威瑪共和的四根支柱之一：對身後著火的建築物和暴動的士兵視而不見，繼續傳教。另外三根則是頭上頂著夜壺的記者；腦袋裡裝著冒煙排泄物的政客；以及戴著單邊眼鏡的軍官，他空空如也的頭顱中，浮出了一個德國威廉皇帝時期的花瓶中騎兵軍官的

* 　*Pass Auf! Hier Kommt Grosz*, p. 76.

† 　譯按：麗莎·明尼利（Liza Minnelli）〈夜總會〉（Cabaret）的一句歌詞。

‡ 　這篇文章在 1916 年的 *Die wďeissen Blätter* 刊出。這份國際主義雜誌也發掘了卡夫卡。

影子。這幅畫的訊息，和一九六〇年代鮑伯·迪倫的抗議歌曲一樣明確。但這並非讓這幅作品可稱之為藝術的原因，細節才是：僵硬的白領子，唇上的鬍鬚，大理石咖啡桌，以及有著決鬥傷疤的面頰。

漢斯·薩爾回憶起在戰後，和葛羅斯在慕尼黑的孟克（Edvard Munch）畫展上的一次會晤。葛羅斯戴著單邊眼鏡，大聲批評孟克把衣服畫得草率。「一個傑出的畫家，」他告訴薩爾：「必須同時是個好裁縫。他得知道怎麼做襯衫、手套、領帶、拐杖。」§ 葛羅斯不只是隨便說說。無論是在工作上，還是個人儀容上，他總是一絲不苟。有一幅一九一七年的小幅素描，一位男子用斧頭砍掉女性受害人的頭顱之後，正在洗去手上的血跡。這場景有一種奇特的整齊感：女子的蕾絲面鞋整齊地放在床下，兇手的懷錶放在桌上，外套摺得整整齊齊地，和拐杖放在一旁。這位兇手知道怎麼把自己打理好。

葛羅斯是個注重外表的人，出門前必定先塗脂抹粉，精心打扮。他喜歡獨自坐在魏斯頓咖啡館（Café des Westens），穿著深褐色的西裝，身邊一把鑲了象牙骷髏頭的拐杖。他一副不知人生甘苦的態度，不齒中產階級，特別瞧不起德國中產階級（Spiesser）的世界。沃夫剛·西爾森（Wolfgang Cillessen）在他的畫冊文章中評論道，葛羅斯需要德國式的醜惡形成對比，來抵消他的風流瀟灑。葛羅斯說：「要當德國人，就是要沒有品味、愚蠢、醜陋、臃腫、四肢僵硬。四十歲的時候就沒辦法爬上梯子，穿著邋遢。當德國人的意思，就是在這種極端齷齪的狀況下，當個保守分子；意思是，當那個一百個人裡面，唯一一個全身上下保持乾淨的人。¶」

§ Sahl, *So Long mit Händedruck*, p. 20.

¶ Quoted in the catalog, p. 270.

實情是，葛羅斯並沒有這麼超然。即便他所扮演的角色之一是個衛道人士，他也不是針對德國道德風氣的敗壞在說教。在葛羅斯的一幅自畫像裡，他成了嚴峻的德國中學老師，伸出的手指帶有警告意味。這幅畫的標題是〈一個警告者的自畫像〉（Self-Portrait as a Warner, 1927）。身為衛道人士，是沒辦法完全超然的。真正的富家子弟，不會事先警告，只會流露自身風格。但是套用西爾森討喜的說法，葛羅斯對他所責罵的事物，有一種「感官式的著迷」，這正是他能成為諷刺大師的原因，葛羅斯非常仰慕霍加斯，是霍加斯真正的傳人。一九二〇年代的柏林或許粗俗、物慾、冷漠、滿是「庸俗」的中產階級，但同時也非常性感。對某些人來說，至少在某些時候，人生的確是個夜總會。就算是俗不可耐的中產階級（Spiesser），也有一種下流的性感。葛羅斯在他許多素描中，恰如其分地捕捉到這份性感。

　　讓我們來看看他畫的妓院：臃腫的好色之徒，粗魯地對衣衫不整的妓女上下其手。這些素描和水彩畫帶著一種厭惡的感覺，或許甚至有警告意味，但也有感官式的著迷。他透過藝術家的眼光褪去大街上女子的衣服，透視簡陋建築的牆壁，本意是要凸顯虛偽的中產階級城市生活，徒有讓人尊敬的外表，底下卻是十分的不堪。但這也是一種偷窺，他 X 光式的目光透露出一些愉悅。無論是妓女和老鴇，普通咖啡館裡酒氣熏人的男子，肥胖、安逸、繞聖誕樹或鋼琴而坐的中產階級家庭成員，甚至是扭曲變形的教士和惡劣的銀行家，他們之間的真相都一樣：這都是葛羅斯的世界。他對這世界有親身體驗，他是這世界的一部分。正如同他在自傳中承認，他自己也是有些俗不可耐的中產階級。

　　葛羅斯是位政治藝術家，用藝術作為詰問的武器。不過他比

較像是在挑釁，而不是宣傳；一位衛道人士，而不是政治思想家。他加入了德國共產黨，不過在一九二〇年代早期，就對進步和無產階級革命失去信心，他在一九二二年走訪蘇聯，更打擊了他的信心。在他動身前往美國時，已對共產主義信心盡失。他曾說他加入一群人時，若人數愈多，他就愈變得個人主義，為自己著想。布萊希特也發現這點，所以從來沒把葛羅斯當作同道中人。和共產主義或是社會民主比起來，葛羅斯更討厭志得意滿、腦滿腸肥的德國高層。他的共產主義朋友、編輯、發行人，對這種態度也沒什麼異議。

　　葛羅斯不僅對共產主義失去信心，也失去了藝術對政治效力的信念。他在自傳中寫道，自己「漸漸明白，藝術的宣傳價值被高估了。因為這些『親愛的無產階級大眾』的反應，讓帶有政治理念的藝術家，誤以為是自己作品讓群眾激動。*」他在一九二三年之後仍然創作了精彩的素描、水彩畫和一些油畫，但在我看來，沒有一件能達到他的〈觀耶穌上十字架〉（Ecce Homo）系列作品的野性美，或是一九一六年和一九一七年「廁所塗鴉」素描的惡毒。他後來認為，諷刺是一種次要的藝術形式，但這正是他表現過人之處，而不是他創作的那些精緻繪畫。他將恫嚇中產階級的藝術，提升至偉大的層次。

　　情況好時，他仍然非常出色，這些畫仍然讓人感到震驚。我在柏林國家美術館（Nationalgalerie）駐足欣賞一九二一年的一些素描時，側耳聽到三位德國人的談話，他們大約六十來歲，兩位挺著啤酒肚的男子，和一位頂著綠羊毛氈帽的女士。他們看著畫中臃腫肥胖、抽著雪茄、頭上頂著夜壺的有錢人，女士說：「真讓人不舒

* *A Small Yes and a Big No*, p. 189.

服！」她的朋友也這麼認為。其中一位男士以洪亮的聲音說，他不能理解「為什麼要沒來由的攻擊庸俗中產階級（Spiesser），好像每個正常、正經的人都是庸俗的中產階級。」「對啊，」另一位男士也大聲附和：「對啊。」接著突然冒出一句：「葛羅斯是猶太人嗎？」「不是喔！不是。」他朋友說：「不是，不是，不是猶太人，不是那樣的。」

　　葛羅斯漸漸領悟到，在美國「諷刺畫主要是在文化墮落的時期受到讚賞，一般來說，生死是非常根本的主題，禁不住諷刺和廉價的嘲笑。*」這似乎對諷刺藝術太過輕蔑，但葛羅斯的第二個觀察卻十分正確。第三帝國不是可以拿來開玩笑的，必須要先有某種程度的政治和社會自由，諷刺才有可能存在、發揮效用。而且人要不介意受到驚嚇。威瑪共和時期，中產階級虛有可敬的外表，出版自由，荒淫，貪婪，支支吾吾的政客，正是頑皮諷刺的最佳對象。正如激進的記者克特·圖裘斯基（Kurt Tucholsky）所言，「這簡直是在呼喚諷刺」。

　　但當這些中產階級成了劊子手，諷刺家也束手無策，因為沒有人可以受到驚嚇了。希特勒統治之下的德國，其現實情況遠較各種諷刺來得讓人震驚。葛羅斯盡力創造寓言油畫，卻失敗了。這不是他的風格，真實情況遠遠超過人能承受的限度。在他離開德國的幾年之前，他的柏林就已經開始崩解了。到了一九三○年，威瑪共和已經搖搖欲墜。葛羅斯第二次抵達紐約之後的一個星期，希特勒成了德國總理。那個曾經讓葛羅斯如此反感的共和已經不存在了。他在一九四六年充滿鄉愁地回首他事業最初的那幾年：

　　沒錯，我愛德勒斯登。那是段浪漫的好時光。接著是柏林。

* *A Small Yes and a Big No*, p. 189.

我的老天爺，空氣中充滿了各種刺激。坐在約次咖啡館（Café Josty）還真是享受。新舊分裂運動是明日黃花，如今蕩然無存，只剩斷垣殘壁、髒亂、飢餓、寒冷。我們這些仍可以感受到「舊時光」的人，至少經歷過威廉國王時代（Wihelminian）最後幾年，可以做個比較。只是比較的結果，現在恐怕相形失色了。

（給赫柏特·費德勒 Herbert Fiedler 的信，一九四六年二月）

　　葛羅斯從來沒有真的想要回去，但他的妻子想回到德國生活。一九五九年，在國家藝術文學中心發表感傷演說和印第安之舞後一個星期，他們回到柏林。葛羅斯驚訝地發現，柏林已經變得這麼像美國。他也發現這裡的生活步調比較緩慢輕鬆：「你會覺得一百個柏林人裡面，有一百零一個人已經退休了。」他寄了張明信片給藝術學生聯盟的主席羅希娜·佛里歐（Rosina Florio），央求她找他回去紐約。明信片寄到時她正在度假，等到她看到這張明信片時，葛羅斯已經過世了。某日通宵狂飲之後，他被自己的嘔吐物噎死了。

24
返璞歸真的
大藝術家

胡搞瞎搞、冷嘲熱諷、精力旺盛乃典型庫朗姆風格，《指南》*收錄了一則短篇漫畫〈庫朗姆本人的大冒險〉（The Adventures of R. Crumb Himself）就是個好例子：某天英雄在市中心散步，途經國立重拳學校（National School of Hard Knocks）†。他走進學校後，被一位媽媽級的長官踢了一腳後，又被一個警察揍了一頓，有一名教授狠狠踹了他一下，一位手持斧頭的修女還沒來得及砍下他的陰莖時，他砍斷了她的頭。然後，庫朗姆在暗巷裡，向犯罪分子買了炸彈，把國立重擊學校炸個開花，然後到另一所國立大胸脯學校（National School of Hard Knockers）註冊。他左擁右抱，陰莖直挺挺的，流著口水：「到頭來我是個大男人沙豬⋯⋯沒有人是完美的⋯⋯庫朗姆留——」

庫朗姆的漫畫通常都非常有趣、有創意、充滿暗黑奇想、挑釁、帶著幾分溫柔。難道這就是藝評家羅伯特‧休斯（Robert Hughes）

* R. Crumb and Peter Poplaski, *The R. Crumb Handbook* (MQ Publications, 2005).

† 譯按：美國拳擊手史提夫‧凱凌（Steve Keirn）所創立的拳擊學校。

稱他是「二十世紀後半葉的布勒哲爾（Brueghel）」的原因？＊紐約保羅·莫里斯畫廊（Paul Morris）的保羅·莫里斯認為，庫朗姆的作品跟一些藝術家「有關」，例如路易斯·布喬瓦（Louise Bourgeois）的作品。從這些比較中，我們可以看到所謂精緻藝術和大眾藝術已經不像從前那樣涇渭分明了。今天最好的連環漫畫可以在博物館和畫廊牆上展出。就在我寫這篇文章的同時，包括庫朗姆的九位美國漫畫家的作品正在紐約的帕特畫廊（Pratt Gallery）展出。在此之前，已經有數個歐洲博物館展出過庫朗姆的作品了。

休斯認為庫朗姆和布勒哲爾的相似之處，在於庫朗姆「用各種怪獸般的寓言形象，讓人強烈地感受到情慾、受苦和瘋狂的人性」。或許吧，但柏世、哥雅和畢卡索，甚至喜劇演員馬克斯兄弟（Marx Brothers）也是如此。雖然說，精緻藝術評論家能夠欣賞漫畫大師是件好事，但這樣的比較並無法完全解釋庫朗姆離經叛道的天才。

庫朗姆雖然很清楚各種藝術傳統，卻不認同休斯的評論。其實，他狡猾地嘲諷這些評論。或許是為了回應休斯，庫朗姆畫了一張圖，把自己穿上十七世紀畫家的袍子，看著典型的二十世紀美國城市天際線，說：「我不是布滷這兒（Broigul）……我承認。」《庫朗姆指南》的最後是一張作者的自畫像，他看起來瘋瘋癲癲的，正要在張紙上下筆，手上拿著杯不知名的東西，標題是〈庫朗姆的藝術世界〉（R. Crumb's Universe of Art）。右邊是一個叫做「精緻藝術！」的清單，左邊的清單則是「漫畫家」和「插畫家」。左邊的清單裡包括哈維·庫茲曼（Harvey Kurtzman）、瓦勒斯·伍德

＊　休斯在 Terry Zwigoff 的紀錄片《庫朗姆》（Crumb）說了這段話。

（Wallace Wood）、湯馬斯‧納斯特（Thomas Nast）、庫朗姆的哥哥查爾斯（Charles）、庫朗姆的妻子艾琳‧卡敏斯基‧庫朗姆（Aline Kaminski Crumb）；精緻藝術家有柏世、林布蘭（Rembrandt）、魯本斯、哥雅、達米耶（Daumier）、霍加斯、詹姆斯‧吉瑞（James Gillray）、梵谷、愛德華‧霍普（Edward Hopper）、喬治‧葛羅斯。

　　庫朗姆非常欣賞這些人，他在許多場合都這麼說過。不過他擬這些清單的方式十分有趣。我們沒辦法一眼看出庫朗姆把自己放在哪裡？或許兩邊都有可能，又或許他本來就是隨手把名字放進不同的清單裡。不過假如是這樣，為什麼要費事擬清單呢？庫朗姆常提到幾個對他有重大影響的人，如漫畫家庫茲曼、納斯特，尤其是他哥查爾斯，還有霍加斯、吉瑞。葛羅斯也視霍加斯為模範，他曾告訴外交家和藝術收藏家哈利‧凱斯勒（Harry Kessler），他想變成「德國的霍加斯」。凱斯勒寫道，葛羅斯討厭抽象畫，「覺得從古到今的繪畫都非常沒有意義」，為藝術而藝術不感興趣，至少他在柏林的時候是這麼認為的。他認為藝術應該要像霍加斯和宗教藝術一樣，說教、有行動力、有政治意涵，但是這些功能「在十九世紀消失不見了」。†

　　我不知道庫朗姆聽到這話會作何感想，不過他那些描繪二十世紀美國獸性般貪婪和殘酷的塗鴉式漫畫，是我所知最接近葛羅斯精神的作品。庫朗姆和葛羅斯一樣都是天生的諷刺家，鉛筆就是他的武器，不過他比這位德國藝術家好笑、古怪多了。葛羅斯自己就畫情色作品，和庫朗姆一樣都對女性堅挺的臀部情有獨鍾。他也和庫朗姆一樣，經常在他的圖像狂想中扮演主角。但葛羅斯的作品

† Count Harry Kessler, *The Diaries of a Cosmopolitan, 1918–1937* (Grove, 1999), p. 64.

不像庫朗姆一樣興致高昂，庫朗姆像是個怪胎，成功征服了一群亞馬遜女戰士，讓她們心甘情願的臣服其下。葛羅斯沉溺於淫穢，色情享樂總伴隨著某種程度的厭惡感，兩者相輔相成。相比之下，庫朗姆的性狂歡派對就顯得天真無邪。

　　或許，無論是「精緻藝術」或是「插畫」，都沒辦法正確傳達葛羅斯和庫朗姆所在行的藝術形式。這也沒什麼不對，因為這些分類只對藝評家有意義，對藝術家並不重要。不過要是因為被仰慕者捧昏了頭，或是被評論家批評，或只是出於無聊，藝術家開始太過努力的試著變成一個「精緻藝術家」時，問題就來了。

　　昂利·卡提耶布列松（Henri Cartier-Bresson）是法國的攝影天才，不過他在繪畫上頂多只能算是技巧不錯。然而他放棄前者而致力於後者。葛羅斯惡毒的威瑪柏林素描讓人難忘，但他那些漂亮的紐約水彩畫卻沒有讓人留下什麼印象。雖然並不完全是出於他的選擇，他來到美國成為一個平庸的精緻藝術家。庫朗姆現在住在法國南部，所有的人，包括他自己，都說他過著愉快的家庭生活，遠離讓他憤怒、得到靈感的美國病態都市生活。

　　他仍然畫些和他個人怪癖及焦慮有關的卡通，也畫他喜歡的東西：健美的女孩、老派爵士藍調樂手、妻子艾琳、和家人朋友共進晚餐。他和羅伯特·休斯一樣，蔑視今天市場上認為是精緻藝術的東西。二〇〇五年四月，庫朗姆在紐約公立圖書館接受休斯的訪問時，對安迪·沃荷的絹印畫可以賣到一大筆錢感到十分不悅，因為他要花上好幾個小時，甚至好幾天，費盡心思細心調理一幅畫。＊他對於自己的名聲仍卡在「六〇年代」，也不太高興。他認為那個

＊　這場訪問的文字稿 Live at the NYPL 在 www.nypl.org 網站上可以找到。

時期的作品「馬馬虎虎」，後悔當年沒花功夫在打草稿上。

　　庫朗姆當年在大麻和迷幻藥的影響下，潦草畫出這些「馬馬虎虎」的漫畫，刊登在便宜的地下報紙上，如《毀滅漫畫》(*Zap Comix*)、《吞》(*Snatch*)、《大屁股漫畫》(*Big Ass Comics*)、《東村他鄉》(*The East Village Other*)，但這些是他最傑出的作品。有些藝術家無論何時何地都可以從自己的腦袋裡憑空創作。但大部分的漫畫家和插畫家都需要一個主題或是刺激，才有創作靈感。庫朗姆或許需要一九六〇年代美國社會的刺激，才能到達創作巔峰，就像葛羅斯需要威瑪柏林粗魯的有錢人一樣。這沒什麼見不得人的。庫朗姆毫無疑問，是個偉大的藝術家。那他的偉大之處是什麼呢？

ᔕ

庫朗姆有兩個兄弟和兩個姊妹，父親是個沉默寡言的海軍陸戰隊中士，偶有暴力之舉（打斷了才五歲的小庫朗姆的鎖骨），母親是個虔誠的天主教徒，吸食安非他命。庫朗姆在費城、加州的歐希賽德 (Oceanside)、德拉瓦州的密爾佛 (Milford) 軍事基地長大。他說他父母「從沒看完一本書」。精緻藝術博物館？從沒聽說過。庫朗姆和他的兄弟一樣，浸淫在一九五〇年代的電視和漫畫世界裡：豪迪·杜迪兒童節目 (Howdy Doody)、唐老鴨、羅伊·羅傑斯警長 (Roy Rogers)、小露露 (Little Lulu) 等等。一九六〇年代吸食迷幻藥期間，庫朗姆說他的心靈「是大眾傳媒影像的垃圾桶。我整個童年看了太多這些亂七八糟的東西，我的人格和心靈都被它們占據了。天曉得這會不會影響到生理層面！」

　　數百萬美國人也接觸到同樣的東西。大部分的人長大後過著平凡的日子，但庫朗姆兄弟的確變得十分奇怪。大哥查爾斯小小年

紀開始畫起連環漫畫，也強迫弟弟加入他的行列。成年之後，查爾斯幾乎足不出戶，很少盥洗，變得非常憂鬱，最後自殺了。最年輕的馬克斯在舊金山的廉價臨時旅店住了超過二十年，他用釘子自殘，畫些年輕裸女。照一般傳統標準來看，羅伯特是唯一「有出息」的。

他很早就展現了他的藝術天分，雖然他的中學美術老師從他和查爾斯滿是大胸女、吸血鬼的自製漫畫裡看不出個什麼端倪。一九六二年，庫朗姆前往俄亥俄州克里夫蘭（Cleveland），替美國卡片公司（American Greetings）畫可愛的節慶卡片。這是個朝九晚五的正當工作，有嚴格的服裝規定。他和當地一個女孩結婚，透過岳父、岳母的關係順利得到房貸。一九六七年他覺得這一切都是個錯誤。於是他和當年許多受到傑克·克魯亞克（Jack Kerouac）的《在路上》（*On the Road*）啟發的人一樣，出發前往舊金山，此外，「我要搞很多女孩，而且我最後真的成功了。」

雖然庫朗姆服用迷幻藥，滿口舊金山海特阿希貝里（Haight-Ashbury）嬉皮區的辭彙，他在表面上卻和典型的一九六○年代人相距甚遠。當中產階級白人青少年開始玩起搖滾樂時，他馬上就失去了興趣；他受不了酸搖滾（acid-rock）明星漫無目的的吉他獨奏，而是喜歡經典藍調和爵士樂，瘋狂蒐集七十八轉唱片。他在穿著上也和同時代的人不一樣：別人穿印度長衫、戴串珠項鍊；他穿貼身短外套、寬沿圓黑帽、休閒褲，像是一九五○年代的爵士樂手。假如說庫朗姆的作品中除了色慾之外，還有另一個關鍵情愫，那就是懷舊。不過這也是一九六○年代文化的主要特徵。

許多六○和七○年代的搖滾樂，都沉浸在緬懷工業時代降臨前的美國。在那個所有東西都大量生產的年代，人們生活富裕，反而深深渴望手工製品、工藝、簡單美好的生活。「塑膠」這個詞，廣

泛指稱現代世界所有讓人痛恨的東西：郊區小拖車（mod coms）、電視人物等等。鄉村搖滾樂手、民謠歌手、紮染編織家等，追求「踏實」生活的人，則模仿粗獷的早期文化或是無產階級文化。例如，鮑伯·迪倫成為明星的第一步，便是扮成遊民；滾石合唱團成員全都是英國郊區來的男孩，卻假裝是英王愛德華七世時代（1901-19）的公子哥兒，或是美國南部諸州來的黑人；庫朗姆模仿的，是戰前趣味報章雜誌上的漫畫風格。

不過庫朗姆和迪倫一樣，將舊時代風格轉化成非常獨特的個人風格。兩位藝術家都重新詮釋了舊作、甚至重新賦予無產階級藝術生命，創作出可以在卡內基音樂廳演奏，或是掛在精緻藝術博物館裡展覽的作品。這並不是因為他們自覺得了不起，勝過自己景仰的那些大眾藝術家。庫朗姆確實沒有使用精緻藝術技法。相反的，他和迪倫一樣，用大眾俚語來表達情感和想法，這在過去，通常是用較為繁複的形式來表達，如詩詞或是小說。在庫朗姆之前，性慾、自傳、對政治的憤怒，都不是漫畫家處理的範圍。

或許《瘋狂》（*Mad*）雜誌創辦人哈維·庫茲曼（Harvey Kurtzman）是個例外，庫朗姆非常仰慕他。庫茲曼用他的〈雙拳故事〉（Two-Fisted Tales）打破了英雄戰爭圖像的既有框架，這篇連環漫畫講韓戰的恐怖；他為《花花公子》所畫的〈小安妮·芬妮〉（Little Annie Fanny），則有許多隱晦的性暗示。但這些《花花公子》所合作的知名漫畫家如威爾·艾德（Will Elder）等，作品都沒有庫朗姆來得私密性或是大膽。

漫畫對庫朗姆來說，就像是照片之於某些藝術攝影家，是一種他自己人生的自白日記，特別是他的情慾生活。就某些方面來說，他可以使用不同的媒材表現。攝影家可以用照片表達他的情感，卻

很難表達內心世界。就拿攝影家南‧高定（Nan Goldin）為例，從她的作品中，我們知道她的朋友長什麼樣子，他們的愛情生活，有些人又是怎麼死的；我們也可以知道她的感情生活、看到她的生活場景，但卻無法看到她心裡最深處的焦慮或幻想。

庫朗姆的焦慮和幻想和大部分的人一樣，並不總是光彩。他的性慾帶有強烈的侵略性，甚至變態。許多男人應該也是如此。雖然他想要穿著緊身牛仔褲跳到亞馬遜女戰士背上，把她們當馬騎，或許這想法比較特別，但和其他「有正常情感的人」的慾望比起來，大概也不算什麼。庫朗姆不是唯一一個向奴役他的性慾宣戰的人，他同時也歌誦性慾，或是反抗誘惑、折磨、取悅他的女性情慾。他也有種族偏見、厭惡人類、討厭寵物、甚至也不喜歡自己。

在一九七二年出版的自傳式漫畫《百變庫朗姆》（*The Many Faces of R. Crumb*）中，庫朗姆自嘲地細數他經歷過的蛻變：「長年受到病痛折磨的藝術家聖人庫朗姆」；「殘酷、工於心計、冷血的法西斯怪胎庫朗姆」；「討厭人類、離群索居的怪老頭庫朗姆」；「媒體紅人、自大狂、自我中心的渾蛋」；「色情狂和變態」等等，一直到最後一幅畫，他才透露一絲憂鬱的氣氛：他坐在書桌前，左手握筆，面前擺了畫到一半的連環漫畫：「謎樣不可捉摸的神祕人物。庫朗姆到底是誰？——這得看我當時的心情如何！」

喜歡庫朗姆漫畫人物的人，都有可能都是像他一樣的怪胎。約翰‧李歐納德（John Leonard）說過：「所有成長過程中覺得自己是怪胎的人，對舊時流行樂都像日本鬼針草一樣緊黏著不放——我們人都自知天生如此，到死也沒辦法當個很『酷』的人。」*但我覺

* "Welcome to New Dork," *The New York Review of Books*, April 7, 2005.

得這個觀點太狹隘了。從唐吉訶德以降，無論卓別林或伍迪·艾倫，所有的喜劇人物都有點「失敗者」的意味。我們喜歡他們的一個原因，是知道有人比我們過得更慘而覺得安慰；不過，也是因為人人心中都有一個「失敗者」，但只有少數人有勇氣或者天賦，將自己最不吸引人的地方，化成藝術，這是庫朗姆高明之處。

　　若說庫朗姆有性別歧視、種族歧視，就是沒有掌握他要說的重點。他暴露自己和周遭社會的暴力衝動，並非要提倡或是歌頌暴力。一個人可以行禮如儀，但仍然有各種想法和感受，禁不起公開檢視；讓這些本能得到自制，就是有文化教養。庫朗姆直接呈現自己的許多面向，並非所有的面向都是好的，這概念也適用我們其他人。「我只不過是個龐克，」在一九六〇年代，談到自己的作品時說：「我們內化了文化中不堪入目的部分，對這些避而不談，但我把這些放到紙上。」這裡同樣讓人想到葛羅斯。從他的色情素描中我們可以清楚地看到，葛羅斯和他用粗俗方式嘲諷的「豬哥」有錢人，一樣的淫穢。但他在一九二〇年代最好的作品，也呈現了當我們最低層的動物本能政治化之後的後果：文明崩解。我記得尚·賈內（Jean Genet）曾說他對納粹德國沒有興趣，因為虐待行為已經被制度化了，不再具有顛覆性。

　　把自己的人生經歷化作藝術創作的危險，是成功會導致風格主義。過去讓人眼睛為之一亮的坦率，成了不斷重複的招牌內容，變得愈來愈膚淺，愈來愈不自然。這並沒有發生在庫朗姆身上。他被定型成公眾人物之後，馬上就搬到他在當地相對沒什麼知名度的南法。他的新作，包括嘲諷自己被各大博物館展出的漫畫，仍然非常私密坦白，卻少了點尖銳性。庫朗姆自己發現，「大多數的漫畫家充滿靈感或創造力的時間大概是十年」。

和一些浪漫派詩人一樣，自我剖析會讓年輕憤怒的藝術家很快燃燒殆盡。以庫朗姆為例，他會「冷靜」下來，並不只是因為和妻子艾琳重新找到中產階級的舒適生活，而是他大概太過努力要擺脫他的龐克形象，希望能夠得到某種尊嚴。他成熟時期的作品，包括用漫畫介紹卡夫卡的故事集《庫朗姆的卡夫卡》*在二〇〇四年重新發行。我們可以看到由庫朗姆來詮釋神經質怪胎卡夫卡，真是天作之合。身為天主教軍事家庭的壞孩子，庫朗姆似乎和猶太人異常親密——他的兩任妻子都是猶太人。艾琳也是一位夠分量的漫畫家，常被描繪成低俗版的芭芭拉·史翠珊（Barbra Streisand）。

　　不過他和卡夫卡之間的相似性，並沒有創造出成功的作品。或許是因為庫朗姆非常尊重卡夫卡，又或許把卡夫卡的故事畫成漫畫，本身就不是個好主意。這本書很像我們那個年代的古典文學繪本，只是精緻一點。包括我自己的父母在內，許多家長因為擔心繪本對孩子文學素養的影響，所以不鼓勵我們閱讀。庫朗姆的漫畫和卡夫卡的文學風格不搭調，這本書對雙方都是幫倒忙。

　　我也懷疑突顯庫朗姆作品最好的方式，並非把《毀滅漫畫》雜誌撕下幾頁釘在美術館牆上。把他的藝術從漫畫書裡單獨拿出來放到美術館，不但沒有讓他的藝術顯得更有價值，反而讓他失色。庫朗姆自己也發現了。他告訴休斯，他的漫畫是以「印刷為前提創作……印出來的東西就是完成的作品」，因此當他自己忘記這點時，他的作品也變得非常無趣。他用鋼筆畫的女子和家庭生活肖像畫的確有趣、技巧不錯，但卻沒有較為粗獷、瘋狂的漫畫來得精彩。

　　當然我們對這類的批評應該要有所保留，否則我們就會像菲

*　由 David Zane Mairowitz 執筆，ibooks 出版。

利浦·拉金（Philip Larkin）一樣，當邁爾斯·戴維斯（Miles Davis）和查理·帕克（Charlie Parker）開始進行咆哮爵士和酷派爵士實驗時，抱怨美國爵士樂手失去了原始的感染力。我不是說藝術類型之間必須要涇渭分明，或攝影師、爵士樂手、漫畫家沒辦法創造出傑出的藝術作品。我也不是要做無謂的排名比較，傑出的漫畫或是相片遠比平庸的油畫優越，就像保羅·麥卡尼（Paul McCartney）的流行音樂比他的〈利物浦清唱劇〉出色多了。要創造出好的跨界作品，藝術家的特殊才能必須要和不同藝術類型的銜接處相符合。戴維斯和帕克不是裝模作樣的傳統爵士樂手，他們做的是他們本來就在行的事。

庫朗姆勇於嘗試不同事物，這點值得稱許。他後期的作品如肖像畫、為卡夫卡故事做插畫、畫他的家庭生活，不能只當作是他上了年紀而心生倦怠的塗鴉來看。他始終致力在形式、內容上，拓展漫畫藝術的領域。不過，他並非是個傑出的傳統技法畫家，近期作品的內涵也不若從前讓人驚豔。就像庫朗姆所鍾愛的藍調音樂一樣，從這些藍調唱片中，我們發現，有時藝術家在既定類型的框架裡，反而能從中得到力量，創作出最好的作品。

25
東京執迷

一九七〇年，三島由紀夫自殺，場面一團混亂。他先用一把短劍刺進腹部，接著由他私人軍隊裡的一位瀟灑年輕人持武士刀將他斬首。這位年輕人試了三次都沒能成功，最後由另一位他的追隨者完成了任務。看待這場血腥事件的一種方式，是把它當作一場表演。三島早就策劃讓媒體到東京市谷軍事基地，記錄下他自殺前對大眾重建君權的呼籲。三島問了在國家廣播公司 NHK 工作的一位好友，詢問電視台會不會對現場轉播他切腹自殺有興趣，這位友人以為這只是三島眾多黑色玩笑之一。事實證明並非如此。

三島一直對死亡有種藝術式的執迷。一九六六年他執導了短片《憂國》（*Patriotism*），飾演在一九三〇年代切腹自殺（*scppuku*，只有外國人才稱這是 *hara-kiri*）的年輕軍官，背景音樂是華格納的〈死亡之愛〉（Liebestod）。

自殺前一年，三島依據緬甸傳說寫了一個劇本。年輕的緬甸國王起造了一座漂亮的廟宇，卻在完工之前得了瘋瘋病，廟宇完成之際，他也撒手人寰。三島認為這個故事「象徵藝術家的一生，將自己

完全注入作品之後，接著也哲人其萎了」。*

　　自殺前兩個月，三島擔任當紅攝影師篠山紀信的模特兒，作品輯的標題是《一個男人之死》（Death of a Man）系列照片上：三島裝扮成聖瑟巴斯汀（Saint Sebastian）被綁在樹上；三島被箭刺穿赤裸裸的上身；三島倒在泥濘中；三島頭被斧頭削去；三島被一輛水泥車碾過。

　　這位小說家殘忍的死亡方式，看似離經叛道，卻是整體文化的一部分。這是累積了日本藝術家、舞蹈家、演員、導演、詩人、音樂家，在挑戰身體藝術表現的極限二十年之後所到達的高峰：街頭表演、參與式即興劇場（happenings）、公眾行動繪畫、虐待與被虐戲劇等等。日本一九五〇年代和六〇年代的前衛藝術和當今中國藝術很像，經常聚焦在人體上，有時甚至非常極端。三島的自殺將這種表演藝術推向極致，這在之後是不可能再繼續發展的。在歷經了藝術沉潛、醜聞、實驗的年代之後，三島之死幾乎代表了一個藝術時代的終結。

　　一九七五年，我第一次來到日本，當時前衛藝術的主要人物還在檯面上：寺山修司，在拍電影和上演舞台劇；土方巽，擔任「暗黑舞踏」的導演；橫尾忠則，進行藝術創作；磯崎新，則到了他建築師生涯的巔峰。昔日的壞孩子現在已變成重要人物，出入有隨扈，揚名海外，過去惡名已經煙消雲散，大概只有大島渚例外。大島渚的激進鉅作《感官世界》（In the Realm of the Senses, 1976），是女傭和門房之間偏執的情色外遇電影，女傭最後勒死了她的情人，割下他的生殖器。這部片被日本審查單位大肆修改，最後沸沸揚揚

* 　見 John Nathan 出色的傳記 Mishima，由 Da Capo 在 2000 年重新發行平裝本，p. 251.

地鬧上了法庭。

　　三島是個傳奇人物，他和絕大多數前衛藝術家有各種合作關係。大家談到他時，仍驚嘆不已。有一點十分奇怪：三島成了極右派的代表人物，想要復興武士道精神和日本天皇崇拜的激進民族主義者。就這點而言，三島和其他藝術家很不一樣。其他藝術家對振興武士道精神毫無興趣，有些人甚至成為極左派，這個趨勢在一九七〇年代早期演變為「反帝國主義」的暴力行動。†

　　三島和其他叛逆藝術家雖然政治理念完全不同，關心的目標卻一致。三島形容這個目標是已經「耽溺於富足」，墮入「精神空虛」的「平淡無奇國度」。‡戰後的日本中產階級因循苟且的奴性心態，一味崇拜有「三神器」之稱的電視機、洗衣機、電冰箱；一心模仿美國文化；瘋狂追求商業活動；學術和藝術界階級僵化……日本人的自由精神已不復存在，政治傾向也變得無關緊要了。

　　還有另外一個因素造成大眾不滿的情緒。起初有上百萬的民眾和學生在一九五〇年代抗議〈美日安保條約〉，這些協定讓日本成為美軍前進亞洲的重要基地，先是韓國，接著是越南。這些協定對日本菁英有好處，因為美國的戰爭帶來許多商機；但許多民眾對此恨之入骨。一九六九年五月，發生了一件不尋常的事件，三島在東京大學和激進學生辯論。三島穿著黑色針織襯衫和綁得緊緊的棉腰帶，看上去堅毅、有個人風格。他告訴在場的兩千名學生，假如學生願意支持天皇，他會「很高興」和他們合作§。

† 　其中一個例子是 1972 年日本紅軍 (Japanese Red Army) 成員在臺拉維夫羅德機場 (Lod Airport in Tel Aviv) 屠殺了 26 人。

‡ 　Nathan, *Mishima*, p. 270.

§ 　Nathan, *Mishima*, p. 249.

學生的反應不佳，自衛隊軍人也不買帳。三島在切腹前對這些軍人喊話，談到武士道精神以及為民族和天皇犧牲的必要。至少學生還聽了這位名作家的演講，而這些軍人只是放聲笑罵。

∽

假如說一九七〇年在紐約現代美術館（MoMA）的日本前衛藝術展，某種程度上是為前衛藝術畫上了句點，那麼一九五五年算是日本前衛藝術的起點。*日本的兩個保守政黨，自由黨和日本民主黨在一九五五年合併，共同主導了二十世紀後半葉的日本政治。日本在美國支持下，在亞洲成了對抗共產主義的堡壘──套句一位日本戰後首相的話，是「不沉的航空母艦」。新政黨承諾穩定、安全、更好的經濟發展，讓中產階級不再進行政治抗爭；社會運動退居幕後，讓位給感官享樂。†

到一九五〇年代中期為止，日本的現代藝術主題，多集中在戰爭災難以及之後的美軍占領上。多數藝術家是堅定的左派，有些加入共產黨，意識型態在他們的作品中清晰可見。MoMA 的展覽中有許多好例子。所謂「報導式繪畫派」的靈感來自在一九四〇年代製作軍事宣傳的背景，以及戰前歐洲超現實主義的影響。親身經歷過戰爭的藝術家所創作出的強烈意識型態作品，典型如山下菊二的油畫中淹沒在鮮血中的屍體，以及池田龍雄較為社會主義的畫作裡，那些緊抓著鏟子的無產階級壯漢。

..

* "Tokyo 1955–1970: A New Avant-Garde," an exhibition at the Museum of Modern Art, New York City, November 18, 2012–February 25, 2013. Catalog of the exhibition edited by Doryun Chong (Museum of Modern Art, 2012).

† 關於日本前衛藝術的政治層面，見 William Marotti, *Money, Trains, and Guillotines: Art and Revolution in 1960s Japan* (Duke University Press, 2013).

日本人發動戰爭，引發民眾恐懼，但一般公認，日本人天生就沒有面對這些恐懼的能力。MoMA 展出的一些作品則打破了這種諷刺。舉例來說，讓我們看看濱田知明描寫戰爭疏離感的美麗蝕刻版畫：在被夷為平地的中國村莊裡，散落著被刺穿的頭顱和身體，一具女性屍體陰道裡插了根木樁。這比較不像是報導，而是一種超現實主義的抗爭藝術。

許多一九五〇年代的日本藝術家和知識分子，為了反抗戰後美國無遠弗屆的影響，從歐洲擷取靈感，特別是法國。沙特、卡謬和梅洛龐帝（Merleau-Ponty）的作品在日本廣為流傳，法式貝雷帽和長髮，成了有思想的人的必備裝束。法國行動畫家喬治・馬提歐（Georges Mathieu）一九五七年造訪日本，穿著和服示範他的藝術。包浩斯（Bauhaus）也提供了靈感，但重點是要引起公眾的參與（engagé）。而參與式藝術的主要支持者，卻是出乎意料的保守派報社《讀賣新聞》，因為就在幾年前，《讀賣新聞》一度是最熱中於戰爭宣傳的媒體。為了洗刷這個惡名，報社努力提倡前衛藝術展和活動，並發表激進聲明，承諾帶來「藝術革命」：透過藝術將日本社會「民主化」。

不過大部分的藝術作品模仿的斧鑿痕很深。年輕藝術家在戰時都還是孩子，他們的創作不夠激進、不夠新穎、也不夠有原創性。從一九五〇年代中期開始，新一批對政治型態感到厭煩的藝術家浮上檯面，他們不喜歡盲從西化，也不喜歡高格調的日本傳統；日本傳統文化已僵化成為美術館展覽品，也被戰時民族至上的訴求給汙染了。新藝術是直覺的、肢體接觸的、戶外的、非理性的日本新達達主義（Neo-Dada）或是反藝術（Anti-Art）。深具影響力的詩人和評論家瀧口修造在一九五四年寫道：「或許我們尚未能夠完全吸收

西方藝術的流派和原則，不過，日本現代藝術必須要能存在我們的血肉之中。*」

讓我們以在一九五五年誕生的〈挑戰泥土〉（Challenging Mud）表演為例，這是大阪具體派的白髮一雄的作品。具體派藝術在東京首展時，白髮只穿著一件四腳短褲，跳進泥巴裡瘋狂地敲打，自己最後也受了傷。現場的混亂如今只存一張照片為證，現在也在 MoMA 展出。†當然重點並非作品本身，創作者本來就沒打算要讓它傳世，而是要開創一種新的藝術表現形式，「包括東方和西方在內，一場世界性的革命」‡。

篠原有司男是日本新達達主義的另一個代表人物。他在公開表演時，真的像個拳擊手或擊劍手一樣攻擊畫布，有時把成球的顏料到處拋擲。和篠原的「拳擊意識」相比，同時期的美國行動藝術家顯得溫和多了（通常畫技也比較好）。但重點並非在最後的成品，表演本身才是關鍵。日本藝術家像是要打擊累積數百年的中國、日本和西方藝術傳統，用日本人的血肉之軀衝撞，重新來過。

這些實驗的特色，是藝術家的跨界合作。篠原和他的畫布進行打鬥的建築物，是由新陳代謝主義（Metabolism）的磯崎新所設計，這是一種日本獨特的前衛建築風格。§在大師丹下健三的率領下，一群年輕的新陳代謝主義建築師提出了激進的想法，抵制紀念

* Quoted in *Japanese Art After 1945: Scream Against the Sky*, edited by Alexandra Munroe (Abrams, 1994), p. 86.

† 紐約古根漢美術館將會展出更多具體派的作品，展覽名稱是 *Gutai: Splendid Playground*, February 15-May 8, 2013.

‡ Yoshihara Jiro, founder of the Gutai group, quoted in *Japanese Art After 1945*, p. 91.

§ 關於新陳代謝主義者的精彩分析見 Rem Koolhaas and Hans Ulrich Obrist, *Project Japan: Metabolism Talks* (Taschen, 2011).

碑式的標的建築，重新改造現代城市。和新達達主義者的表演有些類似，他們認為建築物和城市空間沒有其終極形式，而是像生物一般不斷蛻變。

音樂也扮演了重要的角色。武滿徹也是新達達主義者。音樂結構和新陳代謝建築藍圖以及行動藝術一樣，會隨著表演時的機緣和突發狀況改變。約翰·凱吉（John Cage）本身受到亞洲神祕主義的影響（特別是《易經》），在日本頗受敬重。凱吉一九六二年拜訪日本，在日本停留了相當長的時間，其影響之鉅，日本人稱之為「凱吉震撼」（Keji shokku）。

還有舞蹈。磯崎新在一篇談論當年的論文中回憶起一九六二年在他家的一場派對。舞蹈家土方巽和行動藝術家白髮一雄一起赤身爬上屋頂，即興地狂舞，警察前來制止。身為派對主人，警方要求磯崎新證明他的客人進行的是「藝術」，不是「色情」。¶ 土方的「暗黑舞踏」表現了情慾和死亡，在意境上類似薩德侯爵和德國以未成年少女人偶知名於世的藝術家漢斯·貝爾曼（Hans Bellmer），也接近他所出生的東北鄉間的神道教儀式。土方的首次演出改編自三島的同性之愛小說《禁色》，之後，他成了日本前衛藝術代表人物。

街頭即興表演，之後被稱為「參與式劇場」，並非日本所獨創。這是世界即興潮流的一部分，主旨是強調藝術不能用買賣而得。不過每個地區因為文化不同，對此潮流有不同的詮釋。日本有久遠的嘉年華傳統，包括各種慶典和舞蹈，絕大多數和神道教豐收生育儀式有關，有時狂野，有時性感，有時和死亡有關，通常具有荒謬性。土方非常接近這個傳統。他只穿著用繩子綁住的陰莖，緩慢地舞出

¶ *Japanese Art After 1945*, p. 28.

腐敗和重生。在這之前，日本在一九二〇年代的藝術和政治運動，以「情慾、荒謬、無理」（ero, guro, nansensu）為口號，也是這個傳統的延伸。詩人白石嘉壽子靈感來自爵士樂的詩，在參與式劇場中經常被引用，也是這個傳統的一部分。名古屋的表演團體「零度空間」所演出的「儀式」也是如此。他們赤條條地遊街，用針刺自己。這些都是設計來讓人從中產階級的安逸生活中驚醒。

　　日本歷史上，嘉年華會常被用作政治抗爭的形式。這是當其他抗爭方式被禁止時，用身體抗議的表現。有時則是為了慶祝性解放。一八六〇年代，就在明治維新終結舊政治秩序、日本追求西方現代化前夕，就有這樣一個例子。在故都京都附近的關西地區，出現了一種稱為「誰也管不著」的世紀末狂熱——「我們要把衣服給脫了，誰也管不著」，「我們要做愛，誰也管不著」。平民百姓走上街頭，男扮女裝、女扮男裝，或乾脆什麼都不穿，瘋狂地跳起舞來。這種狂熱迅速傳播到日本其他地區，最後演變成暴動。

　　類似的狀況發生在一九二〇年代的「情慾、荒謬、無理」運動，一九六〇年代早期則僅限於日本藝術圈內。這些大部分都是源於對政治的失望。一九六〇年為抗議〈美日安保條約〉續約，成千上百的民眾齊聚東京街頭，蛇舞、唱歌、與鎮暴警察扭打成一團，最後卻以失敗收場。在一九四五年，一度以戰犯身分被逮捕的首相岸信介＊，在國會強行通過此協定。

　　策展人亞莉珊卓・夢露（Alexandra Munroe）在為一九九五年舊金山現代美術館的日本前衛藝術展所寫的文章中，描述在協定續約的當晚，新達達主義成員的反應。他們聚在其中一位成員吉村益

＊　　岸的高爾夫球球友理查・尼克森（第三十七任美國總統）稱他們是好友。

信的工作室裡：

> 大家脫光了衣服，有些頭上綁了帶子狂舞。吉村用繩子在丁字
> 褲上綁了一個用碎紙做的巨大陰莖，在肚子上畫了紅色鑽石狀
> 的圖案、流出的腸子——像是他剛剛切腹自殺一樣——身體其
> 他部位則畫上白色箭頭。†

∽

吉村的雕塑等新達達主義藝術家的作品，現在正在 MoMA 展出。
不過這些來自一九五〇和六〇年代行動的油畫和雕塑，或許是這
段迷人的時光裡最不有趣的部分。岡本太郎一九三〇年代在巴黎
就讀，結識了許多超現實主義者，是日本藝術圈的重量級人物。其
影響主要是來自他的寫作，在我看來，他的畫作和雕塑雖然特別，
卻非上乘之作。展覽中其他的油畫，白髮一雄、靉嘔、德田重男、福
島秀子、北代省三等人的作品，看似四平八穩，卻很少讓人驚豔。赤
瀨川原平用千圓鈔票包起來的各種物品，是日本藝術史上有趣的一
章。這些物品讓有關當局以莫名的偽鈔罪名起訴赤瀨，官司長達數
年之久。另一件有歷史意義的作品，是工藤哲巳的裝置藝術：許多
陰莖從牆上軟弱無力的垂下來，用「不舉」來象徵一九六〇年政治
抗爭的失敗。

　　不過現代日本文化最有趣的地方，從來就不是衍生自西方「精
緻藝術」傳統的畫作，或是這個傳統的現代版。一九五〇及六〇年
代的藝術革命刻意強調暫時性，因此我們本來就不用期待這會有永
恆的價值或是紀念性。想當然耳，美術館展覽無法真的重現當年振

† *Japanese Art After 1945*, p. 152.

奮人心的表演和參與式劇場。我們只能從螢幕中跳動的畫面、幾幅藍圖、照片中一窺當年。MoMA 的展覽畫冊設計得很不吸引人，也對理解沒幫助。誰會想要讀這樣艱澀的長篇大論：「在特定社會歷史脈絡的藝術對話網絡裡，我們很容易發現有一組概念，其提供了各種藝術活動關鍵性連結。不過……」

　　幸好在 MoMA，同時有一個日本獨立製片電影節，讓我們可以得到更多資訊。放映的影片包括土方的舞蹈表演，寺山的優秀短片，以及由美國評論家唐納·李奇所執導的短片《西蓓莉》（Cybele）。零度空間成員在影片中遭到一位虐待狂女子鞭打。從歷史觀點來看，其中最有趣的影片是大島的《新宿小偷日記》（Diary of a Shinjuku Thief, 1968），影片記錄了性解放、街頭劇場、政治革命。演員包括橫尾忠則，他的海報藝術在一九六〇年代和土方的暗黑舞踏、武滿的音樂、磯崎的建築物，有同樣重要的地位。

　　對我來說，那個年代日本最讓人著迷的地方，是重新發現了從前被忽略的日本文化。這部分的日本文化和嘉年華式的參與式劇場路線相近。這是從前日本傳統的底層文化，包括神道教的情色面，鄉間生活的母系崇拜，日本城市的底層生活，以及在過去孕育出歌舞伎的性與暴力的大眾表現。一言以蔽之，這是精緻藝術、高尚文化、傳統或現代主義的反面。這是在頌揚「原始本能」，也就是日本人所謂的「泥臭」（dorokusai），土裡土氣的意思。

　　一些高度精緻的藝術家，如岡本太郎或建築師丹下健三，開始從史前的繩文時代（公元前五千到三百年）找尋靈感。此時文化尚未被佛教、儒家、邪惡的貴族階級所馴化而精緻；他們認為沖繩島和東北鄉間，仍然保留了現代日本之前的原始能量。岡本在一九六一年寫了一本關於沖繩島的書《被遺忘的日本：沖繩文化論》

（*The Forgotten Japan: Theory of Okinawan Culture*）。美國雕塑家野口勇在日本停留期間鼓勵這樣的發展。他試圖說服日本人說，和那些模仿的現代國際藝術潮流、沒有生氣的作品比起來，古老的工藝藝術更有趣，意境上更為前衛。並非所有的人都認同這個觀點。有些日本藝術家和評論家認為野口不過是個空降的外國人，陶醉在一種新型態的日本狂熱中，從繩文時代擷取靈感捏捏雕塑，做做紙燈籠，說這是「懷念低俗事物」（*nostalgie de la boue*）還比較讓人信服。

　　像是今村昌平等導演，把電影場景設定在東北鄉間、沖繩、東京、大阪的貧民窟，鏡頭下的人物則是農夫、小混混、廉價妓女。前衛劇場團體，如寺山的天井棧敷、唐十郎的狀況劇場（Situation Theater），結合了脫衣秀粗獷的活力，以及靈感源自安東尼・亞陶（Antonin Artaud）及梅洛龐帝的鄉村故事。他們把帳篷設在河岸或是神道教廟宇旁，視自己為早期歌舞伎精神傳承的後裔，當年劇場惡名昭彰，和邊緣人物及妓女屬於同一族類。

　　森山大道、東松照明等攝影師，在美軍附近的花街柳巷、東京新宿的脫衣俱樂部和酒吧，搜尋「泥臭」的影像。荒木經惟所拍攝的東京地下情色生活，現在已世界知名，許多都是在一九七〇年之後拍攝的，也是同一個潮流之下的產物。平面藝術家也起而反抗高尚的現代主義，粟津潔是一個代表人物。他和土方一樣來自東北，形容自己是無家可歸的邊緣人物的設計師。他認為設計師的任務，是「將鄉村延伸到城市，讓民間故事登上檯面，重新喚醒過去，召回過時的事物，挑戰城市最新的『退步』潮流」。

　　這些在意境上（形式上則不一定）都可以追溯至江戶時代（1603-1868）的商人傳統。當時木刻版畫藝術家、演員、花魁、妓女的世界密不可分，題材粗俗，但藝術上非常精彩動人。一九六〇年

代的前衛藝術家之間互相合作，正如當年。武滿最出色的音樂作品，有一些就是為如大島所執導的電影所寫的。詩人白石嘉壽子和導演篠田正浩結為連理，寺山為篠田寫劇本，橫尾則設計海報。攝影家細江英公和三島、土方聯手創作幾本傑出的攝影集，把土方拍成從他家鄉水稻田間冒出的鄉間魔鬼。

其中一些作品，像是細江的攝影照片、橫尾的海報都可以在 MoMA 的展出看到。但我認為這還差得遠了。一九二〇及三〇年代的日本現代藝術展讓我們清楚地看到，日本人在平面藝術、攝影、建築、戲劇、電影和舞蹈上成就非凡。這次的展出也有同樣的效果。或許是因為可被稱之為精緻大眾文化的悠久傳統，日本藝術家在大膽使用大眾藝術及娛樂、甚至擁抱商業藝術時，表現最為出色，讓大部分的畫作相形失色。

橫尾的海報藝術頌揚地下劇場、幫派電影、聲名狼籍的舞者，廣受歡迎，但他似乎對這樣的成功感到厭煩。一九八一年在 MoMA 看到畢卡索的展覽之後，他決定轉換跑道，致力於油畫精緻藝術；自此之後，他的氣勢損失大半。三島非常欣賞橫尾的平面藝術，他說橫尾揭露了日本人不願面對的黑暗內心世界，而這個世界孕育出一個充滿活力的文化，或許也導致了三島的死亡。

26
日式悲劇

一六八九年，偉大的詩人松尾芭蕉在日本東北遊歷時，對松島驚為天人，他感動得無以復加，幾近詞窮，最後寫下俳句遣懷，這也成了他日後最有名的俳句：

> 松島啊！
> 啊！松島，啊！
> 松島啊！

松島從十七世紀開始就以日本「三大名勝」著稱。名謂松島，但它其實是群島，由二百五十座長滿美麗松樹的小島所組成的，像是優雅地落在太平洋海灣上一群小石頭花園。二〇一一年三月十一日，日本東北受到海嘯重創，這些島嶼當時成了天然屏障，讓這個風景如畫的地區安然無恙。南北沿岸距離此處僅僅數公里之遙，所有的鄉鎮、居民都被沖到海裡，至今仍有二千八百人失蹤。

我決定到松島走走，因為我尚未真正到此一遊。其實我在一九七五年曾經造訪松島，當時我也是在港口搭上了滿是日本觀光客的遊船。我們悠閒地駛進海灣，可愛的導遊在一旁告訴我們每個

島嶼特殊的形狀、名字、歷史。只是無論我們再怎麼把脖子往導遊說的方向伸過去，還是什麼都看不到，因為我們被一片濃霧籠罩。但是導遊完全無視於濃霧，滔滔不絕地解說這些島嶼的美，我們也努力地想從一片白茫茫中看出個究竟。

那次經驗讓我很困惑。我當時對日本所知有限，不知道導遊使勁在霧中比手劃腳是怎麼回事：為什麼要假裝看到實際上看不到的東西呢？導遊知道自己在幹嘛嗎？這是否就是旅遊書上所說的，典型日式人格：私人情感（honne）和公眾形象（tatemae）分開，個人感受和官方說法不同調？還是因為他們的系統太僵化了，一旦開始就無法改變方向？又或遊客只是出於禮貌裝裝樣子，對敬業的導遊表示尊重？

我想不通。不過自從那次之後，我又遇到幾次日本人在公眾場合為了保護「公眾秩序」或「顧及面子」，對他們明知錯誤的現實點頭稱是——在日本，國王總是穿著新衣。

∽

三一一地震、海嘯、核災所重新喚起的一件事，是抗爭文化。在一九六〇年代的反越戰和反汙染抗爭之後，日本的抗爭運動近乎死寂。約翰·道爾（John Dower）在他的論文集《遺忘與回憶的方式》中，形容一九六〇年代的抗爭是「在和平民主的論述上，加上激進的反帝國主義」*。日本近年來少有這樣的事情發生。

但自從福島第一核電廠核子反應爐爐心熔毀之後，現在每個星期五都有成千上萬的示威民眾聚集在日本首相野田佳彥的東京官邸前，要求關閉全國的核電廠。在東京市中心的代代木公園甚至

* *Ways of Forgetting, Ways of Remembering: Japan in the Modern World* (New Press, 2012).

有多達二十萬民眾持續抗爭，這是「全球千萬人反核連署」運動的一部分。目前已經有八百萬人連署。這至少有帶來一些表面成效：首先是政府宣布在二〇四〇年以前，分階段停用核能；雖然政府立場自此之後又有所動搖，目前政府宣稱，至少會考慮這項方案。†

　　抗爭現場的氣氛和美國占領華爾街運動有些相似：激動、和平、像在歡慶佳節，許多六〇年代的社運分子也到場為現場增添了些懷舊的氣氛。領導人物之一，是當時七十七歲的諾貝爾文學獎得主大江健三郎。

　　大江慷慨激昂地指出，三一一事件政府重蹈覆轍，不過他所指的並非一九六〇年代抗議石化工業和礦業公司大舉釋放毒物汙染土地，而是指一九四五年的夏天，當時日本人成了原子彈的首批受害者。大江透過長崎和廣島的「稜鏡」，檢視日本現代史和核災：「建造核子反應爐是在重複過去不尊重人類生命的錯誤，這是對廣島受害者的記憶最沉痛的一種背叛。」‡

　　其他日本人則聽到了不同的戰爭回憶。舉例來說，高齡九十四的作家伊藤桂一見到消防隊員、軍人、核電廠員工，不顧生命危險阻止損毀的核子反應爐汙染外洩，他深受感動，也聯想到戰爭期間日本軍人所展現的責任感與自我犧牲。同樣的場景，卻無法引起太多中國人的共鳴，他們也曾經親眼目睹日本軍隊視死如歸的精神；但在日本，這種觀點仍然能引起相當程度的回響。露西·伯明罕（Lucy Birmingham）和大衛·麥尼爾（David McNeil）合著的《風雨不摧》，雖小卻非常實用，他們指出，日本電視播報員有時會拿福島英雄和

† 保守的自民黨在 2012 年重新執政，政府立場又轉為支持核能。

‡ "History Repeats," *The New Yorker*, March 28, 2011.

神風特攻隊駕駛相比擬。*

　　我無法想像，大江在想到神風特攻隊駕駛員時，會紅了眼眶。但大江對廣島核災的關心，以及伊藤對戰時日本人犧牲的感慨，頗符合約翰·道爾所點出的一項日本人的特徵，他把這翻譯成「受害者意識」，意思是傾向於關注日本人所承受的苦難，特別是當加害人是外國人時；而日本人加諸他人的苦難，則理所當然的忘記。

　　正如同道爾所言，絕大多數的日本人的確把戰爭跟廣島原爆聯想在一起，卻沒有想到南京大屠殺、菲律賓巴丹死亡行軍或馬尼拉慘案。不過大江與其他反核示威者的溫情，並不能簡化成「受害者意識」，因為民族的自憐自艾並非這場抗爭的核心。他們要說的是，廣島和福島都是人為災害。他們憤怒的是政府長期以來，特別是在核能議題上，欺騙人民，向人民灌輸官方說法，事後卻被揭露是一派胡言。

　　當然，為了宣傳目的扭曲事實並非只有日本人才會做。美國軍方媒體審查在占領日本期間，一方面教導從前被蒙蔽的大眾媒體自由的好處，另一方面卻刻意不讓日本大眾知道原子彈攻擊所帶來的駭人結果。他們壓低傷亡統計數字，沒收日本攝影師在長崎和廣島受原子彈攻擊後所拍攝的底片。約翰·荷西（John Hersey）為《紐約客》（The New Yorker）所寫的知名報導〈廣島〉，在美國引起相當大的震撼，但卻被禁止在日本刊載。正如同道爾所言：「對當地人來說，他們不僅是受到前所未有的災難折磨……也不被允許公開面對這創傷經驗，這是二度受傷。」

　　不過道爾也點出日本受到戰爭摧殘的另一個結果：日本對科

* *Strong in the Rain: Surviving Japan's Earthquake, Tsunami, and Fukushima Nuclear Disaster* (Palgrave Macmillan, 2012).

學有一種近乎宗教式的信心，認為科學可以讓日本重新站起來，甚至在戰爭結束前夕，仍認為科學可以讓他們反敗為勝。這包括錯信日本有自己的原子彈。廣島生還者所寫下的著名檔案之一，是醫生蜂谷道彥的《廣島日記》。此書一直到占領結束，才得以在一九五〇年代出版。蜂谷醫生描述了原爆之後數日，在醫院所見到的場景：身體嚴重扭曲變形的病患，因莫名的疾病死去；謠傳日本用同樣的炸彈攻擊了加州，病房裡歡聲雷動。

然而讓擁護核能的勢力噤聲的，卻是美國一九五四年在比基尼環礁所進行的氫彈試爆。這次在太平洋的試爆唯一的受害者，恰好是把船隻駛離航道的日本漁民。這實在諷刺到教人毛骨悚然。這次事件也啟發了首部《哥吉拉》電影。這部電影不僅反映出日本人普遍對核子末日的恐懼，也是反核運動的起點。正如同道爾所觀察到的，反對核子武器的日本原水協會（Japan Council Against Atomic and Hydrogen Bombs），其支持者在日本不僅包括左派人士，在早期也包括保守政黨。

不過也是在一九五〇年代，一些日本保守的政治人物開始推動核能。大江特別點名右翼民族主義者，後來成為首相的中曾根康弘，以及保守派的報紙大亨正力松太郎。正力直至今日仍被認為是戰後「日本職棒之父」與「核能之父」，但他不是個討人喜歡的角色：他在戰後被列為「一級戰犯」，也被指控在一九二〇年代擔任警察期間，在東京大規模屠殺韓國人；他在戰後大力支持美國，甚至可能和美國中情局有合作關係，他負責將美國核能科技進口至日本。通用電子公司在一九六〇年代建造了第一批反應爐。在二〇一一年的地震前，日本有大約三成的電力是由核能供應。

這和法國比起來不算多，法國有七成電力是使用核能發電。但

在大江和其他日本左翼人士心目中，反對日本核能政策並不只是生態問題。看看中曾根與正力過去的政治作為與對美關係，正如道爾所言，促使抗議者行動的，是「在和平民主的論述上，加上激進的反帝國主義」。我引用大江的話：「我們今天所居住的日本，其結構在（一九五〇年代中期）就已經定型了。正是這個結構（二〇一一年三月在福島）導致了重大悲劇。」*

　　大江所言甚是。但日本之所以建造核能電廠，有些甚至蓋在斷層帶附近，並不能全怪罪少數幾個在戰時做了不可見人的勾當的右翼陰謀分子。雖然早期發生許多抗爭，但大部分日本人最後還是支持核能。部分原因或許是對科學的普遍信心，另一部分則是在這個缺乏天然資源的列島國家，核能似乎是最好的選擇。

　　不過大江把矛頭指向日本的社會結構是正確的。政府官僚、國家、地方政治人物與大企業之間關係密切，讓東京電力公司（簡稱東電，TEPCO）得以在日本大部分地區形成獨占的局面，包括這次受到海嘯重創的東北。這也連帶讓東電獨占了真相的話語權，他們宣稱「核能很好，反應爐很安全，沒什麼好擔心的」——即便在一九七〇年代、八〇年代，還有二〇〇七年的地震之後，發生了數次管線洩漏輻射蒸氣、違反安全規範事件、火災，大眾對於核能的安全性仍不加質疑。

　　東電並非用強硬手段獨占市場，而是透過軟性的方式，大舉贊助學校、興建運動場等設施，得到地方群眾的默許。東電也資助頂尖大學設立研究職位，在國內媒體上投入大筆廣告預算，邀請記者及學者（大概也付了可觀的費用）擔任顧問。但賄賂並非是收買日

* "Japan Gov't Media Colluded on Nuclear: Nobel Winner," AFP, July 12, 2012.

本當局及各單位唯一的方法，也並非最重要的方式。

最大的主流報社儘管政治立場有所不同，卻如實反映了一種公共共識。這個共識是由政府及企業利益所建構，主流媒體本身也和這個結構脫不了關係。日本國家廣播公司 NHK 也是如此。儘管 NHK 經常和英國國家廣播公司（BBC）相提並論，卻沒有 BBC 堅定的自主性。

日本有所謂的「記者俱樂部制度」：國內主要大報的專門記者可以得到特定政治人物或是政府單位的獨家新聞，雙方共同的默契是絕對不會有揭發醜聞、未經授權的報導等有損這些有力消息來源的情事。這種媒體口徑一致的現象，在比較自由的民主國家並非沒有（想想九一一事件之後的美國），但在日本卻成為一種制度。主流媒體並不會爭相搶新聞，反倒經常是媒體忠實傳達了官方說法。傳統是其中一個因素。在日本歷史上，知識分子，包括學者官員、作家、教師，通常是服務當權者，而非加以批判。這在中國及韓國也是如此。

當然並非所有日本媒體都屬於主流，日本並不乏能獨立思考、勇於反對、揭露真相的人。和中國的做法不同，這些人不會消失在政治勞改營中，但會被以其他方式邊緣化。伯明罕和麥尼爾在他們的書中舉了幾個例子。NHK 在福島核災期間，每天都有詳盡的報導，卻從來沒有出現檢討核能的言論。一位專家在接受商業頻道富士電視訪問時，不小心說溜了嘴，提到福島第一核電廠反應爐有熔毀的危險，富士電視之後再也沒有邀請過這位專家。

這位專家是藤田祐幸，他的罪過，是觸犯了當局穩定民心的共識。早在二〇一一年核災之前，批評核能共識的學者不是被貶職，就是被邊緣化，其意見再也不會被採納。二〇〇二年到二〇〇六年

間，數名包含東電員工的人士在報告中指出，福島核電廠有嚴重的安全疑慮。用伯明罕和麥尼爾的話說，這些揭露真相的人「因為害怕被開除，刻意繞過東電和日本核能規範的主要單位原子力安全保安院（NISA）。這些資訊因此沒有被重視」。根據福島縣前縣長的說法，提供這些資訊的人被當作是「國家敵人」。

　　當然，其他國家並非沒有這種情況。只不過日本社會井井有條，普遍認為每個人都應該知道自己的社會地位，服從可以帶來相當大的舒適和福利，此時揭穿官方真相更是困難。

<center>∽</center>

道爾強調日本戰時宣傳十分成功，這是非常正確的。不論是受歡迎的漫畫家、和服設計師、優秀的導演、受人尊敬的大學教授，每個人都被動員起來支持戰爭。法朗克・卡佩拉（Frank Capra）在好萊塢籌備自己的宣傳影片前，看了日本在一九三〇年代對中國作戰期間拍攝的影片，他說：「我們沒辦法超越這種東西……我們大概要十年才會出一部這樣的電影。」日本官方對戰爭的說詞和納粹德國不同，沒有侵略性的種族歧視，也沒有洋溢著法西斯主義者對暴力的熱愛。日本作戰的目的，是將亞洲自西方帝國主義及資本主義中解放；日本代表了一種立基於正義平等之上的新亞洲現代性。甚至不少日本左翼知識分子也買這個帳。

　　即便是在當年，也有不同的聲音。其中許多異議人士是共產主義者，戰爭期間多在監獄中度過；一些已有相當知名度的作家，勉強得以「內心移民」。不過大體來說，作家、記者、學者、藝術家都甘心俯首。有時這是被邪惡的「思想警察」強迫的結果，這些警察總是伺機打擊國內任何批評的聲音。不過日本在戰時的壓迫不若

德國來得嚴重和暴力，也沒有必要。對大多數日本人來說，他們不像德國人可以流亡海外，多數人在國外舉目無親，語言也是個問題。對大多數因國家目標而團結起來的人來說，光是想到被孤立或是邊緣化，就已經夠讓人不安了。媒體俱樂部、顧問委員會、政府資助的藝術和學術機構、相互勾結的官僚、軍人、生意人之間形成了緊密複雜的社會網絡，政治人物很容易被收買，即便許多人私底下對這場戰爭心存懷疑，但仍參與其中。

　　戰時《每日新聞》編輯部備受尊敬的成員森正 (Mori Shozo) 就是一個典型的例子。《每日新聞》至今仍是前三大主流報社。（另外兩個是傾向自由派《朝日新聞》以及較為保守的《讀賣新聞》。）森並非異議人士，他只是對日本戰事節節敗退感到絕望。戰爭期間，他順從官方說法：日本是在解放亞洲，戰事雖受挫，實則勝利等等。值得一提的是，他在戰後隨即開始書寫的日記中，突然展現了獨立思考的能力。*

　　森抱怨美國在占領期間的媒體審查是雙重標準：「我們新聞人在戰爭期間日子不好過，受到軍事主義者和官僚的各種限制。現在，在美國軍隊的占領之下，大概又是另一段苦日子了。」不過問題並不光只是來自於麥克阿瑟將軍的「人民資訊部」（完全名不符實）。森描述了在一九四五年秋天的一次會議中，《每日新聞》資深編輯聚在一起討論「記者俱樂部制度」：主流媒體應該要聯合壟斷、互相協商該報導什麼新聞嗎？還是報紙應該要在新聞和意見能自由表達的市場機制下競爭？森贊成後者，但他是少數。舊制度沿用。

　　這也就是為什麼在二〇一一年春天，日本發生了繼一九二三

* 　Mori Shozo, *Aru Janaristo no Haisen Nikki* (*The Postwar Diary of a Journalist*) (Tokyo: Yumani Shobo, 1965).

年關東大地震最嚴重的自然災害時（或者按照大江的說法，是繼長崎和廣島之後最嚴重的人為災害），日本主流媒體決定要團結一致，發布由政府官員及東電高層的官方說法，聲稱福島第一核電廠沒有爐心熔毀的危險。不僅如此，三月十二日，福島第一核電廠發生第一次氫氣爆炸，各大媒體記者像軍紀良好的隊伍一樣，同步撤出災區。官方說法是，這些新聞媒體公司不願意讓員工冒險。麥尼爾當時也在現場，他指出有些日本人認為原因並非如此單純。

神戶學院榮譽教授內田樹在《朝日新聞》上發表了他對媒體撤出的看法。他認為沒有媒體試圖對災區進行調查，是因為主要報社不願意競爭、不願意當害群之馬。他聲稱這讓一些讀者聯想到二次大戰期間，媒體對當時日本災難性的軍事行動口徑一致地扯謊。

距離福島第一核電廠廿四公里外的南相馬市，市長櫻井勝延是福島英雄之一。他向日本記者抱怨道：「外國媒體和自由撰稿人爭相報導，你們呢？」他覺得自己的城市像是被拋棄了，資訊、民生物資、醫療用品都被截斷。絕望之下，他轉而用從前不可能的方法求助。三月廿四日，櫻井以家用攝影機拍了一段短片、配上英文字幕放到 YouTube 上求助，他說：「我們從政府還有東電那裡沒辦法得到足夠資訊。」他懇請記者和救援進到城裡，居民正面臨斷糧的困境。

影片在網路上「瘋傳」，櫻井成了國際名人。來自世界各地的援助湧入南相馬市，日本自由撰稿人和外國記者也來了。

伯明罕和麥尼爾提到了一家網路廣播公司「影像新聞網」（Video News Network）的創辦人神保哲生，又名泰迪（Teddy），他是日本自由撰稿記者。他在地震災區拍攝的影像在 YouTube 上，有將近一百萬人點閱。與此同時，NHK 仍在全國電視台上釋出穩

定人心的訊息，東京大學的核子專家關村直人也出面背書，聲稱「不太可能」發生重大核災。不久，其中一個反應爐就爆炸，造成嚴重輻射外洩。

關村教授也是日本政府的能源顧問。直到事態嚴重，NHK等媒體才買了一些神保哲生的影片。伯明罕和麥尼爾引述他的話：

> 對自由撰稿記者來說，要打敗這些大公司並非難事，因為你很快就會知道他們的界線在那裡……身為一個記者，我必須要深入災區，查明情況究竟是如何。真正的記者就是這樣。

這個例子證明，網際網路是反對人士重要的發聲管道，日本的情形並不比中國和伊朗好。另一個批判性觀點的來源，則是較為傳統的各式週刊，有些嚴肅、有些聳動、有些娛樂性較強。日本週刊在二次大戰之後自成一格，提供主流媒體之外的選擇，有些甚至是大報社所發行的。它們的言論絕不模稜兩可。《週刊新潮》稱東電高層是「戰犯」。* 不過這些雜誌也很快就觸及政府默許的底限。朝日新聞發行的週刊《AERA》二〇一一年三月十九日那期的封面是一位戴著面具的核電廠員工，標題是「輻射要到東京了」。伯明罕和麥尼爾指出，儘管這番話並沒有錯，但普遍還是認為《AERA》太過火了。週刊登了道歉啟事，一名專欄作家被解職。

日本的官方說法並非天衣無縫。三一一災難一項意外的結果，是人民開始懷疑官方說法。愈來愈多人不相信他們所聽到的消息，對官方贊助的專家存疑。有些人覺得這非常不妥。著名的政治雜

* Quoted by McNeill in "Them Versus Us: Japanese and International Reporting of the Fukushima Nuclear Crisis," in *Japan Copes with Calamity: Ethnographies of the Earthquake, Tsunami and Nuclear Disasters of March 2011*, edited by Tom Gill, Brigette Steger, and David H. Slater (Peter Lang, 2013).

誌《文藝春秋》在三月份出版了地震週年紀念特輯。他們請一百位知名作家評論三一一。小說家村上龍感嘆這場災害讓人失去對政府和能源產業的信任，他說日本民眾的信心需要很多年才能重建。六十歲的村上名聲向來很「酷」，甚至有點壞男孩的意味。

生於一九三〇年的野坂昭如是日本戰後最優秀的小說家，也是二次大戰轟炸下的生還者。* 他對信任問題看法非常不同。面對官方熱中於各種勵志標語如「日本全力以赴！」「團結！」，他建議年輕人多獨立思考，「不要被好聽的話牽著鼻子走。對所有的事存疑，然後繼續過日子。」†

最後，我第二趟松島之旅，真的看到松島真面目了。萬里無雲。我聽著導遊解說美麗的景致，只是周圍的觀光客似乎沒有在聽導遊說話。我心想，好啦！日本人終於變了。定神一看，才發現原來他們是中國遊客。

* 他的經典之作 *The Pornographers* 由 Michael Gallagher 翻譯 (Knopf, 1968)，需要新譯本。
† 《文藝春秋》，2012 年 3 月。

<div style="text-align: right;">

27

虛擬暴力

</div>

淺草向來風光。但一九二九年，對淺草來說不算是太好過的一年。
這個位於東京東區、倚著隅田川的地區，是川端康成在一九二〇年
代晚期所寫的《淺草紅團》的場景。從十七世紀晚期開始，位於淺
草之北、街道宛如迷宮的吉原，就是官方特許的風化區，這裡的居
民從紅牌花魁到廉價妓女都有，城民及武士都是她們的主顧，只是
光顧的武士有時會戴上華麗的帽子掩人耳目。‡一直要到四〇年代，
淺草才成了享樂的天堂。淺草公園裡有美麗的池塘和庭園，還有供
奉慈悲的聖觀音的淺草寺。到了十九世紀晚期，公園則聚集了各種
娛樂活動：一個歌舞伎劇團、弄雜耍的、幾幢藝妓院、馬戲、攝影棚、
舞者、漫畫說書人、會表演的猴子、酒吧、餐廳、弓箭攤（據說攤位
上的年輕女子提供多樣化的服務）。

　　據說一九一〇年代是淺草最狂野的歲月。日俄戰爭剛結束，俄
國女孩就著吉普賽音樂跳舞演戲，稱之為「歌劇」，為大多數劇院

‡　吉原已經名存實亡。如今只剩下幾條街，開了一些俗氣的按摩院，本來稱做「土耳其浴」
　（Torukos），在土耳其大使館抗議之下，現改稱「泡泡浴」（soaplands）。

所在的第六區增添了異國風情，賣點是女人露大腿。看年輕女子練習擊劍，也是為了滿足同樣的目的。有些歌劇院則是來真的，豪華的帝國劇場從倫敦找來了義大利人羅西（G. V. Rossi）演出歌劇，但羅西卻找不到足夠的歌者。他所製作的《魔笛》，歌手得一人分飾帕米娜和夜后；當兩個角色同時都在台上時，還得用替身上場。*

> 日本最早的電影院，以及東京第一個「摩天大樓」淺草十二階，
> 又稱凌雲閣，都在淺草。很快地，配上優秀弁士（旁白）的默
> 片，變得比餐廳秀和戲院還受歡迎，卓別林、道格拉斯・費耶邦
> （Douglas Fairbanks）、克拉拉・波（Clara Bow）成了淺草的明星。
> 不分大小，娛樂地區通常都有種稍縱即逝的特質，就像淺草有
> 一種及時行樂的氛圍，這或許也是它魅力所在。不過二十世紀
> 的淺草的確是在邊緣求生存，整個區域被徹底摧毀兩次：一次
> 是一九二三年的關東大地震，地震發生時大家正在做午飯，這
> 裡大部分是木造建築，整個區域很快成為一片火海；另一次則
> 是一九四五年春天，美國 B-29 轟炸機炸毀了大部分的東京，整
> 個淺草化為廢墟，數夜之間有六、七萬人死亡。

一九二三年地震過後，這個有名的公園成了燒焦的廢墟，淺草十二階看起來像是腐敗的樹樁，歌劇宮殿只剩一堆瓦礫，只有淺草寺安然無恙。寺內有一尊名歌舞伎的雕像，有些人認為是雕像的英姿擋下了來勢洶洶的火舌。（只不過淺草寺沒能躲過美軍的轟炸，得事後重建。）不過正如同淺草的歡欣是短暫的，它的低潮也是短暫的。人們重建了電影院、歌劇廳、公園；扒手、妓女、聖觀音信徒、公子哥兒、小混混，很快又讓公園熱鬧起來。一九二九年，佛里斯

* Edward Seidensticker, *Low City, High City* (Harvard University Press, 1991) 對此有精彩的描述。

賭場（Casino Folies）在水族館二樓開幕，隔壁是逃過一九二三年地震浩劫的昆蟲博物館，也稱之為「蟲蟲屋」。

佛里斯賭場之名取自巴黎的佛里斯·貝傑爾夜總會（Folis Bergére）。儘管謠傳（顯然沒有事實根據）裡面時而有戴著金色假髮表演的跳舞女郎，在週五晚上會衣衫盡褪，但這裡並沒有特別放縱。這裡倒是誕生了幾位優秀的演員與諧星，也有人成為電影明星。其中最有名的是榎本健，他演出黑澤明一九四五年的電影《踏虎尾的男人》。我們在佛里斯賭場可以找到兩次戰爭之間淺草所有特立獨行、低俗、新鮮的事物。佛里斯賭場象徵了日本年輕人西化的爵士世代，這是「現代男孩」（mobos）和「現代女孩」（mogas）的時代，當時的文化信條是「情慾、荒謬、無理」。這種精神啟迪了川端康成早期的作品，他的書也讓佛里斯賭場成名。他在淺草待了三年，在街上閒晃，和舞者、小混混聊天，不過他大多只是走走看看。他將這些見聞寫成了他傑出的現代小說《淺草紅團》，一九三〇年首次出版。†

這部小說的重點並非在人物刻畫，而是在表達一種觀看、描述氛圍的新方式：在零碎的場景之間快速切換，像是剪接影片，或是用報導、廣告標語、流行歌詞、幻想、歷史軼事、都市傳奇所做成的一幅拼貼。講話的是一個友善的男人，在街坊巷弄恣意遊走，尋找新發現，訴說在這裡、在那裡發生的故事，誰又在哪裡做了什麼；小說充滿了「情慾、荒謬、無理」的氣氛。這種散漫的說故事方式，很大一部分影響來自歐洲表現主義，或德國電影《卡利加利博士的小屋》（The Cabinet of Dr. Caligari）的「卡利加利主義」。不過，如同

† Translated from the Japanese by Alisa Freedman, with a foreword and afterword by Donald Richie and illustrations by Ota Saburo (University of California Press, 2005).

唐納‧李奇在他精彩的前言中引述了愛德華‧賽頓史帝克（Edward Seidensticker）的觀察，這種方式和江戶時期的故事也很有關係。

川端坦承痛恨自己早年在現代小說上的實驗，他很快就發展出了一種非常不同、較為古典的風格。不過他對日本的咆哮二〇年代仍然貢獻良多。除了小說之外，他也為衣笠貞之助的表現主義傑作《瘋狂的一頁》（1926）寫劇本。《淺草紅團》最不尋常的事蹟，是在主流媒體《朝日新聞》上的連載。正如同李奇所言，這好似喬伊斯的《尤里西斯》在倫敦《泰晤士報》上連載一樣。這印證了當年日本媒體的文化水準（今天幾乎難以想像）之高，也顯示日本民眾願意在大眾報紙上閱讀前衛文學作品；而前衛表現主義和淺草下層階級生活的結合，應該也有助於讓大眾接受。

上流和底層文化的結合自然是現代主義的一部分。川端和一九二〇年代許多藝術家一樣，對偵探小說和卡利加利主義很有興趣，這通常伴隨著對暴力犯罪的著迷。《淺草紅團》使用了大量俚語，影射當時的大眾文化，想必非常難以翻譯。就算譯者艾莉莎‧孚莉曼（Alisa Freedman）表現出色，原著的風貌永遠無法完全重現。

旁白／閒晃的男子介紹了許多下層社會的角色給讀者。銀貓梅公剝流浪貓的毛皮出售；他的女友弓子唇上塗了砒，在船上親吻年長的前男友，將之殺害；穿著打褶金色衣服的春子；還有橘子阿信，她是「不良少女的偶像，實至名歸」，十六歲時就已經「解決了」一百五十個男子……這些人都漂泊至紅團。另外一些人算是「荒謬」類型，而不是「情慾」：淺草遊樂場上有個男子的肚子有嘴巴，都用肚子吸菸；打扮得像男人的女性街友；因為喜歡現代水泥建築而打掃公共廁所的孩子。他寫道，這位旁白只對「低下的女子」有興趣，最卑微的妓女是青少女（*gokaiya*），她們的主顧是拾荒人和乞丐。

橘子阿信就是其中一員。

依據現代主義風格，我們分不清楚這些是否為真實人物，或完全只是旁白的妄想。其實，是旁白自己率先指出這些故事的虛構成分。重點是精心設計的騙局。弓子從故事中消失很長一段時間，直到小說最後才又以賣髮油的身分出現；而「賣油」在日文中是扯謊、編故事的意思。弓子和旁白討論起故事應該要怎麼繼續下去。作家說他的故事是條船，就像是弓子謀殺前男友的那條船。她並沒有精心策劃這樁謀殺，而是先討他開心，且戰且走。日本傳統的說故事方式和現代主義都有這個特質。

川端的小說人物中，沒有任何一位有像杜布林《柏林亞歷山大廣場》的法蘭茲・畢伯寇夫，或喬伊斯的布魯（Bloom）等現代主義式「反英雄」那樣的深度。和這些人物相比，弓子跟其他角色顯得單薄。川端和許多日本遊蕩文學家一樣，是以傳達情境氣氛取勝。下面是第四章的開頭：

> 舞台上的舞者在跳她的西班牙舞時（這故事千真萬確，不是我亂編的），上臂雖然貼上了一小段膠布，我還是可以清楚地看到她最近注射毒品的痕跡。凌晨兩點在淺草寺的廣場上，十六、七隻野狗狂吠著追著一隻貓。淺草就是這樣，你處處都可以嗅到犯罪的氣息。

下面這段，則是作家正在思忖要不要把其中一個角色寫進他的故事裡：

> 另一位我想加入的人物，一位非常悲慘的外國人，是那年從美國來的水上馬戲團團長。有人在吾妻戲院（Azuma Theater）燒焦的殘骸上擺上了三十公尺高的梯子，這位團長從上面跳進一個小池塘裡。有位胖女人從十五公尺高的地方，像海鷗一樣

跳下來，她看起來也真的像隻海鷗。非常美麗。

　　輕描淡寫，匆匆帶過，有點性感，撲朔迷離：情慾、荒謬、無理。之後軍國主義壓抑了所有輕浮享樂的事物，到了一九三○年代末期，這種意境已經煙消雲散。之後炸彈將淺草夷為平地，不過摧毀的只是物質而已。淺草再一次展現了驚人的活力。年輕時的唐納‧李奇跟著美國占領軍來到日本，一九四七年在淺草遇上川端。一個不通英文，一個不通日文；他們一起爬上了舊時的地下道塔樓，檢視殘破的淺草。李奇之後寫道：

> 這裡曾經是淺草。雄偉的聖觀音廟周圍，現在只剩焦黑、空蕩蕩的廣場。我讀到過，這兒以前有女子歌劇院，女孩在裡頭唱歌跳舞；身上刺青的賭徒聚在這兒下注；受過訓練的狗，用後腿走路；日本最胖的女士在這兒坐鎮。

> 這裡被燒成灰爐兩年後的今天，原本空蕩蕩的廣場被一排排的帳篷和臨時加蓋的小屋所占據，幾幢建築物的骨架也漸漸成形。梳著髮髻的女孩坐在新蓋好的茶樓前，不過我卻遍尋不著那位世界最胖的女士。或許她消失在火海了。

川端當時並沒有多說什麼。李奇也不知道這位穿著冬季和服的年長男子到底在想什麼。李奇說出「弓子」這個名字，川端笑了，將手指向隅田川。

　　今天的淺草，和東京其他地方沒什麼兩樣：擁擠、商業化、亮著霓虹燈的水泥叢林，淺草寺的周圍則充滿了懷舊的紀念品店，賣些給觀光客的小玩意兒。老舊的第六區仍有幾間電影院和低俗詭異的脫衣秀，但真正的舞台其實早就搬到東京的西郊，如新宿、澀谷等地。只是，二十一世紀大部分的文化活動不再是發生在街頭，

而是在個人電腦的虛擬世界裡。紐約的日本協會（Japan Society）目前正舉行的日本流行藝術展〈小男孩〉（Little Boy），主題正是這個虛擬世界的新舞台。*

<center>5</center>

〈小男孩〉的策展人是當前日本最有影響力的視覺藝術家村上隆。他畫天真無邪和邪惡的卡通，是個非常成功的設計師（包括設計了LV 手提包），做有點色情的玩偶，是藝術創業家、理論家、導師，他的工作室裡有許多學徒，像是日本傳統工作坊以及安迪·沃荷的工廠的綜合體。沃荷把毫無新意、大量製造的商業圖像，變成在美術館展出的藝術品；村上的理念是反其道而行，他運用廣告、日本漫畫、動畫、電玩遊戲創造藝術品，再把藝術品放回由市場機制主導的大眾文化中。

　　村上原本學習的是日本畫（*Nihonga*，日本現代寫實風），也是日本十五到十八世紀藝術主流古典狩野派的專家。他相信日本藝術不若歐洲藝術一般，有高尚及粗鄙之分。他認為西方世界建立了一個層級架構，在高尚藝術和「次文化」之間設下界限，日本則從來沒有這種現象。複製西方高尚藝術不只讓日本人難堪，更缺乏創作力。村上和他的追隨者為了要擺脫這種現象，致力於在虛擬的「新普羅」垃圾世界中，重新發掘真正的日本傳統。

　　這些理論大部分是透過各種宣言的方式闡述，因此不免會有一定程度的誇大。傳統日本藝術也是有層級之分，高尚和下層文化

* "Little Boy: The Arts of Japan's Exploding Subculture," an exhibition at the Japan Society, New York City, April 8–July 24, 2005. Catalog of the exhibition edited by Murakami Takashi (Japan Society/Yale University Press, 2005).

之間涇渭分明。正因如此，教養良好的貴族觀賞能劇表演，而在喧鬧、眼花撩亂的歌舞伎劇舞台上，卻演出這些貴族的死亡。狩野派精緻的卷軸畫和折疊畫多是中國文學風格，買主是上流武士。這些武士認為花魁和商人的木刻版畫是最為粗鄙的。* 有些有錢商人發展出對「高尚」藝術的品味，不過這些會被認為是趨炎附勢，就像喜愛下層生活的武士會被認為是荒淫無道（因此他們在吉原得遮遮掩掩的）。

不過就算是狩野派的宮廷畫家，的確也不會在裝飾藝術和精緻藝術之間多做區別。整體而言，日本重視對過去風格或是大師風格的掌握，勝於個人創新。日本藝術中確實也有傑出的個人主義者或是離經叛道者，但卻沒有歐洲浪漫主義理想中，用全新的方式表達藝術家個人獨特性的概念。因此當日本初次接觸到印象畫派時，並沒有辦法完全理解這種理念，一些人在一知半解之下試圖模仿，結果並不理想，也讓許多日本畫家至今都對這種概念避之唯恐不及。村上為 LV 設計的手提包以及他的壓克力顏料畫，都屬於這個藝術傳統。

村上自己和他同僚的創作，有幾項顯而易見的風格。一是許多圖像都有嬰兒般的特質：大眼睛的小女孩；毛茸茸的可愛動物；通常是在糖果盒或兒童連環漫畫中才會看到的眨眼微笑吉祥物（在日本，成年人也非常喜歡這些東西）。「卡哇依」常被拿來形容年輕女孩和她們的喜好。Hello Kitty 娃娃很卡哇依，小貓咪也是，上面有史奴比的毛茸茸套頭毛衣也是。「卡哇依」代表的是天真無邪、甜美，完全沒有憤世嫉俗或惡意。

* 關於精緻藝術的精彩例子，見 "The Kano School: Orthodoxy and Iconoclasm," an exhibition at the Metropolitan Museum of Art, December 18, 2004–June 5, 2005.

〈小男孩〉展覽中，有國方真秀未孩子氣般的女孩，青島千穗電腦製造的印花，大嶋優木的塑膠玩偶是以青春期前的女孩為主角，奈良美智畫了大眼睛的小孩。這些作品的特殊之處，是這些看似「卡哇依」的圖像，其實一點都不天真無邪，有時甚至充滿惡意。仔細檢視，你會發現一絲性暴力的緊張感。青島的大眼睛女孩，赤裸裸地躺在杏樹枝幹上，從各方面來看都很卡哇依——除了她是被綁在樹上這點之外。青島的另一幅作品中，卡通般的小女孩在有如世界末日般的流星雨中，沉入地球。大嶋的塑膠玩偶乍看之下，像是九歲小學生書包上的小吊飾，但仔細一看，會發現這些都有戀童癖的意味：半裸的孩子擺出各種誘惑的姿勢。村上用紅色壓克力顏料畫出一個冒煙的死神頭部，眼窩裡有許多花圈，這是原子雲的風格化版本。

暴力在其他作品中更為明顯。大嶋的〈岩漿之神爆發。恐怖的海嘯〉中，一位卡哇依的女孩像怪獸一樣噴火，畫面比較像是傳統佛教的地獄景象。小松崎茂則對太平洋戰爭有特殊偏執，他用怪異的方式結合了連環漫畫的誇大手法以及超級寫實主義（hyperrealism）。他的作品中有種誇張的戰時宣傳藝術裡的英雄氣概，這想當然是故意的。

許多日本的新普羅影像都帶有災難、末世毀滅的氣氛，日本動漫和電玩也流行摧毀世界的戰爭和哥吉拉一類的怪獸。村上解釋，這反映了日本仍無法接受過去戰爭的經歷。美國在占領期間刻意掩飾廣島和長崎相關的駭人消息，在日本留下了無法發洩的怒氣，十分壓抑的情緒。日本也沒有真正面對自己國家犯下的暴行。村上認為美國成功地將日本變成了和平主義國家，國內充滿了不負責任的消費者，並鼓勵他們不斷賺錢，然後把戰爭與和平相關事務，拱手

讓給美國人處理。

在展覽畫冊中，村上有一篇文章寫道：

> 美國扶持了戰後日本，給予日本新生命，美國人告訴我們，人生的真諦就是人生是沒有意義的。他們告訴我們人活著不要想太多。我們的社會和層級架構被瓦解了。他們強迫我們接受一個不會產生「成年人」的制度。

在村上看來，這種長不大的狀態連帶產生了一種無能為力的感受，而美國所擬的和平憲法更加深了這種觀感。此憲法奪去了日本宣戰的權利。村上寫道：

> 無論戰爭的輸贏，最重要的是，在過去六十年裡，日本成了美國式資本主義的實驗場，被保護在溫室裡，滋養壯大，大到了要爆炸的地步。這場實驗的結果非常奇怪，非常完美。無論在廣島投下代號為「小男孩」的原子彈背後真正的動機是什麼，我們日本人都徹底成了被哄的小孩……我們常常無理取鬧，沉溺在我們自己的可愛中。

以上，是村上對被綑縛的小女孩、爆炸的銀河系、原子雲、太平洋戰爭、頭大身小、憤怒的前青春期小孩等等影像的解釋——這些是受挫的彼得潘內心的狂想：一邊幻想自己的民族是無所不能的，在性事上所向無敵；一邊窩在郊區公寓的擁擠角落裡，在個人電腦上敲著鍵盤。這就是所謂「御宅族」文化，字面上的意思是「你家」，被用來形容數百萬沉浸在內心幻想世界的宅男，腦袋裡裝滿了連環漫畫，還有電腦遊戲。村上認為這些日本人對於真實世界沒有任何責任感，躲到了只要按按滑鼠，就可以讓世界灰飛煙滅的虛擬世界裡。這些都與戰爭、原子彈、麥克阿瑟將軍將日本去勢、美國資

本主義有關。

　　村上和其他抱持同樣觀點的理論家，把這種孩子氣的「大吵大鬧」和「無所不能」的幻想，和奧姆真理教實際的暴力作為連結在一起。奧姆真理教表面像佛教，實則不然。一九九五年，其信徒在等待世界末日降臨的同時，毫無預警地用沙林毒氣謀殺了東京地鐵乘客。他們同樣用末日幻想，炸毀戰後溫室裡的無意義狀態。不同的是，這些盲目的男男女女中，有許多人是受過良好教育的科學家，他們的領袖是半失明的精神導師麻原彰晃，他們真心相信對世界宣戰就能找到烏托邦。

　　奧姆真理教有個偏執，他們相信這個世界是由猶太祕密幫派所統治。它和御宅族新普羅文化的共通之處，是一種非常深層的自怨自艾。村上最狂熱的崇拜者之一，文化評論家椹木野衣非常興奮地寫信告訴村上：「現在是我們為自己的藝術感到驕傲的時候了。這是一種次文化，那些在西方藝術世界中的人嘲笑它，把它看做怪物。」但出席紐約這場展覽開幕夜的群眾卻不這麼想，媒體也做了大篇幅的報導。但椹木無視觀眾反應，仍堅持道：「藝術是由那些和我們日常生活完全相反的怪物所創作的。」村上補充道：「我們都是變形的怪物。在西方『人類』的眼中，我們都被歧視，被認為是『低人一等』。」

　　我認為這些都是過度誇大。但沒有人會否認原子彈轟炸是恐怖的災難，而日本在戰後的繁榮的確掩埋了戰時的創傷。日本在國防上過度依賴美國，再加上實質上的一黨政治，產生了一種不完整的政治意識──此觀點就算無法證實，至少也是有可能的，我也曾為此立場辯論。我們也無法忽略被西方文明主宰超過兩百年的那種羞辱感。不過若認為現代日本文化完全可以用戰後創傷來解釋，

這也未免太過牽強了。

許多搖旗吶喊的現代藝術運動，都認為自己發現了新大陸。然而將荒謬錯置的暴力，和性變態相結合，並非史無前例。其實，日本新普羅藝術有的不只是一丁點兒「情慾和荒謬」。對年輕女孩的性幻想，不論她們有沒有被綁起來，也不是一種新鮮事，川端終其一生都非常熱中於這個主題。在日本藝術史上的各個階段中，都可以看到「情慾、荒謬、無理」的各種變化。十九世紀中葉淺草本身也變得荒淫時，「情慾、荒謬、無理」也大行其道。劇作家如鶴屋南北為歌舞伎劇場寫了暴力的黑暗故事，木版畫藝術家月岡芳年也創作了繩縛的女子等諸如此類的作品。我之前已經提過了一九二〇年代，一九六〇年代同樣也是充滿情慾和荒謬，海報設計師、攝影師、導演和劇作家大量從二〇年代取材。

當前藝術中的稚氣人偶，和日本前現代色情藝術中巨大、比例荒謬的人類生殖器，儘管看似非常不同，卻都傳達了一種無能的感受，這可以追溯至麥克阿瑟將軍占領之前的日本。這或許和日本社會中長期的壓抑傳統有關。誰知道呢，這也或許和過度保護的母親有關，她們過度呵護自己的小男孩，當社會的枷鎖之後落在他們身上時，這些童年回憶成了他們直到死前都輾轉盼望的失落伊甸園。

我認為村上、椹木等人說對了一件事：他們抗爭的是政治上的無能；其餘的是強說愁而已。椹木非常正確的把矛頭指向一九六〇年代左派挑戰國家威權的失敗與〈美日〉。他們試過了。學生動員，許多人上街抗議美日協定和越戰。最後政治極端主義並沒能有任何效果。這並非因為政治的打壓，而是因為日本的經濟變得更繁榮。當激進的能量無法在政治上找到出口時，便會內化。首先是抗議活動本身變得極端暴力，接著便是荒謬的情慾。我們可以看到

一九七〇年代有許多藝術家從政治極端主義轉向色情。

　　某方面來說，日本一直都是如此。日本在幕府時期幾乎成了警察國家，沒有任何政治異議的空間。取而代之的是，男人被允許到指定的風化區裡發洩，他們的花魁成了大眾藝術和小說的明星。此現象較近期的版本，是川端的淺草。當然過去也有反抗的時候，不過在當權者對其成功鎮壓之後，荒謬的情慾又捲土重來。

　　但〈小男孩〉展覽所代表的最新一個世代的藝術家和消費者，似乎失去了他們在一八四〇年代、一九二〇年代、一九六〇年代那些前輩的身體能量。「御宅族」和另一個新普羅理論家常用的詞「緩い」，意思是放鬆懶散，都代表了缺乏活力。當代日本藝術中的色情是虛擬的，不是生理上的，是自戀的，而不是和別人分享的，完全只發生在御宅族的腦袋裡。我認為，從這兒開始就不只是日本獨有的現象。

　　無論是在藝術和生活上，對一個脫離政治、藝術、性等各種群體作為的人而言，虛擬世界都是非常完美的選項。這也就是為什麼村上春樹的小說會這麼成功，特別是在東亞，以及御宅族文化流行的西方地區。村上春樹的角色和社會脫節，經常與世隔絕，活在自己的想像世界中。這股潮流從一九六〇年代興起，無聲地反抗大家族及其連帶責任。在郊區社區裡，核心家庭逐漸取代了傳統家庭。這種趨勢現在又有了新的進展。正因為家庭是「限制」的主要象徵，人傾向於狹義地詮釋個人主義，躲入「唯我論」（solipsism）中，在這兒沒有任何人可以接觸你。

　　擺脫傳統生活的另一種不同的方式，是重新建構另類家庭。一九六〇年代各地的劇團和嬉皮社區正是如此。村上隆自己就這麼做，成了一個藝術家族的大家長。不過許多這些藝術家完全展現了

自我中心的各種特徵。他們所表達的世界非常奇怪地沒有生氣，有些懶散，其實非常駭人，是一個性和暴力都不真實的荒謬世界——這個世界經常美麗得讓人心煩。

28
亞洲
主題樂園

站在任何一個東亞大都會的中心，如首爾，或廣州好了，你會面對一個奇怪的文化難題。除了廣告看板上的文字之外，目光所及的事物大部分都和亞洲傳統無關。一些提供當地飲食的餐廳會擺上看似傳統的門面，如日本竹簾、中國金龍、韓國農村圍牆，不過這些你在倫敦和紐約也都看得到。建築物大多是後現代或現代主義晚期風格，高聳入雲的玻璃帷幕建築、水泥辦公室、購物商城、以花崗岩和大理石建造的旅館。你大有可能身處辛辛那堤。這些城市有一種言語難以形容的非西方，甚至是非常東亞的氛圍。

　　或許是廣告，或許是喧鬧繁忙的娛樂區，或是在高樓大廈旁群聚、像依附樹幹而生的蘑菇般的小店。東京或多或少保持了舊時的街道規劃，讓這個城市有種幽靈般的歷史感。但北京和武漢就不是如此。或許它們的特別之處正是因為缺乏可見的歷史，但美國有許多城市也是如此。不過不知為什麼，釜山、名古屋、重慶，有某種程度的相似性，卻和克里夫蘭、紐約，不是那麼相像。這些不斷興起的大都會，是現代亞洲生活的見證。現代亞洲風格的特殊之處

是什麼呢？深圳在二十年前，只是香港和廣州之間的小村子，現在已是有三百萬人口、不斷擴張的大都會＊。從深圳的例子，我們可以看出後毛澤東時代的中國有何特質？我想其中一條線索，是在東亞如雨後春筍般出現的主題樂園。他們對東亞資本主義而言，就像是民俗舞蹈節之於共產主義。

日本和中國現在成了主題樂園的天堂，甚至超越美國。新的主題樂園不斷出現，有的在完工後，有的甚至尚未竣工，就被荒廢了。從北京到萬里長城的高速公路上，有個看起來像是巴比倫廢墟的半完成主題樂園，因資金不足停工。我二〇〇三年開車經過，就想到平壤想蓋一棟亞洲最高的建築，金日成的巴比倫之塔。這高樓現在仍尚未完工，徒具空殼，大概永遠都會是個未完成的廢墟。不只是因為資金不足，建築物本身設計不良，施工過快，建材不佳，安全性差，無可救藥。

在長崎沿岸有個小型荷蘭村，廣島有澳洲村莊，日本北部有個仿造的亞芳河畔史特拉福鎮（Stratford-upon-Avon），北京中央有數個亞洲著名廟宇的模型，廣州附近的小鎮有個白宮複製品，西藏僧院、義大利宮殿、埃及金字塔和法國酒莊，東京附近有迪士尼樂園，香港也正在計畫興建迪士尼樂園，諸如此類的例子不勝枚舉。奇怪的是，不只是對幻想建築永無止盡的追求，更希望這些建築能不著痕跡的融入真實的都會結構中。在深圳有個全新的建案，取名為「歐洲城市住宅」，可以眺望「世界之窗」主題樂園，內有艾菲爾鐵塔、羅馬競技場、布達拉宮。

主題樂園之外還有高爾夫球場，這同樣是受到人為控制的地

＊　現在已成長至一千萬人。

理景觀。在東亞，高爾夫球場興起的速度幾乎可以趕上主題樂園。澳門對面的城市珠海，被打造成類似高爾夫球場住宅區。這個休閒城市，補足了香港和深圳繁忙的工作環境，用觀光取代了都市文化。對那些在東亞資本主義獲得成功的人來說，高爾夫球就是他們可以期待的幸福。

如果說芝加哥和紐約是一九二〇年代上海的模範，中國和日本戰後的城市，和洛杉磯一些古怪的地區有更高的相似性。你放眼所及的事物，多是其他地方的複製品：長得像法國城堡的旅館；在水泥大廈十五樓的精緻中式茶樓；地鐵站旁的咖啡館，裝潢成德式小酒館或凡爾賽宮的房間。許多亞洲城市，其中以東京為最，看起來像是巨大的舞台布景，充滿了歷史象徵、外國地點、或是對未來的幻想。所有偉大的城市都是因夢想而活，但很少像東亞一樣，虛擬實境是如此普遍、如此精緻。

中國城市裡尚有一些傳統建築，但多是以現代建材重建。有些建築原本不是在現在的位置，而是仿造其他的廟宇，或是從中國不同地區收集來不同廟宇的部分，再精心重新打造的骨董。東京，還有其他日本大大小小的城市，都是歐洲、日本、中國、美國風格的綜合體。日本文化評論家及專家唐納・李奇曾說：為什麼要建東京迪士尼樂園呢？整個城市不就已經很像是個迪士尼樂園了嗎？

特別是在中國，許多現代建築甚至是外來的。中國建築師的標準作業程序，是先給客戶看樣品書，裡面有美國、香港、日本，或新加坡的建築照片，再讓客戶從中選擇。荷蘭建築師雷・庫哈斯（Rem Koolhaas）說：「我們可以說舊有的亞洲正在消失，亞洲變

得有點像是個巨大的主題樂園。亞洲人自己在亞洲成了觀光客。」*

　　我們或許可以從中國和日本的美學傳統解釋這個現象。十八世紀的中式庭園有精雕細琢的造景，經常企圖重現真實或是虛構的地點。這些庭園成了英國花園的模範，這些精彩的花園充滿了仿哥德式及古典式的遺跡，以及中式橋梁和寶塔。清朝皇帝真的在北京附近建了一座有主題樂園味道的「圓明園」，裡頭有歐式花園和房屋，有些是由義大利耶穌會傳教士喬瑟普‧卡斯地隆（Giuseppe Castiglione）所設計，有些則是取自中國神話的靈感。一八六〇年英國軍隊在額爾金伯爵（Lord Elgin，知名大理石像的本尊）的率領下，嚴重損毀了這個特別的皇宮花園。之後又經過中國人和歐洲人的洗劫和破壞。最近有人在討論重建圓明園，這不就是一個「複製主題樂園的主題樂園」的概念嗎？

　　正如我之前所言，洛杉磯可以作為所有這些現代都會的模範，不過中國和美國之間還是有所不同。在美國，創造虛擬歷史世界是因為沒有久遠的都會文化歷史。但中國和亞洲其他地區卻不乏悠久的歷史，為什麼他們似乎比較喜歡虛擬歷史呢？對西式主題樂園的愛好，在國內創造虛假的外國風景，背後的原因是什麼呢？如果美國人是用主題樂園來彌補歷史的不足，中國人則是出於自願，用主題樂園來毀滅歷史。

　　這裡我們同樣可用傳統做出部分解釋。自古以來，中國人一直都在重建舊地標。所謂的「舊」指的不是建築物本身，而是地點。因此中國導遊會指著去年才蓋好上漆的水泥寶塔，盛讚它悠久的歷史。但我相信中國人喜歡主題樂園，有其政治意涵。

* *The Great Leap Forward, a book on the Pearl River Delta*, by Rem Koolhaas and his Harvard Design School Project on the City (Taschen, 2001), p. 32.

東亞的現代化始於十九世紀末。和歐洲相比，是個一直被打斷、充滿毀滅性的過程。在過去現代化被等同於西化，因此中國和日本的現代化，經常代表要全盤拒絕當地的文化和傳統。因此日本在一八六〇年代明治維新後所做的頭幾件事，包括拆毀中世紀城堡和佛教廟宇。雖然這些行動很快就終止了，但西方服飾、藝術表現、公共建築，仍無情地取代了日本傳統。當然反對勢力一直都存在，大部分的日本古典傳統仍然被保留下來，雖然形式較為僵化。假如一個現代日本人坐著時光機器回到一百年前，他大概會完全認不出自己的家鄉，甚至連閱讀報紙都有困難。現代都會中的中國人也是如此，情況甚至更嚴重。撇開戰爭和自然災害對這兩個國家的蹂躪不說，大部分對歷史文化的傷害，都是自己人造成的。

∽

在中國和日本，知識分子經常在反對進步的屬地主義和完全西化之間擺盪。一九一九年的五四運動包羅萬象，從革命性的社會主義到美式實用主義不一而足，但一貫的主題是知識分子試圖將中國從過去解放。中國傳統，特別是儒家思想，被認為是陳腐僵化，阻礙進步，限制中國人的心智。當時認為解決之道是掃去這些醜惡的蜘蛛網，吸收約翰・杜威（John Dewey）或是卡爾・馬克思的觀念。在世界各地，很少有像這個世代的藝術家和知識分子一樣，這麼熱切地要將自己的文化連根拔起。因此在中國傳統的廢墟上，長出了許多奇怪的事物。

毛澤東將反傳統文化推向極致。他發起了摧毀一切舊文物的運動：傳統廟宇、傳統藝術、傳統書籍、傳統語言、傳統思想。在文化大革命發展到最高潮時，持有明代花瓶就足以被貼上反對進步

的臭名，而被毆打致死。毛澤東雖然熱中於歷史，卻想要把中國變成一張白紙，讓他可以用自己的想法重新打造中國。而他的想法多來自於蘇聯。他的英雄是西元前第三世紀的專制君主秦始皇，他知名的事蹟包括興建長城、焚書坑儒。秦始皇其實是史上第一位大肆焚書的人。

毛澤東想要完全控制人民：控制都會、鄉村環境、人民心智。所有的中國人都被強迫接受毛澤東的烏托邦理想，以及他所理解的中國史。從某種程度來說，毛澤東把全中國變成了一個荒謬的主題樂園；公園裡所見、所聞、所做的事情，都必須聽命於他的幻想。這種比較聽起來可能太過火、太過奇怪，畢竟主題樂園是一種無害的娛樂，通常不會和大屠殺聯想在一起。但我的確相信，主題樂園有一種內在的權威性，特別是那些打造樂園的人。每一個主題樂園都是受到控制的烏托邦，一個迷你世界，裡頭每一件事都可以看起來非常完美。那位在長崎附近打造了一塵不染的荷蘭城的日本商人，他的動機是因為他不喜歡日本城市生活的髒亂、不可預測的人類行為。在這個虛擬城市裡，他最得意的成就，是建造了一個可以將廁所汙水變成飲用水的機器。在主題樂園裡，沒有任何一件事情是偶然的。

前中國領導人鄧小平，為共產中國注入了強烈的資本主義色彩，用他自己的觀點取代了毛澤東極端的願景，他喊出「以經濟建設為中心」的口號。鄧小平也是一個不同情傳統文化、不推崇自由思考、不贊同自由主義的中國共產黨人。但他知道，他需要被共產黨嚴格控制的私人企業助他一臂之力，才得以將中國現代化，讓這個國家重現當年的榮耀。在他的執政之下，一九八○年代豎起了許多廣告看板，上頭是另一種烏托邦理想的圖像：中國出現了許多大

城市，高樓大廈林立，車水馬龍，點綴著巨大的廣場和設計刻板的公園。這個願景大部分仍是來自蘇聯理想，但也有很大一部分是來自亞洲典範，如香港，特別是新加坡。鄧小平決定，由政府制定政策在沿海地區建立資本主義城市典範。經濟發展不可避免的，會和西方文化有一些接觸。因此政府的政策，是盡量讓這些城市和中國其他地區隔離，以免受到西方文化的汙染。深圳和其他經濟特區被圈了起來，周圍劃上界線，像是資本主義主題樂園，其中的建築物和景觀，只因應了部分的經濟和社會需求。首先，得讓這些被圈起來的區域，看起來像是偉大、富裕的商業城市，即便有一半的摩天大樓都是空的，高速公路上也是車流量稀少。

偉大的城市，特別是港口城市，是通往外界事物的窗口。當地人和外國人在這兒交流。不同宗教信仰、不同種族的人，在這裡交換商品和資訊。有人說，要知道一個城市是否為國際大都會，只要看看城裡有沒有中國城就知道了，中國城象徵了文化多元性和移民。香港本身可以說是一個巨大的中國城，一個充滿中國移民的城市。不管怎麼說，政府難以控管港口大城所接觸到的外來影響，若要施行全面的控制，必會導致這些城市的衰敗。

二十世紀的中國大城大部分都在南方沿海：廣州、香港、偏北的上海。外國知識從這裡進入中國，中國思想家和藝術家在這裡功成名就，外國人來這裡貿易。中國移民從這些城市一路來到東南亞、歐洲、美國。外國觀念提供了中國傳統之外的政治和哲學選項，政治革命活絡於廣東和上海的街頭。中國共和革命之父孫逸仙就是來自廣東地區。滿清政府之所以會在南方抵抗英國鴉片商人，原因之一是因為他們想要控制中國商人和中間商，這些人可能會因為得到太多利益而不服從。

鴉片戰爭的失敗對天朝來說是一大恥辱，但其結果並非總是對中國政府不利。貿易港口成了封閉的半殖民地，外來影響不至於擴散。上海成了通往日本和西方的特別窗口，成了現代生活的舞台，這裡沒有什麼歷史感，幾乎像是一張白紙。在這樣的外國環境中，可以嘗試或揚棄任何新事物。上海和其他沿岸城市是中國現代化的舞台，而現代化很大一部分即是西化。知名的上海外灘現在看起來仍有些像是一九二〇年代西方風格的主題樂園：新古典主義、新洛可可、新文藝復興等「新」風格。

　　西方帝國主義或許傲慢剝削，但由於租界區受外國法令管轄，和中國其他地區相比，人在這兒有較多思想行事的自由。正是這種新氣象和知識風氣，以及資本主義粗鄙的象徵如妓女，惹惱了毛澤東革命成員中的清教徒光頭黨。他們遵循毛版的共產主義，希望化解城鄉之別。因此在革命之後，上海必須被整頓一番。資源被移至鄉下未發展的地區，沒有新的基礎建設，刻意將這個向來以外來事物知名的城市和外界隔絕。這上海看起來愈來愈像是破爛的博物館城，凍結在時空裡。空有大都會的外表，卻沒有大都會的實質。

　　一九八〇年代鄧小平的中央控管資本主義，其重要的任務不只是在復興上海，更是在南方沿海重建都市租界，重振經濟，將中國現代化。深圳在今天所扮演的角色，類似一九二〇年代的上海。不同的是這一次主導的是中國人，而非外國帝國主義者。不同的是，在戰前的上海，所有事物，包括各種觀念，都可以在市場上交換。新的經濟特區則沒有這麼自由。老香港和上海的確稱不上是民主，但這裡有思想和言論自由，約翰·彌爾（John Stuart Mill）認為這兩項權利是所有公民權益的基礎。

　　鄧小平對現代社會的願景並不包括這一項。他在南方的新城

市，仍以每年十九平方公里的速度緩慢成長。這裡有商業自由，但和法律相比，共產黨官員及其同黨所形成的腐敗網路更有權力，思想自由和藝術自由不存在。而在這些世界之窗裡，我們看不到大量外國人，或是任何大都會文化。我們看到的是主題樂園，世界各地的景點都可以在嚴格控管的方式下看見。在深圳、上海、廣州，我們可以找到所有滿足生活享受的商品：東京和紐約的最新時尚、世界各地的佳餚、豪華公寓、高級飯店、炫目的購物城，但卻找不到彌爾心目中可以自由交換各種觀念的市場。

新加坡是這種極權現代化的模範。另一個比較不為人知的典範或許是滿洲國，這是一九三〇年代和一九四〇年代初期，日本在滿洲所建立的傀儡政權，非常現代化。在滿洲國，所有事物都不是真的那麼一回事：命運多舛的亨利溥儀，名為皇帝，卻無實權；有政府，卻沒有統治權；樹立一個開放多元文化和種族平等的模範，其實既不開放、也不平等；打造新亞洲身分，但這認同卻只存在於提出這份藍圖的日本工程師心中。滿洲國是一個極權主義烏托邦，殖民式主題樂園，在物質上無疑是屬於現代的：火車比日本更新更快；建築物蓋得更高，公園設計得更好；現代化的旅館更精緻；電影和廣播設備更精良；行政系統比亞洲其他地方都更有效率。但在這兒，同樣缺少一份假裝不來的元素：人類心智的自由。新加坡在前總理李光耀的極端理性路線治理之下，在物質層面也非常現代化。他一度稱新加坡公民為「數字」(digits)，好像政治是個數學問題。李光耀的目標始終是完全掌控這些數字，掌控他們的經濟活動、政治選擇，甚至在某種程度上，掌控他們的私生活。新加坡曾一度被比擬為有死刑的迪士尼樂園，是個凡事都經過精心算計的地方。無論是人在家裡說的語言是什麼；受過良好教育的華裔女

性應該與什麼樣的理想對象結婚；在公共場合該有怎麼樣的飲食習慣，全部都有清楚的規範，人人多少都被強迫接受這樣的方針。

　　就某些方面來說，新加坡是中國政治的迷你版、諷刺漫畫。李光耀的高層官員確保所有的新加坡人遵守一度被宣傳為亞洲價值的極權式儒家倫理：節儉、勤勞、服從權威、為公共利益，犧牲小我；除非能提供有效率的「建設性」意見，否則不能批評政府政策。李光耀公開反對中國沙文主義，因此這些價值都要被稱為「亞洲價值」。李光耀本身接受英國殖民教育，他必須發明一個符合他政治理念的亞洲傳統，創造新加坡「認同」。李光耀雖然沒有像毛主席一樣大開殺戒，但他也試圖控制外國以及過去觀念的影響。和中國一樣，除了幾條散布各處、妝點來給觀光客欣賞的街道之外，新加坡歷史相關的物質文化都已經被摧毀了。其中一處過去滿是變裝癖的低俗街坊，被摧毀重建為消毒過的版本，完全像是個主題樂園，觀光手冊裡把它廣告成東方夜生活。

　　新加坡是現代理性主義的典範，東南亞富裕但封閉的都市。這裡的購物商城和百貨公司有來自東西方的各大名牌；境內有高爾夫球場、平順的高速公路、高級餐廳、完美有效率的休閒渡假村。在這些一塵不染、安全舒適的渡假村裡，人可以享受馬來文化、中國和印度風情。在這個控管良好的物質天堂裡，資本主義企業和極權政治配合得天衣無縫。假如所有的物質需求都能被滿足了──新加坡幾乎可以算是達到這個境界了──就無須有政治異議和個人特立獨行的行為了。你大概是瘋了才會反抗。那些少數勇敢，或者我們可以說是愚昧地堅持反對的男男女女，就是被這麼對待的，這些人被新加坡政府認為是危險的瘋子，為了保障所有「數字」的舒適安全，這些人必須被送進監獄。

鄧小平在掃除毛主席身後的瓦礫堆時，也是抱持這樣的想法。假如當年真的有後毛時代的藍圖，看起來大概會像是新加坡。影響這個新亞洲典範的，包括軍政府統治之下的南韓，以及皮諾契（Pinochet）的智利。新加坡挑戰了「資本主義會自然導向自由民主」的假設，或者換句話說，是挑戰了「交換商品的自由會帶來交換意見的自由」的假設。在智利、南韓和台灣，事情確實是如此，但不代表這是一種自然的結果。軍事政權是在中產階級起而反抗，或是停止對其支持時，才會崩潰。到目前為止，沒有什麼跡象顯示在中國或新加坡會很快地發生類似的民主改革。

　　其實，後毛中國的極權資本政權，已經非常成功地收買了中產階級，讓他們接受其政治目的。當然這也不是一個自然而然的過程。台灣和香港的華人已經證明了，華人文化並沒有一定要接受極權或民主政體的內在文化必然性。韓國人也來自同樣的儒家傳統，甚至是特別極權式的版本，但他們成功爭取到較為自由的政治體制。

　　台灣是個很有趣的例子。因為它在文化上的確是中國的，政治上過去也有許多主題樂園元素。在蔣介石及其子蔣經國的領導之下，統治台灣的國民黨仍假裝自己統治了整個中國，而台灣是對抗共產主義的最後一個堡壘。一直到一九八〇年代，來自中國大陸的各省代表，儘管年紀一大把，仍然出席國會，在輪椅上打著瞌睡。收藏清朝宮廷文物的故宮博物院等機關，是在宣示國民黨仍是中國文化的代表。然而本土台灣人所領導的台灣民主運動，對統治中國，甚至把台灣變成迷你版中國，毫無興趣。台灣分離主義和社運人士所主張的，只是要在台灣建立一個民主政體。他們成功之後，大陸式的虛偽和不實的象徵，很快就消失了——感謝老天爺，台灣仍保存出色的故宮博物院。

日本政治雖然稱不上是完美無瑕的民主，但和其他東亞國家相比，日本的自由體制傳統十分悠久。然而竟連戰後民主的日本，都發展出實質的一黨政治，它沒有新加坡的壓迫感，卻對中產階級做出同樣的安撫承諾。從一九六〇年代初期，政府就用終身僱用制，以及薪水每年都會加倍的承諾，換取中產階級對政治現狀的默許。儘管每個人得到的好處並不相同，還是足以讓這個體制繼續運作。在高層官僚（或多或少都是腐敗的自民黨政客）以及大企業代表的統治下，日本成了在許多方面都符合儒家傳統的父權國家：服從以換取秩序、安全、混口飯吃。

　　知識分子通常是政治異議的來源，但在傳統儒家社會中，他們享有擔任當權者忠實建言者的特殊地位。理論上，當統治者偏離正軌時，知識分子有責任指出其錯誤。但實際上，你得吃了熊心豹子膽才敢這麼做，有些人膽大包天，但最後都付出極大的代價。在東亞，可以獨立於政府之外獨立思考，對於傳統知識分子而言，仍是相當新的概念，而中國的自由分子仍必須付出極大的代價。這就是為什麼鄧小平和他的繼任者可以讓知識分子埋首於經濟改革，以及一九三〇年代日本政府可以輕易地率領日本知識分子到滿洲國研究社經問題，理論上是要將亞洲人從西方帝國主義及資本主義剝削的惡行中解放。中國政府也相當成功地倡導批評政府就是不愛國的表現，特別是國家提供了受過良好教育的城市菁英這麼多社會和物質好處。

　　許多有創新精神的中國年輕人，或許是因為別無選擇，甚至說服他們自己，經濟愈繁榮、市場愈自由，就愈能取代文化和思想自

由。北京一位建商曾向我解釋說「商業化」是建設自由、現代化社會最好的方式。她是後毛時代的典型雅痞：在英國受過教育，曾在華爾街工作，身上的穿著打扮是歐洲最新的時尚，野心勃勃，對國家認同的驕傲驅策她不斷向前。她喜歡引用安迪‧沃荷認為商業和藝術的分野已在消失中的看法。她最新的案子是在長城上蓋一個建築主題樂園，由十一位當紅的亞洲建築師打造現代主義別墅，以昂貴的租金出借給有錢人或公司，如 Prada 或 LV，他們可以在那兒舉辦「活動」、廣告商品。

　　事實證明，地位、安定、愛國心、富裕，就足以讓人數愈來愈多的中產階級全盤接受父權式、極權式的資本主義。在中國，任何有組織的抗議活動都會馬上受到嚴厲處分，這當然也是政治服從的另一個原因。中國的大城市的確代表了這種現代城市：技術導向、物質富裕，但政治上和智慧上，卻十分貧乏。不用說，外國生意人十分樂見其成：和腐敗的官員打交道是很麻煩，但這可以交給中間人解決；最好的是，在中國做生意不會遇到麻煩的工會、反對黨、政治異議人士等開放社會中會有的各種混亂來攪局。

　　新加坡體制會在中國長久嗎？還是會因為馬克思主義所說的內在矛盾而崩潰？一九八九年全國各地抗議官員貪腐，要求更多公民自由，是在警告我們絕不能視穩定為理所當然。但中國的資本極權主義撐得比我預期地久，目前也看不到其盡頭。然而我們有理由相信，這個制度比它表面上看起來更脆弱。新加坡幅員不大，可以建立一個讓人窒息的中產階級城邦。雖然中國的城市菁英人數持續增加，但多數中國人住在不繁榮的落後地區：農人和工人經常被破產的國家企業大量裁員，並沒有從東亞技術導向的發展中獲益；他們的女兒蜂擁至南方城市工作，在中資或外資企業下形同奴隸，

或是在興旺的性產業中擔任妓女；他們的兒子在全國各地奔走，擔任建築工人，沒有權益、沒有保障；因為他們沒辦法聯合起來，所以他們的集體抗議被消音了，偶發的怒吼也被壓制下來。

但技術官僚必會阻礙經濟繁榮。在大蕭條時可能會發生幾個狀況，零星的抗議可能會形成全國性的暴動；不滿的中產階級有可能加入，不過他們對暴民統治的恐懼，大概不會讓這個情況發生。另一方面，城市菁英有可能組織起來，反抗腐敗的一黨政治體制。或許有可能發生日本在一九三〇年代的狀況，特別是當驚惶失措的統治者試圖將國內的不安，轉移至針對台灣、日本或西方的侵略性民族至上主義，不同樣貌的法西斯主義也可能興起。

我們也不能排除共產黨失去權力之後，建立一個自由民主政體的可能性，但最終的解決方式，很可能是更暴力、不自由的解決方案。沒有一個結果會讓人安心，全部都很危險。不過事情也有可能保持現狀，而中國，這個極大版的新加坡，會成為極權資本主義的耀眼模範，所有非自由政權、企業經理人，還有宣傳無須自由意志、永遠不要長大的美好生活的人，都會朝拜中國：整個世界就是一個巨大的主題樂園，內有享用不盡的樂子為你解憂，思想自由再無用武之地。

出處

本書文章原載於《紐約書評》

Chapter 1: *The New York Review of Books*, April 8, 1999
Chapter 2: *The New York Review of Books*, June 14, 2007
Chapter 3: *The New York Review of Books*, July 19, 2007
Chapter 4: *The New York Review of Books*, January 17, 2008
Chapter 5: *The New York Review of Books*, October 21, 2004
Chapter 6: *The New York Review of Books*, December 20, 1990
Chapter 7: *The New York Review of Books*, February 19, 1998
Chapter 8: *The New York Review of Books*, December 17, 2009
Chapter 9: *The New York Review of Books*, November 25, 2010
Chapter 10: *The New York Review of Books*, October 14, 2010
Chapter 11: *The New York Review of Books*, November 21, 2002
Chapter 12: *The New York Review of Books*, February 15, 2007
Chapter 13: *The New York Review of Books*, April 7, 2011
Chapter 14: *The New York Review of Books*, January 12, 2012
Chapter 15: *The New York Review of Books*, July 15, 2010
Chapter 16: *The New York Review of Books*, November 19, 1987
Chapter 17: *The New York Review of Books*, January 13, 1994
Chapter 18: *The New York Review of Books*, February 16, 1995
Chapter 19: *The New York Review of Books*, May 23, 2013
Chapter 20: *The New York Review of Books*, March 15, 2007
Chapter 21: *The New York Review of Books*, December 19, 2002
Chapter 22: *The New York Review of Books*, December 4, 2008
Chapter 23: *The New York Review of Books*, July 13, 1995
Chapter 24: *The New York Review of Books*, April 6, 2005
Chapter 25: *The New York Review of Books*, January 10, 2013
Chapter 26: *The New York Review of Books*, October 21, 1999
Chapter 27: *The New York Review of Books*, June 23, 2005
Chapter 28: *The New York Review of Books*, June 12, 2003

作者小傳

伊恩‧布魯瑪 (Ian Buruma, 1951-) 是當代備受尊崇的歐洲知識分子。在荷蘭萊頓大學念中國文學、東京日本大學念日本電影。一九七〇年代在東京落腳，曾在大鬮義英的劇團「狀況劇場」演出，參與麿赤兒創立的舞踏舞團「大駱駝艦」演出，也從事攝影、拍紀錄片。八〇年代，以記者身分在亞洲各地旅行，也開啟了寫作生涯。

布魯瑪關心政治、文化議題，文章散見歐美各大重要刊物，如《紐約書評》、《紐約客》、《紐約時報》、《衛報》、義大利《共和報》、荷蘭《NRC》等。曾任香港《遠東經濟評論》文化主編 (1983-86)、倫敦《旁觀者》國外部編輯 (1990-91)，也曾在柏林學術研究院、華盛頓特區伍德羅‧威爾遜國際學者中心、牛津大學聖安東尼學院、紐約大學雷馬克中心擔任研究員。

曾受邀到世界各大學、學術機構演講，如牛津、普林斯頓、哈佛大學等等。現為紐約巴德學院 (Bard College) 的民主、新聞、人權學教授。

2008 年，獲頒國際伊拉謨斯獎 (Erasmus Prize)，肯定他對歐洲文化社會、社會科學研究的特殊貢獻。《外交政策》(*Foreign Policy*) 也在 2008 年、2010 年推選他為百大思想家、全球公共知識分子。

2008 年，榮獲修文斯坦新聞獎 (Shorenstein Journalism Award)。《阿姆斯特丹謀殺案》榮獲 2006 年洛杉磯時報書卷獎最佳時事書獎。《殘酷劇場》獲 2015 年美國筆會頒發年度藝術評論獎 (Diamonstein-Spielvogel Award)。

另著有《罪惡的代價》、《零年：1945》、《我的應許之地》等數十本作品。